肥皂劇

（Soap Opera）

Dorothy Hobson　著

葉欣怡、林俊甫、王雅瑩　合譯

Soap Opera

Chinese edition copyright © 2004
By Hurng-Chih Book Co., Ltd..
For sales in Worldwide.

ISBN 986-7451-03-1

Printed in Taiwan, Republic of China

目錄

第三部份 肥皂劇及其觀眾

誌謝

　　多年來，當我思索有關肥皂劇的議題時，有許多人都提供我豐富的資訊。我必須要表達我對於下面這些學術與傳播組織內友人與同事的感謝之意：一九七〇年代的當代文化研究中心，ATV／中央／卡爾頓、第四頻道電台、梅西電台與英國廣播公司的朋友與同事。他們都和我分享他們的想法和豐富的知識。我還要格外感謝布朗斯登（Charlotte Brunsdon）、霍爾（Stuart Hall）、已故的柯乃爾（Ian Connell）、巴頓（Jack Barton）、已故的何傑特（Mike Holgate）、丹頓（Charles Denton）、杜恩（David Dunn）、傑洛米（Jeremy Isaacs）、史朵席爾（Sue Stoessl）、雷蒙德（Phil Redmond）、葛瑞德（Michael Grade）、黎德曼（David Liddiment）、派克（John Pike）、鮑威爾（Jonathan Powell）、魯賓遜（Mattew Robinson）、塞爾曼（Peter Salmon）、華德森（Mervyn Watson）、楊恩（Mal Young），許多演員、導演、

製作人、行政人員和所有曾經協助過我的製作人員。

　　我也要謝謝那些曾經讓我訪問他們閱聽習慣的受訪者，感謝他們慷慨地撥出時間來接受我的訪問，並和我分享他們的想法和觀點。而在此書寫作期間，沃夫漢普頓大學同事們給予我的支持也讓我深受感動，但我要特別謝謝杜德里分校（Dudley Campus）的 CITS 團隊（校園資訊科技服務中心，Campus Information Technology Services）：費特雪（Colin Fletcher）、佩特爾（Cham Patel）、索亞斯（Philip Soars）、昂德希爾（Tina Underhill）和伍德斯（Geoff Woods），他們曾經數度替我解決技術上的困難。

　　最後，我還要傳達我對於兒子麥克（Mike），他的妻子妮娜（Mike）和我的丈夫高頓（Gordon）的謝意，謝謝他們在這數年研究期間對我付出的愛和包容。高頓被我委託長期觀看大量的肥皂劇影集並提供諸多意見，這不是任何一個人能夠做到的，畢竟大多數的情況下，他還寧可選擇收看英國廣播公司第二頻道。

前言：為什麼要討論肥皂劇

約莫在數年前，正當我開始著手撰寫本書時，一位當紅的英國肥皂劇女星聲稱她感到十分榮幸能夠在某部戲劇中擔綱演出，因為該部戲，姑且不論她的評語是真是假，堪稱是全球最前衛電視節目的表率。她是在一個晨間時段的節目中暢談她的角色——無庸置疑的魅力無窮，然而卻遭逢巨變——一位剛剛失去丈夫的寡婦。而當時的劇情發展恰好牽扯到最支持她的「閨中密友」，她的丈夫背叛了她，且正勾搭上一位年紀僅有自己三分之一的女孩。一場離婚風波正在上演。連續劇中的每一個角色都和這個橋段扯上關係。而這齣戲劇的忠實觀眾則是關心這位「閨中密友」的感情波瀾，並且明白在英國肥皂劇加冕之路（Coronation Street，譯按：英國最長壽的一齣電視連續劇，已有超過二十年的歷史）中，奧黛莉必定會支持著艾爾瑪度過和鮑爾溫（Mike Baldwin）離異的低潮。直到目前為止，這部連續劇仍舊如火如荼的演出，而劇中每一個角

色的生活都仍將遭遇到更多、更多的險阻。然而這
個瑣碎片段的故事情節，大可以是任何一部肥皂劇
和連續劇的劇情，甚至直到二十世紀末了，這樣的
橋段還是稱霸國內和全球電視趨勢的重要核心模
式。至死不渝的愛情、情愛糾葛、家庭紛爭、女人、
男人、嬰孩、兒童、婚姻關係、夫妻離異、死亡、
痛心疾首、心碎、淚水、歡樂、開懷大笑、暴力，
不只是點到為止的性愛成分──情感和實際效應
與後續發展：這些全都是英國肥皂劇的填充物。生
命經歷伴隨著死亡陰影都是這齣連續劇所操控的
主軸，而且，在近期的發展中，奧黛莉支撐著她的
密友艾爾瑪熬過了癌症所帶來的病痛煎熬，甚至逃
過了死神的召喚。

　　肥皂劇是一種廣受影迷熱烈迴響，但卻飽受評
論者謾罵的表演模式。它的歷史悠久，並且反映出
社會變遷、藝術和文化發展，以及國內和國際傳播
歷史等。對於電視台來說，肥皂劇可以被視為最完
美的電視型態：它將觸角拓及觀眾，並能夠吸引觀
眾的視線，贏得媒體的廣泛報導，製造話題，透過
廣告滿檔賺取利潤，支撐公共服務的特質並隨著情
節的高潮起伏和完結與否衍生討論題材，剖析，鑽
研和一個又一個的驚嘆。想要理解肥皂劇現象，最

重要的就是要把它看作是傳播的一部分。唯有觀察肥皂劇在傳播歷史中的角色，以及它和其他傳播型態之間的關係，才能詮釋出肥皂劇在其製作者和觀眾間的特殊關係。

雖然肥皂劇堪稱是二十世紀大眾傳播型態的大宗，然而肥皂劇的起源卻擁抱了傳統戲劇和小說的文學類型，其中包括了十九世紀小說與報紙連載，和它那寫實主義的發展主軸，這些都直接將肥皂劇與十九世紀與十八世紀的文學現實主義作家們連結在一塊。而在二十世紀，當這種型態出現時，電視的慣例和生產的需求型塑著肥皂劇的特性，同時更因為連續劇的興起而擴張版圖。肥皂劇的基本題材和處理劇情主軸的方式於是也徹底的影響著其他電視的表演型態。儘管那些否定肥皂劇的表演形式可能蘊含任何特殊意義的評論家們，仍舊不放棄偶爾對它發動的嘲諷與貶抑，但在傳播事業中，肥皂劇已經成為更有力且更不容忽視的存在。雖然某些學術分析曾試圖將肥皂劇及其故事情節當作某種意識型態訊息的重要傳播者看待，但唯有將肥皂劇在電視企業內所扮演的角色納入考量，才有可能對其重要性和顯著性獲得全面性的理解。本書便將肥皂劇定位成傳播經濟的一環，同時

將它視爲一種主要的戲劇、藝術和文化形式。

對傳播企業而言，肥皂劇的功能在於吸引觀衆。以公益電視台的角度觀之，肥皂劇確實有助於他們公共服務的實現，因爲肥皂劇總是能夠吸引最龐大的觀衆群。而對於商業電視台來說，肥皂劇則稱職的爲廣告主匯聚衆多的觀衆。肥皂劇可以說是電視型態中，最有力且最具成本效益的表演類型。肥皂劇顯然是將電視節目的兩種功能發揮至淋漓盡致的典範。對於觀衆而言，他們是一種娛樂，而對生產者和電視台來說，他們則是一種商機。這兩種需求不但密不可分且相輔相成。當肥皂劇能夠帶來充分的娛樂效果時，並等同於蘊含著廣大的商機。肥皂劇比任何表演型態都更貼近觀衆，這也就是爲什麼它對於電視台而言，可以說是一項無價之寶。

肥皂劇是一種全球性的電視型態。以英國爲例，肥皂劇在兩個主要的頻道播放，英國廣播公司一台（BBC1，譯按，全名爲 British Broadcasting Corporation）以及獨立電視（ITV，譯按：又稱英國獨立電視公司，全名爲 Independent Television），以及第四頻道和第五頻道；同時也持續針對收視冠軍展開競爭。肥皂劇在世界各地被播放和製作，且

歐東尼爾（O'Donnell，1999）和艾倫（Allen，1995）
也將它描述為一種全球化的表演類型。本書不擬處
理肥皂劇在全球脈絡中所扮演的角色，也不打算探
討在全球播放之肥皂劇的重要性為何。儘管這些與
全球肥皂劇相關的題材看似相仿，但實際上卻和那
些決定英國肥皂劇性質的因素大相逕庭。部分國際
知名的肥皂劇將在本書中略為著墨，但我們必須將
這些劇作視為具有其各自的特殊起源。然而，我仍
會討論某些黃金時段的影集，其中包括美國的朱門
恩怨（Dallas）和朝代（Dynasty）以及澳洲的左鄰
右舍（Neighbours）和 Home and Away 等，因為這
些劇作在英國肥皂劇的發展中均扮演重要的角
色，同時也對於英國的觀眾和英國肥皂劇的製作產
生深遠的影響。不過，英國肥皂劇的特點在於它反
映出英國特性與地域性認同的面向，且也正是那些
特殊地區性的類型特質，使得英國肥皂劇和其全球
其他的肥皂劇有所差異。

　　肥皂劇這個詞彙被廣泛地用來涵蓋許多不同
虛構電視戲劇的層面。這個詞彙被用來以一種描述
式的類型來指稱一種節目類型，但同時也被用來當
作一種嘲弄和濫用的辭彙，它所突顯出的是寫作者
與演說者的面向，而非此一節目作品的根本價值。

本書將類屬化肥皂劇的根本性質，並且探索某些要素是如何被納入其他戲劇型態之中。在英國肥皂劇內，有一種特殊性引領和界定著這個型態。英國肥皂劇可說是紮根於它的人物角色之中，而那些角色則又被深植於他們所反映的社會事實內。情節中的人物是如此的栩栩如生，因此這些角色對於觀眾而言就如同「生活裡頭真實的人」。正如同佛斯特（Forster）所謂的「完美」角色般，他們製造出一種印象，就彷彿他們能夠在虛擬的型態之外生活、呼吸和活動，同時也能夠任意轉變到其他情境中，卻仍保有他們的可信度（Forster 1971）。

　　本書指出，肥皂劇是由一種文學型態發展成形。小說中人物角色的個性被和電視節目製作的需求媒合在一塊，從而發展出一種能夠完美地滿足電子大眾媒體需求的表演型態。本書將檢視生產需求是如何對於故事情節的發展和人物角色的命運發揮其壓倒性的影響力。引領著故事發展的一舉一動，和那些擔綱演出的角色們，都無法單純地由編劇們的創意點子所決定。作品的精緻提升、演員的表演功力，以及適當的佈景與拍攝地點也都是決定戲劇好壞的重要環節。在某些特定的時刻內，做出某個演員離開劇組的決定將等同於認定劇情將朝

著某個既定的方向發展。有時候某些演員只是因為
距離的因素或者不在國內，而無法參與劇組的拍攝
工作，而必須離開該劇一陣子，一旦返回國內則又
可以繼續加入演出的行列。有時製作人會比較希望
出現戲劇性的衝擊，那麼安排一場死亡劇情便勢所
難免。死亡是最終採取的手段，且往往能夠提供最
受歡迎的劇情。要決定「作掉」一個角色前必須要
和整個劇組的其他角色充分地討論，但這些情節走
向也可能是由劇組團隊所決定，以增加未來情節的
豐富性。肥皂劇是一種文化模式的產品，必須要能
夠滿足傳播者與觀眾的需求和要求。在本書內，我
們便試圖釐清肥皂劇是如何結合這些不同的元素。

肥皂劇研究——個人的註腳

我本身有關肥皂劇的研究，是源自於對於觀眾
行為的興趣。一九七零年代我所從事的研究是針對
和在家中照顧幼童的年輕婦女的生活，以及她們離
開學校並成為年輕母親所經歷的生活轉變
(Hobson，1978，1980)，而在此項研究中最重大的
發現便是電視在她們生活中所佔據的重要地位。肥

皂劇、其他形式的大眾戲劇和流行節目的選擇，對於這些年輕婦女而言，並不僅是興趣領域的選擇，而是讓她們感受到親近性以及認同感。我本身的研究興趣延續著大眾電視節目和觀眾的範疇，而我針對英國肥皂劇《十字路口》一劇研究成果的出版(Hobson，1982)也開啟了我的生涯興趣，因為儘管我也研究許多其他的電視節目類型，但該書的出版卻讓我成為肥皂劇學術研究的開路先鋒，並最早對於媒體循環做出定義。這同時也意味著我已經邁入此表演類型的兩個旨趣範圍。實際上，我的研究興趣橫跨了整體循環，其中包括生產、消費與評價。一九八二至一九九九年間，我擔任獨立的媒體顧問。且任職於數個顧問諮詢公司，某幾個公司甚至直接和肥皂劇的製作有關。這主要還是依照顧客本質而有所不同，儘管有時還是屬於商業機密的範圍，但由於參與這類工作所獲取的想法和分析成果，也在過去二十年間，賦予我諸多對肥皂劇發展的想法和洞見。

在這段期間內，我也在報章雜誌上撰寫了不少文章——都是當某齣特定肥皂劇陷入某種危機時，而我通常被要求提出對於此節目情況的意見，以及對於其延續的建議。我也曾經在廣播節目和電

視節目中討論過這個主題。歷經過去二十年的發展，媒體本身對此現象已經流露出愈來愈高昂的興趣。許多廣播與電視節目都針對這個表演型態深入探討，而報紙上以肥皂劇為討論對象的專欄評析也不在少數。雜誌也不敢忽略對此主題的討論，而以此表演型態出身的男女演員則站在媒體的最前線，並廣受觀眾的喜愛。肥皂劇可以說是跨越所有媒體的主要力量。

媒體生產的民族誌學

我對此類型的主要研究興趣是依循著文化與媒體研究規範的原則，以及民族誌學的方法。我也花費了可觀的時間針對各種肥皂劇的製片人和製作團隊進行民族誌的觀察。剛開始這樣的工作集中於 ATV，我觀察《十字路口》一片的製作，等到我擔任第四頻道的顧問時，便開始將時間花費在麥西電視台（Mersey Television），去觀察一九八○年代中期《Brookside》一片製作團隊的製片過程，並訪問演員與製作者。藉由許多研討會和電視週年晚會，眾多此節目類型的製作團隊紛紛聚首，我則有

幸在這些機會中發表演說，而這些經驗也左右著我
對此一領域的想法。這些會議也不乏眾多觀眾的親
身參與，而他們對於肥皂劇的回應也對我產生極大
的啟發，並在日後反應在我對於肥皂劇所作的評論
與分析內。

　　本書的目標是希望將我過去二十年間的研究
面向，以及與此型態有關的學術理論彙整在一起。
本書借助於媒體理論的觀點，融會了其他與這種表
演型態有關的學術著作、論辯和分析。我也曾經透
過許多文學理論來啟發我對此表演類型的理解。這
是因為我十分清楚這個型態和寫實主義的風格以
及大眾小說的形式均密不可分。我知道這種表演類
型可以直接地與文學原則鑲嵌在一起，藉由民間傳
說，去對社群述說有關社群自身的經歷與故事，甚
至藉由連載形式的小說，去述說人們生活經歷的原
委。肥皂劇之所以可以視為我們文學傳統的一部
分，一方面是因為它的內容本質，一方面則是因為
它在觀眾心目中的接受度。

　　或許可以這麼說吧，我對於此表演類型的涉入
已經包含了長期以來對於生產、產品和它的消費各
層面的民族誌觀察。我對於肥皂劇所抱持的想法和
理論觀點，已經受到我和許多肥皂劇的製作人、編

劇、演員和傳播執行製作的交談所影響，而這些經常帶有一種非正式的本質。我曾經觀看並研究數千個小時的肥皂劇，花時間去和製作團隊對話和觀察他們的一言一行，且通常是趁著他們在製作此一表演節目的時機，最後我更訪問並和許多不同年齡、階級、性別和種族的閱聽人，好一窺他們的想法。儘管要顧及如此多與肥皂劇特殊卻又相關的面向，必須要耗費非常多的精力，但它卻讓我能夠獲得對此表演型態廣泛和深刻的理解，同時包括對它的製作和觀眾群的理解。當我欣然承認我已經沉醉於擔任製作人的製作過程，並有時更像個普通觀眾般的被劇情發展牽著鼻子走時，為了避免被其他論者指責我已經陷入這個邏輯中，當我在針對肥皂劇的文化顯著性和此表演型態的持續發展進行學術分析時，我則是保持全然抽離的態度。身為一個閱聽者，我放縱自己花費無數個小時觀賞各個頻道所播放肥皂劇。這同時是為了學術研究的需求以及個人興趣。肥皂劇將持續作為一種讓人又愛又恨的表演類型，且當我們發現週遭的人都熱愛這種電視節目時，更無需感到驚訝。

導言：歷史與理論

　　本書所述說的是英國肥皂劇的故事，將它當作一個傳播的現象，同時也試圖釐清肥皂劇對於形形色色的觀眾究竟有何重要性。肥皂劇可以說是廣播史中的一頁，也是傳播經濟學的重要環節，它是大眾文化不可或缺的一部分，一種主要的戲劇形式，更是意識形態訊息的供應者，和觀眾歡樂的來源。這種表演形式受歡迎的程度和重要性，正是來自於所有這些元素的耦合。本書將呈現這些元素是如何在英國的這個產業中成形，並成為深得觀眾喜好與接納的重要肥皂劇。我們將肥皂劇置入廣播的經濟體內，同時更以高度包容和動態的方式來理解這種表演類型。

　　肥皂劇的力量在於它是即時性和反映歷史的表演型態。肥皂劇這種表演形式的誕生是源自於有需要吸引觀眾對於新出現的無線電廣播媒介投以目光，並隨之發展且演化為一種對於傳播事業後續性的成功與否舉足輕重的類型。肥皂劇以無數不同的面貌出沒，從無線電廣播延伸至電視節目，並從

美國蔓延至英國、澳大利亞，以及世界各個國家。
有數個既定的元素形塑著這個表演型態，且這些元
素對於定義肥皂劇，並捕捉此表演類型的結構與精
神面向都是不可或缺的。以最簡單的層次來說，肥
皂劇是一種以連續形式表現的廣播或電視戲劇。它
是由一群核心要角和幾個地點所構成，且在每年的
五十二個星期內，以每週超過三次的上演頻率被播
放。肥皂劇的主要劇情發展是以其主角每天所遭遇
到的個人與情感生活為軸心。上述的基本定義擁抱
了特定節目，並排斥了其他類型。播放時間和連續
性地播送對於此表演類型的判定十分關鍵。肥皂劇
創造了一個假象，讓人們誤以為那些角色和地點確
實存在，且無論是否有閱聽者在觀看這些情節都將
繼續發展下去。他們誘使閱聽者沉醉其間，熱愛劇
中的角色，分享他們的生活點滴，但這樣的假象有
賴於當閱聽者並未在旁觀看時，生活仍舊持續進展
的確實性。在理想的情況底下，肥皂劇應該每日都
被播放，但此表演型態究竟是否能夠被接受，最重
要的取決點還是在於儘管觀眾和這個虛構情節之
間是保持著「偽裝」（Walton，1992）或「戲謔」
的關係，但他們真的相信當沒有人觀看的情況下，
劇中的生活仍會持續發展。

　　無論在任何時刻，某齣肥皂劇的觀眾群都會留意目前劇情的走向；假使這部連續劇正適逢高潮，那麼這些劇情除了電視播出的時刻外，也擁有其生命，因為它們將成為觀眾們茶餘飯後熱烈討論的話題。然而，肥皂劇也有其歷史，這使得某些觀眾群較能嫻熟地掌握劇情發展。這些戲劇除了必須考量到那些對每一個枝微末節與特殊氣氛瞭若指掌的觀眾外，它們同時也必須顧及新加入某齣肥皂劇觀眾群的人們。隨著這種表演型態成為電視節目主要的類型後，無論是在國內或是國際上，肥皂劇的聲望和影響力都大幅攀升，不但使得肥皂劇本身佔據重要的地位，同時也將其影響觸角擴展到其他的電視製作形式內。

　　我們很難想像有人壓根從未接觸過任何肥皂劇，或者有人對於這些節目、角色和劇情發展完全一無所知。肥皂劇無所不在。它可以說是閱聽觀眾們共享知識的一部份，也是其他媒體，如廣播、報章雜誌和肥皂劇本身出版產品組織的一環。肥皂劇有其自身的歷史，也可謂是電視歷史的一部份，它更是大眾文化的重要結構及某些學術辯論的對象，且在某些例子裡，更搖身一變成為全球文化共享認知的一部份。無論任何時刻，人們都可能突然

提及肥皂劇中所發生的某個橋段，而只要同是該齣
肥皂劇的觀眾群，那麼對方便能夠輕易地知道說話
者所指涉的特殊情節為何。共享的知識讓這個形式
在觀眾有意識的情況下存在著，而重要的情節發展
也總是日常生活對話的一部份，而無須強調自己所
談的是哪一個電視節目。以下這一個簡短的例子便
能夠貼切地証實我們的說法。

「馬修是無辜的！」

一九九九年十月八日星期五，在一週特殊的晚
間節目後，《東城人》（EastEnders，譯按：英國老
牌肥皂劇）於英國的 BBC1 頻道播出，這一幕正是
該集的最後一個場景。陪審團的主席宣讀不利於史
帝夫歐文（Steven Owen）和馬修羅斯（Matthew
Rose）案子的裁決結果。他們兩人都被判並未犯下
桑絲姬雅李文斯（Saskia Reeves）的謀殺罪。歐文
被判並未涉入過失殺人。而當法院書記繼續詢問陪
審團：「那麼在馬修羅斯的部分，陪審團裁決被告
有罪或是無罪？」法庭和觀眾全都情緒緊繃的等待
審判結果。陪審團主席從口中說出決定命運的話語

「有罪」。此時馬修的父親，也就是麥可羅斯怒吼著「不」，「我的兒子是無辜的！」。而該劇的觀眾無論是在心中，或是乾脆吶喊出聲的，也都嘶吼著「不」，因為他們再清楚不過這絕對是一個嚴重錯誤的裁決。馬修是無辜的，而史帝夫是有罪的；我們之所以知道，是因為我們靠著成為英國肥皂劇觀眾的特權，而目睹了整個事件的始末，觀眾分享了馬修的痛苦，更因為史蒂夫徹頭徹尾的邪惡行徑而感到訝異。儘管是出於自衛的動機，但史蒂夫的確殺害了桑絲姬雅，在史蒂夫拒絕維繫他倆之間的關係後，桑絲姬雅試圖悶死史蒂夫，此時他便以煙灰缸敲擊她。史蒂夫隨後強迫馬修協助他進行棄屍，這使得馬修在之後的一整年均深陷於恐懼的漩渦中。這兩個人直到審判時都囚禁於牢內。觀眾們一向深信在司法裁決後，便能夠還給馬修的清白，同時史蒂夫則會因為殺人的罪行而得到應有的懲罰。然而，戲劇的張力使得劇本安排司法審判的結果並未讓馬修洗滌罪名，從而吸引觀眾迫不及待的想要一窺故事究竟會如何收尾。有些觀眾選擇公開地聲明他們反對陪審團的裁決，也因此暴露出他們也是這齣連續劇的忠實觀眾。

　　當我在星期天早晨開車行駛在住所附近的道

路時，經過了專門租賃給學生居住的住宅區時，有一扇窗戶便張貼著斗大的海報，上頭寫著「馬修是無辜的，史蒂夫才是大壞蛋」的字眼。這可以被視為熱情觀眾的一個直接證據，這同時也釋出一個信息，那就是居住在該房舍分享著相同文化資本的人們都觀賞同樣的節目，且都對於該虛構的不正義感到心寒。閱聽者都體認到這類司法案件的處理失當確實曾經在英國的司法體系中出現過，且觀眾也樂觀地預測《東城人》一劇的製作團隊將如同以往一般的扭轉這個錯誤──不過，正義必須要等到他們再讓觀眾提心吊膽幾個月之後才會珊珊來遲。在這段期間，觀眾們都心知肚明最終正義將會得到伸張，畢竟肥皂劇可以說是最強調道德的電視節目類型。肥皂劇總是瀰漫著道德價值，永遠都是站在正義的一方。儘管必須耐著性子，但是觀眾們早已學會最後邪惡和作惡多端者終將嚐到惡果。在我見到那張海報之後的後續幾個禮拜，該棟宿舍有更多的窗口都貼出了一張張的海報，進一步證明著觀眾們對於肥皂劇的死忠，以及他們參與這項產業間的有趣模式，更證實他們和劇本間的積極關係。

　　華頓（Walton）曾經針對觀眾與小說之間的關係進行評論：「人們編造故事，並將這個故事告知

他人。他們同樣也聆聽、著迷於那些他們明知道是
杜撰的故事」（Walton，1992：218）。他認為虛構
世界和真實世界之間的連結在於心理層面的互
動：「我們感受到和這些小說情節的心理連帶，和
這些情節之間的親近性，這種情愫就彷彿是我們一
般只會對於我們當真事物所產生的情懷一樣」
（1992：223-4）。華頓的說明指出觀眾和小說間是
以一種遊戲式的關係串聯在一塊，這也能夠貼切地
詮釋觀眾如何和肥皂劇的事件產生互動，並和其他
觀眾成員分享他們的戲局，即便這些人不過是陌生
人也不例外。

　　同時，讓我們返回《東城人》的製作世界，當
該劇的主角葛蘭米契爾（Grant Mitchell）離開該連
續劇時，才真正為這部戲帶來不可忽視的轉變事
件。十月十一日那個星期的故事主軸，主要是處理
米契爾兄弟之間的仇恨，同時劇情朝向毀滅的高潮
發展，同時馬修的上訴則是被延後了。在葛蘭被安
排離開的那個星期，他的轎車就這麼跌入泰晤士
河，可以說是最讓觀眾感到震撼的一幕。沒有人知
道葛蘭究竟是溺死了或者獲救——他的轎車戲劇
性的飛入泰晤士河的照片被當作一個「精采畫面」
（意指從影集畫面中擷取的照片，但實際上該相片

是由製作群發放給傳媒，目的在於控制文宣走向，
請見第二章）刊載在報章雜誌上。製作單位有好幾
天都吊足了觀眾的胃口。某日，當我在住所附近、
靠近伯明罕大學的德斯可（Tesco Express）消費
時，因為那兒的消費族群主要都是學生，我無意中
聽到並分享了有趣的文化時刻，再一次印證了觀眾
們是如何沉迷並「享樂」於這樣的表演形式。兩個
我認為應該是學生身分的年輕人，正討論一個雙方
都熟識的朋友，而突然之間其中那位女性在毫無預
警的情況下轉換了談天的主題，她說道「我猜葛蘭
是在搞 Harold Bishop 的把戲」，「或許吧」男子回
答，而當我經過他們時，我們的眼神交會並報以淺
淺的微笑，這種無須言語的訊號意味著我們都知道
他們所談論的內容，我們全都觀賞相同的節目，且
我們都在一年前，也就是 Harold Bishop 一劇寫就
前，收看《左鄰右舍》，儘管劇情安排看來是溺斃
了，但其實幾年之後，喪失記憶的主角一定會回
來：這是優良肥皂劇傳統的不二法門。

　　觀眾們樂在肥皂劇的劇情安排之內，且總能回
憶起一些這種表演型態的固定元素，無論多麼的不
切實際，並能夠在稍後的文化討論中表達他們的熟
稔度。這並非只是觀眾拆穿了懸疑的劇情安排，因

爲這還需要他們在未來的討論中對於劇情和複製
特定敘事要素的主動參與。肥皂劇擅用的是共享的
文化知識，並讓觀眾能夠和自己不認識，但同爲某
齣戲劇觀眾者交換心得時重複使用。連續劇情中的
意外事件都可以很輕易的被加入觀眾的日常談話
中，現實與虛構之間的交織所體現的並非是對戲劇
中主角定位的混淆，而是證明這些角色演出的逼真
性，以及他們在觀眾認知中的地位。肥皂劇總是反
映出當下與即時，它和它的觀眾結合在一起，爲報
紙和其他電視節目提供話題，更以其大眾文化的要
素在文化產業中引領風騷。最重要的是，肥皂劇是
電視與大眾文化的強大力量。

「除了肥皂劇，別無其他」

在英國，每週有三千兩百萬個肥皂劇迷準時收
看總時數爲四十五小時的肥皂影集。幾乎有三分之
一的成年人每個月都會收看肥皂劇。儘管觀眾心目
中有他們最喜愛的肥皂劇，有許多觀眾是將所有肥
皂劇照單全收。想要將英國電視所播放的全部肥皂
劇一網打盡是可能的，除非碰到特殊幾週有某些節

目五天晚上都被播送之外。大概也只有重要的國際
足球賽事才有能耐打亂肥皂劇播放的節奏。試圖想
紀錄肥皂劇在英國電台播放的次數將是一件累人
的差事。因為每當估計完成，電視公司便會立刻增
加連續劇的數量，使得計算結果再度被超越。我們
唯一可以做的是呈現某個既定時點的正確數字，或
者可以拿來跟之前某個日期所估算的節目數量加
以比較。正是基於這個原因，我只列出衛星頻道播
放的節目，來證明這種節目類型的快速增加。

　　觀察一九八三年三月十二日那週，當時僅有少
量的肥皂劇可供觀賞。觀眾每星期只能收看七小時
又十分鐘的肥皂劇，其中還包括白天和集錦的版
本。自從英國廣播公司於一九八五年製作了《東城
人》這齣影集後，每週於週間可收看此劇的時數便
增加了一個鐘頭，而每逢星期日則再增加一個鐘頭
的精華篇。打從一九九〇年代起，我們可以發現靠
著英國肥皂劇神奇的公式，影集每週均可分配到三
次的播放時段。這更進一步成為電視台想賺回投資
金額與時間的不二法門。在一九九〇年代早期，肥
皂劇被贊助廠商期望能夠增加集數，每週約播送四
集，在特殊的星期更得播放五集。這些公司們持續
地尋覓新節目來滿足觀眾對於肥皂劇的好胃口，而

在一九九二年，英國廣播公司製作並放映了
《Eldorado》一片，試圖讓觀眾接受深夜的肥皂劇
影集。

一九九六年九月，瓜納達（Granada）電台決
定將他們製作的《加冕之路》（Coronation Street）
這部影集增加為每週播出四次，也就是在原本的週
一、周三和周五播出之外，周日也能夠觀賞到這部
影集。這個決策並非沒有遇到問題，在改變播放次
數的前幾個月，比起在週間所播放的人數，它所吸
引的觀眾減少了三百到四百萬之譜。不幸的是，增
加的第四回播送時間正好碰上了該齣影集情節發
展的最低潮，也因此該電台耗費了一番功夫來「教
導」觀眾收看星期天晚間的播出。我本身則是認為
周日晚間原本就不是肥皂劇播送的正常時段。在電
視節目的生態中，星期日晚間總是給人不一樣的
「感覺」，且觀眾通常對於節目抱持著不同的期待
和認同（Hobson，1997）。《加冕之路》一劇最初在
星期日晚間播放時，給人的印象是一週的工作日已
經展開了。慢慢地，一九九七年夏天期間，隨著該
劇的戲劇張力變得更加強烈，在星期日播放的第四
回也開始達到如同週間集數的高收視率。直到二〇
〇二年，星期日晚間播放的《加冕之路》仍舊是網

路中心公司（Network Centre）控制台和觀眾心中不可或缺的影片。

　　許多時候，當情節發展達到高峰時，肥皂劇便會採取每日播送的型態，亦即每天晚上都能夠收看。這些所謂「特殊」的橋段通常都是圍繞著某個特別的故事主軸，不過直到二〇〇〇年末，《Emmerdale》一劇就改變策略以某週均播出五集的型態呈現。由於接受到這樣的警惕，並期望能夠保持彼此之間的競爭關係，英國廣播公司也於二〇〇一年八月十日晚間，開始播送《東城人》影集的每週第四回合，該日為星期五。

　　當傳播公司試圖招攬廣告商提高營利，和吸引觀眾收看更多的肥皂影集時，他們必須也能夠確保這樣的做法不會嚇跑觀眾，以及那些從來都不喜歡肥皂劇的閱聽人。以二〇〇二年四月一日調查有線電視播放肥皂影集時數的結果為例，首輪播放的時間為十七小時又二十五分鐘，而重播的時數，或者他們口中所謂的濃縮精華篇，則為五小時又三十五分鐘。然而，此種表演型態的擴充速度是如此迅速，以至於當本書出版之際，這些調查數據也已經無法充分反映現實。

英國的五大影集

　　本書主要的討論對象是以英國五大肥皂劇影
集為基礎。這些影集包括《加冕之路》（英國獨立
電視公司的瓜納達電台），《十字路口》（英國獨立
電視公司，最初在 ATV／中央電台播放，後則於
2001 年春季轉回至卡爾頓電台），《東城人》（英國
廣播公司一台）以及《家務事》（Family Affairs）（第
五頻道，皮爾森電台），同時也參考某些特定的歷
史，但主要仍以這五大影集為焦點。其他影集將成
為討論和挖掘的一部份，尤其是美國和澳洲的肥皂
劇，不過範圍仍舊鎖定在對於英國影集有影響者。
那些短暫蓬勃發展的節目型態也成為此表演類型
歷史的一部份，通常藉由混合的模式，並以此作為
主要的型態，新的肥皂劇便隨之發展。

何謂肥皂劇？

　　這種節目型態最常被問及的問題就是「何謂肥
皂劇？」是否有某種定義能夠精準地捕捉到這種類

型的本質？是否存在某些不可或缺的元素？且哪些可以被視為額外的組成要件，是我們能夠在某些例子中見到，但卻不盡然出現在其他例子中？它所意味著究竟是播送的頻率，在家庭生活中佔據的地位，亦或是那些主角人物的本質？又或者它是所有這些成份的綜合體？肥皂劇是一種不斷轉變和發展的表演形式。我們唯一能夠肯定的定義是，肥皂劇在二十一世紀已經成為一種絕對必須的流行品了。當我們試圖為肥皂劇賦予定義時，必須將它視為一種歷時性的產物，因此在我們替它建構任何定義之前，第一要務便是考量到此一類型的歷史發展。

在美國誕生

　　肥皂劇也有多種不同的型態。這種節目類型，誠如它最初被發覺的，最早是在一九三〇年代的美國登場，它是以白日廣播連續劇的模式作為掩護，並由大型的肥皂粉製造商如寶橋（Proctor & Gamble，譯按：即 P & G）所贊助。他們希望打造一些節目來吸引女性閱聽人的目光，好讓這些廠商

能夠打打廣告並銷售產品。康特（Cantor）和皮格里（Pingree）（1983）便曾經指出堪稱爲電視肥皂劇先趨的，不只是廣播肥皂劇的表演模式本身，還包括商業利益的影響是如何對於這種類型的發展產生推波助瀾的效用。當商業掛帥的廣播電台於一九二〇年代成立之際，他們主要是以地區性爲基礎，然而直到一九三〇年代時，著眼於肥皂劇的發展，全國性的網絡系統以及狀態已經成爲迫切的需求。積極開拓市場的製造商也因此有能耐接觸到潛在的顧客群：

> 一九三〇年代，也就是在後廣播時代的肥皂劇發展（以及所有其他的節目），之所以成爲「大眾媒介」的故事，其實也就等同於美國製造業者需要以全國爲範圍，尋覓產品銷售對象的故事，且也只有少數人能夠發揮創意和想像力來回應這樣的需求（Cantor 和 Pingree，1983：34）。

這種表演型態的發展動機起因於廣告主不願意支付大把鈔票去贊助白日專給女性收看的節目。由於折扣的提供且能夠購買較短時段（以十五

分鐘為單位）的吸引下，廣告主紛紛甘願掏腰包，
其中包括高露潔與寶橋等製造肥皂用品的企業。
「肥皂劇」的名稱便來自於這樣的起源，不過還有
其他的主要贊助商：「連續劇至少是由五個早餐麥
片的品牌、七家牙膏的廠商、各式各樣的藥品和家
庭治療，以及食品與飲料的業者所資助」（Willy，
1961，引述自 Cantor and Pingree，1983：37）。

　　然而，一般說來肥皂粉廠商才是最古早的贊助
者，於是他們和這個稱謂的關係、隱喻和暗示也就
定型了，意味著這種節目型態主要是為了家庭主婦
量身打造，她們通常是利用家庭勞務的休息時刻或
沒有在洗洗刷刷的時刻，來收聽或者觀賞這類節
目。廣告主們購買以整點小時數為單位的段落，但
可以用個別的產品來贊助每 15 分鐘的表演時間。
這些節目主要是要吸引主婦閱聽者在白天的家庭
生活中留意到產品。按照史塔德曼（Stedman，
1977，引述自 Cantor and Pingree，1983：40）的說
法，最早的廣播肥皂劇的製作者，是休莫特（Frank
Hummert）和之後成為他妻子的安琴霍斯特（Anne
Achenhurst），後者直接負責第一齣肥皂劇的多項工
作。他們籌畫的第一個節目《偷夫者》（Stolen
Husband）並未成功，然而從這個失敗的教訓他們

學習到許多訣竅，也有助於未來的成功，其中很重要的一點便是必須放慢劇情推演的節奏。《貝蒂和鮑伯》（Betty and Bob）是他們第一部成功的肥皂劇，劇情內容主要是講述一位秘書，貝蒂，愛上了她的老闆鮑伯的故事。為了和貝蒂結婚鮑伯放棄了萬貫家財，又因為太過不成熟的處事態度而難以穩定下來，鮑伯對於其他異性的吸引力，以及本身無法從一而忠的心態，為這段婚姻關係帶來許多紛紛擾擾，最後在整個劇情中，這對夫妻歷經了離異、破鏡重圓，並生下了一個孩子。無論如何，該劇都為肥皂劇奠定了一些基本主軸，而這些橋段儘管是以不同的形式發展，都替未來的肥皂劇型態提供了變化的基礎。《貝蒂和鮑伯》一開始是以愛情故事為重點，但根據康特的說法，該劇「實際上是在討論現代社會中婚姻生活遭遇到的難題」（Cantor and Pingree，1983：42）。其他的基調都在此時成為肥皂劇劇情的重要橋段，其他包括忠貞、忌妒、離異、育兒或不孕、家庭生活與浪漫的愛情。這些主題成為美國廣播與電視肥皂劇的主要支柱，且在約莫五十年後，仍能在黃金時段影集《朱門恩怨》與《朝代》中，甚至是白日播送的連續劇（這些節目幾乎成為美國電視不可或缺的主菜了）的情節內，找到

這些橋段。若我們更進一步的討論對於英國肥皂劇
產生深遠影響的美國廣播戲劇，可以發現這些戲劇
其實是被用來推廣戰爭期間的連帶關係、團結感，
而劇中的角色與人物性格也都被用來作為戰時的
宣傳手法，以符合國家利益。這種結合公共資訊的
做法也被引入英國的肥皂劇內，最早可以在《亞瑟
家族》（The Archers）一劇中發現這個情形，我們
也將在後頭討論此劇。

廣播電台的肥皂劇：「我正在擔心吉姆呢！」

　　美國廣播和電視肥皂劇之所以會對英國產生
影響，是透過英國的廣播肥皂劇。英國廣播公司的
電台曾經在白日播出長期的連續劇，此外也包括較
為短期的家庭劇集。第一齣長時期播出的連續劇是
《達利女士的日記》（Mrs Dale's Diary），它的播出
時間是從一九四八年一月五日一直到一九六九年
四月二十五日。這個節目於午後的四點播出，並於
次日早上的十一點重播一次。我們可以由該劇播出
的時間得知，他們是希望家庭主婦能夠在從事家庭

勞務的空檔，坐下來休息一下。《達利女士的日記》主要是探討女主角每日的家庭生活，讓聽眾能夠聆聽達利女士娓娓地講述故事，就彷彿這些聽眾都是達利女士的好朋友，能夠了解每一件發生在她身上的事情。這種旁白講述的型態之後被改變爲更加的戲劇化，而聽眾能夠分享有關該家庭與友人之間發生的點點滴滴。達利女士處於一個中產階級家庭。她是那麼典型的中產階級者，以至於多數她所提及的生活方式其實都和多數節目的忠實聽眾大相逕庭。達利女士僱用了幫傭和園丁，因此她的家庭對於勞動階級的聽眾而言是那樣的陌生奇特。達利女士的母親聽來像是女公爵般的貴婦人，而她的妹妹莎莉，則是一個經常在西城登台演出的女演員，她結交各式各樣的「男朋友」，這也爲該節目增添了不少話題和觀眾。

　　達利女士可以說是最典型的角色，主導著肥皂劇型態的模式。她建立了達利女士和女性聽眾之間的連結。她同時身兼妻子、母親、岳母、祖母、朋友、鄰居和雇主的角色，達利女士的人生就是擺盪在這幾個身分之間。她或許不像是你的母親，或實際上比較像是某個你的舊識，但她的確從事著相同的工作，也就是扮演著妻子與母親的角色，同時從

她身上我們也可以發現到足以反映一九五〇年代
典型文化規範的母職氣息，而該劇的目的就是希望
能夠將不同階級與年齡的女性凝聚在一塊。達利女
士「擔心著她的丈夫吉姆」，因為他總是太過賣命
的工作，她也操心孩子們和他們的家庭生活，更重
要的是達利女士可以說是英國中產階級女性的縮
影。她是個不折不扣的中產階級者，但她作為醫師
老婆的角色讓他得以跨越階級的藩籬——至少在
節目的安排中是如此。雖然由達利女士的日記看
來，她是一個容易相信別人的人，但我們也可以從
生活的蛛絲馬跡和事件中發現，她熱衷於和朋友聊
聊八卦，她也總是憂心家庭成員所遭遇到的困難，
聽眾通常是透過廣播頻道的傳送偷聽到達利女士
的心聲。在英國的肥皂劇中，除了 ATV 中央電台
的《十字路口》一劇中的瑪格茉婷梅之外，從來沒
有任何角色能夠那麼自然地體現中產階級的生
活，甚至成為一個典範。然而，前者所呈現的是經
理和企業家的中產階級，而不是標準中產階級醫生
的老婆。沒有任何連續劇會像《達》劇一般赤裸裸
地集中於中產階級的生活，我們可以觀察到後來播
出的連續劇通常都轉而演出勞工階級，或中產階級
較低層級的生活，這些後來更成為英國肥皂劇中的

主軸，反映出在藝術與大眾娛樂事業的各種領域中
文化認知的轉變。

　　在一九五○年代晚期和一九六○年代，我們可
以觀察到戲劇都大幅度的轉變爲呈現勞工階級的
生活，其中尤以劇院中所謂的「探討家庭生活的影
片」（kitchen-sink dramas，譯按：意指經常有許多
場景是集中於廚房）爲最。「這個詞彙是由魏斯克
（Arnold Wesker）、戴蘭妮（Sheila Delaney）和奧
斯彭（John Osborne）所提出並用來描述該類影片，
這種戲劇描寫的是勞工階級或低層中產階級的生
活點滴，並強調家庭生活的現實面」（Drabble，
1985：538），而直到一九六○年代中期，這些主題
則被搬上電視頻道的影集內。探討勞工階級生活的
影集之所以興起，其實一部份是和英國廣播公司所
製播的《星期三登場》（The Wednesday Play）有關。
該劇最初的製作人包括賈奈特（Tony Garnett）、麥
克塔傑特（James MacTaggat）、史密斯（Roger
Smith）和特羅德（Kennith Trodd），該影集的內容
具有深遠的影響，且持續成爲多數影片較勁的標
竿。一九六五年各季的影集包括朵恩（Nell Dunn）
的《交會點之上》，以及於一九六六年十二月十六
日播放，由珊德佛（Jeremy Sandford）製作，榮獲

獎項並有重大影響的《凱西歸來》（Gambaccini and
Taylor，1993：504）。他們對於勞工階級生活和一
般人的刻劃，以電視製作的角度觀之，都是相當創
新的做法，也和肥皂劇的發展齊頭並進。

　　英國最長壽的廣播肥皂劇是由英國廣播公司
製作的廣播連續劇《亞瑟家族》，該劇足足製播了
五十年之久。一九五○年的五月二十九日到六月二
日是該劇的試播週，而一九五○年十二月二十八日
則是播出介紹性的節目，該劇正式開始每日播出的
日期是一九五一年的一月一日。該劇持續於每日晚
間播出，目前會在午餐時間重播一回，並於星期日
早上播出菁華篇。《亞瑟家族》最初被定位在描述
家庭生活的故事，但這個家庭卻是座落在一個虛構
的城市安橋，情節的發展通常是按照發生在地方社
區的事件來走，並以務農爲主要謀生方式。它仍舊
是以社區凝聚爲主要訴求，儘管做了些許更動，但
仍舊在不同型態和各種掩護保留了家庭生活的精
神。《亞瑟家族》同時也是特別傾向於處理「話題」
和傳播訊息的影集。該劇仍然擁有一批死心塌地的
忠實觀衆群，這些觀衆通常會在遇到對於該劇的某
些橋段或事件不認同的友人時，滔滔不絕地加以辯
駁。這部連續劇總是讓人耳目一新並且難以忽視其

意義性，且努力將虛構的農村社區中居民的社會變遷、情感與經濟情況結合到劇情內。

廣播設定了舞台──轉向電視影片

一九六〇年代可以說是肥皂劇以一種電視節目新型態崛起的時期。儘管英國廣播公司曾經在一九五七年四月九日至一九五七年六月二十八日間，共播放了一百四十六集的《The Groves》影集，但我們認為瓜納達電台所製作之《加冕之路》，於一九六〇年十二月九日的首度播出，才可以被視為激勵日後英國廣播電視公司與英國獨立電視公司一窩蜂製拍肥皂劇的原因。英國廣播公司在一九六〇年代間製作了三部全新的影集。《契約》所描寫的故事主要是女性雜誌社的生活，作者是林恩（Peter Ling）和阿戴爾（Hazel Adair），他們後來則受邀投入《十字路口》一劇的編寫。《契約》一劇以每週兩次的頻率播出，放映時間為一九六二年一月到一九六五年的七月。另外兩部連續劇則是在週間的其他時段播出。《聯盟》（United）一片刻劃足球俱樂部的命運，一九六五年十月四日首度播

出，一九六七年三月正式告終。《新移民》（The Newcomers）一片後來成為英國廣播公司早期連續劇中難得一見的長篇影集，從一九六五年十月五日開播，至一九六九年十一月十三日播出完結篇為止，共計播出四百三十回。如同其他的連續劇一般，早期英國的肥皂劇都是以當代社會背景為靈感。《新移民》的故事是描寫一個家庭移居「新城鎮」的始末，這樣的劇情恰好反映當時新英國在地理與經濟變動下，「新城鎮」不斷增加的現象。這些城鎮之所以出現，是因為所謂大型工業程式所產生的「溢出」效應，而在這些地方，年輕家庭都會選擇以搬遷展開一段現代「當代」環境的新生活。

但是想要成為長壽的連續劇，節目就必須要能夠連結到讓多數觀眾群感到熟悉的事件，也因此只有那些擁有相關豐富特質的影片才能夠在競爭中脫穎而出。一九六〇年代間，《加冕之路》成為全國家喻戶曉的影集，而 ATV 所製作的醫療影片《十號急診室》（Emergency Ward 10）和原創味十足的《十字路口》則在英國獨立電視公司上播出。當時英國廣播公司認為肥皂劇的表演型態大有前途，但在早期一窩蜂的搶拍熱潮後，他們便退出後來的肥皂劇大戰，直到一九八五年《東城人》的播出才重

新加入戰局。然而，被視爲肥皂劇重要性質的成分也包含在許多其他的連續劇中，只有短短數集的戲劇同樣也會以這些主題爲焦點，觀眾也會對於主角的私人生活充滿興趣。《兄弟們》（The Brothers）、《三角》（Triangle）和《白衣天使》（Angels）（這三部影集都是由英國廣播公司的 Pebble Mill 製作公司所打造，該公司的戲劇部門通常都替英國廣播公司製作一些最具創新性和高收視的連續劇）都將肥皂劇的元素添加在他們的劇情中。人際關係、社會議題和職場上的互動（如同《白衣天使》劇中所描寫的醫院工作），並開始留意到社會與道德議題的討論以及那些議題與主角生活的結構性交織——這些都是讓這些戲劇與後來製作的《東城人》存在共通性之處。這些影集甚至也是由相同的製作人史密斯和賀蘭（Tony Holland）以及《白衣天使》的編劇所製作，並繼續製造與撰寫英國廣播公司的《東城人》一劇。《Emmerdale Farm》最早是在一九七二年十月十五日首度播出，且時段是定爲每日下午的節目，但此劇因爲太受歡迎很快地便成爲晚間黃金時段播出的強檔。

墊肩和帥哥──美國連續劇的重大轉折

　　一九七八年，英國廣播公司於晚間八點十分，
也就是星期四晚間播出了《朱門恩怨》第一集。該
劇迅速地受到觀眾的歡迎且更改時段到星期六晚
間的黃金時段，並有兩千四百萬的觀眾期待著能夠
看到被炒得最熱門的艾文（J. R. Ewing）槍擊事件。
《朱門恩怨》的美國製片在製作下一部新的接檔影
集時，便以「誰槍擊了艾文」這個高潮迭起的劇情，
足足吊了觀眾的胃口有數個月之久。一部新的連續
劇？在理想的狀況下，肥皂劇應當只是作為真實生
活的一種延續，它的播出不應該讓觀眾感到失望。
像是《朱門恩怨》和《朝代》這樣的節目並不能被
視為肥皂劇的標準模式，而更貼近是鑽石陣容的強
檔連續劇，他們和目前美國電台，如第五頻道、有
線電視與衛星電台每日所播出的連續劇也有很大
的差異。黃金時段的連續劇和肥皂劇之間的關係在
於它們同樣也以情感與日常生活的主題為主軸，但
卻顯得豐富得許多。它們的製作成本通常有高額的
預算，且有高規格的製作標準，並向英國的觀眾傳
達與她們本身日常生活經驗南轅北轍的故事。然而

他們的成功的確具備一項重要的元素讓它能夠和肥皂劇一樣吸引觀眾——處理人際關係以及情感的糾葛。他們的故事背景被設計爲在異國發生，但他們所處理的仍舊是這些主軸，唯一不同之處在於遭遇到這些難題的是極爲富裕和享有特權的人們。

然而，由於《朱門恩怨》、《朝代》、《Knots Landing》和《獵鷹山峰》（Falcon Crest）等劇，都已經成爲英國觀眾生活經驗不可或缺的一環，他們也對於英國肥皂劇影片的製作具有深遠的影響。儘管他們似乎沒有改變女性穿衣的品味，我們可以發現服飾的墊肩和美國足球選手的裝扮愈來愈貼近，但我們能夠確定的是這些影集確實造就了一股對於帥氣男性演員的狂熱。美國黃金時段的連續劇讓觀眾能夠欣賞到臻於完美的美國男性，這些主角通常擁有姣好的面容、整潔的外貌以及得體的穿著，且動不動就和他們家庭的女性發生衝突。撇開懷曼（Jane Wyman）的角色，以及在《獵鷹山峰》劇中坐擁葡萄園的女主人不談，和英國的肥皂劇有所不同的是，這些都並非女性能夠在當中擁有同等統治權力的連續劇，它們反而是女性能夠在劇中具有強勢與扮演重要角色的連續劇。這些連續劇通常每回的長度約爲五十分鐘或者一小時，當中會穿插

廣告，也就是美國黃金時段影集連續劇的類型。他
們通常是在晚間八點到九點的時段播放，並被期望
能夠為電視公司吸引最多的觀眾群。這些影集的長
度通常不會太長，頂多會播出十三個回合，這已經
是美國網絡公司在此一時段播出最長的節目了。儘
管它們具備著肥皂劇的元素，但我們卻不能夠將這
些與英國的肥皂劇畫上等號，它們也不盡然與美國
白日時段播出的連續影集雷同。這些影集會耗費高
額的成本；製作者也會期望這些影片能夠挾帶著高
度的製作附加價值，而抱持無比的期待。雖然這些
連續劇嚴格說來與肥皂劇並不相同，但是若參考我
在下頭對他們所進行的界定會發現，不管是對於觀
眾或是評論者而言，它們仍舊被視為這種表演類型
的一部份。故無論是好是壞，它們都對於我們觀察
這種類型具有助益，同時也左右著這種表演類型如
何被界定。

郊外、沙灘和衝浪遊戲──澳洲的肥皂劇

　　澳洲的肥皂劇可以說是英國觀眾第二熟悉的
進口戲劇：《年輕醫師》（The Young Doctors）、《兒

子女兒》（Sons and Daughters）都是一九七〇年代
英國獨立電視公司於下午時段播出的影集。不過，
英國廣播公司在一九八六年精心安排了《左鄰右
舍》一劇的播出，這部影集對於英國廣播公司的節
目時段造成深遠的影響。葛瑞德（Michael Grade）
便在他的自傳中回憶到這段日子：「克頓（Bill
Cotton）前往澳洲展開一場搜索行動，隨後他推薦
給大夥一部叫做《左鄰右舍》的有趣肥皂劇。我在
觀看之後便決定將它買下。我甚至決定每天都將它
播放個兩次」（Grade，1999：239）。

　　最初這個節目是在每天的早上九點五分播
出，並於午餐時間重播一次，不過當葛瑞德發現他
那十來歲的女兒和她的好朋友們都在暑假時間收
看該劇時，他就明白假使他能夠立即將《左》劇安
排在下午五點三十五分播出，也就是緊接在兒童節
目之後，並在六點晚間新聞之前，他就能夠牢牢地
抓住青少年的觀眾群，而不只是在寒暑假吸引他
們。《左鄰右舍》一片的成功其意義極為深遠，甚
至超越它作為一部肥皂劇的告捷。它意味著倘使傳
播者能夠播送對於觀眾極具吸引力的節目，那麼便
能夠擴展達到高收視率的時段。它同時也顯示出當
肥皂劇中出現年輕成員的角色、且他們也成為故事

發展的重點時，年輕族群也會願意收看肥皂劇。《左鄰右舍》爲英國電視文化引入一種新型態的肥皂劇。該劇是由《十字路口》的首位製作人華德森（Reg Watson）所打造，這部影集具備許多早期英國連續劇特質。它的場景是設定在一個街角，其實說穿了是個死胡同，入口就是出口，且和布魯克賽的死胡同（Brookside Close）極端神似，也就是第四頻道的連續劇《Brookside》的場景。同樣的，模仿《朱門恩怨》的連續劇《Knots Landing》也被設定在一處死胡同上演。或許他們是想要藉由半封閉的空間安排來呈現郊區的生活，也就是說他們對於外界開放，但也保留一定程度的封閉以維繫社區的情感連帶。

　　《左鄰右舍》在當時、甚至直到現在都在數個地方有別於其他英國電台所播出的肥皂劇。它的各個角色都是家庭成員，在大部分的時刻中，他們都彼此喜愛。儘管在最初的角色安排下，包括蘭塞（Ramsay）一家的成員，包括父親和兩個兒子比較接近勞動階級的身分，而與其他角色比較不同，但最初的設定內，成員們均是比英國其他肥皂劇中所刻劃的更爲貼近中產階級的背景。亦或者我們也可以說他們只是顯得更爲中產階級。雖然他們從事

著勞動階級的職務，卻並未配戴粗糙的棉布帽子或
打扮窮酸；他們總是光鮮亮麗並跟隨時尚，且展現
出勞動者神采奕奕、精神抖擻的樣子。這當然和我
們對於所謂「一般人」的印象截然不同，因為這是
一個並未清晰定義階級的社會。當《左鄰右舍》首
次在英國的螢光幕上播放時，最讓人感到驚訝的是
劇中的房子是如此的明亮，並可看出裝飾時的巧思
和品味，更有大型的花園——其中一戶人家甚至有
個游泳池。位置在該劇中是一個很重要元素，而陽
光普照的好天氣讓觀眾總是能夠保持愉快的心情
收看此片。（這點當然並不是保證成功的唯一原
因；《Eldorado》一片的問題可以作為對照，我們將
在後頭探討）。氣候可以說是該劇掌握氣氛的重要
利器。《左鄰右舍》是一齣樂觀的影集，而樂觀和
活力不但是該劇的主要基調，更是劇中人物每天生
活的一部份。這也是該劇和當時其他英國連續劇不
同的原因之一，也就是雖然它並不像是美國黃金時
段的連續劇去架構一個虛幻的世界，但它的確呈現
出一個和英國肥皂劇內所描寫的日常生活截然不
同的世界。在《左鄰右舍》中，主角們歡笑、舉辦
派對、樂於他人的陪伴，且盡情享受每天的生活，
而不受麻煩事所擾。

　　這個節目最讓人感到訝異的是該家庭成員之
間的互動是那樣的自然，而與英國肥皂劇中的情節
南轅北轍。父母坦然地表達他們對於兒童的情感，
尤其是當孩子在青少年時期為最。兒童則是向他們
的父母傾吐心聲，而不同年齡層之間的互動關係也
是那樣的自然與寫實，這有別於當時英國以往任何
戲劇的安排。實際上，《左鄰右舍》直到如今仍比
任何其他的英國肥皂劇，更能夠以積極的角度去掌
握兒童／父母以及年輕／年長年齡群之間的微妙
關係。《左鄰右舍》所反映的不只是英國與澳洲之
間的相同文化，同時也顯示出那些劇中的不同態度
是澳洲文化的一環。最引人注意的是他們花費了許
多篇幅去處理年輕人可能遭遇的重要問題，然而並
非所有問題。學校生活和求學體驗一向都是該劇的
焦點，但卻很少觸及對抗與疏離的層面。劇中的年
輕角色總是努力協助他人通過測驗。這些問題在英
國電台所播出的優良兒童電視節目《Grange Hill》
中被探討，但這齣影片實際上應該算是兒童專屬的
連續劇，而非主流的肥皂劇。

　　對於工作與性別角色的不同態度，同樣也是
《左鄰右舍》一片的重要主題和故事發展主軸。後
來劇情便開始帶入主要的男性成員羅賓遜（Jim

Robinson），這是個獨自扶養三名孩子的鰥夫角色，他經營一家生意很好的汽車修理廠，更爲單身父親照顧家庭的角色提供一個成功的典範。他的丈母娘，也就是丹尼絲海倫，此角色是由海帝安妮（Anne Haddy）飾演，協助羅賓遜度過一切難關而打破了以往肥皂劇中刻劃年長者角色的刻板印象。丹尼絲海倫是個極具魅力的女性，約莫六十歲，她是一個饒負盛名的藝術家，儘管她仍舊對於家庭的穩定性提供很大的幫助，但因爲她那豐富的羅曼史，也使得她成爲一個徹底的獨立女性。我們可以在《左鄰右舍》中觀察到許多新穎的觀點，此外該片所呈現的女性角色也蘊含著無限的可能性。或許我們可以說片中最樂觀的角色非夏琳妮（Charlene）莫屬，該角色是由凱莉米洛（Kylie Minogue）擔綱演出。在當時該連續劇的這個角色和女演員都得到極高的評價。凱莉米洛同時還是一名歌星，她後來更成爲世界知名的流行歌手，但不可否認的是她選擇演出夏琳妮一角的決定有助於人們對她加深印象。夏琳妮希望能夠成爲一名修車工人，於是她在羅賓遜的修車廠擔任學徒。讓我們想像一個畫面：具有女性魅力的年輕女子，身穿著寬大的工作服，並將她那一頭金色卷髮紮成馬尾，

這可以說是該劇打破女性究竟適合從事何種工作的最有力的一幕。夏琳妮的角色以及她的男友史考特（Scott），該角色是由年輕小生朵諾文（Jason Donovan）演出，堪稱一九八〇年代早期肥皂劇中一對閃亮的年輕情侶，而他們的影響在於讓年輕人的積極印象在肥皂劇中根深蒂固。他們左右了英國肥皂劇的發展，且儘管在已經播出的連續劇中沒有可以劃上等號的角色，卻鼓勵瑞蒙德（Phil Redmond）替第四頻道製作了《Hollyoaks》一劇，這部肥皂劇主要是鎖定年輕族群的市場。《左鄰右舍》的成功在於它結合了各種不同的角色；該劇並未排斥任何年齡層的人物或者以冷處理的方式來安插這類人物，所有年齡層都是劇中的核心人物。該連續劇直到二〇〇二年仍舊保持不同世代關係的交織和互動，無論這些角色是家人或是「好鄰居」皆是如此，而不像是其他英國肥皂劇中充斥著過於濃郁的情感糾葛。

對麻煩的青少年抱持希望

並不是所有澳洲肥皂劇中的年輕人都是完美

無缺的孩子。青少年犯罪以及和不恰當的成年人居
住在一起，都可能導致某些年輕人被迫居住在爲他
們專門設計的照護社區。這可以說是澳洲連續劇
《Home and Away》的主要劇情，該劇的觀點是認
爲養父母可以爲年輕人帶來關愛並教導他們自
律。該劇的場景是設計在一個虛構的海邊「夏灣」
（Summer Bay），此片再度將年輕人的故事作爲肥
皂劇的題材。伴隨著艷陽高照的氣候以及不同角色
每日在社區中的活動，這部連續劇爲英國觀眾提供
了一種新的元素，自然也爲該片吸引了更多的新觀
眾。該片於英國獨立電視公司播出，播映的時間都
是在傍晚時段，但在五點十五到六點半之間變動，
此劇再度證明只要是劇情能夠串連到他們本身的
生活時，年輕族群對於肥皂劇也是充滿興趣。麻煩
事和可能的解決方法可以說是此劇的發展主軸，這
樣在當時的英國肥皂劇中絕對是難得一見的題
材。我們之所以簡短的探討美國與澳洲連續劇的背
景，是因爲要介紹他們是如何將創新的題材與模式
帶入肥皂劇的表演型態，此外也擴展了一九八〇與
一九九〇年代間，英國肥皂劇內容的豐富性。《左
鄰右舍》和《Home and Away》之所以對於英國的
肥皂劇具有影響力，是因爲他們將年輕角色視爲主

流肥皂劇的題材，因而英國在拍攝和製作肥皂劇時，更多年輕角色可以成為要角。

回歸現實——一九八〇年代的新肥皂劇

　　一九八〇年代間出現了兩齣新的肥皂劇，無論就藝術的層面觀之，或者作為重要的工具以利傳播者規劃製作，這兩部影集都足以擴展此表演類型的模式。一九八二年十一月二日，第四頻道開始播放節目，且於晚間八點的時段，他們也播出每星期製作兩集的肥皂劇《Brookside》的第一集。第四頻道在英國電視史上扮演著重要的角色。儘管我們沒有篇幅在此回顧它的完整故事，但值得一提的是第四頻道一詞的誕生以及該電台的控制，都被紀錄在一九八一年的傳播法案內，其中提到此頻道必須確保它所製播的節目必須吸引品味和興趣有別於英國獨立電視公司的觀眾群，換言之它的節目在形式上和內容上都必須鼓勵創新和實驗性，且維持它所播出的節目有一定比例都出自獨立製片之手。

　　《Brookside》一片就是為了滿足上述這些要求而被委託製作。《Brookside》是具有原創性的年輕

利物浦製作人瑞蒙德的作品，他過去曾經寫過
《Grange Hill》（第一部以兒童爲主題的連續劇，
該劇嚴肅地處理現代理解教育的議題）以及《Going
Out》（該片則描寫一群年輕人在歷經悲慘的青少年
時期後所開展的人生）等片的劇本。瑞蒙德開了他
自己的公司，梅西電視公司，並在利物浦的
Brookside Close 購買了房子，嘗試以嶄新的手法來
利用真實的房子拍攝該連續劇。這部連續劇比起其
他肥皂劇有著更豐富的角色，因爲編劇可以將新搬
入的住戶設定爲向上或向下流動的人物。每戶房舍
中均有二至四間不等的臥房，也讓該劇能夠安排不
同的住戶居住在一塊。《Brookside》早期對於英國
肥皂劇最顯著的貢獻在於它的製作手法。這些房子
被轉爲永久的佈景，甚至那些在拍攝時期房屋週遭
的回音都是那樣的「真實」，儘管這樣的拍攝手法
在播出的前幾個星期被觀眾指責爲音效太差；但實
際上，這些完全都是自然的聲響，只是對於電視觀
眾顯得過於真實罷了。《Brookside》是第一部使用
固定攝影機的肥皂劇，這種手法使得真實的攝影機
的移動更爲容易掌握。攝影機是藉由一種特殊的背
帶讓攝影師能夠容易攜帶，並讓攝影師能夠輕易跟
隨著演員的活動。它同時也是第一部在影片技術上

使用單一攝影機的肥皂劇，因此讓該劇有獨樹一格的拍攝風格，而和其他採用多部攝影機拍攝的肥皂劇有所不同。這部連續劇也有著極為多元文化的角色安排，因為新搬入居民的角色界定充滿各種可能，所以新登場的角色可能來自各種不同的階級。《Brookside》一片是在議論紛紛之下登場，且直到目前為止它仍然藉由令人驚訝的豐富劇情主軸而有別於其他的英國肥皂劇。比起其他肥皂劇，此部連續劇最超脫現實的地方在於它的故事發展總是徹底地圍繞著「日常生活」打轉。《Brookside》打從一開始便以它那超現實的寫實來奠定它在戲劇界中的響亮招牌，直到目前仍是如此。該片的劇情公式是成功的，但它卻未必比其他肥皂劇具有更高的影響力。該劇仍舊保有其獨特性，且發展出獨一無二的特殊真實性，該劇總是藉由報章雜誌所報導的真實事件作為藍本來擺脫「非真實」的質疑。且儘管它經常引起觀眾的「激烈反應」，認為「那些情況根本不可能發生！」，但這些事件的確是以真實世界為腳本。真正應該讓人奇怪的地方其實在於分租的小空間中上演的一切都過於規律了，這在現實生活中是不可能發生的。但這也是讓肥皂劇和真實生活有所區隔之處——在短暫時間內讓事件濃

縮登場更讓觀眾捨不得移開目光。

英國廣播公司將《東城人》帶入英國肥皂劇

　　一九八五年三月，首度播出的《東城人》為英國肥皂劇注入了新血，而該片最重要的目標就是和《加冕之路》爭奪黃金時段的觀眾。

　　一九八二年英國獨立電視公司將英國中部地區的製作權交給 ATV 的條件之一，就是英國獨立電視公司必須在諾丁安建立一個工作室，在它們授權的區域內，並將他們的製作重心遷移到該處。葛瑞德的公司必須釋出他們在此公司的主要股份，且在一九八二這個嶄新的年度內，中央製片（Central）這個新公司便誕生了。ATV 也必須將他們的製片工作室安排在愛爾史崔（Elstree）攝影棚，ATV 大部分的影片都是在該處製作。由於不希望讓製片室的空間都被連續製作的節目所佔據，英國廣播公司自從一九六〇年代就不曾推出肥皂劇，他們買下了愛爾史崔，並開始規劃他們本身的肥皂劇影集。

　　《東城人》的場景可說是該片最特殊的面向之

一，整片的位置是一處刻意建築完成的東城廣場，四周並由大型建築所環繞，破敗骯髒的小型房舍，並有一個作為主要事件發生場景的維多利亞女王酒吧，該酒館幾乎成為此影集最重要的焦點，並成為詮釋東城主要概念之處——連續劇的重要場景。《東城人》讓英國廣播公司擁有一部高品質的肥皂劇，同時也率領著英國廣播公司直接與英國獨立製片公司的《加冕之路》一片正面交鋒，爭奪誰才是「頂尖肥皂劇」的皇冠。這兩齣肥皂劇之間的競爭讓觀眾能夠觀賞到高品質的肥皂劇，因為兩方的製作團隊莫不拼命吸引觀眾的注意，並期望能夠攻佔報章雜誌的封面。

　　受到《東城人》影集成功的激勵，再加上必須找到一個節目將觀眾群在下午時段帶到英國廣播公司一台，以解決每星期播出三次的談話性節目《Wogan》收視率下滑等眾多因素的考量之下，英國廣播公司於一九九一年製作了一部肥皂劇，目的是希望能夠在下午時段吸引觀眾的收看。《Eldorado》所描述的是一個充滿夢想的海岸，背景設定在西班牙，該片是英國廣播公司希望能夠替螢光幕上的肥皂劇注入新元素的作品。它遭遇到了相當多的困難，我們將在本書後頭花費較多的篇幅

深入探討，且儘管此片只播出了短短九個月，但卻
在肥皂劇的發展史留下位置。《Eldorado》一劇的貢
獻應該在於它將歐洲的演員陣容帶入了英國肥皂
劇，而使得肥皂劇的表演型態更為多元，遺憾的是
它最後並未對於肥皂劇的發展產生影響，因為打從
第一集的撥出開始這種創新的做法就遭到強烈的
抨擊。對於傳播者而言，《Eldorado》一片的教訓可
能是如果想要製作一部被傳媒所厭惡的肥皂劇，將
是難如登天的任務。晚間是很難經營的時段，故重
新回到肥皂劇最初萌芽的白天時段或許看來是比
較明智的選擇。這也是約客郡電台於一九七○年代
製作《Emerdale Farm》一片的動機，也只有等到
該劇已經擁有固定的收視群並贏得觀眾的喜愛
後，它才能被更改到晚間七點的時段播出。

第五頻道──誰的《家務事》？

　　第五頻道是在一九九七年三月三十日首次開
播的電台，而它所推出的肥皂劇《家務事》(Family
Affairs)則是在傍晚時段六點半播出，並於隔日
的午餐時間重撥一次。本劇最初的構法是以哈特

（Harts）家作爲主要的故事重心——安妮（Annie）
和克里斯（Chris），以及他們和孩子、朋友以及居
住該地區的熟人之間的關係成爲全劇焦點。《家》
劇的背景是設定在虛構的巧恩沃斯城上演，該城鎮
座落在一個眾人皆知的位置。也因此該部連續劇存
在著難題。它的故事發生在虛擬的地點，並由開場
字幕透露出大約是在倫敦南方某個地方。問題在於
大部分的觀眾都並非居住在該地區，也因此不清楚
到底該處爲何，且對於這些觀眾來說，劇情只透露
太少的暗示讓他們去找到正確位置。這部連續劇的
觀點相當有趣，而以單一家庭作爲劇情發展重點的
作法，則呼應了早期傳統肥皂劇，如《達利夫人的
日記》、《亞瑟家族》和《十字路口》的作法，這幾
部連續劇全都是以小城鎮和鄉村作爲故事發生的
背景，並環繞著一個家庭來發展故事。當《家務事》
並未獲得預期中的收視率和觀眾的好評時，該製作
公司於是決定採用一個外來的製作者派克（Bryan
Park），他曾經在《加冕之路》需要進行大幅度的
改變時，擔綱該劇的製作人，使得該片成功獲得觀
眾的青睞（我們將在後頭進一步探討）。派克採取
了戲劇性的作法，並安排整個家庭都在船上所舉辦
的婚禮遭遇到爆炸意外而喪生，一舉讓整個家庭離

開該劇。只剩下少數角色存活下來，但他們卻都並非原有家庭的成員，儘管事後證實並未對於收視率有太大的幫助，但這樣的劇情轉折讓本片徹底的轉型。

許多新角色紛紛加入《家務事》的行列，這也讓《家務事》這個片名似乎應該被改名為戀愛事件比較妥當，它集中在呈現家庭內部與家庭之間的性愛與情感話題，而非「商業與其他事件」。這部連續劇現在是以一條街道為背景，描寫居住與在此工作居民所面對的各種事件。不出所料的是，人們看來都在他們的居住地找到工作，且隨著房客的搬遷與搬入屋內的擺設會跟著有所不同，也通常就在此時劇中角色會揮別舊愛並找到新的伴侶。不幸的是，儘管這部影集總是有很好的演員和角色，但始終缺乏任何重心，劇情安排亦總是和大多數觀眾的生活脫節。很遺憾這部影集並未能獲得更熱烈的迴響，因為該片的積極面向在於它起用了很多的黑人演員，這些角色都很有特色並與劇情相當契合，同時也透過有趣的故事情節呈現他們的個體性以及身為倫敦人的生活。《家務事》一片的問題在於它從未登上第五頻道熱門收視率排行榜的前幾名，而肥皂劇最重要的功能就是在於它必須要替播放的

頻道拉抬收視率。二〇〇〇年時，第五頻道的頻道
管理者艾瑞（Dawn Airey）在出價中贏過英國獨立
電視公司，購得《Home and Away》的播映權。該
頻道必須同意一年的延期償付，這意味著他們直到
二〇〇一年夏季前不能播放該節目，而當這個節目
重新復播時，它立刻成為第五頻道高收視率前十名
的當紅影集。

《十字路口》重返英國獨立電視公司

　　二〇〇一年春季，卡爾頓電視公司的《十字路
口》是由英國獨立電視公司所委託製作，目的是要
填補《Home and Away》一劇抽走之後所空出的時
段。該節目將再度重新製作的消息引起報章傳媒的
注意，甚至更受到眾多專文報導而得以攻佔頭條版
面。要重新將此影集搬上螢光幕的決定是由阿里
（Lord Ali）所提出，他是卡爾頓公司負責推動新
發展的經理。這樣的想法是相當高招的行銷策略，
因為此影集早已有固定的收視群，且自從一九八八
年之後，他們就因為失去該片可以觀賞而感到哀
傷。當這部連續劇於二〇〇一年三月五日開始播出

時，精心製作的廣告透露出該劇已經和過去的《十字路口》大不相同。預告片圍繞在那些年輕貌美的角色打轉，她們擺出性感撩人的姿態顯示出這將是一部有別於原作的新影集。此部連續劇肩負著艱鉅的任務，因爲它必須吸引到兩群截然不同的收視觀眾。此片播出的時段分別是下午一點半與五點半，換言之它有可能吸引那些白天留在家中的觀眾，更必須讓那些習慣在五點三十五分收看《左鄰右舍》的年輕族群被吸引。該劇於二〇〇一年九月改爲兩點五分與五點三十分播出，並縮減爲每周播出四日。後來進一步的時段調動，則是讓《十字路口》更直接的在一點三十分與五點三十分和《左鄰右舍》打對台，這使得這齣連續劇必須更努力的爭奪觀眾（目前它是由星期一播出至星期五，每天的五點半播出）。《十字路口》安排了一票年輕的角色，且顯然是鎖定年輕族群的喜好，但它仍舊必須維持和主要觀眾之間的關係來保持它的吸引力，並成爲英國電視肥皂「世界」的一部份，此外它也得賣力塑造許多有魅力的主角，好讓觀眾定時打開電視機。

在另一個有趣的企劃中，爲了和原本的《十字路口》扯上關係，製作群找來了吉兒哈威（Jill

Harvey），也就是莫婷梅（Meg Mortimer，她是十
字路口汽車旅館的前老闆）的女兒，以及錢斯
（Adam Chance），她的前夫以及梅格的生意夥
伴，還有盧克小姐（Luke），她是汽車旅館的一位
員工。不幸的是，吉兒不顧世人眼光的與錢斯結
婚，並在蜜月旅行途中遭到謀殺。製作小組希望藉
由幾個和過去重疊的角色來喚回一些過去的忠實
觀眾，但這幾個角色都只有短暫的演出，且主要還
是側重在新角色所展開的全新故事。重新拍攝《十
字路口》一片有趣的地方在於它實現了人們認為即
使當沒有觀眾在收看時，肥皂劇仍會繼續發生的想
像。在《十字路口》的例子內，第一次的播出是在
一九八八年三月畫下句點，並於十三年後，也就是
二〇〇一年三月五日，觀眾能夠重新拾回他們對於
劇中角色的興趣，並再度加入這個虛構的故事，並
佯裝這整個故事即使在螢光幕外也持續上演。然
而，這個節目並未獲得如同第一回播出時那樣的熱
烈迴響，儘管它努力創造各種角色，劇情發展總是
給人力有未逮之處。劇情走向太著重於男女之間的
調情，而過少雕琢愛情與羅曼蒂克的故事，這使得
他們的觀眾有點被搞糊塗了，且暗示著這部連續劇
並不高明。但是英國獨立電視公司的網絡中心如今

繼續委託未來兩百四十集的製作，並預告之後的製
作將有大幅度的改變。

學術認同與此表演類型的理論

　　儘管觀眾們打從一開始便愛上了肥皂劇，但是
也唯有等到電視研究、文化研究的發展，以及更重
要的女性研究等學術研究領域正式崛起後，肥皂劇
才真正在英國成為學術研究的主題。應該是從《加
冕之路》開始肥皂劇的源起才正式成為學者探究的
範疇，並成為英國學術思想的一環（Dyer 等人所
編，1981）。在他們的書籍出版之前，作者一九七
七年就在愛丁堡國際電視年會上發表演說，並批評
節目的製作者搞錯他們表現的領域。儘管他們的研
究主要是以對《加冕之路》的研究為基礎，他們也
建立了理論性的工具，供其他研究此節目類型的分
析使用。他們將這部影集和它開撥的時間點連結在
一起，同時並探討該劇和當時社會普遍提高對於勞
動階級文化的關切（Dyer，1981：3-6）。這本論文
集是在肥皂劇尚未大量蓬勃發展的一九八〇年代
出版，其中收編了許多章節，並有某些部分是首度

為此表演類型特徵作出定義的文獻。

　　傑洛菲堤（Christine Gerephty）便率先為肥皂
劇作出定義，她稱呼這是一種「連續的連續劇集」，
此連續影集播放的背景是在英國電台與廣播公
司。她認為肥皂劇是經由對於流失時間的組織，以
及角色與旁白之間的關係，最終，透過八卦的流
傳，這種連續影集不但能夠「行之有年」更能「利
用充分的改變來防止冗長沉悶的重複，以確保基本
的穩定度」（Dyer 等人所編，1981：9）。傑洛菲堤
透過連續影集對於時間的組織、角色化與敘事性的
做法，以及劇情結構善用內部的八卦和勁爆話題以
提高觀眾收視意願等特性，來為肥皂劇作出定義。

　　在同樣一本論文集內，喬登（Marion Jordan）
論及《加冕之路》和一般社會現實習慣之間的關
係，當她詮釋社會現實的基礎以及該基礎在連續影
集中的定位時，她提到：

　　　生活應該透過個人事件的敘事形式來被呈
　　現，且都會有起承轉合蘊藏其中，這些情節
　　通常都是會對於主角們產生重大的影響，但
　　對於他們週遭的人僅有輕微的作用；而這些
　　事件的解決方式也總是能夠透過個人力量

來完成。（Dyer 等人所編，1981：28）。

　　她隨後更繼續指出，肥皂劇必須留意到這些真實層面，但也得保有它的特有風格，尤其是糾葛的情節發展以及對於麻煩事的四兩撥千金。喬登還特地整理出由肥皂劇發展出的特有通性：劇中一定會有能讓主角們碰頭的共享公共空間，且會透過一些通用的符號來突顯主角們的社會地位。她也介紹了角色表現的幾個刻板概念，儘管喬登認為刻板女性角色總是一再的出現，但她也相信肥皂劇可能經由不同世代或專業的角色來賦予女性的發聲和獨立的力量。她主張這些節目藉由社會真實的習慣以及此產品現實面的藝術，創造出此節目所具備的融合真實。喬登也以《沃克太太》（Mrs Walker）和《Ena Sharples》為例，認為肥皂劇「大量」與「過頭」的使用諷刺手法，並發現肥皂劇會透過複雜深奧的文字遊戲來增加笑果。喬登的分析提供了深厚的理論工具，可以作為學術架構中看待肥皂劇定位的起點。

　　我自己所寫的書《十字路口：一齣肥皂劇》（Crossroads：The Drama of a Soap Opera，1982），便是對於媒體抱持著驚訝與高度的興趣。讓我感興

趣的原因在於學術竟然會嚴肅地來探究肥皂劇，並
將這樣的表演型態當作是學術研究的重要議題。這
種表演類型在過去一向都被徹底的忽視，並認爲它
「不夠格」成爲學術研究的對象。

　　肥皂劇對於觀衆究竟產生哪些影響的議題，一
直以來都是學術「效應」研究的重要主題（Katz and
Lazersfeld，1955），這類研究檢視收聽白日放送廣
播肥皂劇的女性觀衆。隨著美國的連續劇《朱門恩
怨》成爲第一個全球性的「超級」肥皂劇而風靡全
世界時，對於這種表演形式的學術興趣也隨之成
長。安格（Ien Ang，1985）就針對荷蘭女性觀衆
的反應進行一項研究。透過對於女性觀衆來信的分
析，安格認爲女性在情感上都較爲投入影片，且她
們本身也樂於觀賞節目的感受。安格寫道「看來我
們因此很難判斷《朱門恩怨》之所以受到普遍的歡
迎，且觀衆對於悲劇結構劇情所產生的感受和認
同，究竟在性質上是好是壞」（Ang，1985：135）。
她總結指出：

　　　再現的政治是至關重要的。但事實上，我們
　　可以區分出收看《朱門恩怨》時這些作法與
　　解決方式，或者女性因爲觀看此節目而啜泣

　　和愉快的體驗則是兩碼子事：這並不意味著
　　我們就必須對於身邊的親人或我們摯愛的
　　人、友人、工作，和我們的政治思維等，採
　　取那些劇中的作法與解決方式。

　　安格分析了這種表演型態觀眾所投入情感和
實際行動，但她並不確定我們藉由觀賞影集所取得
的歡樂是最重要的。但她認為「虛構和幻想的功能
在於讓當下的生活顯得有樂趣，或至少是能接受
的」（Ang，1985：135）。
　　一些研究肥皂劇最吸引人的研究都來自美
國。艾倫（Robert Allen，1985，1992 和 1995）就
曾經探究這種表演類型的普遍特質，並透過數個學
術論點來討論其重要性。他也論及這種表演類型所
遭遇的美學嘲弄，因此早期肥皂劇是受到學術和評
論家的嘲諷。艾倫將肥皂劇就當作一種模式，並將
它當作一種類型進行追溯，更交待它的發展故事以
及和觀眾之間的關係。布朗（Mary Ellen Brown，
1990，1994）曾經討論肥皂劇在女性論述的發展有
何重要性，同時也分析這種表演形式如何被女性在
她們的生活中，用來挖掘她們處境與力量的可能
性。她的肥皂劇研究跨越了美國、英國和澳洲，並

可被視爲一項優秀的人類學成果，因爲他將女性觀眾都統合在一個文化形式下進行觀察。西埃特等人（Ellen Seiter 等，1989）則是針對女性作爲觀眾的力量和她們和此種表演的關係深入探討，他們的研究則是像是一種肥皂劇觀眾的人類學研究，地點則是鎖定美國的奧勒岡州。研究成果同樣顯示肥皂劇在於女性的日常生活脈絡中極爲重要，並分析女性如何將肥皂劇當作文本來加以認知，以及此類型節目在女性生活中扮演的角色。這些研究全都強調肥皂劇作爲一種媒體文本的範圍下，具有多麼重要的影響力。女性觀眾主動的投入這類節目，並將這些劇情融入本身的論述與旨趣內。

在他針對《東城人》一劇所做的分析內，柏金罕（David Buckingham，1987）指出事實上，因爲觀眾能夠享有特權般的認識到連續劇內所發生的大小事，讓這種節目型態具有吸引力。他的研究方式是和青少年進行團體討論，並結論指出青少年通常以他們本身的知識來理解肥皂劇，並形成什麼是應該且將會發生事件的觀點。柏金罕觀察此產業、節目與觀眾觀點的制度性基礎，這可以說是少數有將播出的肥皂劇都做了完整評析的研究，其目的是希望能夠朝向刻畫出此類型的完整圖像。

　　許多對於肥皂劇模式媒體現象的興趣，都集中在肥皂劇及其觀眾之間心理的連帶。在學術研究中，賴比斯（Liebes）和凱堤茲（Katz）（1989）針對《朱門恩怨》的討論，就是將該劇受到全球觀眾的接受度高低，與這些閱聽人之間對於連續劇不同的批判性與文化敏感度高低連結在一塊。李文史東（Sonia Livingstone，1990）便將社會心理的研究方法用在肥皂劇及觀眾對於劇中主角的認識與情感認同的研究中。李文史東的研究可以說是一個優秀與有價值的研究，也從社會心理學的角度提出精闢的見解，讓我們以此學門的觀點來看待主角與閱聽人之間的關係。

　　葛洛菲堤在她一九九一年所撰寫的《女性與肥皂劇》（Woman and Soap Opera）一書的序章中提到：

　　　首先我們必須檢視女性在黃金時段的連續劇中所扮演的角色，以及將女性視為這些節目的潛在觀眾，所提供給她們的愉悅與價值為何……但我們必須指出女性在肥皂劇中所扮演的主要角色必須得到更為廣泛的探究，例如這些節目如何預先為女性設定其劇

情發展的主軸，以及用以結構肥皂劇的正式
習慣為何（Geraghty，1991：6）。

葛洛菲堤是從美學觀點作為觀察肥皂劇的出
發點，同時也透過文藝類型的理論來將此表演類型
的模式勾勒出來。此類型內主題的差異是構成此表
演的環節，而這種類型如何蘊含讓女性感到歡樂的
成分也極為重要，都是其研究的一部份。

葛洛菲堤論點的一個重點在於她指出，肥皂劇
文本和「透過種族、性別和階級的社會從屬位置」，
所提供給女性的愉悅感受兩者之間的差異
（Geraghty，1991：39）。

葛洛菲堤的精緻研究探討了肥皂劇中家庭與
社群構造的再現，以及改變性別、種族與階級的再
現的可能性。此一研究的價值在於它包含了來自英
國和美國的肥皂劇，並集中於普遍存在於兩者內的
主題。然而，這種比較研究只能停留於內容的類型
性質和節目形式的層次上，原因在於若以產業的角
度出發，我們很難將英國低成本的影集和美國黃金
時段的連續劇相互比較。葛洛菲堤指出，當主角和
劇情發展開始將與男性有關的主題納入時，肥皂劇
便經歷了旨趣內容的重要轉變，她更懷疑這樣的改

變最終將傷害這種表演型態及其女性觀眾之間的
關係。

　　吉列史派（Marie Gillespie）的研究《電視，
種族和文化變遷》（Television,Ethnicity and Cultural
Change）則利用民族誌研究的方式來分析肥皂劇在
觀眾認知中所發揮的作用。這個追根究底的精闢研
究，探討了電視對於年輕的旁遮普（Punjabi）倫敦
人之間認同的轉變與建立扮演何種角色。儘管這個
研究剖析了他們生活的多種層面，以及他們和不同
大眾傳媒之間的關係，但它最重要的宗旨是挖掘肥
皂劇對於年輕族群生活的影響（Gillespie，1995：
142-74）。吉列史派指出年輕人和澳洲連續劇《左
鄰右舍》之間的關係，以及他們如何利用本劇使其
本身生活的功能與文化角色完備。她的研究對象發
現《左鄰右舍》中主角的生活和他們本身的生活是
如此的相似，也因此他們將本身的文化規範和那些
肥皂劇中的角色交織在一起。他們尤其最經常指出
的是本地人的八卦跟肥皂八卦之間的多重關係。吉
列史東在書中留意到，這些年輕族群是如何在「肥
皂八卦」（Soap Talk）和「真實八卦」之間變動，
以及這樣的流動又如何暗示著年輕人對於連續劇
的理解。他們投入肥皂劇中，並跟隨著劇中全部皆

爲白人演員的劇情發展情緒起伏，並認爲肥皂劇的
主題和主角與他們本身的生活是如此緊密的連結
在一起。

　　肥皂劇對於年輕人的價值同樣也體現爲一種
文化資本來展現，換言之，對於角色人物與劇情發
展的認識有助於提升彼此的友誼，並協助年輕族群
的討論方式，因爲許多相同的問題都已經在肥皂劇
中被主角給解決了。年輕人利用肥皂劇的方式也跨
越了他們文化生活的多種層面：「肥皂八卦讓討論
能夠五花八門，包括男演員多麼有魅力，而這是在
家長陪同下不會涉及的禁忌話題」（Gillespie，
1995：147）。吉列史東的研究顯示許多這些特定肥
皂劇的觀點，對於她的受訪者而言都極爲重要，且
他們能夠輕易地在肥皂劇和真實生活之間轉移的
事實，則意味著特定觀眾如何運用這種表演類型。
她的研究發現呼應了我本身有關此表演類型的作
品（Hobson，1982，1989），也預告了本書第六章
中對於觀眾進行研究的成果。她的研究對於分析肥
皂劇類型對觀眾的影響極爲重要。

　　最後，作爲布朗史東（Charlotte Brunsdon）長
期對於肥皂劇所抱持之學術旨趣的最高點（當我們
首度都對《十字路口》一片產生興趣開始＜可見

Brunsdon，1981：32），她從一九七七年當代文化
研究中心便開始這方面的研究＞，她於二〇〇〇年
出版了她的博士論文。她追溯了這些年來，這種表
演類型的成長、遭受的批評和迴響，還同時伴隨著
女性主義學者與研究的發展。她在導言中說明了該
書的目的：

> 本書藉由對於某種特定表演型態，也就是肥
> 皂劇的追溯，去探討英國與美國女性主義電
> 視評論家的發展，研究期間是從一九七五年
> 到一九八六年。它是一項針對特定類型學術
> 電視評論家之發展進行的研究，而不是鎖定
> 電視產品，也因此比較留意討論領域中的肥
> 皂劇，而較少關注到電視螢光幕上的肥皂劇
> （Brunsdon，2000：1）。

儘管實際上學術理論是將這種類型的發展，當
作一種女性專屬的文藝類型來加以討論，甚至是將
肥皂劇的重要性和它與女性作為觀眾之間的連結
來分析，肥皂劇仍舊被視為大眾電視的重要文本，
並打破了高低文化之間的藩籬（Brunsdon，1990：
41）。

　　然而，雖然學術論述已經討論過這個形式，但它們仍舊傾向認爲這種表演型態的發展將成爲男性關注的領域，換言之將不利於女性議題的發展，甚至將完全偏離。實際上，這種表演類型已經成爲對於此產業極爲重要的存在，而這樣的發展也使得廣播業者都對此感到振奮和讚譽有加（見第一章）。說穿了，無論是在英國或者是全球其他各國的學術單位中，這種表演型態如今成爲許多學術論述的主題，且因爲目前沒有任何跡象顯示肥皂劇有可能會失去它的風光，無疑的將有更多的學者投入相關研究內。這種表演型態有其特有的性質與概念、理智關懷和可辨識的結構。它目前可以說是電視產業中最重要的表演類型。

英國肥皂劇和文學──小說、「現實主義」與肥皂劇

　　儘管肥皂劇的研究通常和電視理論以與觀眾相關的論點扯上關係，但實際上我則是希望能夠找到文學和文學理論和肥皂劇之間的密切關聯。肥皂劇被建立爲一種現代的戲劇形式，我們可以發現肥

皂劇的源頭乃是來自口語文學、民間奇聞軼事、說書人，以及更加晚近的小說。從李察德森（Richardson）所著的《麗莎》（Clarissa），到十九世紀狄更斯（Charles Dickens）的連載作品，珍‧奧斯汀（Jane Austin）和艾略特（George Eliot）等人小說中對於家庭與個人的細膩描述，以及蓋斯克爾女士（Gaskell）作品中對於北方生活的刻劃，皮姆（Barbara Pym）的現代文學，上述文學作品莫不述說著與主角的日常生活、情愛、歡樂與悲傷密切相關的傳說與故事。文學作品之所以會成爲肥皂劇的藍本，是因爲這些作品都有重要的特徵，那就是無論是核心角色或是邊緣人物都是那麼的栩栩如生，且他們生活中所遭遇的事件與宣洩出的情感則是和人們如此接近。實際上，對於評論者而言這是十八世紀小說與十九世紀的現實小說之間的抗衡，我們可以發現十八世紀與十九世紀的小說會因爲他們對於一般人日常生活的描寫而遭到猛烈批評。當十九世紀的寫實主義者投入作品的寫作時，他們同時也爲肥皂劇的內容提供材料。

　　十八世紀早期，一種新的文學形式在英國發展成形。這種小說的興起以及狄福（Defoe）、李察德森與菲爾丁（Fielding）的作品引爆了與文學傳統

之間的斷裂，以往的文學總是以羅曼史、奇幻和史詩鉅著作為主要內容。小說則是以個人作為主要描述對象，華特（Watt，1976）所作的描述極為貼切：

> 小說是一種最強調完整反映個人主義與創新教育的文學類型。以往的文學形式都將他們的文化當做普遍趨勢來加以呈現，並讓人們將傳統作為當做重要真理的試鍊來加以服從：以古典和復興史詩作品的情節為例，這類作品便是以過去的歷史或寓言神話作為腳本。小說可以說是對於這種文學傳統主義進行首度最徹底的挑戰，小說的重點在於對於個人經驗做出最忠實的呈現，個人的體驗總是特殊的，也因此總是讓人耳目一新（Watt，1972：13）。

小說絕對是一種全新的發展：它揮別了文學傳統建立了屬於它本身的新形式，並揚棄了以往文學模式的主要特徵。華特就描述了小說這種文學形式和以往最深刻的差異所在：

> 若對於小說和過去的文學形式進行廣泛和

必要的總結比較，便會發現重要的差異：狄
福和李察德森在我們的文壇中之所以偉
大，是因為他們是最早未將神話、歷史、傳
奇或早期文學作為書中橋段的作家（Watt，
1972：14）。

他們所做的是發展並透過不同的方式來講述
他們書中主角的故事。傳統僑段都被屏除，而個人
的人生歷練，以及主人翁們面對人生的方式成為小
說的主題。華特指出當狄福開始撰寫他的小說時，
他並未遵循傳統的情節，而是「讓他的敘說秩序隨
性地跟隨著他本身認為他的主角下一步應該怎麼
做來發展」（Watt，1972：14）。

個體與整體

就理論性的觀點而言，側重個體經驗的描述是
極為重要的發展，亦和過去篤信「整體」至關重要
的寫作風格產生斷裂。個體與整體經驗之間的關係
之所以重要，是因為它影響了肥皂劇的吸引力。然
而，如今肥皂劇表演形式的發展中，個體經驗之所

以被視爲具有高度價值，正是因爲他們確實激起了
普遍的經驗迴響。個體之所以被讚揚是因爲他們和
觀眾分享了體驗、感受和情感。生活中日常作爲的
想法與實際經驗均是肥皂劇的主要重點，也就是個
別主角們掌握他們生活的方式，以及他們的行動和
經歷與觀眾遭遇之間的相似與雷同，讓肥皂劇能夠
牽起劇中主角與觀眾之間的連帶。

　　雖然小說並未被視爲純粹的文學類型，但它可
以說是肥皂劇最直接的發展源頭。它的主題、角色
與個人主軸都是類似的，而小說與肥皂劇之間的密
切關係更是不言可喻。這兩種形式都充斥著類似的
角色，並發生在相同的地點，也對於日常生活有著
同樣的關切。它們不同的地方在於這兩種形式的結
構，以及此差異對於故事內容的影響。小說即使是
以連載的形式被撰寫，最終也會有終結的一日。沒
有任何作家或者出版者曾經持續寫作或出版一種
書籍長達四十年，但瓜納達公司卻持續製作《加冕
之路》一劇長達四十年。沒有任何故事能夠延續跨
越那麼長的時間，並對於他們主角的生活進行如此
細膩的描述。

　　對小說家而言，最艱鉅的任務莫過於要替自己
的小說安排一個結局。福斯特（E. M. Froster）在

《小說面面觀》（Aspects of the Novel）一書中寫道：

> 幾乎所有小說的結局都顯得薄弱。這是因為
> 每個橋段都得有個終了，為什麼必須這麼做
> 呢？為什麼不能養成個習慣，讓小說家可以
> 在他感到厭倦時，便立刻替作品畫上句點
> 呢？唉，他總是得讓事情有個圓滿的結束，
> 且通常主要人物都會在劇中死去，所以讀者
> 對於這些腳色的最後印象往往也是他們的
> 死亡（Froster，1971：102）。

相較之下，肥皂劇的編劇就無須面對如何讓故事劃下休止符的這類難題。肥皂劇的形式永遠沒有終點，且編劇也不用勉強地編撰出不盡如人意的結局，因為就像小說一般，劇情的平衡往往需要讓一切事物都圓圓滿滿。肥皂劇並不須費心安排結局，除非傳播業者決定他們不再播放這齣影集。即使如此，肥皂劇也無須讓一切都劃下完美的句點，因為所謂肥皂劇就是即使當我們並未觀賞時，它仍舊會繼續發展的表演。啟動情節發展的戲劇化引擎其實就是我稱之為週期性的戲劇高潮（recurrent

catastasis）。戲劇高潮是「戲劇的一個部分，在此時劇中情節將達到高峰」（Chambers，1972：201）。在肥皂劇中，當某個劇情故事主題達到高潮時，另外一個主軸仍正朝著達到相同的高峰發展。觀眾從來不會感到失望，因為總有更多的精采發展將要登場。多個高潮迭起的劇情也意味著觀眾總有理由守著電視機。儘管「懸疑情節」（hook）的使用並未成為當前肥皂劇明顯的普遍趨勢，但劇中總會有一些持續發展的故事，讓觀眾在下一集播出時願意準時收看。製作團隊將持續推出緊繃的劇情，而週期性的戲劇高潮則是維持肥皂劇戲劇張力的原動力。

　　之前我是以結局性，或者更直接的說來是缺乏結局為起點，來討論小說和肥皂劇之間的差異。然而，福斯特（1971）在他所謂《小說面面觀》的精闢分析中，則提出深刻的說明來界定此形式所蘊含的各種要素。如果我們將福斯特所提出的這些要素，用來觀察肥皂劇，則可發現這兩種類型之間的親近性。福斯特指出我們在日常生活中所遭遇的個人與書中角色之間的分別。雖然福斯特主要是針對小說家如何創造書中角色進行剖析，但我們認為這樣的解釋絕對可以挪用來關照肥皂劇中的人物特質，實際上，其他的電視播送的戲劇形式也都適

用。福斯特認為：

> 在日常生活中，我們從未理解彼此，也壓根不存在什麼徹底的洞察或全然的懺悔。我們藉由外在的訊息來對於他人進行概括的認識，而這樣的模式其實就足夠充作社會甚至是親密關係的基礎了。但是倘使小說家願意的話，讀者就能夠徹底理解小說中的人物；他們的內心世界和外顯生活都能夠被完全的掌握。而這就是為什麼他們通常會顯得比歷史中的人物，或甚至我們身旁的朋友更加鮮活和明確；我們對於書中角色的一切都瞭若指掌；即使他們並不完美或不真實，但他們從未藏匿任何秘密，但我們身邊的朋友卻總有些心事藏在心中，彼此的不坦率成為生活在世界上的一個條件（Froster，1971：54-5）。

這樣的詮釋對我們去思考角色是如何被刻劃，以及觀眾是如何「認識」這些人物極有助益。栩栩如生的劇中人物，以及小說家、編劇、演員和導演細膩的呈現出這些角色行為舉止的功力，意味

著我們根本無須因為這些角色是如此的「真實」，
讓觀眾覺得自己彷彿老早認識這些人物而感到訝
異。福斯特的論點也給予我們一個線索去解釋為什
麼這些角色是如此活靈活現。這是因為，如同小說
家一般，劇作家和其他參與打造這些角色的工作群
能夠盡其所能的展現這些人物個性，這甚至遠遠超
越我們可能對於朋友、家人或鄰居的認識，或說穿
了，勝過任何我們認為我們熟知的人。肥皂劇所提
供的是對於劇中主角的親密通曉（intimate
familiarity）；更進一步說來，這種親密的認識是和
其他觀眾們一塊分享的感受，因此這種共享的知識
將有助於人們更加相信此種表演型態的「真實性」
（reality）。聊到有關於劇中人物的生活或是討論他
們的秘密其實並不構成所謂的八卦，因為在現實生
活中，他們並不是我們的朋友或是鄰居。這樣的品
頭論足並未違背所謂的誠信原則，當我們分享這些
私密的秘密時，也不牽涉到所謂的不忠誠，因為戲
劇早就和我們這些觀眾分享所有的秘密了。

按照主軸的差異來界定形式：單元連續劇 （series）與系列連續劇（serial）

在界定英國肥皂劇的「純粹」模式之前，仍有許多儘管和肥皂劇極為相似，但卻和本書替肥皂劇所界定的意義存在著顯著差別的次類型。其中一項不同的定義和單元連續劇與系列連續劇之間的差異有關。系列連續劇的形式是由文學所承襲而來，而單元連續劇則可以說是廣播所具備的特殊形式，且在電視螢光幕上更常見到。所謂的系列連續劇打造了一些主角人物、背景和清晰的故事場景，它的情節與故事走向則是一集承接一集的發展下去。通常電視公司都會取材自「經典連載」的改編。所謂的單元連續劇雖然也具備一群核心角色，事件也通常發生在類似場景，但它卻是每集均能夠自成一格。它也可以是由一系列的集數所組成，通常是十三集，每一集都發展一個小故事，且在該集的最後都會有個結局的形式。然而，也存在著馬拉松式的故事長期在當中發展。美國的單元連續劇《朱門恩怨》和《朝代》可以作為這種模式的例子。除了英國廣播公司所製播的《Holby City》一劇，和探

討意外與緊急事件的醫療單元連續劇《急診室》
（Casualty）外，這樣的形式在英國業界比較少被
採行。甚至《急診室》這部描寫醫療工作的單元連
續劇也並未一年到頭都在播出；因此，雖然該劇目
前更加集中在描寫醫院員工的私人生活，而使得該
劇沾染了更多肥皂劇的氣息，但它仍稱不上是肥皂
劇的純粹類型。

　　隨著有線與衛星電視頻道的擴張，我們如今可
以欣賞到更多美國本土白日播出的單元連續劇，這
些影集則是與初始形式更為貼近。那些在第五頻道
和各種衛星頻道所播出的影集，則可被視為單元連
續劇更為極致和迷人的變化。日間的單元連續劇具
有一個主要的特徵，那就是他們的場景總是會設定
在毫不起眼的小城鎮，「這可以是任何城鎮」，「甚
至就是你我所居住的城鎮」。美國日間單元連續劇
一個特殊的特徵是他們可能發生在任何地點，且無
論是來自美國各個不同州別的任何人都能夠對這
個不具名的地點產生認同感。他們也和美國文學聯
繫在一塊，並受到「歌德」文化所影響。若想要理
解作為此種節目類型的《朱門恩怨》一片內所包含
的「夢想」主題（當波比（Bobby）從大雨中出現
並告訴潘（Pam）一切全都只是一場夢，以及潘在

南美洲的翡翠森林中尋尋覓覓，只為了找尋她未來
的真愛時），我們就必須了解在美國日間播出的單
元連續劇中，存在著某些詭異的歌德元素是被視為
相當自然的。

　　英國的連續劇則必須安排可供作辨識的地
點，即使它只是藉由其他虛構的形式而能夠被識別
也無妨，劇情發生在一個觀眾知悉區域內的地點看
來是這種形式是否能夠成功的條件之一。儘管過去
所有的戲劇連續劇都可以在較為廣泛的肥皂劇類
型中找到定位，且當然也都蘊含許多必要元素而能
夠被視為此節目型態的一部份，但嚴格說來他們都
是基本模式的變化形。一部戲劇連續劇是否能夠被
認定為一部肥皂劇的主要取決點，在於播出回合的
數量，也因此和製作過程和播放的規律性有關。雖
然本書也會觸及其他模式的連續劇影集，但大多數
的篇幅還是集中於英國電視戲劇的特殊類型，也就
是經我定義為肥皂劇的那些節目。

　　隨著這種表演形式的演進，肥皂劇的定義也隨
著歷史有所轉變。在一九八二年所作出的恰當定義
必須有所更正，才能夠充分地反映出過去二十年間
這種節目類型的變化。本書在二〇〇二年的年初寫
就，一個簡短的定義可以是：「肥皂劇是一種以廣

播或電視為平台的戲劇，它是以連續的形式呈現，並有一群核心主角與場景，且以每週至少播出三集、每年播出五十二週的頻率播放。」

不過，這只是相當陽春的定義，而一個較為妥善的版本能夠將某些其他必要的元素納入考量，並指出定義所具備的歷史特殊性。我在一九八二年所作的定義將適合用來描述當時的肥皂劇，但它卻需要隨著時間的發展而增補以切合當前的情況，這也意味著此一表演型態在過去二十年間的發展和演進。我當時的定義如下：

肥皂劇擁有特定的場景以及一群核心的人物角色，劇中主要的故事發展就是圍繞著這些主角的生活而編織。有一些額外的角色來來去去，而這些臨時角色的生活則是以某種方式和主角們搭上線。在每一集的劇情安排中都有數個主軸，而故事便是順著這些主線發展，每一集即將播畢時都會以扣人心弦的發展來讓觀眾欲罷不能，並在下集播出時準時打開電視。

傳統上這些連續劇都會安排數個堅強的女性主角，而此種走向也已經被證實是肥皂劇

引起觀眾熱烈迴響的重要特質。它們設定不同年齡、階級和人格特質的女性角色，也安排一些能夠引起諸多女性觀眾同情心的人物。肥皂劇也通常會設定數個男性角色，這經常是為了來一場羅曼蒂克的愛情，有時則是作為劇中的甘草人物，或者是要擔任「壞蛋」的任務，不過最普遍的情形下，男性都並非連續劇中的主要角色（Hobson，1982：33）。

如今很重要的是將肥皂劇視為一種呈現形形色色現代男性類型的表演模式。男性角色的增加已經轉變這種表演類型，且他們現在也涉及到私人與情感的成分，過去這些都被視為是女性角色的專屬戲碼。男性角色的發展元素，包括他們會談論遭遇到的麻煩事，以及如何做出決策，從戲劇的觀點看來都是劃時代的改變。肥皂劇這種表演模式是由對話所組成，而非動作。由於許多男性的戲劇形式都是由動作和力道所構成，假使男性角色想要擺脫邊緣或次要的角色安排，就必須發展出能夠允許男性談話的人物特質。也正是因為這樣的改變，當男性開始和他們的朋友與情人交談時，無論對象是女性

或男性，他們才得以成爲主要角色。

　　同樣的，在一九八二年我們可以完美而準確的說：「我們很少見到小孩在肥皂劇中出現，這樣的風格是希望將兒童在『真實生活』中出現的情況盡量降低，然而實際上真正的原因在於要在長期播出的連續劇中安排嬰兒和小孩的角色是相當困難的任務」（Hobson，1982：33）。上述的情況在今日也已經有所改變，兒童和年輕族群現在都是這種節目類型的主要人物。在劇情中，許多角色都是由襁褓時期和兒童開始演出，並在劇中長大成人。在所有的肥皂劇中，兒童和年輕人之所以愈趨重要，是因爲他們同時成爲主要角色，也成爲忠實觀眾的一分子。事實上，顯而易見的是當前的連續劇可以被視爲一種描寫許多年輕主角發展歷程的教養影片（Bildungsronman，譯按：原指描寫主角心理成長與道德教育的小說，在此則是指類似的連續劇），例如：《東城人》一劇中的蜜雪兒（Michelle）、馬克費勒（Mark Fowler）、伊安畢李（Ian Beale）和雪倫華特斯（Sharon Watts），《Brookside》中的傑克（Jackie）和麥克狄克森（Mike Dixon），更別忘了在《十字路口》中出現的珊蒂（Sandy）和吉爾理查德森（Jill Richardson）。觀眾們看著這些角色

成長，也藉由這些主角所遭遇到的困難來學習經
驗。當然的，其中最長久的例子就是《加冕之路》
劇中的肯巴洛（Ken Barlow）一角，劇中演出了此
人長達四十年的人生歷練：這個角色最早登場時，
是待在教師訓練學院，後來則返回他那勞工階級的
家庭，儘管雖然緩慢，但他後來在四十年播出的期
間內仍舊繼續學習。從青少年時期便持續刻劃某個
角色的功力在肥皂劇中是相當獨特的。它讓角色們
能夠反映出長時段的發展，也演出了觀眾實際生活
會經歷的許多時刻。肥皂劇再一次的不但在角色人
物也在重要時刻（和觀眾生活的許多經歷息息相
關）上體現我們前面曾經提過的親密熟悉感，也提
高了觀眾和肥皂劇這種表演型態之間的獨特關係。

極為重要的要素：觀眾的投入

　　肥皂劇這種表演形式之所以大幅擴張，不但是
因為肥皂劇的數量不斷增加，同時也在於能夠成為
描述故事的主角人物和主題更為多元化。雖然從結
構性要素來定義肥皂劇的基礎將是相對容易的做
法，但這絕非肥皂劇這種表演模式的全貌。肥皂劇

尚有另外一個要素，這個要素對於電視史上這種長
時期播出節目的成敗具有關鍵性的影響力：也就是
肥皂劇必須吸引觀眾的投入。肥皂劇所描寫的故事
必須是觀眾所喜愛的，且劇中所貫穿的情感也必須
是觀眾所感同身受的，換言之，觀眾必須對於那些
人物角色和所述說的故事都不感到陌生。有許多全
新的節目類型都從肥皂劇中承襲了許多特色，並將
它們發展成混合與多元的模式。我們將再本書第七
章中進一步加以討論。但是他們說歸到底並不是肥
皂劇，且儘管在形式上有所拓展和延伸，仍舊需要
具備某些特定的要素才能夠真正被定義為肥皂
劇。某些要素構成肥皂劇的要素會在本書的其他章
節中論及，不過在此我們要提出一個對此源自於英
國電視產業的表演類型所作出的定義，完整的敘述
如下：

　　肥皂劇是一種在廣播或電視平台所播出的連
續戲劇形式，它是由一群核心角色與場景所構成。
並以某週至少三次，每年五十二週的頻率播出。這
種戲劇創造了一種幻覺，讓人們相信即使在觀眾並
未收看的時候，虛構世界的生活也會持續進行。這
種敘事的發展透過多個高峰以線性的模式展開，劇
中更瀰漫著讓人目不暇給精采動作與情感戲碼。它

是一種連續的形式，並以週期性出現的戲劇高潮作為最主要的敘事結構。肥皂劇是以虛構的現實主義為基礎，並極盡各種偽裝的方式來探索、詠讚家庭生活、個人與日常生活。肥皂劇之所以成功是因為觀眾對劇中角色和他們的生活產生親密熟悉感。肥皂劇必須透過劇中各個角色來連結觀眾的經驗，且劇中所演出的內容則必須鎖定於一般人的故事。

　　這個簡單的定義是希望能夠將所有被嚴格界定為此一類型的連續劇納入討論，並試著將那些不符合此模式純粹定義的連續劇排除在外。本書首先將檢視此產業的循環面向以及英國電台如何接納肥皂劇這種表演型態。我們將探究造成肥皂劇現象的各種因素，並在這些因素的結合下使得肥皂劇成為電視藝術的一個主要模式，肥皂劇對於電視產業和觀眾的重要性，直到如今都並未出現沒落的跡象。

第一部份

肥皂劇事業

第 *1* 章

肥皂劇和傳播事業

不可或缺的肥皂

　　流行的報章雜誌頻頻向觀眾鼓吹肥皂劇是不可或缺的信念。肥皂劇可以說是觀眾日常習慣的方針，甚至觀眾們有時可以一口氣沉溺在好幾個不同的影集中；有些人可能特別執著於一齣連續劇，有些人則是對兩部影片，甚至是三部、四部特別關心。儘管肥皂劇的觀眾能夠從這樣的表演形式中獲得樂趣，但實際上，真相是那些傳播業者更加需要這些影片來帶動整個頻道的收視表現。倘使能夠推出一部深受好評的肥皂劇來吸引觀眾，那麼便能夠為傳播業者同時帶來觀眾潮和高收視率。高收視率帶動的不只是一瞬間，而是整夜的滿意度。但隨後面對的問題就是他們必須一次又一次的，在每一

週、甚至每個月均能夠贏得亮麗的成績。儘管一直
以來觀察者便已經指出,肥皂劇是頻道吸引觀眾並
留住觀眾的重要環節,但在一個多頻道競爭廝殺的
年代中,肥皂劇的角色將變得更加舉足輕重。肥皂
劇對於傳播業者而言是必要的存在。它們可以說是
播出時段的命脈。一九九九年九月十六日,英國廣
播公司戲劇組的連續劇總長楊恩(Mal Young),便
在劍橋舉辦的皇家電視社會座談會,紀念惠爾頓
(Huw Wheldon)的演講中,提及肥皂劇的重要性:

> 頻道的控制者愛死肥皂劇了。那些廣告商和
> 敲定節目時段者也是如此。肥皂劇經常都是
> 某頻道收視率爭奪戰的佼佼者。甚至也成為
> 界定與分辨頻道和觀眾的重要指標。一齣高
> 品質的肥皂劇可以作為觀眾愛上某個頻道
> 的絕佳切入點。它們可以帶動其他本來不那
> 麼受青睞節目的收視率。

　　誠如楊恩所言,肥皂劇之所以對於電視產業如
此重要,是因為它們通常在該頻道扮演著「節目舵
手」的角色。肥皂劇可以用來界定和區分出不同頻
道和其觀眾群。儘管肥皂劇一直以來都為電視頻道

樹立專門「品牌」，但肥皂劇將隨著電視產業進一步跨入多頻道的紀元而變得更趨重要。當模擬電腦轉變為數位科技的過程完備之際，且電子節目的引導成為閱聽人的領航者時，則肥皂劇將不只是成為指引觀眾收看其他節目的燈塔，它們甚至會成為一個基地港口，隨著各頻道的節目漩渦高分貝的呼喊，如同海妖般（譯按：指半人半鳥的女海妖，以歌聲吸引水手並使船隻遇難）的誘惑閱聽者去收看他們的商品。假使傳播的生態將在下一個混亂的時代被保存，那麼肥皂劇將是用來標誌並將觀眾帶回各頻道的最重要工具。本章將由傳播事業的觀點來探討肥皂劇的重要性。也將透過和頂尖傳播人物的訪談和討論來作為佐證。本章欲確立此種表演型態在傳播事業中的功能性，這對於我們釐清此文藝型態為何如此普及且具備持續增加的影響力極有幫助。

就傳統上來說，儘管肥皂劇這種表演模式對於電視頻道的健全十分關鍵，但它卻並未得到傳播集團的高度重視。隨著我對節目主管進行的深入訪談中，在歷經深刻地重新檢討後，這樣的態度才獲得正視。當我在一九八〇年代間首度著手進行肥皂劇的研究時，在傳播業界高層的觀念裡，雖然肥皂劇

是眾多節目類型之中不可或缺的一類,但卻顯然並未受到如同今日所有傳播公司對於此種節目型態的高度重視。在過去,肥皂劇的功能是替頻道吸引眾多的觀眾,而頻道主管的任務就是讓觀眾能夠在晚間的其他時段繼續收看其他節目。肥皂劇如今扮演的角色則變得更爲複雜,並擔綱起整個晚間時段調配收視的重責大任。

現在我必須解釋在本章中我們將會使用之訪談的脈絡。一九九九年冬天我和數位傳播主管的訪談中,他們所提供的意見成爲本章資訊的基礎。我和這些受訪者都相當熟稔,而我們多年來也在許多場合中談論有關肥皂劇和其他大眾電視的形式。這幾場訪談都持續一至二個鐘頭,而在本章中所使用的僅涉及他們所提出觀點的一小部份而已。

肥皂劇和節目時間表

它是節目時間表的骨幹。它是英國獨立電視公司事業的命脈。

英國獨立電視公司網絡中心,節目部經理,黎德曼(David Liddiment)

　　想要釐清對於所有傳播者而言肥皂劇的重要
性究竟為何，可以透過那些掌管英國電視節目流程
管理者的作法中略窺一二，他們每個人都列舉出他
們時程中重要的肥皂劇，並強調這些肥皂劇在規劃
整個晚間節目收視策略時的關鍵地位。英國獨立電
視公司的節目部經理，黎德曼就談論到《加冕之路》
一片對於該頻道的主要貢獻：

　　　　我認為肥皂劇是節目時間表的骨幹。它是英
　　國獨立電視公司事業的命脈。它是讓電視的
　　高度直接和觀眾視線連結的方式……肥皂
　　劇並非高不可攀的節目類型，它也不是那種
　　讓人鄙視的節目，肥皂劇可以說是和觀眾聲
　　氣相通的節目。肥皂劇徹底地了解觀眾的
　　心。它直截了當的和大部分的觀眾心靈契
　　合，也明白觀眾關心的重點為何。它呼應著
　　觀眾的想法；它就是真實的人生……倘使我
　　們要打造一個貼近大眾的頻道，想要去擁
　　抱，吸引觀眾的投入和對頻道的熱愛，那麼
　　《加冕之路》一劇絕對能夠命中目標。

　　循此我們可以發現肥皂劇對於電視高層的首

要作用在於它能夠提供和觀眾之間的連結。肥皂劇
和觀眾對話，並為頻道帶來固定和死忠的觀眾群。
而肥皂劇之所以經常帶有神祕性，則是因為傳播業
者必須製作能夠持續引起觀眾興趣的節目，好讓觀
眾因為角色和故事的不停翻新而鎖定頻道。節目必
須讓觀眾渴望知道更多，為了滿足好奇心，觀眾們
必須重新回到該頻道，並收看下一集的播出。黎德
曼所提出的視線高度（eye level）的隱喻，是用來
說明肥皂劇和其觀眾之間的關係。這種表演型態的
水平必須和它所想要吸引的觀眾齊高，且因為肥皂
劇的觀眾遍佈各個不同年齡、階級、性別和種族的
人口，故肥皂劇應該要透過普遍的方式傳遞意義，
這樣才能讓所有的觀眾成員都心有戚戚焉。套一句
黎德曼的話，肥皂劇必須「呼應觀眾的想法」。

　　一旦傳播業者推出的某齣肥皂劇獲得好評，他
們便會將其視為珍寶加以呵護，並讓這部影集成為
他們排定節目流程的基礎。每一個節目主管都強調
肥皂劇在他們個人節目流程計畫中的重要性。以英
國獨立電視公司為例，黎德曼就說道：

　　　技術上來說，肥皂劇可以說是我們節目規劃
　　的骨幹，依此我們排定了每週四個晚上的播

出流程。所以我們可以說英國獨立電視公司
節目的成功，有很大一部分的助力是來自於
《加冕之路》影集的健全和佳評如潮。英國
獨立電視公司獲得高收視率的晚間，幾乎都
是當《加冕之路》播出的晚間，而英國廣播
公司則是因為播出《東城人》而帶動晚間時
段的收視率。我們兩個頻道總是在星期一晚
間進行廝殺。

黎德曼清楚的指出《加冕之路》一片對於英國
獨立電視公司節目規劃的關鍵性：

肥皂劇之所以重要是因為它能夠引來一大
票死忠的觀眾，這也替其他晚間時段的節目
帶來一定的收視水準。肥皂劇的價值在於它
本身和附帶的商業價值，畢竟它替頻道招攬
了觀眾群，但肥皂劇的價值同時也在於頻道
主管能夠排定不播出肥皂劇。我們可以利用
肥皂劇這樣的特點來盤算如何規劃其他時
段的節目。

黎德曼不諱言的坦承說出肥皂劇的價值，就在

於它可以作為流程規劃者的金雞母。黎德曼是英國
電視事業中對於肥皂劇有著豐富經驗的主管之
一。身為《加冕之路》的製作人，並身兼瓜納達的
節目部經理和英國獨立電視公司網絡中心的執行
長，他曾經親自投入肥皂劇的製作過程，並對於英
國獨立電視公司網絡的肥皂劇和許多其他流行節
目的成績負責。他所提供有關肥皂劇特性的觀點，
不僅只是針對英國獨立電視公司而已，而是探討整
體英國電視的走向：

> 我認為英國獨特的地方在於每一個主要的
> 有線頻道都播出自己的肥皂劇，且他們全都
> 在不同的時段播出以吸引廣大的觀眾群，或
> 讓眾多觀眾對於頻道的節目情有獨鍾。我認
> 為這是特殊的。這樣的情況或許會擴散開
> 來，但在一九六○和一九七○年代，這樣的
> 情況使得英國的電視節目獨樹一格，因為擁
> 有這些野心勃勃的肥皂劇。假使你觀察在美
> 國白日播出的肥皂劇，也就是所有肥皂劇最
> 初的發源地，會發現劇情內容充斥著挖苦和
> 嘲諷。他們全都是由那些必定能夠立即引起
> 觀眾滿足的故事或事件所組成。觀眾隨時都

可以加入劇情的發展內，也能夠毫不猶豫的抽身不看。但我們的肥皂劇（譯按：指英國），我將《Brookside》和《東城人》也都列入這個範圍，則顯得較為豐富和複雜，並安排在黃金時段播出。美國的肥皂劇之所以誕生，其實是出自於商業上的需要。而我認為英國肥皂劇的產生，則是源自於某種想像，且直到目前為止的肥皂劇仍舊透露出程度不一的想像性。因此《東城人》對於英國廣播公司第一頻道的成功和存活是重要的，而《加冕之路》對於英國獨立電視公司、《Brookside》對於第四頻道也發揮著相同的作用。儘管各自透過不同的方式，肥皂劇都以某種方式反應出該頻道的特質，或者有助於界定不同頻道的性質與屬性。

對於傳播業者而言肥皂劇的主要功能，除了是作為規劃節目流程的工具外，也是頻道品牌化（branding）的工具。品牌化的涵義將在後頭進一步討論。因為我是在一九九九年十一月和黎德曼進行這場訪談，當時他負責 Yorkshire 電視公司的《Emmerdale》肥皂劇，該片每週播出五集。且安

排在晚間七點的時段播出，目標是希望能夠替英國
獨立電視公司的節目注入一劑強心針。

> 肥皂劇可以說是英國廣播公司第一頻道最
> 終和觀眾之間的連接點。
>
> 賽門（Peter Salmon，BBC1 的主管）

英國廣播公司第一頻道的主管賽門（目前他是
英國廣播公司的體育部主管），也極具說服力的解
釋肥皂劇對於各頻道健全的重要性。賽門過去也曾
經在瓜納達擔任過節目製作這種實務層面的工
作，他就十分褒揚肥皂劇這種表演型態對於頻道的
重要性。和黎德曼相同的是，他可以說是肥皂劇的
大力支持者，且體現出一種全新的製作取向，去肯
定肥皂劇的表演，讚揚這種節目所蘊含的力量，更
理解肥皂劇在傳播生態中的深刻地位。賽門以他身
為英國廣播公司主管的地位來闡釋肥皂劇的重要
性，他提出自己最初對於這種表演型態的觀點：

> 我相信肥皂劇可以說是英國廣播公司第一
> 頻道最終和觀眾之間的連結點。透過這樣的
> 點，你可以去判斷主流頻道的受歡迎程度和

狀態。假使你所推出的肥皂劇廣受好評或極
為優異，那麼該頻道通常也是受到好評和優
異的。以實際的層面觀之，這也是最多數英
國廣播公司第一頻道的觀眾和頻道連接的
方式。因此我們可以發現一齣好的肥皂劇將
會產生月暈效應，帶動其他時段的收視率。

時段規劃者之所以需要有肥皂劇的安排，被這
些主管解讀成一種商業的工具，和一種與他們觀眾
之間的情感連帶，透過肥皂劇，儘管只是將觀眾帶
回頻道，但頻道因此可以和觀眾的日常生活結合在
一起。賽門就曾經討論過英國廣播公司、觀眾和他
們所推出之肥皂劇之間的關係：

我們需要肥皂劇來扮演方位點的角色，也就
是在節目規劃時，發揮參考作用。隨著人們
必須面對愈來愈多的節目表和讓人眼花撩
亂的頻道時，節目表其實是相當讓人困惑
的，我相信對於觀眾而言閱讀節目表這件差
事是很困難的。我並不是在貶低觀眾，我只
是要說明我們並不是像我們自己想像的那
樣重要，且你必需……在你的節目表中提供

參考點，讓觀眾能夠找到訣竅把它看懂，並將這樣的節目流程融合在他們的生活節奏之中。而我認為肥皂劇，或許再加上新聞節目，是每個星期的節目表中少數讓民眾直覺上就想要找到的時段。他們可以說是整週節目的參考指標。所以我們將節目流程圍繞著這幾個時段安排。我們讓整個晚間時段的節目都是以他們為核心排定，且我相信這多半是決定節目表是好是壞的重要判準。好的肥皂劇對於所有頻道主管，包括我本人而言，都是非常好的指標，而戲劇的的管理者也對於節目流程相當注意。因為倘使你疏忽了肥皂劇，那麼你也很可能會疏忽許多其他重點。

以肥皂劇為中心安排節目流程的做法，替肥皂劇增加了一個新的功能。在早期階段，當然在一九八〇年代也是如此，肥皂劇的功能是要將觀眾吸引到頻道，且接下來播出的節目則必須扛起留住觀眾的任務。這種「繼承的因素」相當重要，但肥皂劇當然不需肩負帶動頻道或轉變晚間收視的責任。賽門很清楚《東城人》影集對於英國廣播公司第一頻

道的重要性，同樣的黎德曼也對於肥皂劇之於英國
獨立電視公司的關鍵性心知肚明。他也觸及傳播世
界中有線頻道競爭的致命差異。當前的節目流程使
人愈來愈困窘，且實際上也有更多的節目規劃者，
但節目規劃說穿了並不必然比起過去時代的規劃
來得高明。節目表絕不該使人困惑；假使出現這樣
的趨勢，則意味著規劃者並未善盡職責。

規劃節目流程就是我所謂的櫥窗裝飾。

葛瑞德（Michael Grade）

曾經在英國廣播公司擔任節目部經理以及第
四頻道的主管，葛瑞德是一位曾經在英國和美國電
視界都做過實務操作的人才。他並不是節目製作
者，但卻是節目的管理者，因此對於英美兩國的電
視產業擁有宏觀的視野。他知道如何去賞識好的節
目構想，支持節目製作者的創意，然後利用這些優
勢去替他所服務的傳播組織爭取最亮眼的表現。葛
瑞德因為高超的節目規劃技巧而享有聲譽，同時他
也是少數具備直覺去判斷節目應如何規劃，且如何
與該頻道觀眾的日常生活接軌的主管。他對於各種
節目類型均極為嫻熟，但他尤其專精於娛樂性節目

以及肥皂劇。誠如他和我在其他次的會談中所提及
的，葛瑞德相信節目規劃是電視圈的關鍵藝術。下
面這段話就是他對於此一信念的解釋：

　　好吧，我們可以說規劃節目流程就是我所謂
　　的櫥窗裝飾。你到一家大型的賣場，一個大
　　規模且成功的百貨公司，你知道的，就像是
　　夏菲尼高（Harvey Nichols，譯按：英國著
　　名的百貨公司），那兒負責櫥窗設計的工作
　　人員都只在顧客買完產品、離開之後才開始
　　工作，而節目規劃者的任務基本上就跟櫥窗
　　佈置者一樣。你必須要將產品按照次序和形
　　狀與風格擺放在櫥窗內，好吸引人們駐足觀
　　賞和消費。

　　葛瑞德並不是要以「櫥窗佈置」
（window-dressing）來探討奢侈商品或俗麗的裝
飾，而是要借用「展示商品」的概念，並將產品以
最有吸引力的方式擺設來吸引觀眾。因為其實如何
設計和安排手邊各節目的流程，是對於節目經理功
力深淺的最大考驗。葛瑞德繼續論及肥皂劇對於電
視公司所發揮的功能。他的說法和賽門的想法如出

一輯，也是將肥皂劇和新聞節目視為節目安排的主
要工具，更重要的是以此達到頻道的品牌化。葛瑞
德解釋道：

〔肥皂劇〕最主要的功能就是讓你的頻道
和其他頻道有所區分。你的頻道可以有許多
顯而易見的標誌。一個是新聞節目，而新聞
和新聞播報員所具備的風格可以替頻道建
立品牌形象。新聞品牌化頻道的重要性在於
它在每日晚間都會播出，而肥皂劇實際上也
是這種類屬的節目，故肥皂劇也提供相同的
品牌化契機。顯然所謂品牌忠誠度的因素是
存在的，因此假使這些節目能夠廣受好評，
像是為英國獨立電視公司打下一片江山的
《加冕之路》，以及英國廣播公司第一頻道
的《東城人》和第四頻道重要的肥皂劇
《Brookside》，就能夠替頻道建立形象。
肥皂劇的關鍵性在於他們每年五十二週都
會播出。而除了新聞節目之外，極少有其他
節目能夠每年播出五十二週，且以每星期多
集的方式播映。因此肥皂劇堪稱是區分你的
頻道和其他頻道的重要指標，於是，肥皂劇

可以說是極為重要的節目。如今他們必須努
力創造成功，假使他們果真得到佳評，那麼
顯然他們所帶動的商業利益也相當可觀。

在上述這些我們所引用的談話中，葛瑞德都點
出某些肥皂劇為傳播業者所帶來的好處，說穿了，
也就是打造他們成功世界的關鍵功能。肥皂劇的另
一個偉大角色是協助頻道建立品牌性，因為肥皂劇
讓觀眾接受傳播業者所希冀傳遞的品牌性。頻率
（Frequency）和規律性（regularity）也是肥皂劇所
發揮的功能，而就像新聞節目一般，肥皂劇永遠都
是頻道不可或缺的產品。某些論者或許會說肥皂劇
是無所不在的。這樣的概念意味著為了保持觀眾的
熟悉感，總是必須安排觀眾所知曉的節目，誠如葛
瑞德所言，這些節目是「區分你和其他頻道的重要
指標」。且當你的品牌特殊性愈高時，你的頻道就
會顯得更為成功。

肥皂劇的開銷

肥皂劇為傳播者帶來的好處之一在於它們是

成本效益非常高的節目。儘管傳播者並未詳細交代他們節目的預算，他們倒是蠻願意透露出不同戲劇製作的開銷概況。楊恩就曾經粗略地對我透露英國廣播公司各種戲劇連續劇的經費，並討論其他與製作開銷相關的資訊。幾個約略估計的例子如下：

◇《東城人》每半個鐘頭的製作費約為十三萬英鎊

◇《Casualty》每個鐘頭的開銷約為四十五萬英鎊

◇《Holby City》每小時的支出約為三十七萬英鎊

◇《醫師》每半小時的製作約花費四萬英鎊

◇《迪艾爾與巴仕可》（Dalziel and Pascoe，譯按：雙人為主角的偵探影集）每小時約花費七十到八十萬英鎊不等

很顯然地，《東城人》和新推出的日間連續劇《醫師》是楊恩主管下，製作成本最低廉的連續劇，但還有一些其他因素左右著製作成本的高低。楊恩就對於成本的高低提出其他的解釋：

類似《東城人》或是《Holby City》這樣的節目，因為他們的集數較多，一年到頭的製作費較為便宜的原因是因為佈景的成本可

以分攤到許多年的製作期間。標準的場景可
以被重複使用，這是和短期製播和僅供一次
使用的佈景截然不同之處，在後者的情況
內，搭建場景的開銷都必須由三到四個鐘頭
的節目所吸收。

　　節目播出的頻率愈高，成本便能夠被愈多的集
數所平均分攤。《東城人》和《Holby City》都是在
英國廣播公司在 Elstree 攝影棚的工作室進行製
作，在這兒他們專屬的佈景可以供許多集數來使
用。連續製作的影集還有另一個好處在於它可以讓
電視公司和編劇與演員簽訂長期的合作關係。楊恩
指出：

　　我們可以和演員和編劇簽訂以一年為期的
　　契約關係。短期演出的演員必須每集支付較
　　高的費用，但卻只消擔綱五集或六集的演
　　出。儘管頻道個別時段的開銷比起一般戲劇
　　製作成本來得低廉，但長期合作的模式對於
　　演藝人員來說其實有利可圖。

　　因此肥皂劇和長期製播的連續影集具備的經

濟效益,同時讓電視頻道業者和那些參與連續劇編劇和演出的成員雨露均霑。較長期的契約和保障收入對那些收入經常是不穩定的劇作家和演員而言,不啻為強烈的吸引力。

然而,較低預算的衝擊不必然會影響到觀眾的收視;它的影響是集中於各種連續劇製作的工作團隊的製作過程。基本上可資運用的經費愈多,可以花費在每一幕的時間就愈多。楊恩也對預算落差對於製作過程的深刻影響提出說明:

成本和低廉預算的最重大衝擊是在於時間。《醫師》一片每天拍攝十個鐘頭約可完成十五到二十分鐘的影片。另一方面,《迪艾爾與巴仕可》則只能完成三到五分鐘的長度,這是因為該片的製作具有較高的「電影」製作價值。《東城人》則有些許不同,因為該劇有百分之六十是在傳統的攝影棚內以雙機方式拍攝,因此較難進行比較。在使用單機拍攝的日子內(指外景拍攝),製作團隊每天約可完成近乎八分鐘的影片,而在攝影棚內使用雙機拍攝時,則約可完成十五分鐘。

雖然不同的預算能夠完成連續三十分鐘的影
片，如《東城人》和《醫師》，也能夠製作如《迪
艾爾與巴仕可》這種每集九十分鐘、共四集的高品
質影片，但根據楊恩的說法，所有連續劇對於英國
廣播公司而言都具有相同的價值。《東城人》和其
他戲劇不同的地方在於它是以不同的手法進行拍
攝，同時採用了固定的攝影棚佈景，以及在 Elstree
電影製片廠的外景拍攝。

　　《醫師》和《迪艾爾與巴仕可》兩片對於英
　　國廣播公司和它的觀眾而言，具有相同的價
　　值。前者替白日時段的觀眾提供全年無休，
　　每週播出五天的高品質午間連續劇。後者則
　　是以更為引起觀眾熱愛的「犯罪」招牌，讓
　　閱聽人目睹一個「事件」，欣賞每年播出四
　　集九十分鐘長度，以頂尖製作水準與鑽石卡
　　司與精緻外景為號召的影集。

　　肥皂劇符合成本效益的本質可以說是他們對
於電視公司產生致命吸引力的主因，而這種表演型
態的擴充和發展則使得肥皂劇對於未來大眾傳播

事業具有舉足輕重的影響力。

公共服務與肥皂劇——從傳播者的角度
觀之

你可以利用那些受到歡迎和普及的肥皂
劇，來讓英國廣播公司第一頻道的公共服務
觀眾和其他有時顯得較難親近的節目類型
連結在一塊。

賽門（Peter Salmon），英國廣播公司第一頻道主管

認為肥皂劇可以被視為某種公共服務電視型
態的想法，或許乍聽之下讓人有些難理解。因為所
謂公共電視的定義一般而言是針對那些節目流程
較為嚴肅的節目，但傳播者可以透過許多方式來看
待肥皂劇，使其成為實踐公共服務訴求的表演類
型。

英國廣播公司第一頻道的主管賽門，就指出肥
皂劇在吸引觀眾，並引導觀眾收看其他節目上所扮
演的角色：

在實踐的層次上來說，這是讓最大量英國廣播公司第一頻道的觀眾和頻道緊密相連的方式。換言之，一齣好的肥皂劇所發揮的月暈效應將使得它鄰近時段的節目也分享到光芒。而像英國廣播公司第一頻道這種綜合性頻道最渴望的也就是此種效應的產生，因為透過這樣的方式，舉個例子來說，我們可以讓一大票的肥皂劇觀眾願意去收看恐龍生態的節目。故你可以利用那些受到好評和普及的肥皂劇，來使得英國廣播公司第一頻道的公共服務觀眾和其他那些有時顯得較難親近，或許讓人們有些難以理解的節目類型產生連結。因此，我之所以在今年秋季安排《東城人》和《與恐龍共舞》這兩個節目前後播出，正是基於這樣的原因。這樣的做法會同時幫助這兩個節目，使他們都能夠得到好處。故肥皂劇可以說是讓大量觀眾進入主流頻道的最終接著點。

一九九九年秋季，英國廣播公司第一頻道播出他們所製作的科學節目《與恐龍共舞》，這個節目追溯恐龍的故事，並採用電腦動畫和拍攝場景來述

說恐龍的歷史。該片被安排在週一的晚間播出，由
於《東城人》的播出時間是八點至八點三十分，因
此賽門讓這個節目緊接在《東城人》之後播放，這
可以讓連續劇的觀眾留下來觀看《與恐龍共舞》，
誠如賽門所言，「分享到好肥皂劇月暈效應的光
芒」。他希望《東城人》的觀眾能夠在肥皂劇播畢
後，感覺到還有某個「好」節目值得一看，且他也
相信《與恐龍共舞》可以達到這樣的效果。憑藉著
高明節目規劃者細微差異的時段安排，以及節目的
獨特格調，便能夠讓觀眾對於節目流程產生熟悉
度。因此，假使《與恐龍共舞》這個節目是在《東
城人》之後播出，按照常理而言，我們可以期待觀
眾也會對此節目萌生濃厚興趣。相反地，《與恐龍
共舞》的製作團隊也在他們每集的敘述結構中，採
用家庭冒險故事的連續主題，《與恐龍共舞》首集
播出時，吸引了一千五百萬的觀眾，而播出期間的
平均觀眾人數則為一千三百萬人，這樣的佳績使得
該節目榮登英國電視史上收視率最高的科學節
目。由於該片和英國廣播公司第一頻道一般播出的
連續劇並不相同，因此究竟該片能夠吸引多少觀
眾，就成為令人關注的焦點，因為這將會影響到電
視公司願意花在該節目上的經費多寡。我詢問賽門

是否早就預料到這部連續劇會有如此亮眼的表現。

　　我知道這樣的題材是原創和革新的，我也很
清楚它有受歡迎的潛力，於是我等到播出四
到五集《東城人》的星期時，才將《與恐龍
共舞》劇安排到流程內。那是一個特殊的星
期，劇情主要是發展到法庭案子，也就是史
帝夫歐文和馬修的官司，換言之等到我們要
推出最緊湊的劇情和扣人心弦的橋段時，我
知道《東城人》的收視率和話題性都將達到
高峰，於是我想到我或許可以讓不同時段湊
在一塊，好讓這個熱度更高更強。旋即我就
想到《與恐龍共舞》一片可以成功地延續《東
城人》的氣勢。我們根據大家所熟知的真實
現象來拍攝該劇，並將多年來《東城人》最
精采故事情節的某些因子納入劇情內。

　　然而，當史帝夫歐文和馬修羅斯的故事發展達
到高潮時，該連續劇也正要失去或許是它最受歡迎
的明星，也就是飾演葛蘭特米契爾（Grant Mitchell）
的羅斯坎普（Ross Kemp）。葛蘭特的離開是從夏季
的劇情中便開始醞釀，而這位演員和他所飾演的角

色是如此的受到歡迎，乃至於他的離去對於這部連續劇來說將帶來相當嚴重的結果。精心策劃他的離去是如此的重要任務，但由於賽門的規劃，降低了此事件的嚴重性。當賽門談到這場法庭官司的重要性時，我則提到會導致「失去葛蘭特」的劇情走向。他解釋他的策略：

> 我知道這是一個眾所矚目的秋季。我已經為他花了六個月在作各種準備。我很清楚藝人（也就是羅斯坎普）將要離開，這有些令人哀傷，但它也可以被視為一個機會。你一定知道對肥皂劇來說，角色的離去經常都是最戲劇化的時刻。這就像是失去了你自己家中的成員般，或者是一場二十一歲的生日派對和婚禮，那些時刻總是發展的最高峰。因此我花了很長的時間策劃，我們耗費六個月的時間要替《東城人》啟動大型的行銷戰；這可以說是極為精密的策略，因為我們很清楚我們擁有優秀的團隊、演員、好的編劇、精采的情節，這些都是讓觀眾重新擁抱《東城人》的原因。你知道的，有些人已經成為叛離者，我們必須要讓人們願意再去談論《東

城人》，所以我們規劃了某種戰術，要讓今
年秋天的劇情發展突破多年來的新高點。而
我更決定要趁此熱度推出《與恐龍共舞》。

賽門所指的戰爭協定的廣告型態都是以「《東
城人》，大家談論的話題」為主軸所展開。它的運
作基礎是刺激「真實生活」中對於一般人討論這部
連續劇的故事發展進行觀察。賽門的這段文字解釋
將許多肥皂劇情節規劃所牽涉到的元素都融合在
一起，廣告活動的策劃，當某位演員要離開劇組時
善加利用緊張的故事發展，以及透過周詳的規劃來
拉抬當紅連續劇的潛在觀眾，並讓它能夠拉攏到更
死忠的觀眾群。

因此，佳評如潮的連續劇將猶如活水源頭，帶
動觀眾去收看那些他們本來不清楚自己會喜愛的
節目。對於鎖定普遍觀眾頻道的主管而言，肥皂劇
將成為協助他們實踐吸引最多觀眾、或者是瓜分到
最多收視群目標的關鍵資產。

於是乎，肥皂劇的身價頓時超越他們本身對於
傳播產業所代表的既有價值，且它們搖身一變成為
頻道主管運籌帷幄的最佳利器，有利於他們去規劃
頻道內的流程策略。

肥皂劇、社會議題和頻道主管

　　儘管電視公司的經理對於肥皂劇在節目規劃
中所扮演的角色抱持類似的觀點，但他們對於節目
內容的態度則稍有出入，這樣的差異可以在英國廣
播公司較爲特殊的公共服務取向中嗅出端倪。賽門
在談話中提及肥皂劇的角色和它與當前社會的關
係脫不了干係。他認爲連續劇會反映出社會存在的
狀況，且隨即會在劇情中再現（re-presented）於觀
眾眼前。

　　我認為肥皂劇是替頻道把脈的良方，但同時
　　也是為社會測量脈搏的好方法……《東城
　　人》就像是一只社會的氣壓表；它並不只是
　　一齣肥皂劇，它還是替社會與社會議題進行
　　健康檢查的媒介。這絕對可以說是《東城人》
　　的劇情主軸與命脈，或許遠勝於其他任何一
　　部連續劇。或許它並不像《Brookside》那樣
　　的痕跡確鑿，在《Brookside》中觀眾會感覺
　　到演員似乎通過一道清楚標誌了「本週話
　　題」的門框。《東城人》的主軸類型則是混

雜了想像與快慰，但也關切重要時事與話
題，我認為英國廣播公司第一頻道的成員都
將這部影集視為良好表現、敏感編劇內容和
當前故事的典範。但卻不是「每日話題」。
我認為我們非常小心翼翼地處理，不讓劇情
過分充斥時事話題，畢竟肥皂劇總是應該是
以故事和角色導向為重心。

對賽門而言，連續劇結合社會話題是無須迴避
的事實，但他們仍舊必須自然地跟隨著主角人物和
情節發展的節奏；然而，他也很清楚連續劇還扮演
著「社會氣壓計」的角色。另一方面，楊恩則相信
連續劇挾帶著更強大的社會關聯度，並可作為掌握
重要社會議題的工具，同時他更強調這種表演型態
的可近性：

我認為任何大眾戲劇的形式都可以作為接
觸觀眾的媒合點。由於連續劇所探討的議題
之廣，故他們可以和廣泛的年齡層進行對
話，無論是小至八歲的兒童，或八十歲高齡
的年長者都是他們可能吸引的觀眾群。我願
意說它們已經取代了《Play for Today》，因

為當觀眾觀賞某些探討今日現象的節目時……《Cathy Come Home》一劇基本上就是一個議題，一部討論無家可歸問題的影片，這同時也適合用來描述目前的《Brookside》或是《東城人》，甚至是過去曾經播出過的影片。

肥皂劇最獨特的性質就是它能夠吸引各個年齡層和不同人口特質的觀眾。也就是在這樣的概念下，楊恩犀利地指出這種表演型態已經成為掌握諸多社會議題的媒介，而這和在過去的節目中往往只能處理單一話題的情況形成鮮明的對照。

肥皂劇直接通往觀眾。
黎德曼，英國獨立電視公司網絡中心，節目部經理

「和觀眾連結在一塊」是賽門的說法；「直接通往它的觀眾」則是黎德曼的用語；對於楊恩而言則是「一齣高品質的肥皂劇可以充作觀眾接觸某頻道的絕佳進入點」，上述這些說法顯示了，所有的主管都將連結頻道與觀眾視為肥皂劇的功能，同時它還能夠作為安排晚間節目時段的核心。肥皂劇可

以說是傳播業者讓觀眾投入頻道懷抱的策略，並藉
此引領觀眾繼續收看其他節目。電視主管皆需要肥
皂劇。

拯救頻道

　　如果我們就此認為某頻道肥皂劇的強弱會影
響到頻道的健全與否，並成為未來規劃的一環，無
疑是過於牽強的推論。《東城人》對於英國廣播公
司的意義，也可以純粹地被理解為只是替該頻道提
供一部肥皂劇罷了。但它的角色當然是遠勝於此。
《東城人》是在一九八〇年代中期，也就是保守派
政府主政時播出的影片，該政府就像個虎視眈眈的
獵人，四處搜尋獵物好生吞活剝。英國廣播公司自
然也成為政府攻擊的對象。在我詢問到有關《東城
人》一劇推出時所受到的熱烈迴響有何重要性時，
當時擔任英國廣播公司節目部經理的葛瑞德
（Michael Grade）說明這部連續劇對於英國廣播公
司未來健全與否的關鍵性：

　　假使《東城人》一片慘遭失敗，那麼這就正

好讓政府將英國廣播公司逼上絕境。你必須
要有一股市場的力量讓政府相信民營化，讓
所有優秀的制度能夠如此發展，並面對這股
潮流。英國廣播公司歷經了一段艱困期，這
也就是他們從美國將我挖角回來的原因，因
為當時他們正處於這段困頓時光，任何原因
都可能重創英國廣播公司，還要面對極端不
友善的右翼媒體等等。假使我們將《東城人》
的開播宣傳的轟轟烈烈，但卻慘遭滑鐵盧，
那麼情況就變得更加雪上加霜了。

從經營的觀點來定義肥皂劇

縱使對於肥皂劇的學術定義，包括我本人在導
言中所提出的說明，盡可能地將這種表演型態的所
有要素都納入考量，以確保沒有任何重要部分被遺
漏，但實際操作者卻賦予肥皂劇更為簡潔的定義，
這傳達出他們對於此表演型態的特殊旨趣。他們對
於肥皂劇所抱持的觀點總是和它在節目流程中的
地位，以及肥皂劇這種節目在傳播事業中所發揮的
效果有關。這些觀點可以被壓縮為相對簡潔的公

式。當被問及「你如何界定肥皂劇？」時，我們得
到以下的答覆。

◇黎德曼，「連續的故事，反覆播出的故事，它
　就是能夠永遠播演下去」。

◇葛瑞德，「我會想到它的頻率。以及它在節目
　流程上的永久性。它必須是虛構的，且它必須
　永遠都在節目表上頭──這就是肥皂劇」。

◇賽門，「它必須是多集的；我認為它們必須每
　週播出數回。對於觀眾而言，肥皂劇無時無刻
　都在進行，我並不是說肥皂劇必須無所不在。
　我要表達的是肥皂劇是少數能夠讓人們的生
　活具有節奏、規律性、穩定度和忠誠度的玩意
　之一，它讓人們無法滿足於每星期只收看一
　次」。

　　從所有專業節目製作人和主管的角度來說，顯
然肥皂劇的主要元素，就是它所播放的頻率。這並
不只是基於他們需要肥皂劇來排定節目表所作出
的挖苦定義；在這樣的觀點背後還存在著遠為複雜
的原因，那就是他們必須透過肥皂劇來連結頻道和
觀眾。對於肥皂劇和頻道本身而言，肥皂劇都是不

可或缺的存在。肥皂劇和它播送的頻率和持續存在
這個事實，讓觀眾得以在紛雜的節目中找到利基
點，而就傳播者自身的觀點出發，這同時也提供他
們規劃節目時程的利器。

學習交易——肥皂劇作為一種訓練場

　　肥皂劇製作將牽涉到持續的過程，這也意味著
創意團隊總是能夠找到機會一展身手，不管是新手
或是經驗老道的節目製作人都會想要花費一段時
間來打造一部肥皂劇。當《十字路口》的構想最早
形成時，也就是在剛開始拍攝時，它是起用來自伯
明罕劇院的演員作為該劇最早的卡司。現在肥皂劇
通常會直接從演藝學院挑選年輕的演員，而這些稚
嫩學徒的表現則是直接呈現在一千五百萬觀眾的
眼前。電視公司的主管也知道肥皂劇中演員的流通
具有正面的效益。當然，他們顯然不願意承認失去
某位演員的參與，有時對於製作來說是個嚴重的打
擊。然而，由於肥皂劇演員的大量輪替換血，使得
新角色有加入的機會，而頗負盛名的老演員更樂於
有機會在播出的肥皂劇中客串一角。葛瑞德也和我

們談到當固定班底的演員／角色離開連續劇時，這種看似艱困的處境其實提供了發揮創造力的契機。

> 肥皂劇可貴的地方在於當某些演員感到厭煩疲憊而選擇離開時，你便可以換上新血。我不清楚究竟《加冕之路》、《東城人》或《Brookside》的播出過程中換過多少個角色，但假如你認為「天啊，當這些角色離開時，這部連續劇想必就玩完了」，事實並非如此。當丹和安琪離開《東城人》時，你可能會以為沒戲唱了，或者當愛爾喜唐納和依納夏普利離開時，你也可能會判斷該劇要劃下句點了，但一切都未成真，這是因為肥皂劇能讓製作團隊發揮創意增補或創造新的角色。

當菲爾雷蒙德拍攝《Brookside》時，他也起用了許多沒沒無聞的年輕演員，有的是從利物浦（Liverpool），有的則是由歐丹（Oldham）的戲劇學校找來，並將他們和老經驗的演員混在一塊演出。並不是所有無經驗的演員都是年輕人：演出波比葛蘭特（Bobby Grant）的瑞奇湯林森（Ricky

Tomlinson），就是一個建築工人，過去還曾經擔任成人俱樂部的演出者，但他很快地就演活了波比的角色，並成為劇中主要的人物。當《東城人》開拍時，他們也由許多演藝學校找來年輕演員，以及許多不那麼有名氣的演員。連續劇的型態為這種不穩定的產業提供了大量的工作機會。在肥皂劇中取得角色意味著你所飾演的角色是成功的，且你本人也選擇繼續待在連續劇中，於是乎你也能夠在演藝事業中獲得罕見與奢侈的工作保障。這種表演形式也成為演員的訓練場，甚至許多演員是在他們離開肥皂劇之後，才在其他的戲劇節目中發光發熱。

　　對於編劇和導演來說，這種表演型態也被視為他們操練自我技巧的機會。以編劇的情況而言，肥皂劇的結構提供人物角色、場景、攝影棚，於是初出茅廬的編劇就能夠專心致力於替早已創造完成的角色和情況編寫對話。導演們也透過他們拍攝肥皂劇的經驗來學習與成長。在瓜納達，菜鳥導演的一個傳統就是他們都等著能夠加入「加冕之路」陣容的機會。那些導演有的則在後來成為世界知名的電視與影片導演。黎德曼指出劇對於傳播者而言肥皂劇的價值還包括這個面向。

年輕導演總是對於拍攝瓜納達的《加冕之
路》趨之若驚,而當然大家都知道麥克艾普
泰(Mike Apted)、麥克尼維(Mike Newell)
和查爾斯史瑞吉(Charles Sturridge)這些知
名的導演,但實際上我們現在已經接替給下
一個世代了。例如和大衛傑森一起拍攝週日
晚間之《一代奸雄》(All the King's Men,英
國廣播公司一台)的裴利安傑洛德(Julian
Jarrold)。他當時和我一樣是以剪接師的身
分來到瓜納達,且他也替《加冕之路》一片
增色不少。另外還包括李察席尼(Richard
Sydney)和裴利安費理諾(Julian Ferrino),
他們兩位現在都成為英國電視與戲劇的當
紅導演,他們最早也是拍《加冕之路》起家
的。對於人們來說這是一個絕佳的學習歷
練,因為它提供他們現成的編排、結構和場
景;所以你不需要從無到有的費盡心力,你
的演員就在那兒,你可以專心在你的本行上
頭以及這些傢伙帶來的點子,那些後來成功
的導演們為《加冕之路》帶來活潑的創意,
因為他們勇於嘗試。他們將自己獨特的想像
嘗試加入此片中,事實證明《加冕之路》因

此而變成更好了。

　　值得一提的是，幾乎所有與談的主管對於肥皂
劇在傳播事業中所扮演的角色，都給予一致的回
答。在下面的引文中，卡爾頓的戲劇主管鮑威爾
（Jonathon Powell）就將肥皂劇對於傳播者而言所
具備的重要元素都予以詳細交代。

　　我認為肥皂劇有兩個，或者三個主要的特
　　徵。他們具有功能，而他們的功能是讓收視
　　率維持在一定的水準，這就是為什麼他們總
　　是在節目流程上頭，且肥皂劇總是能夠以相
　　對來說較低的成本來達到那樣的收視率，尤
　　其是和戲劇比較之下。和製作一齣標準的戲
　　劇比較，一旦你開拍並進入播放階段後，製
　　作肥皂劇僅需付出極為低廉的成本……且
　　只要你能夠以符合成本效益的方式將連續
　　劇排入流程中，你就能夠吸引到一票觀眾，
　　讓他們加入劇中人物的生活當中；肥皂劇確
　　實在節目流程中發揮一定程度的功效，他們
　　確保觀眾將週週都鎖定頻道，且這對於七點
　　半到八點這種晚間時段而言是相當重要的

功能。因為如此一來就能夠帶動觀眾持續收
看該頻道晚間的其他節目。現在有許多論者
都在談論當前觀眾的持續性和特質，不可否
認觀眾的確有很多選擇，但他們是極為複雜
的，倘若接著播放的節目都是些濫節目，那
麼觀眾自然不會待在同一個頻道。他們將會
關上電視，並找點其他的樂子。然而，如果
你能夠在肥皂劇後頭安排一個觀眾真正喜
愛的好節目，無庸置疑的你的觀眾就會大幅
增加。你甚至可以一舉吸引多出百分之二十
五到三十的觀眾。所以肥皂劇擁有非常強的
功能性效果。

鮑威爾指出肥皂劇的首要價值在於其功能性
（functional），它能夠將觀眾招攬至某頻道，並將
這些觀眾傳送給其他高品質的節目，並在規律的基
礎上實踐這樣的功效。他隨後則為我們解釋肥皂劇
為何能夠具備替傳播者吸引觀眾的能力。

觀眾和劇中角色之間的連帶也是一種情感
連帶，且這使得觀眾和該頻道之間萌生情感
的連結，且肥皂劇逐漸成為頻道的象徵。所

有頻道都會有其招牌節目，打個比方說，如
果你問旁人「你對此有什麼看法，什麼是你
最喜歡的節目？為什麼英國獨立電視公司
比較好？」他們可能會回答，「喔，因為有
《Heartbeat》、《加冕之路》、《Emmerdale》
和《The Bill》這幾個節目啊。」那些節目
總是會讓觀眾情有獨鍾，且精確點說來，幾
乎沒有其他類型的節目，能夠像戲劇一樣在
觀眾心中佔有這麼重要的地位。還有另外一
個重要的附加原因使得肥皂劇對於傳播組
織來說格外重要，答案就是明星。螢光幕前
的藝人，和幕後的藝人，導演、編劇、愈來
愈多的編者……逐漸地你會尋覓那些精通
如何才能和觀眾心靈相通的編劇。

　　鮑威爾繼續解釋肥皂劇和觀眾之間所產生的
情感連帶，他認為創造此般情感連帶的方法就是逐
漸必須要去朝向多頻道的時代（multi-channel era）
邁進。有趣的地方在於，在傳播者眼中是以一種務
實型態存在的肥皂劇，其發揮功能的方式卻是締造
和觀眾之間的情感連結。鮑威爾和其他主管們所呈
現的，是他們深刻地理解到肥皂劇對於傳播者所具

備的價值和功能項。他們全都做出雷同的反應；儘
管是由不同的頻道觀點來提出說明，但他們都同意
肥皂劇對於每個頻道的關鍵性。

肥皂劇和紀錄肥皂劇（docusoap）

> 人們開始對於紀錄型態感到厭煩，且他們學
> 習到人物和旁白是任何電視節目的兩大強
> 心針，所以他們就直接從大眾戲劇中竊取這
> 些元素。
>
> <div align="right">楊恩（Mal Young）</div>

　　一九九〇年代晚期，出現一種直接受到肥皂劇
影響所發展而來的電視節目新模式。這種所謂的
「紀錄肥皂劇」一開始只像是氣泡，後來卻成為馳
騁在各個頻道的螢光幕前，似乎成為無處不在的節
目型態。這種模式（本書第七章有更多討論）對於
電視公司的高層和節目規劃扮演著重要的功能。它
也突顯出肥皂劇在創造另類電視模式上的深遠影
響。儘管對於評論家而言，紀錄肥皂劇的出現簡直
就是一種倒退，但對於那些尋覓新方式來招攬觀眾

的主管而言，這種嶄新型態的出現不啻爲一種福音。從肥皂劇製作者的觀點來說，這種表演型態對於其他戲劇型態的影響或許才是值得留意的重點。雖然對於那些戲劇部門的主管而言，這代表著他們表演型態對於其他的電視領域發揮了影響力，但他們同樣也將此當成復甦其他戲劇型態的一種方法。也就是這將發揮雙向交流的正面效果。楊恩解釋這種共生的（symbiotic）關係：

> 我想我們已經見識到它〔肥皂劇〕影響其他領域的能耐，尤其是最近這些年來，「紀實」〔部門〕了解到人們正逐漸對於紀錄型態感到厭煩，且他們學習到人物和旁白任何節目的兩大強心針。所以他們就直接從大眾戲劇中竊取這些元素，也因此目前我們可以觀察到某些想像風格紀錄影片的由來。詭異的地方在於，現在我則是必須鼓勵我旗下的製作人和編劇去把這些玩意給偷回來。我認為紀錄片現在趕在我們的前頭，或許觀眾們會想「好好堅持下去，我可以觀賞到『真實』，『寫實生活』，你已經說服我你們的肥皂劇是『真實的』，而我可以看到『貨真價

實』的內容」。

從肥皂劇被借用至紀錄片的「真實性」，其實是集中在用「平凡」作為此形式內容的特質。為了要讓該節目是在自然狀態下拍攝的錯覺成真，這些節目使用了輕巧的攝影機來拍攝，這樣一來就可以給觀眾該節目是在無干擾的情況下進行製作的印象。紀錄片被塑造成彷彿他們輕而易舉的就在動作發生的時刻，捕捉到那些畫面。這種技巧的使用也被其他戲劇型態所採行，不過卻很少在肥皂劇中派上用場。重點在於故事情節的性質和人物角色的「真實性」看來都和肥皂劇相關。實際上，紀錄肥皂劇是以真正肥皂劇的風格被架構。這種型態有各種不同的變化，儘管某些節目維妙維肖的模仿了肥皂劇的精髓，但許多成果卻顯得過於膚淺和煽情。

遙遠的肥皂劇！奧多拉多（Eldorado）的故事

我相信讀者們已經可以從主管們的談話中理解肥皂劇對於電視公司而言最關鍵的重要性。儘管

對傳播事業而言是種很根本和必要的表演型態，但
假如一齣肥皂劇並不符合傳播者與觀眾的需求，那
麼它也可能會在聲勢浩大的推出後嘩然告終。我們
可以舉出一個在九個月的期間中萌生和毀滅的肥
皂劇故事為例，此部影集更成為這種肥皂劇重要的
類別，並因為它的政治和創意而在傳播事業中留下
紀錄。一九九二年七月，在磅礡的聲勢下，英國廣
播公司推出他們新製作的肥皂劇《奧多拉多》。「歡
迎來到奧多拉多，一個充斥著黃金夢和深沉黑暗秘
密的海岸；由樂觀主義、願望和心碎組成的世界，
還有陽光普照的景色，英國廣播公司電視台所推出
的全新連續劇，每週播出三次」上述這段誇張的敘
述是該部影集印製在英國廣播公司手冊上，用來打
響知名度的宣傳手法。一九九三年三月十二日，也
就是《奧多拉多》開始播放後的九個月，當艾倫楊
朵伯（Alan Yentob）剛被指派為英國廣播公司一台
的主管時，他的第一個大動作就是將此片停播。這
九個月間所發生的故事，實際上企圖承襲是在開播
前六個月便開始刻劃構想，將許多商業與創意的元
素都結合在一塊，唯有將這些想法一一呈現才能成
就一齣成功的肥皂劇。
　　《奧多拉多》並未能夠滿足任何前面主管高層

們所指出的肥皂劇要件。它對於英國廣播公司的成功扮演極為關鍵的角色，但它卻並未達成該公司所寄予的厚望。《奧多拉多》未獲好評，但這並不只是因為劇情內容和選角的問題在作祟；是在許多如傳播政策和規劃等更廣泛因素的結合下，才造成這個節目的夭折。實際上，某些因素可以被視為是內建（build-in）的自我摧毀機制，且這幾乎就註定此節目將遭遇到停播的命運。透過檢視此肥皂劇的發展以及它所體驗到的難題，或許我們便可以明白一齣肥皂劇想要成功必須具備哪些條件。在《奧多拉多》的例子中，有太多的必要元素都被搞砸了。乍看之下，《奧多拉多》具備許多讓它廣受好評的必要特質，但其他因素的壓倒性力量則使得該片根本無法創下佳績。

由於《Wogan》這個節目的喊停，使得每週有三個晚上七點的時段都空了下來，這迫使英國廣播公司想要，說穿了是必須得找一個節目來填補空缺。由於《Wogan》的收視率逐漸下滑，而英國廣播公司一台的主管，同時也是知名連續劇《Testament of Youth and Soldier, Sailor, Tinker, Spy》的製作人鮑威爾，裁定在《東城人》之後上檔的任何肥皂劇，都必須要「別出心裁」，來迴避

評論者們可能會認爲英國廣播公司只是抄襲英國獨立電視公司的做法，漫無目的的上檔更多肥皂劇的批判。英國廣播公司向來有百分之二十五的節目來自獨立製片，而一位頂尖獨立製片所提議的肥皂劇看來將會給觀衆耳目一新和不同的感受。鮑威爾希望能夠有個固定的佈景，以及一部能夠貼緊現代議題的肥皂劇。藍伯特（Veirty Lambert）宣稱她的獨立製片公司，梵綠堤（Cinema Verity），能夠達成這條神奇的公式。這個節目是在西班牙一處人工搭建的場景拍攝，該地點位於山上，擁有瑰麗的景色和海景，同時也提供明亮的光線與陽光，因爲這些正是吸引觀衆收看《左鄰右舍》和《Home and Away》的原因之一。雖然該劇的主角主要都是英國籍的演員，它也提供歐洲演員參與演出的機會，並以此提昇銷售至海外市場的潛力。一切看來都是如此的美好，甚至還請來了成功打造《東城人》和許多其他備受好評連續劇的製作人和編劇，史密斯（Julia Smith）和霍蘭（Tony Holland）。這是一齣具有潛力的影集，它有著經驗老道的執行製作、獨立製片、身經百戰和成功的製作人和編劇、壯觀和引人入勝的場景、豐富的演員卡司。只是後頭的發展太過出乎預料。

一九九二年初，這個重責大任就託付給了蘭伯特，且這齣連續劇最初是預計要在秋季時上檔。按照史密斯在英國廣播公司發行手冊上的說法：

> 有些人某日若無其事的說道，這部新連續劇每個星期將播出三集而非兩集。霍蘭和我則只好回答「這無所謂，我們壓根不想知道，我們一切遵命」。我們之前都盡心盡力的在籌畫每星期播出兩回的肥皂劇。當他們告訴我們必須多出一集的份量時，我們最直接的反應就是這根本辦不到（英國廣播公司企業，1992）。

不只是肥皂劇要被拍攝，在西班牙山腰上的場景也得趕忙搭建。想要提前在七月份播出的決定，使得這部連續劇將面對諸多難題。整個製作的過程都必須以瘋狂的腳步提前進行，而且要將一切事物都搬到遙遠的山腳著實讓人感到不方便，這包括完整的人工場景、劇情與內容的編寫、演員陣容和安裝技術設備、試播與操作。這些都是在距離倫敦製作本營一千英里的地方進行，而整個製作都得在七月初完成和播出。

　　儘管耗費了無比的精力，但在七月份推出肥皂劇的決定對於某些論者而言，可以說是重大的規劃疏失，連首席節目時程安排者和英國廣播公司前節目部主任葛瑞德亦贊同這樣的觀點，葛瑞德曾經發表一篇刊載於《守望者》（Guardian）期刊的文章呼應我所提出的觀點，他認為該節目上檔的問題在於時機錯誤（Hobson，1992）。本書也同意這可以說是該部連續劇遭遇到最重大的問題。在七月份推出新肥皂劇是個瘋狂的想法。不同層級的觀眾都進入一個變動的時期。有很多潛在的觀眾都正在渡假，或者將在隨後的幾週出遊。更糟的是，在這部連續劇上檔後的三個星期，觀眾都轉而觀賞巴塞隆納的奧運比賽而大幅流失。節目播出的時間表完全被打亂了。根本沒有任何機會讓觀眾培養觀賞這個新節目的習慣。假使觀眾在七點可以有閒暇時間，他們也情願在自家花園享受陽光的洗禮。他們當然不願意收看電視，或者他們也沒有空觀賞，更別提他們會想要加入成為一部新肥皂劇的觀眾群。

　　以報章雜誌的用語來說，七月份也是眾所週知的「新聞乾旱期」（silly season，譯按：指 7、8 月份）。根本沒有什麼具有「新聞價值」的大事情發生，這也使得新聞記者必須把握任何故事大作文

章，來填充他們的專欄版面。在《奧多拉多》的例
子裡頭，記者們都受邀參加英國廣播公司所舉辦的
說明會，而且有一大票的記者還被帶往西班牙的拍
片現場參觀。他們都對於這部影片的來龍去脈瞭若
指掌，也因此當《奧》片並未獲得預期般的成績時，
記者們也對此發動格外猛烈、惡毒的攻擊。然而，
這些攻擊並不僅只是單純對於一部新肥皂劇的批
判。這段時期內，英國廣播公司本身就是觀察的焦
點。一九九二年十一月，政府發表了以《英國廣播
公司的未來》（The Future of the BBC）爲名的綠皮
書（Green Paper，譯按：指英國政府印在綠紙上供
討論的文件）。該公司數個月間的作爲都成爲綠皮
書討論的重點，而在綠皮書發行後的數個月內，更
是飽受報章傳媒的冷嘲熱諷，而對於《奧多拉多》
的批評也不過是這些不友善言論的一環罷了。

　　對《奧多拉多》這個節目的批判聲浪並非空穴
來風。當最初幾集播出後，收視成績無法符合參與
者最初的預期時，製作團隊在初期所展現的熱衷與
精力也全都消失殆盡。當執行製作蘭伯特請來一位
新的製作人取代史密斯時，製作團隊還誤以爲自己
找 到 了 救 生 圈 。 赫 林 史 沃 斯 （ Corinne
Hollingsworth）曾和史密斯攜手製作《東城人》一

劇。當赫林史沃斯加入這部連續劇的製作群時,該影集已經錄製完成了二十七集,且未來六十集的劇本都已經完工。她採取大動作將所有尚未錄製的內容予以淘汰,並要求所有的劇情都必須重新編寫。很多角色都被編劇給排除了,原因不是在於演員的表演,而是服膺理性化(rationalization)邏輯。對於任何連續劇而言,剛開始播出的新肥皂劇內有三十一個角色都是太過誇張的數字。此外還進行了更多大規模的改變,而這個節目也顯然由於這些改革獲得強化。

　　一旦所有的改變都付諸實行,連續劇就獲得大幅的改善。觀眾的收視意願更為濃厚,劇情發展也有長足的改進。然而,這齣影集最後還是難逃腰斬的命運,背後真正的原因不見得是這個節目的表現優劣,而是在於英國廣播公司本身的政策。這部肥皂劇並未滿足任何傳播者的需求,同時它也並未善盡扮演節目時程中流砥柱的角色,因為它無法吸引足夠的觀眾收看英國廣播公司一台的節目。《奧多拉多》之所以無法和觀眾連結在一起,有很大一部份的原因,是因為觀眾並沒有長期居住在國外的經驗,於是無法對於劇情產生認同感。無庸置疑的是,到國外渡假和長期居住在異國是兩碼子事,這

也是吸引節目製作者的因素之一，但事實是觀眾無
法對劇情產生共鳴，且無法對於主角有認同和共享
知識。這個節目可以說是執行製作時眾多錯誤下的
受害者：製作團隊只有極少的時間能夠去修正缺
點，且這個節目也並未具備能夠和觀眾連結的必要
成分。《奧多拉多》的徹底失敗所突顯的是這種表
演型態對於傳播者的重要性，以及這種節目可能遭
遇到的難題和隨之而來的高分貝批判。當《奧多拉
多》開拍時，各界都期盼它能夠創造佳績，而葛瑞
德也述說著《東城人》是如何帶來成功的果實，以
及收視長紅對於英國廣播公司的重要性。鮑威爾，
這個天賦異稟的經理和戲劇專家，最後只能黯然地
離開英國廣播公司。

　　如同本章前面所引述的諸多意見，肥皂劇對於
傳播者而言，是一種重要的表演型態。而在本書餘
下的章節內，我們也將探討肥皂劇這種型態在過去
四十年的發展間，是如何成為傳播事業最重要的一
部份。肥皂劇本身的故事，就猶如肥皂劇影集中某
些留住觀眾目光，並使得他們在下週準時打開電視
機的劇情橋段一般扣人心弦，但肥皂劇的發展卻還
提供了更多的額外資訊。這種表演型態藉由呈現觀
眾感興趣的議題來保持它那收視常勝軍的地位，並

持續地擁有一大票的觀眾。這是如何達成的？且對
於傳播者和肥皂劇的觀眾而言，這種表演型態的未
來又是如何呢？

第*2*章

製作的元素：模式特質

　　一部肥皂劇的拍攝必須要具備許多不同的元素，而所有的連續劇都有普遍的特質。這些五花八門的製作元素正是本書討論的重點，但仍有某些元素是無法輕易地以敘述的形式加以剖析。基於這樣的考量，我要在本章內以扼要總結的方式來突顯他們在肥皂劇製作中扮演的重要功能。這些元素並非本書所強調的主題，且儘管本書的篇幅並不允許我們花費過多筆墨交代他們的關鍵性，他們的確是在徹底理解此一表演形式時，不可或缺的要素。他們可以說是在認識和分析肥皂劇模式的製作時必須論及的概念，且儘管能見度（visibility）存在著程度上的差異，它們都是製作肥皂劇節目時極其重要的元素。

製作人的傳播媒介

　　電視可以說是製作人的傳播媒介，肥皂劇則可以說是清楚體現他們力量的表演形式。肥皂劇的力量與動力都源自於它的製作人。故事的雛形或許是那些最早創造劇中人物編劇的傑作，但一旦連續劇委託出去並進入製作階段後，製作人就掌握控管與創意的權力，並承擔此節目成敗的責任。儘管任何連續劇的雛形和「事實」是由編劇來打造，只要這部肥皂劇被攝製後，它就具有自己的真實性，且唯有製作人有權力去改變這部連續劇的風格和走向，換言之，製作人有權發揮自己的創意來影響肥皂劇。當製作人打造一部肥皂劇時，他們就像是循循善誘自己幼兒的慈愛父母，總是選擇最好的路讓他們去走。一齣肥皂劇最早的製作人同時像是父母和助產士，他們接生這個嬰兒，並詳細規劃它未來在電視製作這個弱肉強食世界中所踏出的每一步。我們可以說這種表演類型劇作家們所創造的連續劇，是由製作人付諸實現，並將它帶向螢光幕。我們可以指出幾位可以被視為肥皂劇發展催生者的製作人。瓜納達的《加冕之路》是由華倫（Tony

Warren）所創造和編寫，在肥皂劇製作內，沒有其他影集能夠超越他所創造的人物角色，但即使是華倫也曾經表示，其實是艾爾頓（Harry Elton），瓜納達的加拿大籍導演，持續地鼓勵他籌畫這部連續劇，且積極說服瓜納達的主管去實現這個點子（Nown，1985：24）。許多知名的製作人，都曾經在《加冕之路》製作期間為這個節目投注心力。帕德莫（Bill Podmore）即是該片一九七〇年代的製作人，華森（Mervyn Watson）則是一九八二至一九九一年間的製作人。在每一位製作人的帶領下，這齣連續劇在各個時期都締造不凡的佳績。晚近，麥諾芙（Jane Macnaught）則讓這部連續劇的情節走向與社會事件格外連結在一塊。

　　《十字路口》是葛瑞德（Lord Lew Grade）的構想，他希望能夠比照《加冕之路》刻劃英格蘭北部的方式，推出一部肥皂劇來呈現英格蘭中部的生活，他也提出要安排莫婷梅這個汽車旅館主人角色的點子，但是還是由第一位製作人，也就是華森（Reg Watson）的帶領下才將這部肥皂劇拍攝完成。在華森前往澳洲製作同樣獲得好評的《左鄰右舍》後，巴頓（Jack Barton）就接下了製作人的擔子，並率領該劇邁入它最輝煌的年代。

當愛薩克（Jeremy Issacs）剛進入剪輯師這個
圈子，並接受第四頻道的第一個委託案時，他被雷
蒙德（Phil Redmond）找去商談，雷蒙德詢問愛薩
克是否介意加入一部充斥「所謂」粗話的肥皂劇。
愛薩克表明自己完全不介意，於是一部完全讓人耳
目一新的肥皂劇便初具雛形。這部肥皂劇之所以給
人一種與眾不同的感受，是因為在《Brookside》一
劇中，雷蒙德希望能夠呈現主要人物在他們日常生
活中使用的語言。這只是雷蒙德替這種表演形式注
入新鮮感的做法之一，他還在錄製電視節目時結合
了拍攝電影的手法。在那個時候，所有的肥皂劇都
是集中在攝影棚的佈景內，採用多機拍攝的技巧，
好讓導演由每一部攝影機提供的畫面中進行剪輯
──唯有當他們在拍攝電影的場景拍攝畫面時才
有例外。雷蒙德的做法是借用電影的技巧，也就是
由單一攝影機從某個單一角度錄製演員的動作，然
後再從另一個角度重新拍攝這些動作。影片於是就
透過這個極為嶄新的技巧加以剪輯。他也使用了穩
機（Steadicam，譯按：這是一九七〇年代早期由
Garrett Brown 所發明的機器，可用來減低攝影機的
晃動）來錄製過去無法完成的長距離移動畫面。（穩
機是攝影師利用背帶背縛的攝影機，這種配備讓攝

影機能夠以自然的方式跟著演員的動作來操作和
移動攝影機）。雷蒙德堪稱是勇於使用新技術的製
作人之一，這也使得他成為一九八○年代早期最具
創意的製作人。《Brookside》的諸多創意在本書的
其他部分都有論及，但這部連續劇的初始創意，以
及它的靈感來源都得歸功於它的創造者和執行製
作雷蒙德。而這部連續劇後來的製作人楊恩，帶領
這部連續劇歷經它最戲劇化的情節發展，不過由於
雷蒙德仍舊擔任該劇的執行製作，也因此最終仍維
持《Brookside》的風格和走向。持續以執行製作的
角色來掌握控制權這樣的技巧，可以說是楊恩從雷
蒙德身上學到的第一課，這讓楊恩在加入英國廣播
公司的戲劇部後也爭取執行製作一職。楊恩之後便
留在英國廣播公司內發展肥皂劇這種節目型態，並
借用肥皂劇的特點來打造全新的連續劇，並將這些
肥皂劇的特點融入其他大眾戲劇的領域。

　　一九八○年代間，當英國廣播公司開始推出它
自己製作的肥皂劇時，他們便馬上想到具有製作其
他連續劇豐富經驗的史密斯（Julia Smith），她的作
品包括《天使》（Angels）和《地區護士》（District
Nurse），以及編劇霍蘭（Tony Holland）。高層們對
於史密斯總是留意到連續劇的每個細節讚譽有

加，且她和霍蘭也在他們的作品《東城人：幕後故
事》（EastEnders—The Inside Story，1987）一書中
詳述整個過程。直到史密斯去世，她都被譽爲英國
肥皂劇的首席女製作人。

　　當然，還有許多其他的製作人對於這種表演形
式的發展貢獻卓著，我們在此想要點出的重點在於
所有肥皂劇在拍攝期間的任何時刻，製作人都扮演
背後的主要推手。製作團隊在肥皂劇的拍攝中逐漸
成長，且他們也穿梭於各個不同的肥皂劇之間。魯
賓遜（Matthew Robinson）是《東城人》最初播映
時的導演，他也曾經參與大多數英國肥皂劇的製
作。華森則曾經參與《加冕之路》、《Emmerdale》
以及現在《Casualty》的拍攝。對於肥皂劇這種表
演型態的製作人而言，在不同的製作團隊之間穿梭
是愈來愈普遍的情形。當楊恩離開《Brookside》後，
他被戴克（Greg Dyke）挖角，接著擔任皮爾森電
視台的總裁，並短暫擔任《The Bill》和《家務事》
等片的執行製作。隨後楊恩再度獲得英國廣播公司
的高薪挖角，他被指派爲連續劇部門的主管，並同
時負責規劃英國廣播公司一台的肥皂劇和其他長
期播映的連續劇，包括《東城人》、《Casualty》、
《Holby City》以及《迪艾爾與巴仕可》等片。

　　就如同好萊塢電影的製作人可以說是影片的
靈魂般，肥皂劇的製作人也起著如同鎖鑰的功能。
即使只擔任短期的製作人，仍能夠在此表演型態日
復一日、週復一週的發展中發揮整體和全面的影響
力。一位導演可能加入某節目的拍攝一個星期，那
麼他就只對該節目當週的播出構成影響，但製作人
卻掌控了整部連續劇的命運。基於這樣的原因，當
肥皂劇被搞砸時，責任和過錯通常都是在製作人身
上。肥皂劇的開拍總是讓人振奮和快慰的，然而接
管一部肥皂劇還意味著你必須為它的表現好壞負
責。

新氣象──救星還是煞星？

　　當被聘任為上檔連續劇的新製作人時，通常必
須負責兩季之一的製作。這有可能是因為前任製作
人找到更好的飯碗而跳槽，瀟灑地離開現有劇組，
指派新製作人的原因也可能是現有的製作人因為
肥皂劇處於低潮而黯然離去或被調職。在前者的情
況中，節目必定創下非凡的成績，且製作人是在收
視率達到顛峰的時期離去，但新製作人仍舊會期望

自己能夠做出自己的口碑來。假使是後者的情況，那麼這個節目顯然是迫切的需要創新的點子或者來點改變。

即使是最受歡迎的肥皂劇也有高低起伏，他們偶爾也會遇到嚴重的瓶頸。這並不是製作變化中的常態情形，而是更為嚴重的難題。這並不是急遽的下坡，且在這種時期連續劇可以說是達到了所謂的緊要關頭，必須花費很長的一段時間去物色一個新的製作人，甚至還要耗上更久的時間好讓這部連續劇起死回生。當情況開始有些不妙時，電視公司的經理通常還必須經過一段時間才能察覺到這齣肥皂劇已經失控的情形。然而，當新的製作人加入一個劇組時，他或她就會變成最邪惡的繼父、繼母，接掌一切的控制權，並試圖將他們本身的方式強加在這些受監護者的身上。要拯救一部衰敗的肥皂劇並不是件容易的事，但製作團隊和觀眾還是竭誠歡迎積極創意新血輪的到來。想要干預一部成功的肥皂劇則是更加困難的差事。這可能會引發更多的麻煩，更重要的是，這也會造成觀眾喜好的大幅滑落。肥皂劇是一個緩慢成形的產品，姑且不論其快節奏的製作時間表，若有人想要翻轉一部構成所有產品面向的運行機器，他就必須要重新從原始腳本

會議的基本概念做起。這意味著改變得花上好幾個月的時間。倘若一個節目正值最受歡迎的階段，那麼在「新氣象」造成的問題出現在螢光幕之前，它還能夠風光好一段時期，但若情況恰好相反，則委託新製作人來策劃的拯救計劃也無法立即奏效。

男演員和女演員

　　肥皂劇中的演員，以及他們在劇中所飾演的角色，可以說是這種表演型態對觀眾最主要的吸引力。然而，即使在觀眾心目中他們是最重要的，但評論家或製作人，都並未給予這些演員高度評價。演員和觀眾之間的關係本質透露出觀眾們確實感覺到他們「認識」這些演員以及他們所出演的角色。這並不是說觀眾混淆了演員與角色兩者的分野，而是意味著認知到劇中的角色是如此讓人熟悉，乃至於觀眾也「認識」了該演員。這也是角色和觀眾之間所建立之熟悉感的一個面向。同樣地，儘管編劇創造了這些劇中人物，但在演員飾演某個角色或多或少的時間後，編劇就會注意到這個演員原本的個性，並將這些特質融入他所飾演的角色。

在大部分的情況內，肥皂劇的演員都必須以低調和
抑制的方式來表演，總是保持較低的「表演性」，
因為他們最重要的工作就是製造出平凡的錯覺。儘
管有些角色可以表演得「比一般生活來得誇張」，
但這就像在過著真實的生活，且通常是因為他們演
出的低調，才得以讓觀眾對於他們所扮演的平凡人
物產生連帶和認同。

　　某些演員大部分的演藝生涯都在演出肥皂
劇；而另外一些演員則是向外尋求機會，並在其他
的戲劇領域中追求亮麗的表演成績。有些演員則誤
以為自己在某部連續劇中所扮演的角色受到觀眾
的喜愛，意味著自己比該節目還要重要；於是他們
選擇離開，但卻發現要找到其他工作的機會簡直難
上加難。在過去曾經演出肥皂劇的演員在離開一部
長期播出的連續劇之後，找到其他演出的機會幾乎
等於零。這多半是因為製作人並不樂於替那些曾經
在其他肥皂劇中，演出特定角色的演員安插位置
——他們堅信觀眾很難接受這些演員去扮演其他
角色。但那樣的日子已經過去了。如今，由於肥皂
劇對於電視公司的重要性與日俱增，以及外界對於
肥皂劇觀感的改變使其擁有較高的評價，許多演員
都能夠在為他們量身打造的肥皂劇影集中演出，並

在其他受到歡迎的肥皂劇中佔有一席之地。他們具
有吸引觀眾的魅力，也能夠將觀眾帶往新的節目。
演員們總是能夠扮演多個不同的角色；而他們也一
向樂在其中。不過製作人態度的改變則更為關鍵，
因此也拓展了演員在大眾戲劇中周旋和創造新角
色的機會。

戲服與裝扮──創造平凡

　　在電視肥皂劇虛構的表演面向中，透過服裝和
外表來建構角色是十分重要的工作。觀眾認識某個
角色的行事風格與人格的一種方法，就是透過他們
外貌和服裝打扮。戲服有助於人格的建立，並彰顯
出劇中人物性格的轉換。服裝可以製造「平凡」或
是最迷人的角色。戲服必須要能夠完全地和肥皂劇
及其風格「契合」。這包括了《加冕之路》一劇中，
讓伊娜夏普利（Ena Sharples）獨樹一格的髮網，
儘管只是一個簡單的道具，但卻成為讓這個角色活
靈活現的關鍵，以及希達歐格丹（Hilda Ogden）獨
特的大波浪和頭巾，而《朱門恩怨》和《朝代》等
片中象徵女性時尚打扮的墊肩，則不但成為該片的

招牌，更成爲一九八〇年代以後其他影集起而傚尤
的對象。而某些澳洲肥皂劇尤其是《左鄰右舍》內
特有的青少年文化，則因爲年輕演員所穿著的服飾
風格而掀起一股流行風潮。傑森唐納文（Jason
Danavan）在飾演史考特一角時，首開先例所穿著
的那種長而寬鬆的垮褲，也都成爲年輕男性爭相模
仿的對象。

　　對戲服的要求必須憑藉著人物角色或是肥皂
劇的性質來拿捏，通常會趨於兩極，若非毫不突出
就是必須引領風騷。即使在那些較不浮誇的英國肥
皂劇中，偶爾也會出現某些角色穿著讓觀眾驚艷妝
扮的角色，這通常是因應劇情的需要而藉此向觀眾
釋放出某些訊息。和美國的連續劇相較之下，英國
肥皂劇中的戲服裝扮顯得平庸許多，不過在一九八
〇年代之後許多演員也變得更加華麗，並出現更多
時尚的裝扮。當傑姬狄克森在《Brookside》演出一
個從平凡的青少年蛻變爲馬其賽德郡（Merseyside）
響噹噹大人物的角色時，她的穿著和髮型都透露出
她的購買力。劇情的某個階段主要是描寫傑姬狄克
森、琳德喜克羅希爾（Lyndsey Crokhill）和蘇珊妮
法罕（Suzanne Farnham）搖身一變成爲「飛黃騰
達的女強人」，而典雅的套裝和時髦的髮型則透露

出她們地位的轉變和她們對於自己認知的差異。當
其中一個角色，也就是琳德喜克羅希爾失去她的錢
和地位時，她淪落到修車行工作，不但較卑微的工
作讓她感到羞愧；更重要的是她必須換上車行規定
的汗衫制服，對她來說，這樣的裝扮正是用來突顯
她失去一切的標記。每個角色都有其專屬的戲服；
這是創造表演錯覺的一環，也是利用視覺隱喻來進
行角色化的方式。讓我們試著回想任何一齣肥皂
劇，會發現它們通常是藉由平凡無奇的戲服裝扮來
突顯出「尋常」；並利用無特色和不顯著的打扮來
彰顯平凡。

美國和英國肥皂劇之間的一個差異在於美國
肥皂劇總會蘊含著較多的遠大志向。它們希望反映
出辛勤勞動就能夠帶來優渥的經濟成果和社會地
位這樣的「美國夢」（American Dream），這些影集
中充斥著「俊男美女」，他們都穿著足以反映自己
成功地位的高尚裝束，而這些正是觀眾衷心嚮往的
生活。在美國白日的肥皂劇中，主角們總是「盛裝
打扮」且經常穿著徹底不搭調的服裝來參加白日的
活動。多數的女性角色都身穿適合外出晚餐、午
餐，甚至參予盛會的服裝，但是當這樣的穿著卻只
是要去造訪鄰居，或是和親密友人去喝杯咖啡和談

天時，就顯得格外突兀。相反地，劇中有些角色，
或許是幫傭，則是穿著那些只能被稱之為怪異的服
裝：和劇中其他角色一點都不搭調的粗糙格子布料
和亮眼的上衣。當我訪問美國連續劇《我的孩子們》
（All My Children）的創意總監為何會有這種落差
時，她指出這樣的裝扮已經成為日間連續劇主角人
物的必要裝束了。在那段時間內，為符合觀眾的期
待，他們所創造的角色都必須穿著華麗。由於我們
無法由語調來辨別階級地位的高低，就必須從服裝
打扮來著手，也因此劇組經常讓演員穿著浮誇和過
時服裝和梳著特定髮型的造型，來象徵他們所扮演
的是對於服裝毫無概念的低下階級。

扣人心弦

　　扣人心弦（Cliffhanger，又稱懸疑情節，The
Hook）可以說是肥皂劇最後用來吊觀眾胃口，並
讓他們下回準時打開電視的手段。儘管隨時都有許
多故事情節在發展，但只有當日劇情的主軸會在尾
聲時達到高潮或是緊張的高峰。並非所有的肥皂劇
都會故弄玄虛，但這種手法可以說是這種表演類型

中最具自我意識的指標。當肥皂劇在某集的尾聲處
故弄玄虛時，觀眾很可能要等上好幾個月才能知道
真正的答案。美國超級肥皂劇《朱門恩怨》中「誰
殺了 JR ？」，可以說是最著名的懸疑情節。觀眾必
須等到下一季的播出才能夠揭曉謎底。

　　二○○一年春季的《東城人》中，當菲爾米契
爾（Phil Mitchell）在艾伯特廣場被槍殺時，也佈
了類似的「懸疑」情節。有五名嫌疑犯都可能犯下
這樁罪行。這部連續劇吊足了觀眾的胃口，直到菲
爾本人指認出了真正的犯罪者麗莎才告一段落，菲
爾親眼目睹她犯下罪行。這齣連續劇也因為高潮迭
起的劇情而聲名大噪。許多在其他電視節目出現的
演員都宣稱自己不知道究竟罪魁禍首是何方神
聖，報章雜誌也透過線索旁敲側擊兇手究竟是誰。
這種蓄意安排的懸疑劇情在目前的肥皂劇中則較
為罕見，但不免俗的是每一集的終了總會安排待續
的故事情節或情況，好讓觀眾極欲知道未來的發
展，以確保觀眾會在下回準時收看。

　　由於肥皂劇如今已經成為節目流程中相當重
要的一部份，故英國廣播公司也以前所未有的方式
來預告《東城人》下一集的內容。英國獨立電視公
司自然也以預告片透露下一集中關鍵的故事發

展。這些做法全都是希望能夠讓觀眾準時收看每集
的播出內容。

外景、佈景和戲劇空間的符號語言

　　每一部肥皂劇都有它獨特的視覺風格，這和它
所選擇外景地點密切相關。在大部分的情況中，這
些都是爲了符合該連續劇所設定的區域而搭建的
佈景。它們就像「真實事物」般唯妙唯肖，但實際
上它們卻是小心翼翼地創造出適合的條件，好方便
影集的拍攝以及創造出戲劇刻劃的幻覺。肥皂劇的
拍攝地點經常都是在戶外或攝影棚內人工搭建而
成的佈景。這些佈景之所以對於戲劇相當重要，是
因爲他們開闢了戲劇發生的實體空間。但地點和佈
景同樣也對於創造此產業的戲劇真實性至爲關鍵。
　　《加冕之路》就維持它最初的連棟房屋、小型
的現代建築、街頭小店和旅舍，而 Rover's Return
則維持了所有北方的景致，儘管從一九六○年代開
播以來直到目前爲止，歷經了多次加入新角色和場
景以維持故事情節新鮮度的作法，但這樣的北方景
色卻一直維持著。這部連續劇突顯的是英格蘭北部

的風光，這對於那些居住在這個區域的觀眾而言絕不陌生，同時也再現了北方的「點子」，讓那些從未造訪該區域者略窺一二。

　　和它的演員卡斯陣容一般，《東城人》的佈景成爲該肥皂劇受矚目的焦點。無論是對於居住在該地或者從未到訪，甚至是只從其他影片認識該區域的人而言，它都可以說是倫敦東城的縮影。《東城人》的佈景是由哈理斯（Keith Harris）所領軍打造，堪稱高超設計與技巧的巧奪天工之作，它創造了逼近真實的房屋、商店、花園、維克女王酒館（Queen Vic Pub）、市場攤販和實體空間的一切細節，並由這些組成虛構的艾伯特廣場。

　　當雷蒙德向第四頻道的執行總監愛薩克（Jeremy Isaacs）提出他的肥皂劇構想時，主要是規劃購置數間位於利物浦的房舍，一來可以作爲《Brookside》一劇主要的拍攝場景，另一方面則可以作爲行政和製作的辦公間。這是一個創新的決定，也是第一次利用真實的房屋來進行電視拍攝的地點以增加戲劇真實性。「貼近真實」於是成爲這部戲劇的主要訴求，隨著演員住進這些房子後，他們也開始嘗試著依照個人的本性來美化花園，並自然地隨心所欲來種植花草，這也讓單調的戶外場景

逐漸變得豐富。

　　對於那些以郊外場景為拍攝地點的連續劇而言，真實的郊區風光成為製作的主要元素。《Emmerdale》就以約克郡的自然景緻和該劇人工搭建的貝音達爾村（Beckindale）作為主要背景，於是這樣的地點同時得以突顯該連續劇的地區與特色。

配樂──招喚觀眾的迷人音符

　　除了劇中人物和故事情節之外，每部肥皂劇的招牌旋律也是節目不可或缺的一部份。這些音樂寫作的重點是在於符合該連續劇的屬性，而作曲者必須從一開始就加入整個製作流程。我們之所以說這些配樂是「招喚觀眾的迷人音符」，是因為即使觀眾並不處於電視機擺設的房間內，也會因為聽到熟悉的音樂，而明白該節目正要揭開序幕，並被吸引到電視機前頭。所有肥皂劇的招牌旋律都極為特殊，讓觀眾即使只是聽到第一個音符也能夠辨認出來。作曲者也會依照不同的劇情需要作各種編曲，例如當必須以特別衝擊的意外作為某集的結尾

時，配樂就必須有特殊的安排，另外當需要製造較大的情緒起伏時，也是由招牌旋律來帶動氣氛。

　　肥皂劇和其他戲劇影集（尤其是美國高成本黃金時段的連續劇）之間最大的差異，在於音樂並非肥皂劇的一部份。《朱門恩怨》、《朝代》和其他美國黃金時段的連續劇都有著和節目密不可分的音樂；音樂可以說是戲劇效果和貫穿劇情的重要環節。在澳洲的連續劇《左鄰右舍》中，音樂刺激是用來區分戲劇的不同場景和重點，甚至有時也是真實戲劇內容的一部份。英國的肥皂劇就不把音樂當成戲劇的一部份。有時我們會發現，《東城人》一片中的維多利亞女王酒館會播放音樂作為背景，或者極少的情況中房子內也會播放音樂，但同樣地這些都只是不同場景中為了追求真實呈現情況所做的安排。我們不會聽見有主題音樂貫穿在整部戲劇中，這是跟其他戲劇和電影截然不同之處。這也是經常被忽略的特色，然而這卻是觀眾認識節目和討論有關真實性時的重要元素。在「真實生活」中，我們的舉手投足、想法停頓和強調之處並不會搭配著配樂，即使對有些人而言總是有某些樂曲在自己的腦子裡頭盤旋！所以不搭配音樂實際上是更加貼近真實情況的作法，但是這也突顯肥皂劇缺乏其

他節目公式中一項重要元素。然而，這同時意味著
戲劇的每個情節都必須在沒有強力音樂輔佐的情
況下被完成的事實。

片頭

　　片頭可以說是肥皂劇製造錯覺最重要的一
環。片頭必須將所有劇情的精華濃縮在內：《加冕
之路》中俯瞰屋頂和所有連棟房屋的畫面；
《Emmerdale》一片中有許多小羊於春季約克郡的
草場上跳躍，以及田園式的約克郡村莊；從空中拍
攝泰晤士河蜿蜒地穿過倫敦，而艾伯特廣場就靜悄
悄地坐落在河灣處等畫面；而《Brookside》的著名
片頭則是呈現利物浦的城市景色，並讓城市與肥皂
劇的房舍穿插其間分布。上述畫面都是肥皂劇製造
錯覺的一部份，同時它們也透過這樣的手法讓觀眾
了解接下來將要展開的戲劇性質。

報章雜誌──最根本的共生關係

　　報章雜誌和肥皂劇之間的關係在過去數年間，已經產生了轉變和革新。儘管我無法在此詳細地討論此關係的來龍去脈，我們應該要留意到報章雜誌以及其他媒體與肥皂劇之間所保持的幾乎是共存共榮的關係。將肥皂劇當作一種表演模式看待，而非只是作爲一種演藝人員八卦的集散地，是從第四頻道開始播放《Brookside》一片開始發展的趨勢。隨著報章雜誌開始對於該頻道進行猛烈的抨擊（Isaaces，1989；Hobson，1987）之際，肥皂劇也讓他們開始對於此表演型態產生興趣。媒體首度開始以報紙大篇幅的內容或以摘要的形式來描述足以登上頭條報導的故事情節，並且有許多報紙內頁的專欄也用來探討相關話題，而肥皂劇的表演模式可以說是這一切動力的一大源頭。打從一開始，肥皂劇就在報紙傳媒的頭條和封面蔓延開來，而這兩者之間的關係也愈形密切。如今這兩種形式幾乎是以一種共生關係倚靠在一塊：報紙絕對需要來自肥皂劇的故事情節，同樣地，電視公司亦需要報紙將它們的連續劇登上頭條。無論是報紙（包括文摘

或是大篇幅版面）、八卦雜誌和大量的電視節目，
它們的內容多半是集中在挖掘演藝人員的動態、劇
情走向，以及情節發展和日常生活之間的關係。每
日播出電視節目的大部分內容，也必須倚重肥皂劇
及其演員的故事性。

　　報章雜誌和肥皂劇製作人之間的關係，如今已
經成為電視主管心目中必須小心處理的部分。當製
作團隊需要頭條報導時，他們便會將故事發展透露
給報紙，但有時他們又必須守口如瓶以保持情節的
神秘性。肥皂劇很可能會因為製作過程被「偷拍」
而不小心「走露」情節內容，這也會使得劇情洩漏
到報章雜誌。當一個「模糊」不清的畫面刊登在報
章雜誌上時，會讓它看起來彷彿這是從製作過程
「竊取」而來的寶貴鏡頭。實際上，這也有可能是
電視公司的公關部刻意外流給報章雜誌的照片，他
們的目的是希望能夠藉此打響製作團隊想要推廣
炒熱的劇情。

解答──永無休止的形式

　　故事情節的解答往往是以劇情最終罕見的結

尾收場。這是有可能發生的，且假使有個愉快的結
尾或甚至令人滿意的片段，就會留給觀眾無限的滿
足感；相對地，一個悲傷的結局則會令人淚如雨
下。所有肥皂劇的情節走向從來都沒有一個絕對的
答案。即使當某部肥皂劇是被電視公司的主管下令
停播，如同一九八八年的《十字路口》和一九九三
年的《奧多拉多》般，它們仍舊留下一個印象讓觀
眾相信主角的生活仍將在攝影機和麥克風環伺的
情況下繼續下去。實際上，這種認為即使觀眾沒有
在收看生活仍會繼續下去的錯覺，最終因為卡爾頓
於二〇〇一年重新拍攝了《十字路口》一片而得到
證實！在本書的其他部分我們也探討了這種永無
休止的表演特徵和肥皂劇敘事結構之間的關係，但
值得一提的是這種形式可以被視為電視公司規劃
節目時極為實用的工具，因為他們知道只要有需
要，他們隨時都可以讓一部肥皂劇捲土重來。

時事性（Topicality）

儘管肥皂劇的目的是要再現真實，儘管它們給
人的印象是即使沒有觀眾在收看節目時，一切都仍

會繼續存在，儘管它們和本身所座落地區的時間和現實相互關聯，但仍舊有很多情況是外於戲劇所能掌控的範圍。透過將劇中人物角色、故事發展與情緒起伏和當前世界的重要現實事件連結在一塊的作法，來「偽裝」虛構故事其實是「真實」世界的一部分是格外有說服力的方式。某些意外之所以被忽略，是因為製作小組並未把握機會，或是預料中的事件卻並未發生。例如某一年的《Brookside》決定要將皇家全國賽馬納入劇情內，而一切事物也按照預期發生。然而，如果他們是在數年後，也就是皇家全國賽馬因為遭到炸彈恐嚇而停賽的那一年，將同樣的故事走向納入演出，那麼這些劇情就會顯得非常愚蠢。一九八一年，當查理斯王子與黛安娜決定在七月份舉行婚禮時，《十字路口》的製作人巴頓（Jack Barton）決定要將這件大事排入劇情中，並在婚禮當日的劇情中提到這件時事。當然這兩人的婚姻大事如期舉辦，但這類事件若被取消的可能性將是製作人必須去承擔的風險，尤其因為這些節目都是在播出前的前三週便已經錄製完成。隨著時代的演進如今有了數位製作技術，於是製作團隊能夠在最後一分鐘對於節目內容進行修改，但這絕非任何製作人或導演所樂見的情況。肥

皂劇必須在包含「真實生活」熱門話題和排除那些根本不可能被納入戲劇情節的時事當中拉鋸。這些有時很顯然是被刻意遺忘的主題，尤其是在劇中主角每日的對話中特意被忽略。一般人每日對話最主要的內容之一，就是觀眾們會互相討論劇中人物或情節發展。這些根本不太可能成為連續劇的內容；真實與虛構的交織無法達到那樣的程度。

　　同樣地，我們也可以發現當許多肥皂劇試圖讓劇情逼真，彷彿它們真的發生過時——就好像它們「飛翔在日常生活的高牆之上」，且並不是由戲劇部門的製作團隊所捏造而來，它們會試著將真實世界的事件融入其中。大規模的災難，如首都和主要城市的爆炸事件，和選舉活動，以及最常見的皇室的婚禮、生日、出生和死亡等，都是酒館應酬中經常被提及的話題。然而，這些話題卻很少被結合到劇情內，這有可能是因為這樣的手法過於危險（為預防這些事件並未發生），或是因為節目早在意外發生之前，便已經錄製完成。

　　然而，當真實世界中某些事件的重要性普遍提昇後，製作團隊就面臨了必須將這些事件納入劇情的困境，因為倘若這些事件老是在劇中被忽略，將會嚴重地影響到該部戲劇的「真實性」。對於電視

節目的製作小組而言，要將這類事件安排到劇情中
是極為困難的一件事，這同時也突顯了再現真實的
脆弱性。但有時融合這些事件是不可或缺的。而這
也正是廣播肥皂劇能夠展現其高度時事性之處，它
們總能夠將那些對於肥皂劇中主角人物極為重要
的事件融入到劇情當中。當口蹄疫的疫情於二〇〇
一年爆發時，《亞瑟家族》就展現了該節目回應當
週頭條事件的能力與速度。第一起病例是在二月二
十日星期二診斷出來，而農業部門也對於動物的出
口和移動下達禁令。在該週的尾聲，《亞瑟家族》
的製作團隊已經重新擬妥星期五播出的開場內
容，好讓這個事件能夠成為劇情的一部份。這一幕
情節是由農夫東尼亞瑟和他的兒子湯米演出，湯米
自己經營了養豬事業，於是他們兩人一塊檢查了養
殖場內的牲畜，以防止病毒的入侵。劇情內容談論
到病發的症狀，同時也提到過去病毒在其他國家肆
虐時所引起的恐慌和疑慮，這也成為後來實際發生
的情況。這可以說是一個完美的例子，讓我們了解
連續劇應該如何對於這類事件做出回應，以及它們
應該如何將真實的面向納入劇情發展中，以滿足閱
聽人的期待。這部連續劇隨後則是加入了全新的故
事情節，同時也改變了劇中主人翁的生活，這包括

大衛和露絲所採取的極端做法，他們將布魯克菲爾農莊和外界隔絕，目的是希望能夠謝絕所有訪客，並防止農莊的一切進出。他們甚至還把年幼的孩子皮普交給同村莊的親戚照料。這部連續劇將當時在全國進行的實際行動納入劇情當中，對於經濟蕭條的恐懼，以及哀傷的情緒反應也都讓劇中人物蒙上一層陰影。透過這樣的安排，這部連續劇就像個鎔爐似的，將疫情爆發這段期間英國境內的許多事件，包括情緒和實際行動等各種面向的話題都結合到情節內。廣播節目的這種表演形式將時事議題和公共服務徹底結合在一塊。

　　而同樣也是將背景設定在農村社區的電視連續劇《Emmerdale》，也在疫情爆發該週的星期五晚間播出。該集中有一幕情節值得我們深究，當時該影集中唯一的農場主人傑克蘇格丹（Jack Sugden）正在等待謀殺他妻子莎拉的判決結果，他要求劇中另一個人物肯西替他出售農莊。這場討論拋售農莊的會面竟然沒有提到裡頭的牲畜，儘管前一週的劇情曾經提及農莊在出售前，必須先將所有的牲畜宰殺完，但由於時機實在太過不湊巧了，以至於觀眾會產生疑竇。當晚的劇情中，沒有任何和口蹄病毒有關的情節，但這應該是必定會被討論到的話題。

事實上，連在《Woolpack》中也都提到疫情的爆發。
等到下一週的《Emmerdale》中，製作團隊才將疫
情爆發的事件結合到劇情內，這樣的做法的確有助
於提昇該連續劇的「真實性」。不同於早期的製作
方式根本無法回應臨時發生的事件，現在的新科技
讓製作團隊有能力去採取緊急應變的措施，讓那些
在某些情況中必然會被聊到的話題能夠確實地反
映在戲劇內容中。

　　然而，在其他的電視肥皂劇中，我們幾乎很難
發現這個危機在英國蔓延的痕跡。《加冕之路》中
的弗萊德和艾許里仍舊繼續較勁誰的香腸烹調比
較高明，而在新播出的《十字路口》中，憤怒的餐
館主廚將肉塊胡亂地扔在收銀台，並大聲抱怨惡劣
的肉質，卻沒有隻字片語提到當時取得肉類的困
難，以及必須因應肉類價格的狂飆而調漲供餐價格
的情形。對於電視肥皂劇而言，要讓整個劇情發展
都完全切合時事話題是更為困難的，也只有在某些
罕見的情況下，當某個事件成為廣播、電視和報章
雜誌爭相報導的頭條新聞時，才會突顯出肥皂劇，
儘管是以真實性作為基礎，但其實只是呈現真實生
活的許多不同經驗，好讓觀眾產生連帶感罷了。

　　《東城人》就將其中一個這種罕見的事件納入

劇情，同時也確保了這齣連續劇的文化敏感度。當
伊莉莎白女王，也就是當政女王於二〇〇二年四月
去世時，《東城人》在四月五日星期五晚間播出的
劇情中反映了這個事件。當時索尼亞正在收看電
視，而電視中英國廣播公司的頭條消息就是女王的
遺體正要移至西敏廳（Westminster Hall）的情況，
這些畫面也都成為該集的內容。而當索尼亞感嘆自
己失去孩子的哀傷，和國家失去了當政女王的哀傷
相互呼應時，此事件也成為《東城人》劇情的一環。
而舉辦葬禮的當天，《東城人》也將此融入情節，
它們安排達特和寶琳一塊在自助洗衣店內利用攜
帶式的收音機收聽這則消息，手中還拿著印有英國
女王肖像作為頭條的報紙。弗雷明的聲音從收音機
內傳來，並評論著喪禮的過程，而兩位主角則是高
談闊論對於女王去世的不捨。這部連續劇將舉國哀
悼的事件結合到劇情當中，並將當天發生的事件結
合至當日七點三十分播出的影集內。

編劇──肥皂劇的命脈

　　肥皂劇的編劇可以說是連續劇的命脈。他們創

造了劇中的人物角色，構思劇情發展，並撰寫片中
的日常對話，這不但組成了故事的來龍去脈，也賦
予了角色各自的個性和特殊性。許多肥皂劇的編劇
都沒沒無聞，也並未獲得應有的重視。儘管情節走
向的創作有蠻多都是在集體腦力激盪的情況下完
成，仍有許多編劇參與某出肥皂劇的劇情寫作長達
數年之久。某些編劇是如此的出色，這使他們所編
寫的劇情大受歡迎，甚至當他們是後來才加入某部
已經定型的肥皂劇也無法遮掩其本身的才華。某些
編劇隨後已經成為強檔連續劇的王牌編劇。麥克高
文（Jimmy McGovern）、麥勒（Kay Mellor）、阿伯
特（Paul Abbot）和高登（Tony Gordon）等，都是
過去投身於肥皂劇編寫的編劇，如今則已經能夠獨
當一面的創造個人風格濃厚的連續劇。而盡管他們
仍舊持續這種表演類型的寫作，惠里（Peter
Whalley）、洛奇（Julian Roach）、史蒂文生（John
Stevenson）和羅斯（Adele Rose）等人，全都參與
最高品質戲劇劇本的寫作，他們以維持平凡和日常
生活的虛構故事為前提，創造了許多從數千件劇作
中脫穎而出的傑出戲劇作品。某些情節之所以格外
吸引人，可能是因為戲劇化的事情發展，也可能是
被高品質的優秀劇本筆下所刻劃的滑稽和辛辣所

吸引。有些角色就是透過這種高明的筆觸而勾勒成形，因此他們總是能夠很快地和觀眾產生緊密的連帶，且輕易地融入肥皂劇的劇情發展內。劇中的一切都是由編劇所打造，他不但提供了演員們應該述說的對白，更進一步從演員的個人技巧和舉手投足之間擷取靈感，並將這些元素都融入人物性格中。

　　和其他所有的戲劇模式一樣，肥皂劇的劇本寫作可以說是最重要的一環，而在高品質的劇本和傑出的表演與執導整合之下，便能夠催生一部優秀的電視劇。

第二部分

肥皂劇的內涵

第 *3* 章

肥皂劇明星：
演員、角色和圖像

　　肥皂劇總述說著故事，由不同的角色做為媒介，在連續的影集中述說著故事。故事中的角色總是任何一齣肥皂劇中最重要的部分。如果角色根本沒有呈現在觀眾面前，那再好且可想像的故事線都將白搭。但對某些角色來說，如果在加入劇中後，任何重要的故事線太快定在他們身上，那故事線就會被觀眾所忽略，因為觀眾不會再關心那些角色了。當一齣新的肥皂劇發表時，總需要一個緩慢的開場，觀眾才能在主角有關的核心故事演出前，先瞭解眾多角色是怎麼回事。角色們需要被介紹出場，觀眾才能在任何核心故事呈現前，認識他們誰是誰。

　　這並不意味著，在前段的影集中大概都沒什麼

看頭。《東城人》就是以一位年經男子雷格考克斯
的死亡開始，但是他是個不重要的角色，功用是讓
演員可以轉移到某處並被觀眾「看到」，接著在那
個社區中的要扮演的角色才顯現出來。這和獨幕劇
是很不一樣的，一開始就要有引人注意的場景，或
是有警察或懸疑劇情，總是要有一件例如犯罪的大
事發生在開場時。大部分的製作人相信，角色塑造
了肥皂劇中主要的動力。在英國的肥皂劇中，這些
角色扮演了是觀眾能理解的對象。這點是相當重要
的，如果演出的故事是可信的。角色們必須描繪出
現實生活中的情況，以便探索出能滿足觀眾期望的
渴望和經驗。因為觀眾會同時觀賞幾部肥皂劇，在
節目的比較中，角色要能穩住他們的情節。

在英國肥皂劇中有很多傑出的角色，在劇中出
現的目的，只不過是顯示出他們是誰以及在影集中
所要呈現的樣子。在肥皂劇中，很多有相關角色的
問題會被問到。主角的樣子是什麼？他們如何被呈
現？他們如何發展和變化？在不同的肥皂劇中有
任何相似性存在，以致角色能在劇集間移動嗎？角
色呈現的種類有哪些，又如何被改變？為什麼我們
需要這些角色，他們的功能是什麼？又如何發揮作
用？（Geraghty 1991：19-20）。如此很容易導引成

肥皂劇是「因人而定型」，但這是很輕率的講法。
事實是，演員和他們所飾演的角色往往超出我們認
定的類別，他們可以同時擔綱許多類別。如果一個
角色被定義為「好女人」或「年輕太保」，那不是
他們唯一的角色。只將演員侷限在幾個既定的角色
是很危險的。在思考肥皂劇中的角色時，必須觀察
角色在劇中扮演的所有功能，然後才能瞭解角色是
如何發展出來的。角色的發展是肥皂劇的一大特
色，他們的功能是反映了不同的生活事件進而形成
整齣肥皂劇。

肥皂劇演員

演員就像是身邊的人物，如同你我一般，具
體呈現了生活的種種樣貌。

（Dyer1979：24）

　　肥皂劇中的角色必須扮演我們能理解的角色
類型，有些刻意被定型。角色呈現出我們如何理解
身處的時代以及自我。戴爾將演員的關係定義為
「初始的本性」，他寫到：「演員連接了當代社會中

人類的意義。」（Dyer1987：8）。回顧演員的歷史
發展，他認為是一個從「神靈」到「凡人」的過程。

> 在早期，演員扮演男女諸神、英雄、偶像——
> 具體呈現了理想的行為方式。但在之後，演
> 員就像是身邊的人物，如同你我一般——具
> 體呈現了生活的種種樣貌。（Dyer1979：24）

　　戴爾主要是討論電影中的演員，但是他的論文
可以應用到肥皂劇，甚至是電視劇演員。所謂「演
員」是「具體呈現了生活的種種樣貌」，絕佳詮釋
了肥皂劇中演員和角色的必要條件之一。他們必須
在自然、一般和例外的情況下，提供觀眾瞭解角色
的契機。演員和他們扮演的角色正形成了整齣肥皂
劇，並驅使故事不斷前進。沒有這些演員，故事將
一點也不有趣。肥皂劇是戲劇的一種形式，描繪角
色種種生活中的故事。但下一章即將談到，他們演
出的故事其實就是我們的故事。我們必須認同他
們，是否喜歡他們則是另外一件事。當角色出現
時，我們的認知也跟著起伏。即使有負面的認知，
但仍顯示在角色如何演出及我們如何解讀之間，仍
存在某些知性與感性的約定，不管演出的是善或

惡。多年來具影響力和主要演員都換人了，他們要
呈現的角色也不斷更迭。

肥皂劇角色從不是一成不變，因為我們太了解他們

　　肥皂劇中的角色有時被認為是一成不變的。固
定的角色是需要的，因為他們濃縮了多種特色、特
性及缺點，我們總是從幾位角色中快速地瞭解整齣
戲劇。有人認為角色欠缺變化是角色化的一種負面
型式。但他們無所謂好或壞，只是劇作家的一項工
具罷了。肥皂劇在劇集中使用幾個固定的角色，但
他們的重要性會隨在劇中所需要的功能不同而有
所差異。所謂肥皂劇中充滿了一成不變的角色顯然
是不正確的。肥皂劇角色從不是不是一成不變的，
因為我們太了解他們。這些角色必須呈現出我們的
若干層面，或某些我們知道的東西，以便和觀眾連
接。

　　固定角色的特徵包括，當角色出場時總是要提
供觀眾線索，當觀眾繼續摸索角色時，這些暗號就
會消失，然後角色出現了。現實生活中，我們遇到

一個人，我們會立刻對他或她有些評價，但是我們
知道那跟瞭解差很多。當你遇到一個人，才認識沒
多久，你就能發現他有趣的地方？你的第一印象可
能沒錯，但還有很多其他的面向是沒有被發現的。
在肥皂劇中，對一個角色有最初的回應，但當觀眾
開始「瞭解」一個角色時，他的複雜性就開始呈現
了。在肥皂劇中，對角色來說，所謂一成不變只是
短暫而非長時間。

當一個角色出場時，觀眾透過所呈現的特性和
外表快速地理解一個新的角色。這些包括視覺和聽
覺上的訊息。當角色在劇集中首次出現，我們從他
如何觀看、打扮穿著、站立、移動、說話和反應中
理解他。當然這些訊息也同樣形成我們對角色的個
人觀感，以及他們在劇中表現的預期。所以最初的
特徵如果是一種暗示，接下來的連續劇集中將完成
角色化的過程。因為肥皂劇持續播出的特性，角色
化不可能保持在一成不變的層次。觀眾希望看到角
色發展，而且製片和編劇必須改變一些角色，否則
觀眾無法理解劇情的發展。在固定角色和相似角色
扮演上有很大的差異。視覺和聽覺上的線索將告訴
觀眾該期待什麼，但實際上這些期待是實現還是落
空，得看這些角色的表現而定。如果是那些固定的

角色，那就只是簡短告訴觀眾什麼該被預期而已。當角色們都找到自己在故事中的定位，固定角色快速地在劇中消失。瞭解扮演的本質，將是理解肥皂劇中角色的關鍵。理解角色並賦予情感是觀眾和肥皂劇連結的方法，而瞭解肥皂劇的必要步驟就是否定一成不變的角色是肥皂劇的特性之一這樣的說法。觀眾不可能在固定角色上保持長久的興趣，也不可能勝過時下風行肥皂劇吸引觀眾注意的時間。角色必須有能力扮演現實生活中的人物，呈現出個人特質及情緒，以便和我們的主體性連結。我在本書中，將角色視爲導引戲劇故事線的發展，並且呈現出我們是如何理解屬於我們的文化和自我。

肥皂劇中的女強人

肥皂劇傳統上被認爲是給女人看的戲劇。主要的角色都是女人，主體大都圍繞在居家生活事物。不只是劇中事物和男性觀眾無關，直到最近肥皂劇仍舊不以男性角色和所關心的事物爲主。我在一九八二年寫的一段文章中，精確描寫當時肥皂劇中的角色：

這些連續劇傳統上要呈現出女強人的角
色，而且要傳達最受觀眾歡迎的一些特性。
在劇中有不同年齡、階層和個性的角色，而
且提供許多女性觀眾可以移情的對象。劇中
也包括了浪漫情節需要的男性角色，有些則
是搞笑的人物或是「壞」角色，但在劇集中
男性始終不會是領導的角色。很少會有孩子
出現在肥皂劇中，因為孩子的出現會減損劇
集呈現「真實生活」的程度，但這是因為長
期在劇中維持有嬰兒或是小孩的情況是困
難的。（Hobson1982：33）

肥皂劇將演出有關男性的主題，或是男性將扮
演主角的想法在早期幾乎是無法想像的。男性確實
出現在劇中，但是從來不是劇情主要的推動者。克
莉絲汀葛瑞斯（Christine Geraghty）曾在一九九一
年，質疑肥皂劇是否僅僅是「女性」的小說而已？
而且暗示男性將逐漸成為劇中主要的部分
（Geragthy1991）。然而一九九〇年代小說的發展
產生了變化。現在男性已經成為肥皂劇中的主要部
分，而且在日常文化和社會生活改變中，也看得到

男性角色的興起。同樣的，嬰兒和小孩也走進了肥皂劇中，而且扮演吃重的角色，整個劇集也不僅是呈現出「真實生活」而已。但這都是晚近的事，我們必須先回到肥皂劇成型的年代，觀察居於主導地位的女性角色。當時劇中是有男性，但並不主導整個戲情的發展，也不像後來那樣搞砸了肥皂劇，也可以說，肥皂劇歷經了重大的變革。

　　傳統上，英國肥皂劇中的主角是以女家長的特質為主。廣播中，瑪莉達利（Mary Dale）在冷靜和緊密控制中管理她的家族。瑪莉亞瑟（Mary Archer）協助並管理一個農莊家園。五十年來，劇集不斷發展，和其他肥皂劇不同的是，劇中有著和女性數目等同而堅強的男性。當《加冕之路》（Coronation Street）首次發表於一九六〇年，它推出了許多不同年齡和型式的女性角色。這些主要是北方的勞動階層女性，如同現實生活中所知的創作家東尼華倫（Tony Warren）。不過這些角色並不只是基於他所認識的女性，也包括了其他作家筆下的和參與演出的女演員。強勢的女性經常，但不總是以媽媽的角色無所不在地於肥皂劇中出現。《加冕之路》開始的一幕，就呈現了那個時代文化背景下諸多女性的面貌。三個老寡婦，統治著 Rovers

Return 的酒吧——六十歲的米妮（Minnie Caldwell）、六十一歲的瑪莎（Martha Longhurst）以及六十一歲可怕的伊娜（Ena Sharples）——出現在劇中至少是七十歲的模樣。如果那三位寡婦在二○○二年還存在的話，想想奧黛莉（Audry Roberts），生於一九四○年七月二十三日，如同那三位寡婦在小說中的年齡，但我們實在無法兩相比較她們的外觀、生活方式、態度和如何扮演那個年齡層女性。儘管她們的年齡層相仿，但是她們的生活方式、外觀和態度早已因反應當時行為和思想而變化了。艾伯特（Albert Tatlock）認為，那三位老寡婦代表了出生於上個世紀初的勞動階層，走過了一次世界大戰、大蕭條時期和二次世界大戰，如今都成了孤家寡人僅存彼此薄弱的情誼。故事的功能並非在彰顯這三個人母性的天賦，而是要扮演希臘式的合唱團和莎士比亞滑稽三人行的組合，在Rovers Return 的酒吧留連與議論是非。許多《加冕之路》劇中的角色後來都成了英國電視劇中的要角——例如 Rovers Return 的女房東安妮沃克，她的主張總是被她現實的先生傑克潑冷水；伊娜是個街頭好事之人，總是守著 Glad Tidings；艾爾希姐娜是個街頭蕩婦和單親媽媽；Hilda Ogden 接替 Ena 成

為街頭好事者，同時負責打掃 Rovers Return，是個深受歡迎和喜愛的角色；貝特林區是個金髮的火辣酒吧女侍；還有 Raquel Wolstenhulme，是個商店助理和業餘模特兒，之後成了酒吧女侍——以上整合了許多勞動階層女性的角色和英國北部的實際生活狀況。但是這些都是強烈的，同時所有的角色都被定成可信而「真切」的（Forster1997：85）。簡單幾句話扼要說明了她們的功能，但這只是針對她們的部分角色而言。

在《Emmerdale》中，貝蒂伊格頓很成功地扮演了一位好事的老太婆，到處找人聊八卦的模樣，但這個固定角色是失敗的，如果你了解到她拒絕婚姻，同時和她的搭檔西斯阿姆斯壯生活在一起。雖然她到處蒐集訊息，但同時擁有熱心腸並樂於助人。在《東城人》中，達特卡頓熱中於在廣場四周道聽塗說，但她自己的生活也成為別人口中八卦的對象，她總是要和他任性的丈夫，和犯罪的兒子抗爭，甚至她還在朋友伊希爾的要求下幫她安樂死。這些角色傳播著故事和製造喜劇般的事件，但她們也扮演出，她們還是有自己的問題、困難和脆弱的一面。

當《十字路口》（Crossroads）在一九六五年推

出時，它是根據梅格李查德森（Meg Richardson）
的故事所編寫，一位寡婦帶著兩個年輕孩子。她的
目標是提供一個家，和賺錢以維持這個家庭。女主
角妮可高頓，如同她扮演的梅格，從她的穿著、行
為舉止、房中家具以及社會態度，都顯示她是個典
型的中產階級。這個角色很有趣，而且演員和所扮
演角色十分相近。大部分的男女主角都是中產階級
出身，但在劇中卻很少人發現他們的演出和真實中
的自己多麼相像。妮可高頓終身未婚而且沒有小
孩，但卻稱職地演出當時中產階級母親的形象，獨
立生活且事業有成（Hobson1982：88-9）。她擁有
汽車旅館，即使她找了個男性合夥人，甚至結了
婚，她都還是在兢兢業業的生涯裡，在母性中保持
強烈中產階級女性的形象。她結合了母性和事業上
的慧詰，被布朗斯頓（2000：66-82）稱之為「家
庭主婦傳奇」。

　　在約克夏的鄉間，《Emmerdale》農莊的女家長
安妮蘇格登，總是在故事開始前留下一扇窗。她在
傑克、喬伊和麥堤三個兒子協助之下，經營著農
莊。她必須負責延續著生計和養活這一大家子。她
正代表了約克夏女性堅強、務實和冷靜的一面，這
些被認為是屬於積極女性的特質。安妮的主要空間

是廚房，她擅長家務事，她總是在煮飯、燒茶水、張羅三餐，展現出傳統女性的一面。這些劇情可能不再受歡迎，但確實曾經引起觀眾的共鳴。她成功演出了強烈的家務性格，以及從爐邊水壺架和擦亮的桌面中彰顯了「持家美德」中的種種技能。

　　《Brookside》雖然是要反應出停播的第四頻道並企圖形成差異，最後以一群角色和描繪的席拉葛蘭特為開場，並由蘇強森飾演。席拉葛蘭特代表了生活在利物浦的勞動階級的女性，尤其以擁有年輕孩子的媽媽為訴求。她嫁給了鮑比，身為積極的貿易工會會員，而她三個小孩總是歡樂和擔憂的來源。故事一開始是，席拉以及她的家人從公營住宅搬到 Brookside 胡同一個有四個房間的房子，這得感謝她媽媽遺留給她的財產。那是當地最大的房子，但這立即使她和中產階級的柯林斯家族陷入階級鬥爭，因為負擔家計，身為銀行經理的父親保羅柯林斯的失業而家道中落。保羅柯林斯充分代表了當時背負物質責任和情緒壓力的女性。她的孩子總是帶給她問題和困擾。丈夫貝瑞總是惹些是非，兒子戴蒙和他的朋友達克西和吉斯摩混在一起總是讓她心煩；女兒凱倫也面臨正值青春年華的問題——她因為醫療因素使用藥物，但也連累了席拉，

這也衝擊了席拉堅定的天主教信仰。當劇集一開
始，她先生鮑比在上班的工廠是帶頭罷工的領導分
子之一，身為累贅的恐懼依舊是她日常生活的一部
份。她在麵包店有份兼職的工作，這帶給她少許獨
立的感覺但並不自由。席拉的宗教信仰給她力量，
但是這也造成她和任性的丈夫與家人間發生衝
突。席拉葛蘭特有很多故事線，但其中有兩點最特
別。第一是當她遭到搶劫時，她先生的反應是比歹
徒更蠻橫。第二是當她四十多歲，第四度懷孕時，
她得面對在那樣的年紀又多了個小孩。這並不是個
女人抉擇是否要耽誤她的家庭的故事，而是一個已
經帶著嗷嗷待哺孩子的女人，必須接受一個不願意
且非預期的殘酷事實，那就她已經懷孕。儘管她的
宗教信仰已經指導她如何面對這個孩子，但她還是
在不愉快中面對這個事實。但當這孩子誕生時，她
還是成為席拉歡樂的來源，並給予她繼續前進的動
力。

　　接下來的劇集中，主要演出和鄰居的愛情故事
以及她生命中兩個精力旺盛男子，丈夫鮑比和情人
比利寇克希爾。席拉是個典型的女人，在劇中她總
是隱忍著婚姻生活中接踵而來的磨難，畢竟鮑比不
是個標準丈夫。他對政治的熱情勝過對他的婚姻，

不過他已經盡力了。他總是搞不清楚他到底該做什麼，並且把很多關係搞砸了。當問題發生了，他又不知道如何應付，結果他總是爲此黯然神傷。也許對很多女性來說，和鮑比這樣的男人過日子已經算不錯了，但是席拉葛蘭特身上的女性特質勝過母性特質，而且身爲一九八〇年代的女性，她知道她必須尋找生命的目標。當一個發生在新堡的愚蠢的刺傷事故奪走她小兒子戴蒙的生命，但儘管她極度哀傷，還能號召喪子的母親們彼此扶持。她的生命因這個悲劇而令人動容，但她不以此哀傷，反而積極面對向家庭與生命中逆境。席拉從不被擊倒，從不自憐或選擇自我犧牲。不管做爲一個母親或女性，她都瞭解他必須去爭取自己要的生活。席拉就像肥皂劇中的很多角色，反映了十九世紀寫實主義小說的情節。透過許多角色，肥皂劇述說了人們的生活點滴，並從觀眾的感覺與經驗中統合了這些故事。

身為一個女性 —— 艾爾希妲娜（Elsie Tanner），紋眉和電影

讓我們約略看看任何時期的肥皂劇，和其中代表當時女性實際生活經驗的角色。兩個《加冕之路》劇中的角色，代表了北方勞動階級和觀眾熟悉的一

般女性特質。艾爾希妲娜在劇集中出場得很早並周
旋在兩位男子間，雖然她在十六歲結婚，並維持了
二十二年的婚姻。她的女兒琳達和捷克工程師的婚
姻並不美滿，文化上的期望在婚姻初期就已經落
空。她的兒子丹尼斯，總是遊走在法律邊緣，雖然
她已盡力控制他的行為。她的生活是坎坷的。她在
公開場合總是保護她的孩子和自己的尊嚴，但背地
裡卻總是高聲斥責。即使她不這麼做，觀眾也會認
為她這麼做，因為觀眾總認為她就該如此。她盡力
保持那值得尊敬的勞動階級形象，但同時她也顯出
了二次大戰時代女性的光輝。她喚起了尼龍長襪的
回憶，美國軍人就像是男友，還有那蜜斯佛陀附有
細刷的扁平藍色紋眉盒。她總是在餐桌邊化妝，有
時甚至只穿著內衣，但總提供了一種女性的形象，
而強烈的女性特質也令人想起某些回憶和創造了
一代代女性的夢想。這並非是個可笑的認同，而是
將日常生活和好萊塢的璀璨相接——黑白電影和
那些屬於我們母親那代的回憶。

拉葵爾（Raquel）——表徵的創造

晚近以來，拉葵爾（Raquel Wilstenhulme）扮
演了一個純真、美麗又迷人的女性角色。有關拉葵

爾的故事是由黎德曼（David Liddiment）所開始，
拉葵爾在劇集中首次出現，是扮演一家當地超級市
場 Bettabuys 的助理，她是由作家約翰史帝文生
（John Stevenson）一手打造。黎德曼充滿熱情地
描述這個角色的創造過程：

> 那是在《加冕之路》的故事中，Bettabuys
> 的想法意味著「每個人」、「每個超級市場」。
> 那不是 Sainbury（譯按：英國連鎖超市名）
> 的，對吧？所以那可能是北方的連鎖超市，
> 在你看到之前，彷彿就已經著魔般。當你開
> 始提筆寫作和賦予 Bettabuys 生命時，才開
> 始在那想像的地方創造了角色。我清晰記得
> 一個有關 Bettabuys 小姐的想法，真是個好
> 笑的念頭。這有何好笑的呢？但確實是。
> Bettabuys 總是被認為是平凡而庸俗的，如
> 果說 Bettabuys 會面臨激烈的競爭都是與事
> 實不符的。最初這只是某場作家會議上的一
> 句對話──那想法在某人的腦袋中。然後你
> 會 開 始 瞭 解 那 個 好 名 字， Raquel
> Wilstenhulme，你會停在拉葵爾上，有個閃
> 亮的名字，Raquel Welch，好萊塢大明星、

電影的浮華世界、坎城影場——如此種種聯想，但 Wilstenhulme，一個難唸的，來自北部的名字。然後這個名字將反映在角色上，由莎拉 Lancashire 領銜主演，她很傳神地扮演了 Bettabuys，Bettabuys 小姐和 Raquel Wilstenhulme，然後你匆忙照了張像，還趕快拉緊你的帽子。當然，她把這個角色表現得極好，我必須說，她雖非從天而降，但是超出劇本的演出。三個月或十個月後，作家將在螢幕上看到他們所寫的故事，還看到 Raquel 角色神奇地大放異彩，就在你再次瞭解之前，作家的滑稽的想像力已經給肯些許精采的法國式教訓了。

黎德曼告訴我們的正是一個角色如何被創造的過程。從新的故事線定位開始，透過商店裡精采論戰的構想，然後創造一個名字充分反映一九九〇年代英國年輕女性特質的角色。當她以 Bettabuys 小姐首次出場時，她的角色成為整齣劇的重心，隨後她到了 Rovers Return 擔任酒吧女侍。浪漫的故事總是以美滿婚姻做結束，拉葵爾達成了許多年輕女性的期望。那個角色是複雜的，包括觀眾熱愛的

浪漫、溫順的形象，但也有傷透男人的心的樣子，
但其實往往是她的感情受傷最重。她的每段戀情都
是災難，包括書商巴尼斯，根本是個愛情的叛徒，
最後她嫁給深愛她多年的克里華特斯。在公證處等
待婚姻降臨的場景，是所有肥皂劇或甚至其他戲劇
中最令人激動與傷心的一幕。拉葵爾知道她並不是
正在和克里舉行婚禮，因為她是如同朋友一般愛著
他，她知道她不允許自己再受傷害。她不是為了愛
情，而是為了舒適與安全結婚，進而使自己免於再
受傷。她走進洗手間然後失控地大哭起來，當她流
露出內心想法和理解自身處境時，許多觀眾幕也不
禁感動流淚，可說是深深擄獲了觀眾的情感。她代
表了年輕勞動階級女性的想法，外表光鮮、聰慧，
但在受教育過程中受挫，這反映了許多觀眾共同的
文化背景，當她為自己的處境哭泣時，有數百萬計
的女性因此欣賞她。然後當她掩飾情感勇敢面對世
界時，儘管內心悲泣但外表依舊神采飛揚。

　　如果女性沒有看到這些角色，她們會認為，艾
爾希姐娜是某個階層的表徵，在之後的劇集中將以
某個年齡出現，扮演屬於那個階層的行為方式。觀
眾觀賞著北方女性的角色，那是經過她的感覺——
展現在許多為人熟知的生活情節為主的劇集中，當

她表現出她的弱點──這也呈現了眾多女性的共同意識。類似的情形，二十年後當拉葵爾在公證處的洗手間裡崩潰，並流露出內心想法時，她帶動了觀眾對共同經驗的認知。她解放了脆弱的情緒，生命中的苦痛將使她誕生在另一個階級。女性觀眾分享著她的感覺──可能不是她們認知的生命經驗，除非她們屬於同一個年齡層，但那確實是代表了那個年代英國年輕女性的認知。

　　成功的肥皂劇的功能之一是透過角色的表演，掌握文化的多元面向。肥皂劇故事描述了發生中的事，紀錄或反映事件的來龍去脈，但那就是來自眾多肥皂劇角色情緒的累積而成。事實上，肥皂劇所有蘊含的事物和觀點，只有來自演員們親身經驗的點點滴滴中，才格外深具意義。

媽媽是明星──我的孩子先來報到

　　如果有一種肥皂劇角色能精準地代表母性，那就是將她們的孩子視為無上重要的。母性被認為是賦予女性地位並具有整合女性的功能，不論女性是否遭遇失敗或到底做了什麼。母性觀念在肥皂劇中是重要的，晚近有許多女性角色扮演了當代女性的形象。社會中興起的單親媽媽，也呈現在肥皂劇

中。《東城人》中的卡洛傑克森第一次出現在一九
九〇年代。她有四個孩子，畢安卡，羅比，索妮亞
和比利。當角色被介紹出場時，她和比利的父親艾
倫在一起；雖然後來才結婚，但她總是以單親媽媽
形象出場。她十四歲那年生下畢安卡，但從沒跟她
當時的男友大衛威克斯說她懷孕這件事。卡洛的目
標就是讓家人生活在一起，然後擁有自己的生活。
她延續了 Elsie Tanner 的傳統，畢竟她是一九九〇
年代的女性，孩子們的父親並不相同，但她身為母
親的力量使孩子們仍在一起。對卡洛來說生活是痛
苦的，同時她經歷了多樣的生活，盡力去維持獨立
和性感的一面。她總是讓人覺得是個抑鬱而性感的
女人，但身為一位母親，為了照料孩子她必須隱藏
她性感的一面，留待來日再展現。最後，這齣劇還
是以情感糾結結束：當卡洛自認已經找到真愛丹
時，他竟然早已是女兒畢安卡的男友，這又打擊了
她。最後，卡洛離開了丹，更嚴重的，她也離開了
她女兒。

　　儘管林德希考森暫時從劇集中消失，但母性的
力量和孩子需要媽媽的動力延續了故事線。在新的
故事線中，小女兒索妮亞在她第一次性經驗中懷孕
了。刻意忽略懷孕的事直到小孩出生，索妮亞被迫

接受成為母親和有小孩的事實，而當她弟弟羅比試
著勸她能把媽媽找回來時，她拒絕了。而在哭叫拒
絕聲中，卡洛還是再次出現在這個家，或許你認為
她將苛責索妮亞的行為，但她沒這麼做，還幫忙解
決問題並支持她做為一個母親。當索妮亞需要支持
和指引時，嚴厲的母親角色是消失的。不幸的是，
卡洛之後的離開使整個劇集，並非有個現實主義的
結果。觀眾可能認為索妮亞在需要幫忙時，有人聯
繫了卡洛或姊姊畢安卡，故事中當時正在曼徹斯特
攻讀流行設計。這是一個絕佳的例子說明角色具有
現實上的限制，是深受演員能力的影響。我不清楚
演員是不是做得到，或事實上，製片根本不想讓媽
媽或姊姊能夠幫助索妮亞，但如果她們其中有一個
能回到 Walfod，就會算是很短的時間，那感覺會更
寫實。

　　母性的力量始終是肥皂劇中最強的力量之
一，有數不清的例子說明，它在所有戲劇中都是核
心的概念。最顯著的例子就是，媽媽不論孩子犯了
什麼錯，還是深愛兒女的故事。這是一個積極的形
象，相對於孩子們的軟弱。達克卡頓還是深愛著她
的兒子尼克，儘管他犯了罪，他沉溺於毒品甚至攻
擊母親。她始終支持他並且企圖改變他。她具體呈

現了崇高的母愛和永不放棄孩子的心，她祈求有一
天能得到他的回報。類似的，在《加冕之路》中，
威拉達克沃斯溺愛她任性的兒子泰瑞，她無法置信
他竟然誤入歧途，在輕重不等的罪惡行為中，甚至
還把兒子賣給了富裕的祖母。二〇〇〇年，威拉犧
牲了一枚腎臟以挽救孫兒，泰瑞的兒子，而泰瑞因
為恐懼而不敢捐出自己的腎臟。泰瑞總是顯得冷
漠，但在手術後，他卻躡手躡腳地透過病房窗戶，
偷看了威拉確認她是否從手術中復原。這個動作顯
示儘管他十惡不赦，泰瑞依然愛著媽媽，而且不同
於尼克卡頓，泰瑞回報了這份愛。後來，泰瑞將父
親送往醫院顯示他企圖彌補的心，威拉也堅信泰瑞
始終是心中的好孩子。

女性的扮演——主角與配角

　　肥皂劇風行和受到歡迎的一個原因是——它
廣為女性收看及被女性主義者所研究及讚賞——
而且總是充滿了許多女性角色。傳統上，每部肥皂
劇都有一位領銜主演的女性角色，這也是肥皂劇決
定地性的特點之一。無所不在的女家長是英國肥皂
劇中的主要角色，當然也還有很多的其他女性角色
貫穿起整齣劇。許多角色的主要功能就是議論是

非，這是角色的形式之一，也是和觀眾交換訊息，讓觀眾知道發生什麼事的方法之一。這些都是劇作家的標準工具，透過文學作品，我們可以在戲劇中發現這些工具。我們可以看到莎士比亞也利用角色間議論和詼諧的手法，傳遞和散佈訊息給觀眾。

　　肥皂劇並非原本就如此具有幽默性，除了喜劇形式的《加冕之路》，但這些年長的女性角色就有提供喜劇場景的功能。最有名且堪稱立下典範的三人行組合，就是《加冕之路》中的伊娜，曼妮和瑪莎（如前所述），但還有許多例子。達特卡頓，伊希爾和她的狗小威利（little Willie），也在《東城人》扮演類似的角色。而且當伊希爾從廣場離開，製作人刻意安排「朋友」去扮演達特女性朋友的角色。最近，伊希爾又再次回到劇集中，如同在第四章提到的，在某個特殊原因下，才有這段和安樂死有關的情節。附帶有趣的一點是，這些角色越來越難被取代，因為並非是固定角色的情況下，她們的關係將決定於成為分享故事和共同回憶的老朋友。對角色們來說，能順利「工作」是需要某種無法言喻的親密感，和分享彼此生活的共同知識。他們總是帶著這種內在知識穿梭於劇集中，也和觀眾一同分享。

　　肥皂劇中的女主角可能被替換，但是她們總是主要的賣點。開場的時候，女家長式的角色要不是結了婚就是寡婦，而且經常扮演母親。她們總是主導其他成員和指示整齣肥皂劇的發展。她們經常年過四十，然後孩子們也出現在劇中。她們在鄰里間廣到尊重，而且常有一種權威的形象，經常聆聽問題和提供建議。肥皂劇多年發展下來，許多演員隨著年紀漸大或地位不同，已經轉換最初的角色。

　　在英國，傳統上肥皂劇的角色都被認為是由年長的女性擔綱。她們從不稱呼自己或其他人「女人」。對這些角色來說，稱呼「女人」是顯示了性別，「女士」則彰顯了地位。喪夫或是未婚者，在劇集中經常是好朋友。肥皂劇起於一九六〇年代，那是一個相對有較多未婚女性的時代。一些年輕而有感情經驗的女性，有些則已經有點年紀，被稱做老處女或被視為不可能再找到伴侶。她們被認為在「尋找真愛」，而一九六〇年代的自由運動雖有略有影響，但肥皂為她們蘊藏了很多驚喜。男人雖然重要但總是「狡猾」，特別是在北方的勞動階級生活中，女性總是被限制在家事領域中，而男人則無暇顧及家庭和鄰里生活。很多女性角色顯示了當時北方的社會和經濟狀況。愛蜜莉紐傑特（Emily

Nugent）小姐，開始是一位年經未婚的肥皂劇助
理，似乎注定要成為老處女，但她有自己的「Shirley
情人」故事，當她邂逅了那位匈牙利建築工人。之
後，愛蜜莉嫁給了厄尼斯白蕭普（Ernest Bishop），
但好景不常，麥克鮑德溫（Mike Baldwin）工廠的
事故卻使她成為寡婦。愛蜜莉後來再嫁給了阿諾，
但在這位騙子和重婚者身上仍舊得不到幸福。她離
開了他並透過整理房子來忘記有關他的記憶。最近
幾年，她因為有合適的工作而安頓下來，並且在角
色上轉變，經常在劇中飾演年輕男孩的母親。

愛蜜莉是個有趣的例子，其他劇集中的角色也
是如此，她們的故事廣為部分觀眾熟知，但卻不必
然為新加入肥皂劇的夥伴所瞭解。我們知道莉塔是
在酒吧駐唱而且有許多風流韻事，德朵利和肯的生
活因為麥克鮑德溫的介入而嚴重破碎，這些角色有
關的情節都成為肥皂劇的「共同片段」，廣為觀眾
和部份的劇中角色熟知。

肥皂劇中的女強人經常有這些形象，幫助別人
解決問題、撐起整個家庭、和她的朋友們彼此扶持
和享受生活、當男人背叛她時能安然度過，偶爾和
男性伴侶快樂地生活在一起，都是肥皂劇開宗明義
的核心，當然女性永遠會在劇中保持強勢的角色。

當然，肥皂劇還是需要男性才顯得完整。

男性角色──父親、兄弟、兒子和情人

在早期，《加冕之路》中的男性角色很少，不是未婚就是很快就下場了。其中較穩定、著名而長期的是傑克沃克，Rover Return 的執照擁有人，娶了安妮沃克──英國肥皂劇中的第一「天后」，不過他總是在劇中扮演次要的角色。艾依特塔洛夫基叔叔是個鰥夫，他代表了經歷一九一四到一九一八年間世界大戰的老男人，並向年輕一代訴說著屬於他們的故事。肯巴洛和他弟弟大衛總是扮演著二十出頭的年輕小夥子。丹妮絲妲娜，艾爾希妲娜的孩子，是個潛在「青少年犯罪」者，而且他一開始的造型就像個麻煩人物，也帶領許多「壞孩子」的風潮。肥皂劇中總是有很多男性角色，其中有些主角總是帥氣而具有吸引力。《十字路口》中的大衛杭特和亞當錢斯身邊總會有一位俐落的女性，同時他們給人感覺經常是體面、光鮮而中產階級的菁英形象。多年來，《加冕之路》中的男人不比女人重要，但他們的存在依然不可或缺。他們惹出麻煩，提供

性愛情節，不過在 Corrie 出現的男性似乎很難被認
爲是「性感的象徵」。肯巴洛在劇集中穿梭在幾位
妻子和女友之間，但很難和早期的「骯髒的丹」比
擬。

　　一九八〇年代兩齣新肥皂劇《Brookside》和《東
城人》標示著男性演員的興起。此時，美國劇《朱
門恩怨》和《朝代》告訴英國觀眾劇中的男人還是
有看頭的，但不見得值得去認識，他們富有情感甚
至在劇中扮演要角。《朱門恩怨》劇中，在傳統家
父長式背景中，身爲父親的喬克艾文掌握大權並主
導劇情，其中的惡棍 J.R.唯一可取的就是他努力取
悅父親並希望得到他的愛。《朝代》中兩個主要女
性角色，克莉絲朵和愛莉絲總是爲了和男主角布列
克卡靈頓明爭暗鬥。雖然兩齣肥皂劇都有主要的女
性角色，但還是需要男性，因爲這些都是熱門時段
的劇集，需要吸引晚間時段觀眾的注意。家庭關係
是這兩齣劇的核心，同時也是廣受歡迎的主因。

　　一九八二年第四頻道開始播送《Brookside》，
第一幕就是戴蒙和他的兩個朋友，達克希和吉斯
摩，結果是在胡同地區未完成的房子中，日子過得
每下愈況。他們的行爲就像當時的年輕人，總是外
表邋遢和滿嘴次文化的黑話。空房子的浴室牆上寫

滿了屁話，媒體因此稱第四頻道為「髒話頻道」。
這些年輕的角色也替節目和頻道吸引了年輕的觀
眾，戴蒙的兄長貝瑞和朋友泰瑞總是在犯罪的邊緣
遊走，成為劇中有名的未婚男性角色。（貝瑞後來
成為黑社會核心人物）他們總是吸引觀眾目光，在
劇集中提供些性感的化學作用。但是，這些年輕的
男性也角色確實吸引了一群同樣年輕的男性觀眾。

　　男性角色關鍵的轉折是從骯髒的丹開始，艾伯
特廣場上維特利亞酒館的老闆，由 Leslie Grantham
飾演。丹是第一個肥皂劇明星，有些人可能認為，
所謂肥皂劇的巨星級人物應該從這時候開始。他總
是有種神秘的性感，和他所愛或迷戀的女性之間。
在尚未出現在劇集而成名之前，在他扮演的角色
中，對於性感這方面是壓抑的。他和妻子安琪是劇
中的支柱，不過並沒有什麼激情的情節。夫妻倆是
經營酒吧的夥伴，而且表演節目給客人看。他迷戀
著情人琴，但是他的眼睛總是同時四處找尋目標，
有時候也會移情別戀到其他人身上。演員扮演包含
所有罪惡的角色。丹無論說話、走動、站著、注視
和表演都是那麼冷酷、公正、權威、深不可測和充
滿魅力的。他犯了些錯誤但是吸引力卻是無限的，
而且不只成為劇中明星，更是成為眾多角色效法的

典範，特別是米契爾兄弟還來到廣場和維多利亞酒
吧大肆破壞洩憤。

　　最近肥皂劇中男性角色比重大幅成長，肥皂劇
也不再只侷限是螢幕前孤獨女性的議題，或總是女
性角色和女性觀點的情節。男性角色包括男孩、青
少年、年輕男人、二十出頭、三十出頭、老頭子、
兒子、父親、兄弟、丈夫、情人等角色──男性的
展現已成為主要部分。男性不只成為主角，也像女
性一樣貫穿起整個故事線。他們不再是附屬品，他
們是劇中的主動者，而且他們的表現歷經了數個發
展階段，才形成今天的領導地位。

説説話是好的──男性表現地很好

　　肥皂劇中的男性角色在一九九〇年代晚期轉
變成至能夠展開對話的程度。其實轉變可以發生地
更早，一九九八年夏天的《東城人》就可以說明角
色和男性在肥皂劇中地位的改變，例如艾伯特廣場
發生一些事開始了這些改變。許多男性角色得以在
劇中開始和別人說話。這不僅具有社會性的意涵，
更是對話的開始。男性開始談論他們內心的感覺。

　　其中一位開始對話的是馬克福勒。身為陽性愛
滋病患者，他開始發展自己的對話機能，他開始訴

說生活和他是陽性愛滋病患者的意義。為了故事的進展，唯有馬克繼續延續議題，也就是角色繼續發展和展現說話的能力，製片的目的才能達到。

另一個早期男性角色開始對話的例子一對亞洲夫妻是山傑和吉塔的故事，但是山傑喜歡上吉塔的妹妹，後來婚姻卻常碰上麻煩，甚至經常激烈爭吵。經過一段時間的不睦，吉塔卻沒說一聲就走了。幾個月後，——山傑還以為吉塔已經死了——她回來了而且帶了一個孩子，但孩子的父親不是山傑。可以想見傳統的肥皂劇結果一定是，山傑沉溺酒吧終日買醉。山傑也和馬克一起去酒吧，但他沒有崩潰而是和馬克訴說心中的感覺。接下來的一幕是，他描述心中的問題而且決定接受吉塔和孩子，並把孩子視如己出。重點是製片願意讓角色去說心中的感覺，而且是對話推動故事的進展，而不是動作。

另一個《東城人》的故事線是，當人們談論有關雙性戀索門和同性戀東尼的感覺。他們和彼此及廣場上的人發生關係。他們希望透過討論來解決問題，包括男人和女人，他們問題是關係太複雜而且深陷在「承諾」的困境中。義大利的馬可兄弟在廣邊漫步，停在餐廳前，談論他們過世的父親、他們

的感覺以及關心媽媽和姊妹們的近況。米契爾兄弟，葛蘭特和菲爾總在發洩激憤之後，要談論如何解決許多後續的危機。在男性成為角色之後，便開始和其他男性分享情緒。這個改變在英國肥皂劇是前所未見的。《東城人》又再次率先反映現實，尤其是當其他媒體中的男性開始瞭解到「說話是好的」之後，《東城人》總是緊扣著文化的風潮。

年輕人──在肥皂中劇成長

當《Brookside》已在第四頻道獲得年輕男性觀眾的支持之後，接著有許多十來歲的年輕男性演員也進入了英國肥皂劇，同時《Brookside》早已有許多年輕女性角色在其中。這不是說以前都沒有年輕角色出現在肥皂劇中，但介紹他們入場而且維持長期的發展，這是編劇史密斯和霍蘭所帶領的顯著變革。一開始，他們就安排了好幾位年輕人──馬克，蜜雪兒福勒，伊安畢爾，凱文卡本特，雪倫華特斯──他們都只有十五、六歲。這馬上告訴觀眾，肥皂劇開始想要用演員和議題的親近性吸引年輕觀眾。親子關係和人際關係，開始成為主題而且

成為後續劇集規劃時重要的一部份。至於年輕觀眾對於肥皂劇的回應，可以參考巴金罕（Buckingham，1987）的研究。

蜜雪兒的故事

　　《東城人》故事一開始是，年輕女孩蜜雪兒福勒和她的雙親、祖母和哥哥馬克住在一起。馬克個性叛逆，蜜雪兒則深受父親和祖母劉畢爾疼愛。劉畢爾她年輕的時候就懷了茱莉亞史蜜斯，而且透過教育知道她的潛力。從年輕開始，蜜雪兒總是不斷闖禍，後來又歷經成為年輕媽媽、結婚、墮胎、離婚和重返校園取得學位（製片並未出資），甚至包括遇到幾個不適合的男性，最後再度懷孕。她的角色從生活和教育等各方面都代表了她是一個堅強而獨立的女人。在十九世紀小說中，蜜雪兒自己掙脫出來後，到美國後的生活大放異彩。蜜雪兒福勒可以代表肥皂劇能引進年輕角色，而且讓這些角色在劇中成長，甚至得以引進時下的社會文化議題。蜜雪兒在劇中有個重要的關係，足以影響她的一生。安琪和丹領養的女兒雪倫，是她最好的朋友。當蜜雪兒和雪倫還年輕時，她們總是在一起，還組了走唱各地的「樂團」，而且和廣場上的年輕男人

搭訕出遊。

　　蜜雪兒福勒第一段戀情是和年輕黑人男友凱文卡本特所發生，他和父親奧斯卡同住。就在劇集一開始沒多久，蜜雪兒在維多利亞酒吧巧遇了丹華特斯並獻出了貞操。爲了要切入青少年性行爲後懷孕的故事，蜜雪兒懷孕了。她拒絕承認孩子的父親是誰，然後製片開始了類似貓與老鼠的場景，許多有嫌疑的男人從廣場離開，但是只有其中一個是和蜜雪兒在一起，最後一景才顯示丹就是孩子的父親。蜜雪兒決定把孩子留下來，並且取名叫維琪，以紀念維多利亞酒吧，接下來的焦點是她開始年輕單親媽媽的新生活。她認識了洛夫帝，但很快知道嫁給他是個錯誤。她在婚禮舉行時拋棄了他，但後來還是跟他結婚。後來蜜雪兒再次懷孕，但她終究不愛洛夫帝，她選擇了墮胎。洛夫帝最後遺棄她，而蜜雪兒接下來不斷面臨悲慘的愛情，包括一個已婚的電腦銷售員，還有住在廣場附近的單親爸爸克利迪塔弗尼爾。還有一個晚上和一個怪異的學生朋友傑克高共度。後來她又認識上大學講師傑歐夫，年紀大到足以當她父親，結果他居然比一般父親還要無趣。最後，她心醉於在維多利亞酒吧遇上的老闆葛蘭特。他們的關係對於葛蘭特是很特別的，尤

其他正和雪倫保持婚姻關係。在一次傍晚的親熱後，他們都必須面對惡果——蜜雪兒再次懷孕了。蜜雪兒和《東城人》中，兩個在維多利亞酒吧中最有趣和性感的男人同時保持曖昧的關係，結果是有了兩個孩子。當女主角想離開這部戲，蜜雪兒選擇去了美國，現在擔任一個研究的職務，也有新的丈夫。當孩子生下來後，取名做馬克，但葛蘭特從不說他們有了孩子。

當蜜雪兒的「愛情」生活主導了許多故事線，其實也有其他層面，包括她身為一個年輕女性處理和丹巧遇的後果。蜜雪兒在大學的時間對製片來說是無用的，製片們希望塑造一些學生朋友，但蜜雪兒的求學沒有對她的生活有太大幫助。事實上，這也是為什麼大部分的肥皂劇角色，都不會是一成不變的角色的明顯例子之一，也解釋了為什麼這些小說中的角色很少有機會切入現實。沒有在單親媽媽受高等教育將遭遇困難上著墨太多，製作群企圖讓追求學位的氣質洗刷她。為了不讓受教育有太正面的形象，唸書對蜜雪兒來說總是對增長見聞沒什麼用，甚至還是個負面經驗。蜜雪兒最後獲得第三名，而且對找工作非常冷漠。後來她在地方政府的住宅部門找到工作，但她並沒有學以致用。

蜜雪兒福勒的角色是描述肥皂劇優缺點的好
例子。蜜雪兒的努力總是不被瞭解,而她的機會又
未曾被開發。根據當時一位製片的喜好,茱莉亞史
蜜斯曾經有計畫透過教育發展她,她的成就卻始終
沒有被瞭解或獎勵。最後,蜜雪兒在美國獲得成
就,雖然我們未曾目睹,但她仍在劇中留下記憶。
她的力量來自她在劇中成長,並且面對那些同年齡
女孩也會遇到的問題。或許他選擇男人的過程是連
串的愚昧,但除了從孩子拉葵爾身上她從未發現她
生命中的快樂。但對於年齡的觀眾來說,這個角色
描繪了影響一生的青少女懷孕問題,和孩子帶來的
情緒和實際困難,當然也包括歡樂。蜜雪兒福勒是
肥皂劇中的要角之一,像艾爾希姐娜,拉葵爾和其
他在本章中提到的,都代表了那個年齡和階層的年
輕女性,也和觀眾分享生活的許多片段。

伊安畢爾,柴契爾的孩子——年輕,有抱負、富有但不快樂

伊安畢爾的故事主要是說一個角色想要傳達
「現實」世界中時間的精神,和政治及社會條件如
何影響一個角色。當《東城人》中一開始時,伊安
畢爾只是一個單純求學中的男孩,彼得和凱西畢爾

的兒子。彼得在市場擺攤以維持家計，也同時扮演
一個住在東城的居民，時常顯得強悍而大聲喧嚷。
伊安發現自己對家務很有興趣，於是後來朝廚藝發
展。但他受到父親頑固的反對，不過他依然朝著自
己的興趣走，他後來事業發展地很好，甚至擴展到
房地產事業。在《東城人》對這個角色是這麼寫的：

> 或許你會說他有些懦弱，或許是所謂不夠男
> 子氣概，不過他總是體貼、愉悅而委婉地和
> 人交談。你能瞭解這樣的說明？……「炸魚
> 和薯條」的大老闆想要將 Walford 轉變成資
> 本主義的首都？……有時沿著這條路發展
> 下去，伊安將成為一個強迫的、討厭的守財
> 奴……伊安總是假裝寬大為懷，為了社區付
> 出（居民協會、贊助社區委員會、舉行街坊
> 派對），但都是出於本身利益考量。
> （Lock2000：36）

　　他的個人生活是艱困的，而他和辛蒂的生活是
肥皂劇中最激烈衝突的婚姻之一。她攻擊丈夫，而
且帶著孩子跑到義大利。最後她在監獄中於孩子出
生時病故。伊安和女性的關係總是困難的，感情生

活也總是在崩潰邊緣。但他對孩子的愛，總是足以成為一個充滿感情的父親，而且是無微不至地照顧孩子。他曾力爭保有他們，因為維護他們的幸福是他的初衷。伊安畢爾是一個代表事業有成者的角色。他的重要性在於，充分呈現了一九八〇年代政治氣氛對年輕人的影響。發展了商業技能、賺錢、忽視他人——他們被告知社會根本沒什麼——他為了年輕人而努力的精神是令人欽佩的，尤其在那個唯利是圖的一九八〇年代。

　　伊安畢爾適切地呈現了那個年代的精神。他努力於金錢上的成功，但沒有獲得任何快樂。他很成功，但是驚訝於並沒有任何人喜歡他。他開始困惑於自己的人生定位。在二〇〇〇年以前，他總是努力於財富的地位，在一次戲劇性的高峰中，費力去保護基金以維持他的事業，伊安找了每個朋友幫忙。也有些人被迫接受，但菲爾米契爾卻嚴厲拒絕，儘管伊安不斷乞求他，最後伊安破產了。角色要呈現的是，破產的痛苦與震驚反映了許多人財務的困境，他們總相信會有人出面支援，但殘酷的事實是社會根本不是如此，只有靠自己累積實力與財富才是最有保障的。

　　伊安畢爾如同任何一個十九世紀狄更斯筆下

的角色般，反映了那個時代的精神。但這並不是一個很討喜的角色──因爲他總是關注在自己的財富──他呈現了在經濟個人化時代下的迷思。他個人的動力是賺更多的錢，他人際關係的的愚拙可視爲是的兩種正反功能並存的結果。伊安畢爾是一九八○年代開創性的代表之一，主要是政治上個人層次觀點的興起。當時英國首相曾經說過社會沒有什麼是可靠的，角色只能深信他能獲得自身在個人與專業方面的成功。在二○○○年，伊安喪失了兩位妻子而且在家庭和社區中失盡顏面，當他破產時是多麼震驚和失落。由亞當伍德雅特飾演的感性角色，可能不瞭解但卻充分反映了我們這個時代的年輕人。他的生活深受和孩子的奶媽蘿拉關係的影響，她是位堅強的女性角色而且被視爲能解救伊安──當然，也因爲她愛上他了，她希望援助他而且陪伴他和孩子們。他們後來結婚，伊安並且重建了他的生活，更重要的是他的事業。伊安在經營團隊協助下重新開始，這個角色也擁有潛力持續反映出一個人所相信的每件事情，並非都如期待般的帶來成功和快樂。

　　伊安畢爾，蜜雪兒福勒，雪倫華特斯和許多肥皂劇中的年輕人並不只是扮演了角色，他們更有反

應類似成長背景，和日常生活各個層面的功能。他
們使用一種文學上以描寫年輕人身心靈發展為主
的文學體裁精神，在經歷了不同階段的生活中持續
發展。

角色的功用——他們的故事就是我們的故事

　　肥皂劇中的角色是觀眾收看的關鍵。肥皂劇中
和觀眾之間微妙的化學作用，是和觀賞者重要的承
諾之一。或許相較其他電視節目的型態，觀眾只要
持續收看肥皂劇，就達到了溝通的效果。觀眾非常
「瞭解」角色，他們希望角色能演得精采。這並不
是說角色無法更換，反而是說他們的演出在現實因
素考量下，一定會被換掉。角色雖然可預期但是仍
帶有驚訝，因為變更是出自觀眾「認知的確認」，
「嗯，我知道為什麼是他或她了」。當需要的時候，
他們必須主動而且能展現深度與堅強的一面，事實
上；就像我們希望朋友做到的。他們必須像佛斯特
所謂完美的角色，如他所寫：「測試完整角色的方
法就是看他是否能在觀眾信服情況下，還達到令人

驚訝的結果。如果做不到，那就平淡無奇了。」
（1971：85）。

　　如同佛斯特所言「完美的角色」，肥皂劇中的角色必須在劇中帶來驚訝，而在劇外又能予人錯覺。也就是說，角色要帶給肥皂劇似真性。他們必須處理生命的興衰，必須連接戲劇的寫實主義和觀眾的日常生活。為什麼你願意花時間在這些角色身上？因為他們的故事就是我們的故事，而且他們的生活會和我們的生活產生共鳴，因此觀眾樂於接受肥皂劇。角色的好壞在肥皂劇中，是個冗長的概念。在「實際」生活中，人們遠比單純的好或壞複雜許多，英雄或惡徒；都不是那麼簡單。角色是多面的，而我們總看到不同的面向，和他們與其他角色的互動，所以我們可以評斷他們的表現和瞭解他們的動機。接受不同角色和瞭解其心理複雜性是可能的，因為肥皂劇的本質讓製片發展與呈現主要角色的許多層面。在肥皂劇中，任何人都可能被回復。本章只是簡短回顧我們如何瞭解英國電視肥皂劇中的無數角色。數以百計的角色，理解他們和所扮演角色的最好方法是選取單一角色，然後試圖去理解他們正在描繪彼此生活中的哪個面向，就能了解這些角色是如何使肥皂劇歷久不衰。

第 *4* 章

肥皂劇與日常生活：
數十年來國內戲劇的發展

屬於他們那個年代的孩子──社會變遷的故事

　　肥皂劇實際上是虛構的。肥皂劇「基於」呈現了現實，但經常是來自對角色的想像。肥皂劇經常是一種可改變或可發展的，可擴張或重生的。肥皂劇也是一種永無終止的累積形式，反應在角色生活的細微差異上，當這些角色也反應社會的變遷。事實上，肥皂劇的故事線是反映了肥皂劇所根基的「現實」。當肥皂劇被構成及首次演出時，就反應了時代，而繼續發展的能量是來自劇集的內涵。虛構性的現實性是來自構想整合成戲劇作品後第一次發表時，而寫實則形成那個時代的戲劇作品。那

是一個複雜的形式，交織成劇集的結構——地點、
場景、真實或虛構、角色，都強化或發展了一些能
整合角色個人生活和環境變化的故事線，進而反應
出肥皂劇所植基的「現實」世界的變化。這是同時
以歷史與非歷史地方法呈現了現實與虛構世界。歷
史的現實是就是肥皂劇的歷史，也是虛構的歷史，
更是被呈現世界的一部份。肥皂劇呈現了戲劇完成
時那個時代「感覺的結構」（William1971：64），
然後在身為觀眾的經驗中，戲劇就成了我們感覺結
構的一部份。

在肥皂劇中依據一個時間——長達四十年的
故事

　　以歷史觀點看英國電視中的肥皂劇，如同對做
為肥皂劇背景的英國社會匆匆一瞥。《加冕之路》
中長達四十年的故事線，和本書中另一個提到的肥
皂劇故事線，讓想要簡單說明眾多肥皂劇中的核心
主題與議題成為不可能的事。最明顯的是，一般肥
皂劇中常見的主題普遍存在英國和其他地方的肥
皂劇中。雖然家庭、女人、年輕人、愛情、婚姻和
性在肥皂劇中隨處可見，但對於階級、男人、工作、
性感、教育和區域認同等議題，要在某些特定國家

的肥皂劇中才可以發現。對社會階層的關注是英國
肥皂劇的特色之一，但透過區域性來塑造社會認同
也是所有肥皂劇的主題之一。選擇最能表現這個特
質的地區將反應出，在某些層面這些地區對觀眾的
影響很大。但重點是個別和一般的需求意味著每位
觀眾或讀者，可以選擇他們認為重要的部分，那將
會有數以百萬計的差異觀點在劇集中的核心議題
上。

　　每部肥皂劇反映了同時間發生的情況，還有那
些構成整部劇的許多環節。《加冕之路》著重於勞
動階級社群佔的戲份，比重很高。當這齣劇開始於
一九六〇年代，反映了以英國北方高地社群為背景
的現實性，也反映從一九三〇年代至一九五〇年代
的勞動階級的價值。角色首次躍上螢幕是在一九六
〇年，但他們是虛構性地被「生產」出來，並塑造
屬於他們的信念，而且這樣的主流價值在一開始就
成為戲劇的一部份。它反映了勞動階級的信念，辛
勤工作然後有所得和保有尊嚴是被視為重要的，有
些角色就是花費時間在追求稍縱即逝的尊嚴。例如
希爾達歐格登用力擦拭、洗刷以維持其他人財產的
清潔，但她渴望被人視為是可尊敬的。當她贏得一
場競爭，去獲得最美好的婚姻伴侶，但這可能是肥

皂劇最諷刺的故事線之一，飯店極盡奢華尊榮之能
事，這在短暫時間中讓給她覺得極為歡樂。珍妮絲
貝特斯比費了幾年功夫盡力去維持豐富的財富，免
得被其他街上的朋友「看扁了」，因為雷斯貝特斯
比的罪惡與反社會行為。維持尊嚴是肥皂劇中勞動
階級的特質之一。在《東城人》中追逐獲取大家的
尊敬是達拉卡頓最關心的事之一，但最脆弱的事實
是，她所維持的尊敬被她任性的丈夫查理和犯罪的
兒子尼克給破壞了。現在達特因為嫁給金而改變了
社會地位。

　　《十字路口》在一九六五年開始上映，當時英
國第一條高速公路剛建成。隨之而來的是汽車旅館
的概念，一個之前只出現美國影片中的概念，希區
考克（Hitchock）作品中《驚魂記》中的貝慈汽車
旅館，就意味著私會或某種恐懼心理。肥皂劇關注
在旅館職員的生活，因為對房客來說，留在旅館內
的時候彷彿是一段匿名的時間。有名的客人會有自
己的故事線，但主要還是職員構成了戲劇的基礎。
這樣的情況之下，劇集中扮演被不同階級的人，反
映出他們行為的基調和範型。但對大部分的觀眾來
說，感覺最有關聯的還是角色的日常生活，因為當
時觀眾大都沒有投宿汽車旅館的經驗。《十字路口》

創造了一齣以工作環境為背景的肥皂劇，那裡的員工專注於日常生活，這是和之前甚至往後的肥皂劇大不相同──直到二○○一年《十字路口》又回到 ITV 頻道。

《Emmerdale》，《Brookside》和《東城人》自一開始就發揮了影響力，經過數十年來的製播，它們的故事線、觀眾的反應以及行為不斷在改變中。《Emmerdale》顯示了農村經濟如何變遷，包括農產在商業興盛中逐漸衰微，和地區如何在餐廳、馬場興起中逐漸仕紳化，以及外來的富商家族如何攫取土地。外來的企業引進了管理和不同的農業技術，這些全部在 ITV 最受歡迎的肥皂劇節目中，從一開始到目前的故事線中都能看得到。《Brookside》和《東城人》則以反映特定區域的社會現象開始，然後在故事線中顯示了變遷。肥皂劇中，總是透過這些一般的故事顯示了日常生活的主題。

肥皂劇探索出一個實際而社會性的世界，也包括角色的情緒世界，而這些反映了主導戲劇的觀念和議題。戲劇的發展歷程整合了規範、價值觀和變化中的行為，也反映了戲劇外的世界──「所謂」現實的世界及「實際」的世界。肥皂劇中反映了變化中的價值觀和規範，但其價值觀與信念必須維持

如實呈現角色完整性。所以肥皂劇如何能反映和觀眾熟悉的日常生活，又同時保持了現實和引人注目的特性？肥皂劇是將平凡轉為魅力無窮，更將日常生活的點滴提升為常民文化，肥皂劇就代表了常民文化的重心。如果了解肥皂劇的意義，你就會了解肥皂劇如何透過禮讚常民文化與遭遇日常生活來發揮作用。戲劇的意義不只是理解議題和觀念，其細微處更是在創造戲劇形式的 DNA。

　　舉個例子，從很多小地方就可以說明細微處如何創造現實性。在《加冕之路》劇集中，在她經歷了女學生般的母性後（將在第五章有所討論），莎拉露易絲開始尋找新男友葛倫。為了避免受挫和犯下錯誤，莎拉露易絲謹慎地維持她的性感，而且尚未承諾和新男友發生性關係。雖然她同意和他共度跨年，但她並不準備發生性關係。當她因為突然隱瞞和葛倫在一起的大消息時，被朋友凱迪絲大加責難。莎拉露易絲害怕葛倫會不承認和她是男女朋友。但凱迪絲則是對莎拉露易絲沒有和她分享這個大事感到不滿，而葛倫則是面對另外的困境，他羞於跟他的朋友坦承但也不敢否認，他還沒和莎拉露易絲發生關係。這只是核心和持續的故事線中一個小事件而已，卻能夠具體而微地顯示年輕觀眾心

中,重要而能理解的議題,而且能引起所有年齡層
女性的共鳴。一個關於年輕女孩形象的一般觀念:
已經有個小孩,而她正在和另一個男朋友共枕眠?
還有,對她重要的是,人們會怎麼評論她?很多小
事件成為故事線中的引線:喪失騎士精神的年輕男
性不否認他們的兩難;不能承認沒有性經驗的壓
力,那會在朋友面前丟臉,以及和「死黨們」分享
秘密是很重要的。如果莎拉露易絲已經和葛倫發生
關係,那按照道義,她第一件事應該就是跟凱迪絲
說這件事。人際關係中象徵的符碼,精簡地呈現在
劇集的細微事件中。這只是數以萬計肥皂劇想要反
映變遷的歷史現實中的一個例子而已。就是這種再
生產的能力,使這些已知的價值觀和變動的規範,
促使肥皂劇永遠保持在常民文化的前端。這並不是
故事線的主題,而是劇本寫作小組創造的事件,將
「然後……然後」的片段不斷地加進了情節中。這
些和觀眾有關的事件,往往統合了日常生活中的瑣
事;觀眾們也了解這意味著作家正在「架接」劇中
角色和他們所憑藉的真實性。

角色、主題、議題和戲劇

　　傳統上，肥皂劇總被認為有兩種型態，由角色或是故事來引導。所有的肥皂劇透過故事線掌控「議題」。其中顯著的差異是戲劇由角色主導，在這個情況下，議題的發展取決於角色的個性。在某些肥皂劇中，被掌控的議題是更具主導性的；這些議題有時會移植在角色上，所以故事中的議題可以被視為主導，而不是自然從角色化過程中發展出來。當然，大部分肥皂劇兼有這兩種方法，但有些則是透過角色或是議題引導而有所差異。《加冕之路》和《東城人》被認為是角色導向的，而其故事和議題是自然地由角色的性格發展出來。《Emmerdale》掌握了較少的議題，同時被認為是角色導向的，但《Brookside》是被視為議題導向，居於社會認知戲劇的前端。口語上對於議題導向戲劇稱為「堅毅的」；意味著只有「堅毅的」生活才是「真實的」。我們也曾運用生活中的「堅毅」。但是要記得，肥皂劇也處理了生活中既不「堅毅」也不是情緒高亢的部分；它們就只是我們生活的一部分。美國日間肥皂劇「我們的生活歲月」（Days of

Our Lives），這個劇名或許是最適合解釋肥皂劇究竟是什麼的詞彙。它就是關於我們全部的生活，不管是刺激或世俗的，而肥皂劇的要素就是每天的瑣事，而且不論是什麼事，以及我們如何處理它們。

一種生活上遭遇的問題和歡樂的戲劇

　　然而如果認定堅毅、現實的戲劇是主導了當代戲劇的議題，那就錯了，例如一九八〇年代的《Brookside》和《東城人》，這些主題只是英國早期肥皂劇的形式之一。事實上，廣播肥皂劇亞瑟家族（The Archer）就是以帶給聽眾關於政府的農業訊息起始，甚至聘有一位農業顧問。ITV 長期播放的《十字路口》，在第一次播出的時候就在故事線中，引進不少嚴肅的議題。一位婦女在一九八〇年代談論這個劇集時說：

> 它以生活中的每個面向做開始，包括貧窮和富有，就像《加冕之路》一樣。它包括了人們酒醉、未婚懷孕等等諸如此類的情節。它如同是每天例行的進度一樣；你會完全融入

它。我的意思是說，這些肥皂劇目前讓人沉
浸其中，儘管之前並不會這樣。我想這是因
為它們帶進了每件事物，這是很美好的。
（Hobson，1982：131）

這些評論說明了那個時代，有哪些有關的議題
會被包含進來，也顯示了和目前對於社會行為的態
度有所差異之處。如果現在還有人被問到對肥皂劇
演出「未婚懷孕」的評論時，受訪者的回答應該和
以前很不一樣。在不同時代，社會狀況的變遷都是
值得談論的。懷孕始終是肥皂劇中的主題之一，只
是不侷限和未婚女性有關。目前對戲劇評論也不再
關注於角色未婚上，就算有所負面評價，那也是評
論者自己的意見，不代表多數人的看法。事實上，
前段引文中的女子並非有所負面評價，而是將故事
線的內涵理解為，肥皂劇試圖反映日常的生活點
滴。

　《十字路口》總是率先反應了社會議題，它的
故事線是基於打從節目一開始，就對許多地區的社
會關懷。而且節目反映了對時代是持有定見的，並
呈現了角色們的一致態度。雖然在形式上並不是開
創性的，但確實包含其他地區電視節目中尚未充分

討論的故事。以戴安的故事線為例，她是位汽車旅館中的女侍。她曾擁有一個嬰孩，但是因為沒辦法照顧，被孩子的父親帶到美國。沒有兒子在身旁的日子是故事線和角色發展的主軸。在劇中沒有被看到的角色，「小尼克（Nicky）」，他確實存在劇中，但是從母親的生活中消失了。期望與不期望、預期與非預期懷孕，偷情的結果是懷孕並產下孩子，這影響了所有角色的生活－這也是整齣劇的主題之一。

　　《十字路口》也掌控了一個關於殘障的主題，珊蒂是主角——梅格李查德森的兒子，也是汽車旅館的管理者之一——在一場車禍後，他便被限制在輪椅上而且沒有復原的機會。故事線的背景是演員羅傑，苦於無法長時間站立，而劇集也以極正面的態度處理殘障議題。在一九八〇年代早期，《十字路口》曾有一段年輕女子患有唐氏症，但後來成為其中一位角色的朋友的故事。這個劇集也是肥皂劇中第一次有黑人角色出現：麥可，在車庫工作，他的妻兒是一九八〇年代早期劇中的次要角色。由此可知，肥皂劇在劇中掌控了很多「所謂的」議題，雖然並沒有見到以議題為基礎的作品。

　　《加冕之路》並不被視為是一個掌控強烈社會

議題的劇集，但這卻又是個誤解。相反的，在劇集
中對於議題的掌握是較角色化更爲完整。那些議題
持續「成長」，就像完全發生在角色身上一樣；議
題並不會「給定」在某個角色身上，因爲議題是重
要的，而製作人希望能包含在作品中。從一開始，
劇集就以當代社會問題爲議題。艾爾希姐娜是有個
十幾歲孩子的單親媽媽，丹妮絲總是在犯罪邊緣徘
徊，而且呈現出新興的青少年問題。此外，我們可
以說廣播事業是以倫敦爲基礎，相對來說，英國北
方世界的具體存在一直是個大「議題」。看看《加
冕之路》的第一幕，觀賞角色化的過程和如何透過
對話呈現的日常生活的議題。顯而易見的是，「我
們企圖展現北方的困頓生活；少了丈夫在身邊的女
人，會發現要和十來歲，處處想瞞騙母親的兒子相
處是很困難的；一個到文法學校然後離開師範學校
將面對回家生活的難題；街角的商店必須理解客人
很難管理他們的錢，但是如果客人不想負債的話，
客人們還是會長期保有這些錢。」並不需要去說服
或教育觀衆，因爲這都是他們理解的議題，而且和
製片同樣了解。《加冕之路》從不是以社會故事聞
名，但它從一開始就在追尋和反應那個區域的故
事。最近幾年，它變成是包含嚴肅議題的領導劇集

之一，而且更為這個領域的佼佼者。我們將在第五章說明節目中討論了哪些議題。

　　《Emmerdale》有反映英國鄉間生活問題的傳統。年輕少女懷孕也是它的故事線之一，1983 年一位劇中十來歲的角色，珊蒂梅利克懷孕而且前往她父親居住的蘇格蘭待產。她決定把女兒交由他人領養，並返回 Beckindale，和蘇格登一家同住，重新開始沒有孩子的生活。這段來自《Emmerdale》農莊的故事線可能未被觀眾所記得，因為節目並沒有經過激烈的辯論，但這仍然顯示了肥皂劇是以觀眾一般關心的主題為故事。一九八七年，《Emmerdale》處理了核能廢棄物將傾倒在英國鄉間的議題。故事線包括傾倒地點過於接近鄉村，節目就開始以廢棄物傾倒為議題發展。儘管後來這個議題因為計畫放棄而解決，但它的確引起觀眾對於環境議題的關注。《Emmerdale》中廢棄物和其他故事線都處理了嚴肅的社會議題，但製作團隊仍堅稱這是角色導向的劇集，也就是故事線是隨其中一個角色自然發展而成——或者隨著核能廢棄物傾倒的故事，轉向關注傾倒特定的議題。《Emmerdale》被過度注意，且不被視為是英國電視中核心的節目，但它經常領導議題，這些議題影響了支持群並

連結了廣大的觀眾。

　　一九八○年代，肥皂劇開始改變認知和它的本
質。一九八二年當第四頻道開始播放新節目
《Brookside》，標示了肥皂劇每個面向的革命性進
展。節目開始大膽地處理爭議和社會議題，包括企
圖吸引年輕觀眾和善變的 AB 型男性觀眾，加入收
看第四頻道的行列。節目逐漸披上了議題導向戲劇
的外衣，雖然還是擁有強勢而可辨識的角色。
《Brookside》被認為是在頻道中深具批判色彩的節
目。從節目一開始就鎖定年輕族群。菲爾雷蒙德認
為劇中角色應用一般方式說話，如此年輕人會認為
是和同時代人在一起。然而早期戴蒙和他的死黨們
一起「鬼混」時，他們用的語言被納入到第四頻道
中，因此成為「髒話頻道」。事實上，製片謹慎地
確定年輕角色在一起的時候只有說粗話，並沒有跟
年長者在一起。一些其他男性角色，例如一起共事
的鮑比葛蘭特，處於多餘角色的邊緣，也發誓曾在
朋友面前說髒話，但從不在妻子和家人面前。這顯
示當時常見的溝通符碼，第四頻道將這些充分呈
現，以致被稱為「髒話頻道」。

　　《Brookside》持續嘗試反應 Merseyside（英格
蘭郡名）變遷的流行風潮和生活風格，包括富裕階

層的故事線，這是胡同地區居民生活經驗的一部分。這其中包括許多其他劇集所沒有的戲劇主題。徹底將主題轉換到犯罪、圍毆和槍擊、禮拜和通姦，以及爆炸都沒有加深觀眾對故事線的信任度，但它們和那些角色演出的，以全然可信的日常生活為基礎的故事混合後，創造出獨特的劇集。這顯示了一種和其他肥皂劇差異很大的超現實常態。然而，超現實如同一些已顯示出的故事線，經常是自然地將許多事件壓縮在一個特定但充滿疑慮的地理區域中。這不是說那些事件不會發生，而是說在那麼短暫時間中要發生那多事情似乎是不可能的。這是《Brookside》的主要特色之一，但也可以在其他的肥皂劇中發現。它們的「現實性」是透過密集的時間和事件運作，所以其由故事組成戲劇性的故事線，會發生在觀眾的世界中，但不見得會發生在某個特定時間點的特定區域的小群體中。

　　《東城人》也類似地持續地操控議題，但都是角色生活的一部分。他們總是關注角色變化和多元層面的生活。劇集的力量是來自關注變動的家庭關係，包括家庭的成長、變遷、分家和衍生新形式。在肥皂劇中，衍生家庭是不曾間斷的主題之一，例如《東城人》中，廣場周圍後來又有新的家庭加入，

但隨後又遷移。

角色和議題——家庭

　　說個故事。肥皂劇的強度是在敘事中，如同向觀眾訴說著他們自己的故事。那些被選擇來在肥皂劇中訴說的故事不可勝數，而實際上劇中說過的故事則有數以千計。然而，有些主題在肥皂劇中總是顯而易見，而且總是以不同型式出現在劇中。對於這些主題的一種分類方式是，把它們視為日常生活中的各個面向。這些主題都是社會生活和情感生活的部分，而且都是實際生活中會遭遇到的。

　　肥皂劇的核心觀念是家庭，和家庭之間的生活。肥皂劇顯示了家庭如何以各種方式度過難關。家庭是一個泛用的主題，在英國、美國、澳洲和其他國家的肥皂劇中扮演主導地位。乍聽之下這似乎是顯而易見的，但是只有當其他劇種從未將此視為核心時，才更加獲得證明。在肥皂劇中特別不一樣的是，就是強調家庭這個主題。傳統上，醫生和警察的演出，例如「警察和醫生（Cops and Docs）」劇集，在故事線中是看不到家庭的。主題總是環繞

在工作情形，而且總是表現在個人生活中成為戲劇的部分而已，而不是構成整體。婚姻可能會因為工作壓力而破裂，長期工作壓力會使人嘗試「了解工作的需求是什麼」，但那都不會戲劇的核心。家庭總是在主角的生活中缺席，或僅是和面對工作壓力有關。然而在這些劇集中，個人生活更深刻整合進入劇中，而且對於肥皂劇的普及性有更顯著的影響（見第七章）。相反的，在「有關三十」劇中，家庭關係的本質主導了整個故事線。現在情境喜劇肥皂劇中的主題大都是以朋友離異或「貧乏無趣的夫妻」為背景，也就是說與家人共享是不會成為主題的。在肥皂劇中，家庭被視為一種直覺，而不是生活整體的一部分。傳統的肥皂劇會包括一些共同生活的角色，但總是受到生產的邏輯所主導。房屋中個別的角色被認為可以顯現不同的生活方式，但是其實那很少反應了肥皂劇的現實。

　　在肥皂劇中有關家庭的主題是以探討家人彼此的關係為主，包括將家庭視為一個機構或是成員間關係兩種類型。最重視家庭的肥皂劇，其實是早期的廣播劇，例如《達利太太的日記》（Mrs Dale's Diary）和《亞瑟家族》，兩個發展的時間差不多，但當時其他的廣播劇，尤其是三十分鐘的廣播喜劇

還是以傳統保守家庭為基礎。戰後的時代裡，廣播
的主題就回覆正常的生活，例如《The Huggetts》，
《Life with the Lyons》，隨後，早期BBC肥皂劇《The
Grove Family》也將家庭做為主題。以上這些廣播
劇中呈現的家庭生活，都是以傳統家庭為主。當新
的肥皂劇開始時，家庭不再侷限於傳統的形式，而
是反應家庭生活的實例。例如《加冕之路》中的艾
爾希妲娜是一個單親媽媽帶著成長中的孩子。哈瑞
惠特是個鰥夫帶著年輕的女兒。也許最傳統的家庭
是巴洛一家，父母和兩個孩子肯尼斯和大衛。這齣
劇一開始時，是一個傳統勞動階級家庭要面對，受
教育的孩子回到訓練學校時，所發生的一些困難。
《加冕之路》早期主題之一就是階級和價值觀的衝
突。肯會因為出身勞動階級感到「羞恥」；他的父
親法蘭克，一位郵差，感到「比不上」他那屬於受
教育階層的兒子，結果是反彈和輕蔑於肯接受的教
育體系。小兒子文微德則待在家裡，他成為最被疼
愛的，而且他的地位就是做為典型英國北方男子，
尤其是當他被准許在客廳中修理腳踏車時，這個角
色被更加確認。

　　一九八〇年代兩部肥皂劇的推出，皆以呈現家
庭主題為主軸。《Brookside》包括了很多家庭生活

的形式，而且當它開播時，或許是比其他劇都來得
傳統，經過幾年後才開始改變。那是因爲這齣劇的
地點——利物浦新興住宅區，製片因此得以整合許
多家庭型式：葛蘭特（Grants）家是有三個孩子的
勞動階級家庭；遷移南下的柯林斯（Collinese）家
——父親是個富裕的銀行家，但他的變化卻常讓全
家關係受到影響。哈佛漢（Havershams）家，希瑟
和羅傑是對新婚夫妻，組成一個雙薪家庭；兩人互
不妥協且不能容忍背叛。羅傑是位律師，和他的一
位客戶傳出誹聞，希瑟將他連同衣物一起趕出門，
隨後一位合乎要求的會計師進到希瑟的生活中。當
劇集發展到一九八○年代時，故事線開始關注劇集
背景的區域中家庭關係的變化。結果主要影響到柯
林斯家富裕的中產階級生活方式，位在 The Wirral
郊區，枝葉繁茂的 Cheshire 郊區生活突然中斷，轉
而搬到位於胡同的小房子中。當他們開始面對變化
的生活時，就威脅到保羅和朵琳的關係。當朵琳逐
漸發展自己的興趣時，她成爲司法官並且和一名同
事發生誹聞。勞動階級的葛蘭家，也在一九八○年
代因經濟蕭條影響到家庭關係。當劇集開始時，鮑
比葛蘭特是位商家總管，該公司加入了商會關於多
餘存貨的協調中。早期的《Brookside》則對於文化

和政治事件非常敏感，這些事件都成為當代社會史的一部分。不景氣重創了英國經濟，而《Brookside》的故事線正反映了英國的勞動階級的生活，和對其家庭生活的影響，這些都是故事線的一部分：中產階級柯林斯的充裕生活和葛蘭特家的失業困境。

　　肥皂劇總是率先呈現了那個時代家庭生活的變遷情形。也因為顧及廣泛的區域和階級因素，肥皂劇總能提供關於變遷的諸多例子。比如在《Brookside》中，專業形象的希瑟哈佛漢在經濟上獨立使她能將出軌的丈夫羅傑趕出家門，而保有她的家。她反映出新女性的獨立，不再需要依靠律師丈夫以維繫她的生活方式。希瑟擁有財富和賺錢的能力，這足以使她在情感和實質上得以獨立。而且 Heather 在往後數年中間擁有許多男友，但她仍然保持情感上的獨立，直到遇到且迷戀上建築師尼克布列克，並和他結婚，雖然他是個二十年的海洛英毒癮者。故事線轉而探索中產階級毒癮問題，接著有許多因為藥物而使生活毀滅的悲慘故事，這是肥皂劇中首次也是唯一一次觸及中產階級使用藥物的議題。藥物是一九八〇年代晚期和一九九〇年代，《Brookside》和《東城人》劇中故事的主題之一。但由於故事中的家庭本質，重點是放在因為使

用藥物而影響家庭這個層面。吉米和傑基寇克希爾故事就是描述他們的生活中的每個層面都就深受藥物影響的情形。吉本身是個毒癮者，他的兒子「小吉米」則是因為因為沉溺藥物而死亡，而藥品也使得年輕的東尼狄克森死於車禍（當傑基寇克希爾在藥品影響下駕車）。《Brookside》中對於藥品的態度確認了藥品的破壞力和毫無意義。事實上，和藥品相關的故事線導致兩個劇集都顯示在普遍使用藥物之下，對於家庭和社區的影響。

　　家庭生活中發生的許多改變都會被呈現在肥皂劇中，這也和肥皂劇本身的形象類似。這反映了各地區或階級都會面對的改變，而家庭形式依舊是肥皂劇中主題之一。

階級──肥皂劇總是有關勞動階級？

　　關於肥皂劇的迷思之一就是，肥皂劇總是圍繞著勞動階級並且和他們的生活有關。這個迷思尤其在英國最為明顯，因為《加冕之路》就是呈現了北方 Weatherfield 的勞動階級生活，背景是一九五○年代，也就是當這個階級預料將結束之時。一九五

○和一九六○年代，這個階級被更嚴格地加以定
義，縱使一九六○年代這齣劇中的許多角色都是勞
動階級，其中許多是被描述成低階的中產階級，甚
至是中產階級。《十字路口》則完全是描寫中產階
級的肥皂劇，其中的主角就是旅館的所有人和管理
階層。劇集中的其他角色──汽車旅館中的職員
──則代表了大量的勞動階級。早期的《加冕之路》
也很類似劇中的主角住在小房子中，屬於低收入的
勞動階級：安妮和傑克沃克做為 Rovers Return 酒
館主人；弗洛禮則買下了街角的商店；肯巴洛是學
校的新任老師，他父親則是一位郵差──全部都屬
於廣大的勞動階級。

　　在目前的故事線中，多數角色是所謂個體戶，
擁有自己的企業。例如凱文擁有車庫；弗瑞德和艾
希莉則擁有肉店；奧黛莉擁有自己的理髮店；莉塔
則擁有繼承自先生的財富，擁有經銷報紙的店面；
麥克鮑德溫擁有製衣工廠，史帝夫麥當諾和維克蘭
狄沙擁有計程車公司，和大衛亞拉罕擁有許多的零
售生意。然而還是有些角色應該稱為勞動階級，很
明顯的，角色幾乎都是個體戶和大大小小事業的擁
有者。

　　《東城人》也是類似的情形，劇中有許多富有

的角色，雖然財富在製片的喜好下會改變，至少在這本書被讀的時候已經比尚未寫成時改變很多。雪倫擁有維多利亞酒吧的部分所有權，伊安畢爾和蘿拉，現在經濟狀況雖然比較差，仍擁有炸魚和薯條店。菲爾米契爾擁有車庫、咖啡屋和其他收益，包括維多利亞酒吧。杜魯門是當地的醫生。這個清單還可以一直延伸下去。雖然有許多角色是為了他人工作，但大部分還是擁有自己的企業。

　　同樣情況也發生在《 Emmerdale 》和《Brookside》，兩者都有許多專業和自我僱用者。很快的肥皂劇就不被視為有關於「勞動階級」，而是擁有許多不同階級的角色。《Emmerdale》當中有富有的克利斯塔德和擁有獸醫經驗的妹妹柔伊塔德。當然還有一個有錢的貴族，塔拉小姐！

　　肥皂劇總是和勞動階級有關的迷思，這點其實很容易被遺忘。肥皂劇總是包括很多社會階層，多年發展下來也包括了新的社會團體，這也反映了角色變動中的財富狀況。事實上，將區域認同誤解為階級認同，也廣泛地發生在英國的電視肥皂劇中。

肥皂劇與國家認同

英國肥皂劇的主要功能之一是，所有劇集中總
有一個顯明的角色，會透過區域反映了國家認同。
英國人並非自然地認知國家認同。相反地，除非一
個人面臨到差異，否則通常只會對國家認同有些微
的自覺。同樣的，認知到國家認同的建構是一個動
態的過程，這需要從理所當然改變到意識的分析。
在本書中，我探討了英國肥皂劇的本質，也去思考
「英國性」到底是如何形成，這也是在探討這個劇
種的特殊本質。英國肥皂劇中對「英國性」認同的
形成，是透過細緻的過程才獲得的。包括動態的慣
習和參考區域、性別、年齡、階層和種族等面向，
所構成社會及文化有關的事物。如同所有的通俗
劇，肥皂劇必須包括文化的訊息，也包括多年收看
之後所獲得的知識。同樣的，進入二十一世紀，英
國的國家認同感是更加複雜的，在英國究竟什麼是
英國人還是個令人困惑的問題。國家認同感被蘇格
蘭人和威爾斯人更清楚地定義和體驗，他們以比一
般英國人更強悍的方式，維持了他們的國家認同。

然而肥皂劇很明顯地在呈現我們的國家認同

中扮演重要的地位。那不只是反映我們的認同；也
是文化資產的部分之一，同時也建構和形塑了文
化。一部分關於英國人的概念和現實，是受到出生
地所主導。特別明顯的是，出生於蘇格蘭、威爾斯
和北愛爾蘭的人，對於那個地方的忠誠勝過對於整
個國家。但是出生於英格蘭、倫敦外圍的人，則是
從鄉村、鄉鎮和城市為立足點定義認同感，甚至衍
生為對區域的認同。做為一個英國人是來自英格
蘭，且將自己和那個區域建立關聯。你可能來自北
方，中部或蘇格蘭，曼徹斯特、伯明罕或利物浦，
還是 Devon 或東北部。「你從哪裡來？」是兩個陌
生人見面時必定會詢及的對話之一。

　　英國電視肥皂劇區域本質發展的影響之一
是，獨立電視體系的發展。英國的商業電視頻道是
建立在區域聯合體系，公司都是當然的特許加盟業
主，之後獲得執照營運，進而在節目中反應他們所
屬的區域。除了地方新聞，傳統的條件是透過肥皂
劇以滿足地方的需求。中部的一位業者 ATV，後
來成為中央獨立電視，和現在的卡爾頓電視台，播
出《十字路口》劇集，瓜納達電視台則播出《加冕
之路》，反映了英國西北部的生活，約克夏電視台
則播出《Emmerdale》和蘇格蘭電視台播映《Take the

High Road》。區域認同也在兩部主要的肥皂劇中發
揮影響力。第四頻道電視台製作了《Brookside》，
主要是依靠雷蒙德以利物浦爲根據地的梅西電視
台，這是少數主要以倫敦外圍地區爲背景的作品，
BBC 則以倫敦東端爲背景，製作了《東城人》——
這兩者都構成了觀眾能認知的地點，和選擇了其他
肥皂劇不會出現的地區。對特定地點的認知，即使
只是透過對地點已知的呈現，就足以構成肥皂劇接
受度重要的一部分。在一九九〇年代早期，在幾經
尋找後，BBC 推出新肥皂劇《奧多拉多》，那是個
完全不同的劇種。那齣戲在西班牙拍攝，而且以英
國和歐洲移民在一個新社區的生活爲其特點。但這
個劇集後來失敗，其中有許多原因，但影響最大的
因素就是英國觀眾沒有參照的地點，甚至連想像的
依據也沒有。類似的是，目前在第五頻道播出的肥
皂劇《家務事》（Family Affairs）是以小說中
Charnworth 的鄉村、城鎮和地區爲背景。這些是什
麼？就是接近倫敦的某處——我們從節目開始的
背景訊息中得知——但不幸的是，這無法獲得觀眾
的認同。

「北上」──《加冕之路》和北英格蘭地區

　　《加冕之路》自一九六○年代開始播映時，就有著重於北英格蘭勞動階級的傳統。它的背景是虛構的 Weatherfield 郊區上的平頂房街道。儘管有所變化和增加，那排平頂房和 Rover's Return 酒吧依舊是戲劇的重心。《加冕之路》或「Corrie」當被通俗地了解時，仍然維持戲劇的最高標準，是關注於反映北方生活面貌的喜劇。《加冕之路》使北方別具意義（Dyer et al. 1981：2-3）。它強調了「往下流動」，「如我所發現地說出來」，「不許胡鬧」等概念時，都是坦承而直接的。這顯示了這齣戲被認為是與北英格蘭具有同樣意義──率直但真誠可敬的。

《Brookside》：「做個利物浦人」──來自利物浦的聲音

　　「做個利物浦人」，這句話來自利物浦，而且不僅透過實際地方，還透過利物浦市實際與表徵的多重文化層面展現了文化上的特殊意義。《來自 Blackstuff 的男孩》（Boys from the Blackstuff），或許是 BBC 最知名的廣播劇，顯示了失業的殘酷，

領取失業金的日子和一家人家徒四壁的經驗。利物
浦成為「真實生活」的代表，那就是勞動階級生活
的傳統已經從殘存中瓦解了。在這個傳統中，
《Brookside》在 1980 年代早期播出，當時柴契爾
主義依然當道，新開發區成為劇集的背景，包括了
代表較低階層的柯林斯家族和較高階層的雅痞
族，希瑟和羅傑哈佛漢，和工會活躍分子鮑比葛蘭
特，後來他因為繼承了母親席拉的遺產，移居到一
個有四間房間的房子。

　　《Brookside》中代表利物浦區域認同的象徵在
播出的十九年間也幾經改變。強烈的口音，形式主
義，肢體語言和區域的特殊用語──所有都象徵著
利物浦，而利物浦就如同是劇中的明星一般。在我
籌備第一屆「從草稿到搬上螢幕週末研討會」於英
格蘭西北部赤郡的伯頓宅邸舉辦時，一位熱愛吉米
麥高弗的會員在公開討論時間，批評節目沒有反映
當時的失業情形。她對劇本作者激動得說：「她對
你有更多的期待。你代表了我們的聲音！」他對於
故事線大加批判，而且她的評論暗示觀眾感覺節目
很親切，充分表現出觀眾心中的想法。有種看法將
《Brookside》視為展現被剝奪者的聲音，將利物浦
描繪成熱情感人的形象。這個區域的形象並不只是

透過特殊可辨的口音，也透過語言，和區域特殊的語彙，更特別的是透過對於角色們對於生活及所發生事件的熱情而感動觀眾。劇集的播出反映了角色變動中的生活，以及利物浦變動的經濟和社會狀況。吉米麥高弗創造了自己的戲劇，包括著名的《Hillsborough》，動人地訴說他們在 Sheffield 足球體育館被遺忘的生活。

《東城人》——倫敦人的區域精神

　　《東城人》是 BBC 以倫敦東端虛構的 Wolford 地區為背景所製作的肥皂劇。在艾爾崖攝影棚拍成，位於樹葉茂密的 Berkshire 郡，這個節目充分表現出了倫敦東端的生活。對於住在倫敦的觀眾來說，可以了解那就是在演出屬於倫敦的生活，但是對於其他郡沒有或少有倫敦生活經驗的人來說，在這虛構的演出中，那不過就是屬於另外一個郡的地區而已。所以倫敦東端的區域象徵，就像是《加冕之路》中的英國西北部，以及《Emmerdale》中的約克夏 Dales。《東城人》中的角色被視為是英國南方的，特別是倫敦人。其中有些甚至被認為是「俗氣的」，「街頭流浪的」，還有一點「狡猾的」。倫敦東端在劇中完整的呈現，而倫敦人的形象更在《東

城人》第一幕中就展現出來。

　　福勒一家和畢爾家族所飾演的東城家庭和孩
子與私生子間的互動，是故事線的核心。東城的形
象，早在《東城人》試圖顯示這個區域的歷史觀點
前就早已深植人心，《東城人》是呈現了當代的東
城觀點，並表現出包括亞洲和黑人，及第一代和第
二代《東城人》的多文化面貌。然而其他肥皂劇被
指為沒有完整地涵括族群，但在《東城人》中有好
也有壞的角色，呈現出多文化、教義和膚色的面
貌。事實上，這就是多元文化的倫敦，而不是其他
媒體形式下的大都會倫敦。許多觀眾是住在倫敦以
外的地方，對於他們來說，首都和其他地區並無不
同，因為同樣未知，或許其他戲劇展現了中產階
級、北倫敦的首都形象，但《東城人》就是要展現
出跨階級和族群的首都意象。在劇中，不是單純顯
示倫敦做為首都城市，而是透過一個倫敦地區的廣
場彰顯區域認同，而那區域就是倫敦東端。

《Emmerdale》——英國的田園夢

　　《Emmerdale》農莊，現在稱為《Emmerdale》，
劇情主要描繪農村的生活方式，但對觀眾來說卻是
以階級為基礎，而不是去探討農村的生活方式。多

年來，這個節目被認爲是給中年人士和中產階級看的——當然節目是任何人都可以看的，而且不會感到被觸怒或需要去面對生活的殘酷面。這是個對於劇集迷思的認知，因爲肥皂劇總被認爲必須和社會議題有關。然而因爲農村生活的背景，或許是都市觀衆的田園憧憬，這齣肥皂劇不像其他都市爲背景的肥皂劇讓人感到那麼罪惡。然而它還是處理了社會議題，但是以鄉間爲背景。在一九九〇年代，劇集經歷了許多變化，尤其當菲爾 Redmond 被引進成爲顧問並主導一些變化。其中一個關於空難的主要故事線，敘述飛機墜落在 Beckindale 鄉間並且因此折損了幾位要角。故事導致來自 ITC 的批判和譴責，因爲太過於貼近 Lockerbie 空難事件，但是這個爆炸性的故事線讓節目在高收視率中結束。劇名在墜機之後改成《Emmerdale》，而且在接下來的幾年中，節目成爲 ITV 最成功的節目之一，而且在 2001 年成爲第一部改成每週五個晚上播出的肥皂劇。

Eldorado——一齣很久以前的肥皂劇

　　英國肥皂劇對於區域認同的重要性也被認爲和部份劇集不成功有關。在一九九〇年代早期，

BBC 發表了以西班牙爲背景的新作。BBC 爲此還
發行了小冊以引領觀眾進入這個充滿誘惑的劇情
地點：「歡迎來到 Eldorado：一個充滿黃金夢想和
深邃、陰沉秘密的海岸，也是個充滿享樂主義、希
望和心碎的世界——還有充滿陽光的背景，這是
BBC 每週播出三次的最新劇作」（BBC Enterprises
1992）。

　　不幸的，這部劇集並不成功，所謂享樂主義和
希望的世界很快成爲 BBC 心碎的作品。有許多因
素導致失敗（後面再說明），特別是它推出的時間，
但是最大的問題是夢想的海岸和南西班牙享樂主
義的生活實在太遙遠了，大多數的英國的觀眾對此
展現了排外和排斥劇集的態度。劇中的角色都是歐
洲人，包括來自德國、丹麥、瑞典和法國，而他們
都在虛構的 Costa Eldorado 新城鎮 Los Barcos 過著
移民生活。這齣劇的開頭很糟，但在播出六個月後
開始改變，而且引進了許多英國角色和故事希望藉
此吸引觀眾。然而一個問題是，劇集被認爲是有關
英國，但是觀眾卻找不到認同點。這不像是在假期
前往西班牙，因爲你在假期結束後會回來。做爲一
個移民者的經驗，並不是屬於觀眾的經驗，而且無
法辨別這些經驗。對觀眾來說，劇集缺乏真實感，

而且在共同性太低之下，無法吸引觀眾持續支持這個節目。

肥皂劇和族群象徵

　　英國電視節目中的肥皂劇，長期被批評其中的角色缺少族群意涵。然而這個國家是多元文化的，而肥皂劇被要求展現英國的日常生活，但它們有時會掙扎是否要在演出中包含黑人和亞洲角色。《加冕之路》多年來總是在走在批判聲浪的前面，特別因為劇中地點是虛構的，但是擁有很多不同族群背景的居民。二十年前，當這齣戲被製作人批評操弄族群議題時，其中有些角色是種族主義者，而他們不願意演出種族主義的角色──一個例子說明製作人了解，虛構的演出和所描繪的現實仍然大不相同。更明顯的是，一九八○年代新的肥皂劇《Brookside》和《東城人》，雖然包括了黑人和亞洲人，但是實際上族群議題根本被忽略了。然而，最近幾年《加冕之路》謹慎地選擇幾位角色，並有較為正面的演出。年輕的黑人髮型設計師菲歐納米德頓，是劇集中最具吸引力的角色。大衛阿拉罕擁

有位在角落的商店而且加入了零售業團體，他讓劇
組引進更多的族群角色而且呈現正面的形象。大衛
是劇集中最富有和具魅力的角色之一，而且透過該
角色，劇集得以對於亞洲文化和家庭關係，以及文
化規範有關的問題做更深的剖析。這些角色之所以
重要的理由是，他扮演一個完整的角色，而且和他
有關的故事或議題都是根源自他本身的經驗，沒有
任何議題是強加在角色身上的。

　　《東城人》包括許多不同族群及工作背景的角
色。角色來自許多不同的文化背景，工作也很多樣
化，包括社會工作者、咖啡館老闆和醫生，有些則
是和家人住在一起而沒有固定的工作。奧黛莉，在
艾伯特廣場擁有一間旅館，有兩個兒子，其中一位
是醫生，另一位則是依靠輪椅的殘障人士。奧黛莉
於二〇〇一年九月過世，家中父親的角色也離開
了，於是製作開始將主要故事線投注在家人身上。
家人中一位強壯的黑人角色布洛森，屬於艾伯特廣
場社區的一份子，她也是艾倫傑克森的外婆，傑克
森則是比利的父親。艾倫帶著他同居的情婦卡洛搬
到廣場。她有另外三個小孩，比利是其中最小的也
是夫妻倆所生唯一的孩子。艾倫扮演一個強壯，充
滿父愛的父親和伴侶。當布洛森出現在劇中，他展

現了對家庭的熱愛，而布洛森只是延伸家庭的一部份。劇中所有的焦點都在外婆如何照顧卡洛的小孩，而且表現出扮演孩子們親愛和善的朋友。她也擁有自己的朋友和廣場上的人際關係，最後她和一位愛慕者墜入愛河。布洛森成功之處就在於她並不是以族群的故事線取勝。她是位黑人，而且是個充滿愛的女性，獲得觀眾很大的迴響。觀眾們認為她是個照顧家庭的外婆，而且給予家人們支持和穩定的力量。

《Brookside》也透過生活的轉變，其中包括了族群角色，嘗試在劇中納入黑種利物浦人——事實上它保持了麥克和他家人的角色長達數年。這是個正面的做法，因為劇集的持續進展，其他角色得以發展出生活的不同層面。麥克是一位交遊廣闊，且獨立撫養孩子的單親爸爸，觀眾看著這些孩子逐漸長大，也跟著面對從小孩、青少年、年輕人乃至於黑種人的許多問題。其中一些問題是他們和劇中其他年輕人一起遭遇的，有一些則是和節目探討的嚴肅種族問題有關。不幸的，麥克和他的家人已經離開胡同，而《Brookside》改以傑洛米飾演年輕黑人的角色。

對於肥皂劇主要的批判是，有些時候在劇中包

括了族群角色是製作群認為該這麼做，但比較差的情況是，他們考量了族群角色只是因為故事線適合這麼做。我們可以得到一個肯定的結論，就是肥皂劇中每個角色都是劇集的一部份，而故事線是反映了他們生活的各個層面，這些生活對觀眾來說不僅可信也有所關聯。族群角色仍是肥皂劇一個難以處理的問題，製作群很容易在這裡犯錯。他們仍在學習如何成功地在劇集中整合角色，而不落入製造議題的陷阱，甚至是衝擊到肥皂劇存在的意義。然而製作群仍然安排了很多角色，但問題是沒有族群背景的角色，是無法在任何一部劇中維持長時間的演出。

情緒性的故事——愛情，性和其他情感

　　肥皂劇的歷史就是許多情感的歷史——劇中的感覺是眾所皆知的，而且和觀眾共享且有所連結。性感和性關係是肥皂劇的動力之一，而愛情更是劇中驅動許多角色行動的氾濫情感。不論是母親、父親、家庭的愛或者任何年齡與性別情侶間的性愛，愛情和尋找愛情往往驅動著肥皂劇諸多角

色。

　　多年來肥皂劇已經衍生了數千條故事線，包括
性以及最近幾年，發展出對變動中性感的認知。性
的吸引力和性慾的歡愉驅動著許多故事線。或許這
可以視之為自然的結合，但是有為數頗多的場景，
當兩個角色在劇中某個地點非常靠近，就會被認為
是發生感情和性關係的理由。對每個吸引觀眾同
情，多愁善感的故事來說，角色間總會發生很多
事，這些事不見得只是角色的適當運用，和相遇的
適當地點。最偉大的愛情肥皂劇故事，其著名而被
人記得的都是角色細微地情緒起伏。對於肥皂劇中
浪漫情節的記憶經常是心碎的結局，而很少有維持
長久的愛情。當然維持長久的婚姻也是少見的。威
拉和傑克達克沃斯就是個例子，但不幸的是，兩人
的婚姻竟然像是一種工作，因為雖然傑克仍然愛著
威拉，但是性對他來說卻是件恐怖的事！肥皂劇確
實聚焦在浪漫情節，故事總是充滿戲劇性，而角色
更是帶著懸疑、罪惡和讓觀眾在電視機前嘶吼的能
力，「別這麼做！」——當觀眾著迷於最喜愛的角
色時，甚至希望他們能自我保護。同時觀眾也在預
設的偷情中，參與了潛在的興奮和性愛的歡愉。

　　然而許多肥皂劇中年輕的角色是相當具有魅

力的，而且他們的偷情情節往往是激烈而有意思
的，有些角色甚至要實力演出以致能被看起來富有
性的吸引力。有些角色則被要求放蕩不羈的性生
活，來展現性的吸引力。《加冕之路》中的肯巴洛
經歷了多次結婚，而且在長達四十二年的節目中擁
有複雜的關係。肯至少花了十九年的時間，還無法
在德朵利和麥克鮑德溫間的短暫情感中適當地處
理拒絕和背叛。如果列出肯的人際關係表，會讓人
有肯是個浪子的印象，像個情聖，但是或長或短時
間看過節目的人就知道，肯既非情聖，也不是個會
令人相信有浪漫或憧憬感情未來的人。事實上，他
是個讓觀眾想要去警告任何一位女性角色「保持距
離，那絕對是個讓你痛哭的結局」。肯有許多浪漫
情史但是現在他又和前妻德朵利在一起，誰知道編
劇又打他什麼主意？

　　事實上，肥皂劇中很多性關係都是以淚收場，
而且觀眾觀看情節發展時會覺得完全不適合。肥皂
劇有時被批評在故事線中有太多性愛情節，但事實
上很少，除了每部劇中總會有的視覺挑情。這是因
為所有肥皂劇的播放時間都是在「全家收看」時
段，在九點界線之前，所以有些演出的限制。性或
許是肥皂劇中驅動角色的關鍵，但是在節目中卻少

有性愛情節的演出。事實上，也很少有肢體的親熱動作，擁抱和親吻——動作以至於肢體接觸，乃至於性愛動作——這些在英國肥皂劇中都是很罕見的。

　　性愛動作在諸多肥皂劇中並非例外，但是那是曾經存在的情感和驅動角色與情節發展的動力。許多性伴侶彼此並不適合，許多是以情緒性的災難收尾。如果肥皂劇中的主題是家庭的故事，那麼家庭成員與其伴侶間的偷情將會是另一個議題。想想《東城人》中的米契爾兄弟：菲爾和雪倫間的感情，但是雪倫已經嫁給葛蘭特，結果是兄弟間激烈的爭吵造成故事線重大影響。凱西嫁給菲爾但和葛蘭特過夜，而當雪倫回到廣場又恢復和菲爾在一起。在另一個性愛偷情的片段中，菲爾和麗莎也和她最好的朋友梅爾一起共度夜晚。但是梅爾已經嫁給史帝夫，而他發現這段姦情時，為了報復和洩憤——他又和菲爾的妹妹珊過夜。這些引人的性愛情節往往被相信，而且驅使令人興奮的故事線前進。觀眾可能不允許某些角色的行為，但是製作人和觀眾都了解，如果將這些情節擺一邊，那將有所衝突，因為性愛和觀眾的迴響是豐富整個作品的主要議題。

日常生活的實用性：工作──就在那街角

　　許多肥皂劇的故事線處理了日常生活的實用
性。工作、失業、改變勞動生活、病痛、罪惡和懲
罰都是故事線的部分，雖然不是驅動情節的主要動
力。工作的概念並非肥皂劇中的主要議題，雖然英
國電視中的許多戲劇節目已經處理過工作這個主
題，特別是那些醫療和犯罪有關的影集。然而，肥
皂劇中的角色確實總是在工作，而且許多工作地點
還離住家很近。

　　在《加冕之路》中，角色在 Rover's Return 工
作，或角落的商店，或是咖啡屋；《Brookside》中
所有有關工作的動作都在街角附近發生，包括髮型
設計師、車庫、律師、醫生和 Bev 酒吧，這些都僱
用來自胡同週遭的居民。他們只要走一小段路就能
上班、看醫生、法律諮詢服務，以及滿足社交娛樂
和小酌的欲望。

　　在艾伯特廣場，居民都在維多利亞酒吧，
Beale's Plaice，咖啡館，自助洗衣店，租影片店，
停車場和 e20 酒吧活動。雖然工作的地點是肥皂劇
中非寫實的一面，但是這仍是作品必要的成分之

一，而且可以取得的地點更讓這一點成為必要。角色必須在特定地點互動而不是在家中，比如在街道上或其他公開場合，而且如果他的工作是在當地附近，那就能有更多地點進行互動，而且有更多機會發展各種劇中情節。

醫療議題，但不致太血腥——嚴重的病痛——感性的故事線

試想電視上與醫療有關的劇集數量，相對於健康的重要性在國家政治辯論和日常生活中對於醫療的重視，病痛在肥皂劇中確實是著墨不多。劇中很少有角色抱怨日常的疼痛，倒是過於在意他們的慢性失調。如同在現實生活中，日常的病痛並非劇中的困境；只有當構成生命轉變或威脅生命時，病痛才會成為肥皂劇中角色生活的一部份，而病痛或醫療也才會呈現在主故事線中。

當肥皂劇處理嚴重病痛時，往往是他們表現最好的時候。不只是第五章所討論到的嚴重疾病，也包括治療非常嚴重和威脅生命的疾病，不幸的，這是對許多觀眾而言是很常見的。數十年來有太多故

事線可以做例子，而他們處理的方式也反映了肥皂
劇的風格。有時候疾病可能致命，成爲角色結束的
方式之一，但角色的致命經常是意外造成，相較於
臨終的病痛，意外是較不悲慘但是戲劇性的觀感。
蒂芬妮在法蘭克巴契爾肇事的車禍中喪生，艾倫布
萊德利當他跟隨莉塔時，被黑潭（Blackpool）電車
撞擊，而更多角色在《Emmerdale》的空難中喪生。
（在這裡，很少的互動性值得被注意。在
《Emmerdale》的災難之後，《Brookside》中的一
個角色被看見在讀報紙，而報紙頭條就是那場空
難。這種互動性不是個意外。因爲菲爾雷蒙德是
《Emmerdale》的顧問所以讓這個特殊的故事線成
爲可能；他理解這個消息傳達的時間，並且將它納
入《Brookside》作品之中。）

　　較資深的角色主演年華老去逐漸衰亡的故事
線。《東城人》中著名的老婦人劉畢爾，死於心臟
病，在還沒能向她的家人說些話，給些指示前就離
開了人世。《東城人》中最著名的一段死亡情節是，
而且維繫一個主要故事線，就是艾希爾的死亡，她
是一個在劇集一開始就出現的角色，而且扮演著經
過二次大戰，在一次炸彈轟炸中失去所有家人的東
城老婦。她代表了那些在戰時年輕新婚，但受到戰

爭嚴重衝擊生活的婦女。艾希爾雖然是個詼諧的角色，卻動人地代表那一代《東城人》的生活故事——就如同《加冕之路》中帶著北方價值觀的三人行——艾希爾也帶著東城的價值觀和傳統。或許最主要的故事線是呈現在死亡的本質。居住在廣場上的旅店一段時間後，她離開了，但是又在二〇〇〇年回到劇中尋找老友達特卡頓。最初的理由是，她知道她罹患了癌症，當她病情惡化時，她想接近她的朋友。但真正的理由是她想接近達特，探詢這位朋友能否協助她。在這裡製作人考量了這個主題引發爭論的各個面向。角色很清楚知道她在要求什麼：她正在要求她最好的朋友，信仰虔誠的教徒，能在原罪中協助她，也就是在維持她本身生活中協助她進行安樂死。當達特掙扎於良知與拒絕請求中，她深深為苦惱所困，而艾希爾已經準備度過這最後的日子並面對她的選擇。在她死之後，由於是在達特的協助下，各界的反應相當強烈。達特苦於這種不可言的罪惡，而且感到她應該為自己的行為接受懲罰。劇集延續了這個極端敏感和嚴肅的話題，而且試圖去包含論述的各個面向。較早的時候，《Brookside》也有類似的故事線處理過癌症末期這個問題，是關於一個角色在癌症末期病痛纏身時，

要求旁人讓她安樂死。最後安樂死透過藥丸執行，
而參予者則被控殺人罪。

　　這樣的故事線讓劇集去探討重症病患的不同
面向，而且討論了當前關於安樂死的許多倫理議
題。透過將這些角色生活中的議題帶進故事線中，
讓觀眾了解並表達論述的不同觀點。在事件中，臨
終的病人被旁人協助死亡，這些參與者必須面對情
感的強烈掙扎，而在麥可的犯罪案例中，就是答應
了朋友協助安樂死的請求。這是個引起諸多回應的
主題，事實上，這麼做在英國是不合法的；不僅如
此，肥皂劇也是少數會探索個人及情感議題，和協
助重症病人死亡這般無法想像的實務議題。

每位女人的恐懼──乳癌及其正面結果

　　在感人的戲劇中，有時候會處理到一些重要的
醫療議題，包括威脅生命的疾病。這個主題將以正
面的方式處理，而且給公共電視做為範例（在第五
章有討論）。《東城人》成功處理了日常生活和嚴重
病症，都極具震撼性並成功地傳遞訊息。

　　最近有個故事線，佩琪米契爾為主角，處理了
乳癌問題。從她早期發現胸口腫塊產生懷疑開始，
隨後就醫，開始時她選擇保守這個秘密直到和家人

爭嚴重衝擊生活的婦女。艾希爾雖然是個詼諧的角
色，卻動人地代表那一代《東城人》的生活故事——
就如同《加冕之路》中帶著北方價值觀的三人行
——艾希爾也帶著東城的價值觀和傳統。或許最主
要的故事線是呈現在死亡的本質。居住在廣場上的
旅店一段時間後，她離開了，但是又在二○○○年
回到劇中尋找老友達特卡頓。最初的理由是，她知
道她罹患了癌症，當她病情惡化時，她想接近她的
朋友。但真正的理由是她想接近達特，探詢這位朋
友能否協助她。在這裡製作人考量了這個主題引發
爭論的各個面向。角色很清楚知道她在要求什麼：
她正在要求她最好的朋友，信仰虔誠的教徒，能在
原罪中協助她，也就是在維持她本身生活中協助她
進行安樂死。當達特掙扎於良知與拒絕請求中，她
深深為苦惱所困，而艾希爾已經準備度過這最後的
日子並面對她的選擇。在她死之後，由於是在達特
的協助下，各界的反應相當強烈。達特苦於這種不
可言的罪惡，而且感到她應該為自己的行為接受懲
罰。劇集延續了這個極端敏感和嚴肅的話題，而且
試圖去包含論述的各個面向。較早的時候，
《Brookside》也有類似的故事線處理過癌症末期這
個問題，是關於一個角色在癌症末期病痛纏身時，

要求旁人讓她安樂死。最後安樂死透過藥丸執行，
而參予者則被控殺人罪。

　　這樣的故事線讓劇集去探討重症病患的不同
面向，而且討論了當前關於安樂死的許多倫理議
題。透過將這些角色生活中的議題帶進故事線中，
讓觀眾了解並表達論述的不同觀點。在事件中，臨
終的病人被旁人協助死亡，這些參與者必須面對情
感的強烈掙扎，而在麥可的犯罪案例中，就是答應
了朋友協助安樂死的請求。這是個引起諸多回應的
主題，事實上，這麼做在英國是不合法的；不僅如
此，肥皂劇也是少數會探索個人及情感議題，和協
助重症病人死亡這般無法想像的實務議題。

每位女人的恐懼——乳癌及其正面結果

　　在感人的戲劇中，有時候會處理到一些重要的
醫療議題，包括威脅生命的疾病。這個主題將以正
面的方式處理，而且給公共電視做為範例（在第五
章有討論）。《東城人》成功處理了日常生活和嚴重
病症，都極具震撼性並成功地傳遞訊息。

　　最近有個故事線，佩琪米契爾為主角，處理了
乳癌問題。從她早期發現胸口腫塊產生懷疑開始，
隨後就醫，開始時她選擇保守這個秘密直到和家人

坦承，最後做了乳房切除術，並決定做乳房重建手術。除了顧及實務上的醫療議題，煎熬的情感因素也是戲劇的重要部分──面對失去乳房的感受，以及之後對於性感的認知問題。當她第一眼見到鏡中失去乳房的自己，是多麼的驚恐和害怕，女主角已經整合了那些有同樣經驗，和害怕即將經歷此經驗女性的心態。在後來的故事中，《東城人》引入了法蘭克的故事線，他娶了佩琪，就在她發現罹患乳癌的時候。他得知這個消息的反應，並不是傳統肥皂劇所預期的。他當然震驚於佩琪罹患癌症，然後必須經歷手術，以及面對威脅性命的病痛。但是真正主導他的反應的是，他不知如何面對妻子割除乳房的結果。他如何面對這發生改變的外觀，而依然用同樣的態度面對妻子？藉由疾病的這個層面，製作人企圖探索男性與女性關於疾病，在情感和性方面所遭遇的恐懼。

　　包含以上這些議題正是肥皂劇的力量所在，因為這足以讓觀眾去認同角色，去跟隨節目的發展和觀看結局。節目的進展有許多可能性，不僅探索角色所經歷的恐懼，更透過故事線的長時間營造，使肥皂劇嚴肅成為處理疾病問題的關鍵媒介。

犯罪──一種監禁的傾向

　　犯罪行爲這個觀念，是構成肥皂劇的數個部分之一。《東城人》以實際和想像的東城罪犯和對該區域日常生活影響爲背景。事實上，持續有犯罪威脅的氣氛是構成劇集中不可言說的情境之一。在這個表面底下，對大多數人來說，總有一個低階的「教父」等著報仇，收回欠款或是立下契據。甚至有一位可疑的律師馬庫斯，協助解決各式各樣的「問題」。

　　將犯罪視爲日常生活的一部份，這並不屬於觀眾的生活經驗，不管是個人曾經參與或有犯罪行爲的家人及朋友的熟悉知識。例如觀眾做爲被害人的經驗，通常是遭小偷或車子遭竊，雖然普遍但算不上真正的犯罪經驗，就算小偷被控以罪名，最後則遭到審判。在肥皂劇中，似乎總是包括一個犯罪行爲或非法逮捕的故事線。有些審判是非常著名的，有些則否，但所有都是在不可置信的邊緣塑造了戲劇性的故事線。製作人的興趣之一是，他們可以盡情地展現監禁的傾向。多年下來，許多故事線包含這些到監獄的過程，但卻被視爲與戲劇其他部分格

格不入。

　　一個豐富的故事線可以做爲例子說明，即使有最好的演員和觀眾的投入，一個肥皂劇的故事線並不會完全的成功。這個故事線說明丹從他在維多利亞酒吧到監獄，揭開看似無關的故事線。當艾伯特廣場上的生活依然持續時，丹卻無力的待在拘留所中，延續這幾乎被遺忘的故事。另一個比較激烈的故事線是，亞瑟福勒被關進監獄，而這個因犯罪而心情慌亂的角色，爲自己在社區偷錢的罪惡感所糾纏著。更接近的是，《東城人》中馬修和史帝夫的故事顯示了眾多獄中驚恐的情境，但肥皂劇可以只處理這部分。關於性，肥皂劇總是在闔家觀賞時間之前，因此，肥皂劇將播出極端的情節是有所限制的。但這意味著監獄生活的場景不能真實呈現那恐怖的情境。這對於觀眾如何認知故事線造成影響。重要的是觀眾不曾真正感受到製作所創造的寫實感。虛構的場景和地點構成了美學的世界，這使劇集不容易貼近監獄中的景象。由獄警、警察和司法人員拼湊成的場景，不過就是比其他肥皂劇多了暗語和制式情節，但這些卻能協助展示觀眾所熟悉的肥皂劇之外的其他層面。當肥皂劇呈現了角色生活的各層面，那些在監獄中槍擊的場景，和主要情節

放在一起時，便創造了一種「不真實」感。

當角色去探望他們「受創」的朋友和家人，那是更不協調的畫面。當然，這可以被視為反映了監獄探視是完全疏離於現實生活的。然而，如此陳述也不見得妥當，因為警察和犯罪的戲劇呈現了真實的情形。在某些作品中，這些故事線雖然難以信賴，但卻強調了他們所欲反映的不公平。因妻子莎拉死亡而遭受謀殺審判中，傑克蘇格登以間接證據被定罪。然而，最後一位角色改變證詞，傑克因此改判無罪。

並不是和犯罪有關的節目就特別的不真實，事實上，製作人都是根據真實案例，而製作和編劇都了解實際情形，特別是透過新聞媒體的報導。然而騙子約翰布萊德利的傳奇故事，在《加冕之路》中詐騙德朵利而且被逮捕和被控以詐欺，這是真實的故事。類似的故事（第五章討論過），貝絲和他母親曼蒂喬達克試圖謀殺憎恨的崔弗喬達克，就是根據媒體報導的故事。肥皂劇有將角色送入監獄的這項傳統，但很少將這些情節成功地整合進入戲劇中。活躍於倫敦地下社會的骯髒的丹，以他的狡詐行徑註定是以入獄收場，邪惡的角色終將在狹小的空間中度過，不再加強劇情的說服力。這樣的故事

線，或許可以用統計方法評斷，但終究不如製作人所預期般的成功，而且因為其虛構性，創造出讓觀眾信賴的鴻溝。

教育——不被重視的主題

　　學校和教育在英國肥皂劇中從不是重要的故事線。相對的，澳洲的肥皂劇就持續將學校和教育納進戲劇之中。《左鄰右舍》（Neighbours）以及《Home and Away》將教育整合成為主要的故事線，而且不將親子切割成極端的對立面。年輕的角色總是將學校生活構成其主要的故事線，雖然學校的角色也在改變，劇集所希望傳達的訊息都是對教育的熱情和重要性，這個觀點在年輕角色的年齡層和同儕中視被高度強化。看看《左鄰右舍》的故事線，劇中年輕角色之間的關係以及其他角色都呈現出教育被整合進劇集中。相對的，英國肥皂劇中，教育被認為是次要的，孩子總是被認為上學是和朋友們混在一起，教育在日常生活中的真正角色在故事線中幾乎留白。

反映流行時代

　　肥皂劇的影響力就在透過持續轉變，反映故事的真實性。在二十一世紀初，英國電視上所有的肥皂劇可以說達到戲劇寫實呈現的最高境界，它們的故事線立即獲得觀眾迴響，而且反映了日常生活中的尋常事件。一個線索說明肥皂劇是根據現實導引出故事線，這是和其他多數肥皂劇中處理的議題具有相似性。這並不是因為劇作小組互相協議而決定要包括哪些主題，而是編劇覺得哪些議題最吸引人，或之後幾個月可能大受歡迎。故事線有時就會發生巧合，使劇集選擇了正確的議題。在二○○○年，《加冕之路》和《東城人》同樣處理了青少女懷孕議題，關注這個議題對女生和男生的影響。這個議題已經在第五章討論過，但是這是個很重要的議題，所以成為肥皂劇主要的故事線。相反地，那些想要懷孕但是落空的伴侶，這段不易成功的過程就構成像「努力求子」的故事——在《加冕之路》中年輕的新婚夫妻麥斯和艾許利，和在《Emmerdale》的伯尼斯和艾許利。

　　類似但較不成功的是，《Brookside》和

《Emmeradle》都處理了男同志伴侶的故事。在兩個劇集中，其中一方都不是英國人，而且兩人希望透過結婚而使得都能在英國待下來。在《Brookside》中畢福答應和一個男人結婚，而且還有個孩子在一起。在《Emmerdale》中，崔許答應和澳洲男友寇可結婚，並以現金方式幫助她的婚禮計劃。在一個鬆散的故事線中，婚禮之後，那角色拋下了他男友並離開那裡。這個故事線在劇集中沒有安排地很恰當。劇集包括了讓觀眾注意到男同志所面對的困難，但在兩個劇集中的處理方式，卻不能視爲對這個議題是正面的。兩個劇集都架接了這些角色，而且成爲議題和角色及其情境沒有成功整合的案例。

　　關於不斷成長的離婚夫妻議題，和對孩子的回應方式，也成爲所有肥皂劇中的主要故事線。在父母親關係破裂之後，大部分的故事線把焦點放在孩子如何面對此一情境的經驗。在《加冕之路》中，當蓋兒和馬汀在馬汀和瑞貝卡絲發生外遇之後，對於年輕的大衛衝擊很深。他精神崩潰而且變得很有攻擊性，劇集處理了面對新家庭關係中的問題與困難之處。莎莉和凱文試著延續已分離的關係，以便讓凱文和他女兒蘿絲和蘇菲原本親密的關係維持下去。雖然凱文再婚了──在悲慘的情境中失去了

他的妻子艾利森和嬰兒——他完全無法處理和丹尼的關係，一個剛進入莎莉生命的男人他也還愛著莎莉，因為他發現，不可能去接受丹尼成為孩子的繼父。當丹尼和莎莉分手以後，孩子們的反應成為劇中的主題。在《東城人》中，畢普和他太太珊卓爭奪孩子喬，而且驚嚇到孩子最後結局是以和善的協議收場。蘿打對伊安畢爾和他三個沒有母親孩子的愛，更促使她成為孩子生命中永恆的部分，就是成為他們的母親。這些以及其他的故事線，都很重視雙親關係本質改變的影響，和每個個案細緻的情緒和實質層面，這些個案都需要角色間不斷協調，以試圖描繪出生活中的這個層面，以及反映觀眾生活中的議題。這些故事線是相當重要的，因為他們面對了父親和孩子關係的本質，並且更加確立了那些以男人為肥皂劇核心的既定議題。不管好壞與否，男人現在在劇中也有等同女性的角色，而且擔負起許多故事線想處理的議題。

男人總是表現得非常糟糕

當男人很快地試圖展現其親切一面的本質

時，比如透過說話和分享感覺，但編劇卻又將男人
放回預期的行為模式中，而且讓這些男人循著我們
想的模式中成長。當三個中年男子，道奇費古森，
弗烈德艾略特和麥克鮑德溫，接收了 Rover's Return
的執照，但卻經營不善，當道奇買下其他兩人的經
營權後，開始在酒吧後面經營紙牌遊戲和鼓勵喝酒
和賭博，以及一些傳統上男人的負面行為。在《東
城人》中，突發的一幕卻串起的整個劇集。菲爾米
契爾被槍擊，雖然是他的前妻在盛怒之中所犯，當
時她還懷著身孕。但是廣場上的其他活動包括偷
竊、鬥毆、乞討錢，「惡棍」的挑釁，對未犯的罪
的「準備」（雖然他已經犯下其他很多罪），一個年
輕男性角色人格的徹底改變（雖然以他的背景和年
輕時的處事態度是值得信賴的），但展現了男性的
攻擊和反社會行為——費了很長時間，當劉畢爾試
圖解決這些。類似的情形也發生在《Emmerdale》
中，錢丁葛是一位被鄙視的狂暴男子，當他和安琪
發生誹聞時，他告訴她的先生和雇主，以及地方警
察這段誹聞。現在又來了新的傢伙，雷，進入劇中
而且很明顯將帶來更大的麻煩。

　　男性進入肥皂劇中是正面的，但是很容易讓製
作人「失去掌握」而且將劇作的本質過度改變。因

爲劇作仍然需要保持對觀眾的吸引力──包括男
性和女性──需要保持女人覺得有趣而又沒有過
多打鬥場面的故事線。

　　這章僅處理了戲劇的一個層面，但可能遺忘了
對於戲劇是關鍵的議題和概念。重要的是肥皂劇持
續反映了觀眾有興趣的部分，而且試圖展現那些和
觀眾本身經驗有所連結的議題和關切。有些議題正
是處理了我們生命中最重要的部分，而將它們引領
到我們認知的前端。然而有些日常生活中重要的議
題就只是日常的歡樂，但這卻是劇集活力的泉源，
帶給觀眾歡笑和淚水。角色的強度和對於相關及變
動議題的探索，透過了上千個場景維持了許多的肥
皂劇作品，而且它們將不斷地訴說這些，既抓得住
觀眾目光又能保持其興趣的主題和議題。

第 *5* 章

大事件

司空見慣的陌生

　　肥皂劇之所以成功，仰賴於它們把不以為奇的事物變得有趣，以及將現世的事務刺激化的能力。這些戲劇欲呈現的，是我們所已經知道的事件及價值。藉由製作小組不時地創造出高度戲劇張力的元素，才能成功地達到將家庭瑣事戲劇化的效果。有些主題具有重要的意涵，以致於得到人們的認可及戲外的共鳴；而當這些重要的題材被揭露及探討時，通常會造成一個國家內部的團結，令人民興奮、甚或造成麻煩。肥皂劇能夠將具爭議性的內容，以戲劇化的故事方式呈現，來探討重大的議題。如此處理這些所謂大問題的方法，備受某些社會運動者所重視。他們宣稱肥皂劇對於大眾的力

量，凌越娛樂以及教育的影響。各式各樣的組織時
常會接近這些肥皂劇製作人，爲的是想請他們將組
織本身所特別關心的議題或運動涵蓋成爲肥皂劇
故事內容的一部份。這是因爲肥皂劇具有能夠充份
顯露真相、傳達訊息以及吸引觀眾的能力。製作小
組會找來觀眾們所熟悉的角色共同參與演出，並且
賦予角色們震撼性的故事情節，來探索可能較不爲
一般人所知的事件；然後將所有的爭論面藉著媒體
傳播出去，因而成就了肥皂劇處理重大議題的能
力。

揭露不熟悉的事物──探索未知

　　肥皂劇在呈現及探索不爲人知事件的過程當
中，吸引了最廣大的觀眾群；而大部份根據觀眾所
不熟悉的議題爲內容題材的故事，往往會被廣泛的
談論，且影響也最爲深遠。這個章節所要檢視的，
是近年來肥皂劇的某些中心議題，並探索、評估這
些議題在流行文化裡的重要性和發展性。當肥皂故
事的要旨是爲了讓人們所熟悉的事物變有趣，這種
使人去理解不熟悉的事物，以及表達了異常亦爲這

些劃分故事角色們日常生活的一部份之能力，相對的變得卓越。當然，對於某些特定的觀眾來說，因為他們具備相同的經驗，所以這裡所要探討的題材對他們而言則一點都不陌生；然而，不像在一般肥皂劇裡所描述的題材，這裡所探討的並非是所有觀眾都熟悉的話題。這樣的能力很值得注意，因為大眾流行戲劇能夠交待某些問題的來龍去脈，而讓人們來探討；而這些議題原先可能只能經由其它類型的管道，例如文件記錄而。與那些受矚目、容易消化及受歡迎的肥皂劇相比，這些其它的管道，可能就無法這麼容易親近，也不容易引起同一程度的廣泛迴響以及與觀眾的高度互動。這些故事並不是我們所熟悉的家庭生活、孩童、愛情、婚姻、性別、角色改變，或者是我們在第四章所討論過無數以許多觀眾日常生活為題材的故事。這些故事內容所主要處理的題材，是某些觀眾生活的一部分；而這些觀眾對於我們所要探討故事的每一個部份及其逼真情節都非常了解。然而，對於大部份觀眾來說，這些題材終究不是他們所曾親身經歷過的事件，只是從書上或電視報導所得知的訊息。這就是現代生活便利的一部份，人們可以藉著電視媒體的傳播來分享並更深入的了解他們所不知道的事情。

　　以下所要討論的，是近來肥皂劇故事中的一部份。它們堪稱爲在一九八〇年代末期、一九九〇年代、二〇〇〇年以及二〇〇一年肥皂劇類節目最重要的代表作。這些不平凡故事的傑出之處，不只是在其戲劇面的表現，同時更在於那些題材所提供的觀點，在經過謹慎的處理後被帶到廣大觀眾群的意識之中。這些題材對我們來說其實並不陌生。二十世紀末期並沒有「催生」 這些現象，而是原本就存在於我們的生活之中；但我們就是不去談論，也從不曾將其歸納爲流行戲碼的內容。肥皂劇的製作人及編劇只是將這些題材公開化，讓更多的人去認識及談論它們。或許肥皂劇的本身仍存在著偏見，但的確挾有正確資訊的優勢，以及抵銷那些故意漠視事實者任何爭論的能力。這些肥皂劇教育和告知我們有關某些人生活中重要的面向，並且幫助我們去取得進一步的認識。雖然某些有觀眾的現場節目，或者白天的節目，例如《與李察、茱蒂、崔夏的早晨之約》（This Morning with Richard and Judy and Trisha），會討論這些議題，甚或在廣播節目中讓聽眾打電話進來發表意見；但唯有透過肥皂劇，才能滲透人們的日常生活之中，成爲每天茶餘飯後的話題。

擺脫窺淫狂症的性與暴力

　　性與暴力是英國肥皂劇中形成「大問題」的二大領域。這些重要的故事所探索的主題，有些是以性為焦點；而有時候則著重在由不適當的性所衍生的暴力行為上頭。雖然在電視節目當中，引起最多觀眾批評指責的二大類型，同時也是使用不當的語言最多的，即是這些以性與暴力為主題的故事。（ITC 1998：43-6）對於這些橫跨許多不同類型節目裡包含性與暴力的問題，觀眾有非常多的抱怨。但是肥皂劇對於這些議題的處理方式，對於傳達人們所不知道的資訊來說，卻可視為唯一具真實性的影響力。這些問題必須以一種可以被觀眾接受的方式呈現出來，才不致於讓觀眾對這些內容感到疏離而最後拒絕收看節目。因為觀眾對於肥皂劇有高度的欣賞力及熟悉度，當某個故事與他們所熟知的角色相互關連時，他們便會特別關心其後續的發展。如此一來，這些以性為題材的故事非但不會太過冒犯，而且還會讓人想由不適當的性宣洩所引起的暴力之複雜成因。觀眾會有興趣去了解改變角色們生命的不幸事件。更重要的是，他們會去搜集和這些

戲劇中所探索的爭議題材相關的知識。

同性戀情

　　無論戲劇中同性戀的角色是否存在於戲劇
內，總是會招來評論。當他們在某一個節目中出現
時，有些觀眾會提出抱怨；如果沒有同性戀的角
色，其他某部份的觀眾亦會表示關切。對於是否在
所有型態的電視節目中包含同性戀的角色，一直是
一個很辛苦的戰役。而現在，至少在戲劇中包含同
性戀的角色，是比較可以被接受的作法，而這點亦
是其它類型的節目所難達到的。在美國電視台第四
頻道，開創性的系列　《同志一家親》（Queer as
Folk），或許是處理這方面題材最革新、最具娛樂
性、最歡樂，也是最正面的戲劇。雖然在肥皂劇中
包含同性戀的角色的作法，已經爲世俗批判了好幾
年。

　　《東城人》是第一個包含男同性戀角色的肥皂
劇。柯林羅素在一九八六年八月被介紹給大眾，並
且被形容爲「電視節目早年最受歡迎，或許也是最
受爭議的演員之一」（布瑞克 1994：44）柯林羅素
是一位在家工作的設計師，同時也是一九八〇年代
的雅痞及《東城人》早期的演員之一。當這個角色

剛出場的時候，他的同性戀傾向並沒有被揭露，但
是幾個月之後，他有了一個在市場工作的年輕男
友，叫做貝瑞克拉克。貝瑞搬進柯林的家中同居，
而他們的關係變成了《東城人》影集故事情節的一
部份。在早年的《東城人》中，同性戀議題的故事
情節著重在階級與年紀的問題。貝瑞比柯林年輕許
多，是一個放蕩不羈的小伙子，以作些粗活謀生。
貝瑞勾搭上了達特卡頓的兒子尼克，而尼克才剛由
監獄被釋放並且搬進柯林與貝瑞的公寓。不可避免
地，諸多風波接踵而來；柯林與貝瑞分手並將他逐
出公寓。柯林在一九八八年藉由工作結識了新男友
蓋多史密斯，而這段關係也變得較少爭議性。然
而，柯林卻在這時生病了，有人推測他或許得了愛
滋病。很顯然地，這絕對不是電視製作的原意。布
瑞克（Brake）作了如下的解釋：

> 柯林在秋天的時候，也有了對自己身體健康
> 上的憂慮。在那一刻，似乎看來《東城人》
> 可能要作的是有關愛滋病的故事。事實上，
> 這從來就沒有在原先的構想當中──這會
> 讓人覺得這節目只不過要傳達最簡單、最無
> 用的訊息，也就是讓它唯一的同性戀角色成

為愛滋病帶原者。（布瑞克　1994：64）

　　柯林在一九八九年終於從影集裡消失了，病因是多發性硬化症。自此之後，同性戀的角色就被塑造出來；而這在當時並沒有造成太多強烈的反彈，並且爲往後被引進肥皂劇的類似角色樹立了典範。當時在肥皂劇當中，要介紹一個同性戀角色出場最重要的方法之一，就是在觀眾和其他角色還沒認識、熟悉這個人之前，先不揭露其性向。柯林尚未出櫃前，人們對他的印象是充滿智慧、仁慈並具備諸多其他的良好特質。換句話說，在觀眾還不知道柯林是同性戀以前，就已經深深的喜歡上這個「人」本身，因此當他出櫃之後，大家也就對他的感情生活有興趣想多了解一點。當然，在一個肥皂劇中當出現同性戀角色時，人們對同性戀的偏見不可能馬上消失；但《東城人》的製作技巧是，柯林在還沒出櫃前就已深得人心了，所以在之後若有人再懷有任何的敵意，就會被視爲具有「恐同症」。劇中其他角色所擔憂的，是年齡與階級的差異；也就是說，柯林被年輕男人傷害後表現的過於脆弱，而與其他中產階級設計師朋友相較下，柯林那些較不受法律約束，放蕩不羈的年輕朋友，也容易爲他

招來非議。但總而言之，柯林本身是非常正面的角色，並且，根據布瑞克的說法，柯林是《東城人》早年最受歡迎的角色之一。

在喬治姊姊之後，分水嶺之前──女人戀愛了！

在英國的肥皂劇當中，男同性戀角色出現之後，女同性戀才開始被受到重視。在一九九四年的《東城人》當中，出現過一對女同性戀人賓妮和黛拉；但她們並不是主要的角色，而且在這個系列的戲劇中也沒有出現太久。這是非常可惜的一個部份，因為其實編劇可以仔細考慮如何將她們塑造成有趣的角色，讓觀眾更容易接受。黛拉是一位黑人女性，她在《東城人》中的角色是一位髮型設計師。她擁有自己的沙龍，與愛人賓妮同住。美髮沙龍的引入，其實是一個介紹新地點，及一般角色如顧客的好機會，同時可以帶入真實日常生活話題。但是在這故事中，編劇並沒有讓黛拉先發展她的事業再探討其性向，而是一開始即以性向來侷限了這個角色；也因此觀眾們並沒有機會來真正認識、了解這個人。這是非常可惜的。

然而，約克夏的電視肥皂劇《Emmerdale》，是

真正第一個以女同性戀角色爲主要角色之一的肥
皂劇。這部肥皂劇提供了真實的觀點，讓許多住在
約克夏以外地區對田園生活懷抱著夢想的觀眾，知
道實際的情況究竟是如何；但也有許多人認爲它是
給老祖母看的枯燥肥皂劇。在一九九二年的夏天，
《Emmerdale》發展了一個故事情節，來探討主要
角色之一柔伊泰特的性向。柔伊是地主法蘭克泰特
的女兒，在稍早的故事當中，因爲反對以動物作實
驗，而與其中年愛人離開並前往紐西蘭。由李・布
瑞克妮兒所飾演的柔伊，是一位纖細、黝黑、迷人
且極富女性媚力的獸醫。當李回到這齣肥皂劇系列
時，這角色已被設定爲劇中主要家族之一泰特家的
主要成員。儘管製作人當時是想以一個較性感的形
象來吸引年輕的觀眾群，但要介紹這樣一個充滿爭
議性的角色出場，仍是一個賭注。然而，以這樣方
式來鋪陳故事，倒也避免了一些追求煽情故事的窺
淫狂。

柔伊在一開始對自己的性傾向並不確定，並且
在一次與阿奇失敗的約會之後，對阿奇吐露這個祕
密。阿奇介紹柔伊去尋求一個在理得絲（Leeds）
的同志諮詢服務專線協助，而且劇情的導向，讓當
時有些村民誤認爲阿奇才是同性戀。因此，在柔伊

承認自己是女同志之前，劇中恐同症者的矛頭，是指向阿奇的。當柔伊向父親告白自己是女同志時，她同時也解釋了對自己的看法及感覺。她父親的反應，出乎意料的充滿慈愛並站在支持的立場；他允諾不論柔伊作什麼決定，都會支持她。身為一個專業的女獸醫，又在出櫃之後經歷過幾段與女人的羅曼情史，柔伊泰特堪稱是第一個主要的女同志角色；同時這個角色因為該劇的故事情節朝向她生活的各層面發展，而具有豐富性，並不是只圍繞在「她是女同志」的議題上打轉。當然，她的感情生活，是以她選擇合適或不合適的伴侶為中心。這些伴侶的合適度，或說她們不適合柔伊的原因，取決在她們的年紀、階層、個性，或更準確的說，是在於她們是否與柔伊契合。她們的性傾向，反而是不太重要的；僅管這有時候是她們在這系列肥皂劇存在的主要理由。對柔伊這樣一個討人喜愛且受尊敬的角色來說，這些女伴能不能吸引柔伊的興趣，才是決定這些角色是否繼續在節目當中出現的主要因素。換句話說，觀眾均普遍地接受柔伊的性傾向，而對她的性格描述亦著重在她的個性和專業。她是最正面積極的形象之一，並且也是所有英國肥皂劇最戲劇性的代表人物之一。

困惑——他到底愛誰？

　　戲劇要包含衝突的元素才能提升其可看性。當肥皂劇裡有同性戀的角色已不足爲奇時，去探討一個角色的性傾向這件事本身便不再具有衝突性了。或許在揭曉的那一刻是高潮，但更深層的故事情節，建構在後續對情感層面的探討。也因此，肥皂劇必須讓它的同性戀角色有精釆有趣的生活，或賦予有趣的故事情節，甚或從他們的同性戀愛去創造出賣點。《東城人》有一段戲碼就是關於雙性戀的議題，並且將其主要角色都牽扯到這個戲劇化且刺激的事件當中。

　　故事的大綱是，蒂芬妮認識了東尼並展開一場年少輕狂的愛戀。但在同時，她又與葛倫特墜入情網。當東尼認識了蒂芬妮的哥哥賽門之後，他發現自己深受賽門的吸引……隨後蒂芬妮發現自己懷孕了，但此時東尼卻決定選擇賽門。蒂芬妮只好與她確信是孩子爸爸的葛蘭特結婚。她對葛蘭特的愛愈來愈深，但這卻也是一連串悲劇的開始。這個故事非常的錯縱複雜。當它觸及這些社會關係和性傾向的議題時，採用的是肥皂劇及文學作品故事形式的慣例。主要的故事內容，是東尼同時被蒂芬妮及賽門兩兄妹吸引而對自己的性向感到困惑，而對於

父性的不確定性，則是其中的一個主題思想。然而，這個故事成就了劇中最具爆發性、最成功的兩個角色——葛蘭特和蒂芬妮；並且為將來主要的故事情節預埋伏筆。但是，在肥皂劇的慣例範圍裡，這部戲並不是直接的探討雙性戀及同性戀，而是以劇情交織的方式，讓觀眾看到的是一個懷孕的年輕女孩所面臨的困境。她不確定自己孩子的父親，是一個眾所皆知會打老婆的人，或是一個男同性戀。在這樣的情節中，同性戀與雙性戀的議題被自然地呈現。劇情非常高潮迭起且引人入勝，同時也成功地引起了觀眾的注意，正視雙性戀存在的事實，以及東尼這個年輕角色對雙性戀的體驗。再一次地，肥皂劇製作人的技巧，是要藉著複雜但又不脫離現實的故事，來讓某些觀眾能夠理解他們所沒經驗過的事實。

這是《東城人》最強烈、鮮明的故事之一，並且讓它的兩個最棒且最受歡迎的角色，搭配上另外兩個與家人同住在廣場上的新角色，帶出這個將雙性戀、同性戀交織在異性戀故事的情節中。每一個人都與這些事件相關，並且都有自己的意見。這齣戲提供了對這些主題各個不同觀點的探討與解釋，而且將一系列的故事整合，交待個體如何被這

些事件所影響，然後又是如何作出反應。當劇中的
二位主角，東尼和賽門，終於能坦承自己對彼此的
感覺，雙方的父母們都必須面對的是自己對兒子性
傾向的心態，以及在整個艾伯特廣場街坊鄰居們對
這件事不同的偏見及騷動，以及隨之而來的流言蜚
語。重要的是，肥皂劇的表演型態再次在日常生活
合理的範圍中介紹了雙向戀的主題，而不是以驚世
駭俗或為了滿足窺淫狂的方式來呈現。

謀殺——馬修是無辜的!!

在肥皂劇當中，以謀殺為主題的故事，並不如
那些與肥皂劇競相吸引觀眾群的警察系列來的普
遍。唯有當被害者或謀殺者，是觀眾所關切的角色
時，他們才會對這類的劇情在肥皂劇中出現感到興
趣。如果被謀殺的角色本身對劇情沒有什麼價值，
則觀眾則會顯得興趣缺缺。同理可證，當這個殺人
犯，是觀眾所不喜歡，且樂於見到其在劇中消失
時，那麼這樣的劇情安排，就沒什麼意義了。在《東
城人》中，尼克卡頓的犯罪行為並不會引起觀眾太
大的關切，除非它們影響到尼克的母親姐德卡頓。
觀眾並不在乎他殺了皇后區的地主艾迪柔伊！或
許尼克犯了殺人罪，但對觀眾來說，艾迪並不是什

麼有值得眷戀的角色。只有當謀殺的焦點集中於角色本身,而不是被當成一個社會問題之際,才會變成超級吸引人的故事。當殺人事件不是大部份觀眾所親身體驗,那麼可能發生的非法監禁,及對牢獄生活的描述,會將某些故事帶往「超級故事」的範圍。

　　最近在《東城人》中的一個殺人故事,不但將整個事件鉅細靡遺的描述出來,同時劇情的導向,讓觀眾未待真相大白就先偏坦殺人兇手。馬修羅斯,是一個與父母同住在艾伯特廣場的十七歲少年。他父母的婚姻一點也不美滿,而且他的母親身受多發性硬化症的折磨。他們後來搬到北邊去了,只留下馬修一人住在艾伯特廣場。在這個時候,馬修認識了史帝夫歐文。三十幾歲的史帝夫,是一個和藹、但又帶點叛逆性格的夜總會老板,他讓馬修在夜總會 e20 裡當 DJ。當史帝夫的前女友桑絲姬雅李文絲來糾纏史帝夫,想要回到他的生活中時,史帝夫用盡一切方法來擺脫她。但是莎絲琪兒還是堅持不放棄,仍然試著要贏回史帝夫的心。某一個晚上,在 e20 夜總會上演致命的相會。由愛生恨的桑絲姬雅攻擊了史帝夫,在接下來發生的混亂局面中,史帝夫抓住了一個菸灰缸,並且擊中了莎絲琪

兒的頭。桑絲姬雅就這麼死了。馬修目睹了整個過
程，並且被史帝夫要脅幫忙將屍體埋在郊外。

　　這個故事持續了好幾個月。馬修一直活在驚恐
之中，害怕他們的事會被發現。他手上持有唯一可
以證明他清白的證據，是事發當時所拍攝到的保全
錄影帶。最後，桑絲姬雅的屍體還是被發現了，而
馬修和史帝夫都被以涉嫌殺人罪名逮捕。史帝夫企
圖栽贓馬修為共謀，而他們都在獄中待了好幾個月
等待審判。在這段期間，觀眾見識到了馬修在獄中
所遭遇到恐怖與不人道的對待。對馬修和史帝夫來
說，這是一段極令人害怕、感到羞辱，足以改變整
個生命的經驗。最後，史帝夫被判無罪，而馬修被
判決過失殺人。恐怖的牢獄經驗及不公的審判徹底
的改變了馬修。經過上訴，他終於被釋放。出獄之
後，他恐嚇、追蹤史帝夫，最後把他囚禁在 e20 夜
總會裡。在一幕恐怖的場景中，馬修將史帝夫綁在
房間中央的一張椅子上，並且折磨他，四周的地板
還倒滿了汽油。（事實上，在史帝夫祈求馬修原諒
他，而馬修釋放了他之後，才揭露原來地板上的只
是水。地板上佈滿汽油的假象是可以被接受的，但
是必須顯示它不是真的汽油而是水；這樣的說明是
因為必須堅守電視節目在晚上九點之前播出的分

級制度。）這個故事除了緊張刺激之外，其更深的意涵，是讓觀眾了解一個原本脆弱、純真的年輕人，是如何受到牢獄生活的影響而性格鉅變。他被迫要去追求生存，並且是以他從來不會想要的方式來對抗那些迫害他的人；而他在監獄中所遭受到的恐怖經驗，也將成爲他一輩子揮之不去的夢魘。

家庭暴力、虐待兒童、謀殺、女同志愛——喬達克斯家每天的日常生活

　　《Brookside》一直以來都在探討非常聳動性的話題：強暴、槍戰、販毒、死亡，各式各樣衝擊性的、每天都有可能發生的故事。這部肥皂劇觸及了某些最敏感、最具爭議性的議題，並且將這些主題發揮的淋灕盡致。也因爲這個原因，《Brookside》一直是肥皂劇的先鋒。這些故事，各自有其代表性，如果要舉出一個足以代表當時所有重要爭議的情節，則非喬達克家的故事莫屬。

　　一九九三年的春天，該劇介紹了喬達克家出場，他們搬到這個被當作整個肥皂劇故事背景的村落胡同裡。這個新的故事在當時可說是未演先轟動。故事的主角是曼蒂喬達克和她的兩個女兒，貝絲和芮秋。她們會搬到這裡來，是因爲想找一個可

以安頓下來、不必再過著擔心害怕日子的落腳處。
曼蒂的丈夫崔弗因為歐妻而被判刑監禁。對曼蒂和
她的女兒來說，崔弗對她們所造成的陰影及傷害仍
然存在，然而小女兒芮秋對於爸爸被捉走一事，不
肯諒解母親。她們在新家的安穩日子沒過多久，災
難又尾隨而來——崔弗從牢裡被釋放出來，並且到
處打探曼蒂母女的下落。飾演崔弗喬達克的演員是
布萊恩墨菲，布萊恩之前就曾飾演過迷人、討人喜
愛的小無賴，而這次他成功的演活了崔弗，並讓其
成為在所有肥皂劇中最邪惡、最令人憎恨的角色。
這個持續了好幾個月的故事，堪稱是有肥皂劇以來
最可怕但是最重要的故事之一。個性恐怖、陰沈的
崔弗，找到了曼蒂母女並且強行住進了她們的新居
所，這也是曼蒂母女夢魘的開始。已經遭受了好幾
年暴力婚姻迫害的曼蒂，被突如其來的景況給嚇呆
了，也不知該如何反應。大女兒貝絲則堅持崔弗不
應該在她們的房子裡。更糟的是，曼蒂發現崔弗竟
對貝絲進行性侵害，而貝絲懷疑崔弗也開始侵害她
的妹妹芮秋。崔弗漸漸的展現他對曼蒂母女的暴力
及性傷害。於是曼蒂和貝絲祕密計畫要除去崔弗。
她們將大量磨碎的阿斯匹靈滲在一杯威士忌中給
崔弗喝，意圖要殺死他，但是並沒有成功，而崔弗

也發現了她們的用意，於是和她們發生了扭打。最
後在一陣慌亂的掙扎中，曼蒂把一把廚房用的刀刺
進了崔弗的身體將他殺死。曼蒂不能以要保護女兒
而自衛殺人的理由去報警，因為警方會發現她們本
來就企圖要毒死他。所以她們必須另外想個方法來
處置屍體。

　　在這個故事的編排上，可能觀眾會覺得編劇實
在太瘋狂了。然而，編劇菲爾瑞德蒙這些令人覺得
粗暴、不可思議的故事，其實是根據兩年前一個真
實事件所改編而成。當時有一個案件，是一位有三
個小孩的母親，將自己醉醺醺、平時喜歡動粗的暴
力丈夫給殺害，然後她的青少年兒子和她一起將屍
體埋在自家庭院裡。她的女兒將這個祕密洩露給一
個朋友，而這個朋友的爸爸去報了警，所以這個殺
害丈夫的婦女被逮補，在承認了殺夫後被判了二年
的緩刑。（布魯克　1993：3）不過在這個肥皂劇的
故事中，編劇不認為有任何適當的判決可以將主角
定罪。

貝絲——電視戲劇及文化意識的綜合體

　　我們必須謹記，所有的肥皂劇都是在製作需求
的掌控之中。製作單位會尋找最合適的人選，來詮

釋一個新的故事。而這些是爲了將這一系列的故事
及剛嶄露頭角的新人轉換爲電視劇及文化意識的
一個全新綜合體。當崔弗死後，屍體被裝在垃報
袋，埋在庭院中，但故事並沒有因此結束。編劇們
反而順勢延續故事的張力，讓觀眾心甘情願的守在
電機前，等著看這兩個不幸的女人是否會東窗事
發。自夏天中旬起，這個影集情節的發展愈來愈有
趣，而喬達斯家的故事也在此時達到了另一個高
潮，呈現出英國肥皂劇有始以來最吊詭、最怪異的
情節，足以與任何美國日間系列媲美。

　　當一具已腐壞的無法辨認的屍體被發現時，曼
蒂藉著一些遺物而指稱這屍體是她失蹤的丈夫崔
弗。接著，曼蒂必須應付崔弗的姊姊布瑞娜，因爲
布瑞娜要求曼蒂將崔弗的印章戒子交出好與弟弟
崔弗的屍體合葬在一起。不幸的是，戒子早與真正
的崔弗屍體一起被埋在曼蒂家的庭院中，所以大女
兒貝絲只好和朋友辛巴把父親的屍體挖出來，將戒
子取下再交給姑姑。這是《Brooksides》如何延伸
其故事性之可信度的例子之一。貝絲堅強的渡過了
這個事件，而更能讓觀眾放心的，是當她在策畫及
執行這起謀殺的同時，她一邊同時在應付學校的考
試，而且仍然拿到二科 A 和一科 B，維持了她一貫

的好成績。所以貝絲考上了大學並就讀於醫藥系，
展開了一個全新的人生。上了大學，並沒有讓貝絲
忘卻自己父親的屍體仍埋在庭院裡的事實，還是時
時擔心會東窗事發。不過此時她迷戀上了一位她發
現是同性戀的女講師。貝絲和同住在胡同裡的一位
年輕朋友瑪格麗特也發展出感情。這段關係後來因
發展出英國肥皂劇裡第一對女同性戀接吻的情節
而變得聲名大噪。雖然在一九九二年的艾瑪岱兒劇
中，柔伊的女同性戀角色是英國肥皂劇史上第一
遭，但一直要等到一年之後的《Brooksides》才出
現二個女人接吻的鏡頭。有趣的是，瑪格麗特後來
結束了這段感情，搬離胡同到波西尼亞去與她原來
的男友戴瑞克神父一起為教會工作。

　　我當時和《Brookside》的製作人梅爾楊談過
話，他告訴我其實原先製作群並沒有包含讓貝絲成
為一個女同性戀的計畫，但是為了要在戲劇中製造
緊張的張力，當觀眾好奇曼蒂和貝絲到底會不會被
發現的時候，製作群就必須編出一個新的故事情節
來讓懸疑持續，所以有了貝絲發現自己是女同性戀
的新情節及隨後重要的故事。最終，庭院裡的屍體
還是被發現了，而曼蒂和貝絲被起訴涉嫌謀殺。這
件案子是很有意思的，因為經過媒體的披露，觀眾

開始關切那些受到伴侶或父母殘忍虐待的婦女所
面對的困境。雖然她們的確是有預謀的殺人，但事
實上她們只是對心靈或肉體上所遭受的長期虐待
作出反擊。事件的最後，貝絲在判決的當晚因突然
的心臟病發作而去世。這個突如其來的轉折結束了
這個故事，同時讓飾演貝絲的女演員安娜佛瑞兒離
開這個影集去投身追求往大螢幕及電視的發展。這
也是所有英國女演員所嚮往並認為是通往成功的
途徑。

這是一個相當震憾性的故事，雖然引起社會大
眾的喧然大波，但觀眾的確藉著這部長時期上演的
故事內容，了解到那些被身旁最親近的男人所傷害
虐待的婦女們身處的絕望困境。

你讓我覺得自己是個真正的女人——海莉的故事

英國肥皂劇中，最讓人驚訝的故事之一是《加
冕之路》裡海莉的故事。本來這個系列的故事不是
專門在處理具爭議性的議題，不過在一九九○年代
末期，這個肥皂劇變成最具爭議性故事的最重要的
典型，並且以對每一個細節無懈可擊的來處理此類
型的故事。海莉的故事便是其中之一。故事一開

始，有一位名叫海莉的年輕女人到一家水族販賣店工作，認識了艾瑪並非常喜歡她。對於艾瑪來說，這名年輕的朋友以幾近孩子氣的方式黏著她，　而觀眾也很好奇到底是因為她對艾瑪有性幻想，抑或是因為艾瑪觸動了她潛意識裡對母性的渴求。海莉是一個富有同情心且令人相當愉快的角色，觀眾們很喜歡她。她的形象被塑造成時而堅強，時而脆弱的惹人憐愛。對於艾瑪的老公麥克鮑德溫來說，海莉是一個謎團，而且她對艾瑪的行徑讓他深受困擾，但同時她其實是無害的，不會替人帶來麻煩。海莉是一個非常出色及戲劇化的人物，而這樣的一個角色被帶到肥皂劇中及其後續的發展，意味著這個系列會介紹一個可能被預期會引起批判、甚至讓角色不討喜的主題。但是相反的，這個故事的主題，同時又以包容及敏感的方式在英國肥皂劇中介紹一個新的角色出場，都非常受到歡迎。

　　大家逐漸發現海莉事實上是個男人。她／他是個性別倒置的人。隨著故事的進展，她與洛伊克拉博愈來愈熟稔，互相陷入情網。對於這個故事及這些議題的處理，是這齣肥皂劇的諸多成功處之一。海莉的父親死了，並且留了一筆錢給他，所以他得以實現夢想去進行變性手術。海莉暫時離開洛伊，

到阿姆斯特丹動手術。思念海莉的洛伊，因為已習
慣海莉是他生活的一部份，便動身到阿姆斯特丹去
找她。這裡沿用了一般戲劇中情侶產生的誤會的模
式：洛伊以為讓海莉借住在阿姆斯特丹運河旁家裡
的男同性戀，是海莉的新男友。洛伊在與假想中的
情敵攤牌之後，知道自己錯了，而且最後也發現海
莉動了變性手術，現在不論身體或心理上都是個不
折不扣的女人，總算沒有靈魂被錯置的遺憾。洛伊
獨自回到惠特菲爾得，試著從他凌亂的思緒整理出
頭緒來。當海莉回來後，他們重新建立彼此的關
係。故事發展到這裡，劇情開始加入了住在這個地
區人們對海莉是個變性人這件事的反應，而且可以
看得出來劇中有一定程度的恐同症──儘管並不
如現實生活中，像海莉這樣的人所遭遇到的那麼具
有毀滅性及惡意。最後，這個故事以個人及專業的
方式而獲得完滿解決。海莉的同事接受了她是變性
人的事實。

　　生命中總有一些可預期對同性戀者的戲謔。有
些人懷著敵意，有些人的反應則顯露出其對同性戀
的無知；但最終社區裡大多數的人都接受了海莉。
而那些堅持不肯對海莉放棄歧見的人，通常也都是
劇中人物及觀眾眼中的老頑固。洛伊和海莉的愛日

益茁壯，並且，在沒有任何試圖提到猥褻或親密關
係的細節下，這個故事在英國肥皂劇裡呈現一個完
整的劇情，告訴大家一個改變自己性別的人，找到
與後來的自己是相反性別的真愛，並與之生活得協
調融洽。觀眾對於性愛關係的好奇心，總是使它成
為故事情節的一部分。很顯然的，洛伊並不是在性
方面最活躍的人。他檢視自己對海莉的感情，讓自
己放慢腳步，直到覺得準備好可以跨越親密關係的
最後一道防線不採取行動。在吃了一頓浪漫的晚餐
之後，這一對戀人互相傾訴了對彼此的感覺，以及
所懷著對於即將一起渡過的夜晚之期待。海莉吐露
不論是當她還是一個男人，或是正式成為女人之
後，她都不曾有過性經驗。洛伊激動的回應她，說
這也即將是他的第一次。　這一瞬間的感動似乎讓
時間凝結了。當他們走向臥房，背景音樂輕柔的從
CD 音響裡流洩而出，揚起的旋律正是「你讓我感
覺自己是個真正的女人」（You make me feel like a
nature woman）。這是多完美的製作手法啊！

　　瓜納達廣播電視公司成功的處理了這些原本
易被以淫亂及淫蕩的方式表達出來的敏感議題。藉
著介紹這個角色，以及讓觀眾在強烈的故事情節呈
現之前，先認識海蒂這個人，瓜納達得以引入並介

紹一個遠超過任何標準、更有爭議性的故事：他們
要讓洛伊和海蒂結婚。 這個主題的引入，讓人們
能夠去探討原先所有潛在的障礙，並使其露出曙
光。這個系列檢驗了變性人想要結婚的處境。劇情
中滲雜了喜劇元素：想要結婚的情侶，有一些很古
怪的結婚方式可供選擇；例如有一個網路上的教區
牧師代理人可以爲人証婚。但這不是洛伊和海莉想
要的方式。他們要的，是一個傳統的婚禮，一個可
以在眾人面前宣告對彼此的愛，及相守意願的婚
禮，就像一般的異性戀人一樣。最後，他們找到了
一位女性牧師願意在自己的教堂裡替他們主持婚
禮。婚禮籌備開始進行，而過程中當然也產生了許
多的矛盾與問題。那些在麥克鮑得溫製衣廠工作的
女人們，完全投入在準備婚禮當中──設計新娘禮
服、安排畫妝、決定如何爲新娘舉辦告別單身晚
會……種種都是爲了讓海莉能有個完美的婚禮，慶
祝她新性別的確認。女人天性中關於「分享」的意
識型態，變成故事情節裡一個主要的推動力。隨著
婚禮日期的到來，這些女人對該如何準備婚禮及新
娘的大日子之爭論沸沸揚揚，各有不同的意見。最
後，在經歷許多挫折之後──包括角色中最頑固的
一員蕾絲芭特絲碧公開阻攔，以及報刊評論破壞婚

禮的意圖——洛伊與海莉終於結婚了，而海莉也從
了夫姓。

使人知其所不知

　　瓜納達廣播電視公司在電視劇方面，成功的達
到了一個主要突破。他們在九點這個分水嶺之前九
十分鐘，即肥皂劇收視率的黃金時段播出；而且這
或許也是在大眾系列裡最有潛力引起爭議的故事
之一。它之所以會這麼備受爭議，是因為這是一個
許多人完全沒有過的生活經驗。事實上，只有那些
少數希望能夠還原自己真正的性別，而去變性的
人，才會對於牽涉到的事有真正的了解和經驗。而
那些漠視這方面性向之事實的人，很容易會變得非
常偏執、頑固，並且主觀的認為與這些有關的人都
是怪胎。瓜納達在故事中，成功地陳述了一個知道
其實自己正確的性別，應該是個女人的男人，僅管
在劇中這個男人的角色是由女人來演出的。

　　藉著介紹這個角色出場，讓觀眾接受她及產生
移情，瓜納達得以能夠讓她去經歷最私密的改變，
並且將故事帶向一個傳統的快樂結局。與洛伊克拉
博結婚的海莉，現在是這系列肥皂劇中的一個主要
角色，並且也是最受歡迎的人物之一。他們的故事

內容在肥皂劇的規範之內，超越了想像的界限。這
是一個愛情故事，縱使一路走來障礙重重，洛伊和
海莉還是排除萬難——不論是在肉體的、實際上、
或智識上——並決心廝守。藉著愛情故事的形態，
這個製作群能夠探討這些原本人們以為不可能在
主要商業頻道被播出的主題。如此一來，資訊被得
以散播，觀眾同時得到了新知和最大的娛樂。

我到底算什麼？我不是小孩，也不是大人。我該何去何從？（莎拉路蕙絲）

　　不被預期、意料之外的懷孕之情節，長久以來
已經成為肥皂劇裡日常生活故事的一部份；包括了
不論這些個體與其家人如何處理不受歡迎的懷
孕、及親朋好友怎麼看待其處境。這同時也是女性
所必須面對的最戲劇化的情況之一。知道自己懷孕
了，不是絕對的高興，就是絕對的絕望；端看當時
這位懷孕的母親在生命中的處境。或許當這不被期
望的生命產生時，最糟的情況就是這位準媽媽本身
就還是個小孩子。從一個心智尚未發展健全的青少
女，到要去面對自己即將成為一位母親、對另一個
生命負責所受到的驚嚇，都是一個悲慘的事實，足
以破壞組織其實體存在的每一個情感及生理上的

元素。這些生活上的巨大改變，不只衝擊這懷孕的年輕女人，同時對於她的父母，更是一場惡夢。只要是認識她的每一個人，都會受到影響。關於該如何處置這樣的題材，引起很大的爭議。有些人認為這是一個絕對可以放在肥皂劇中來探討的主題，而相對的，也有爭議認為如此感性與嚴肅的主題，應該只能以文件檔案，甚至是科學或醫學的節目來處理。但是在肥皂劇中討論這樣的主題，的確可以讓後續發展出更多的故事性，及讓大家知道主角們會如何的受到這類事件的影響。並且，電視節目生態快速地變化，許多白天時段有現場觀眾參與的表演秀當中，都紛紛開始討論這類型的事件，而那些當事人也願意談論懷了小孩之後生活的改變。（崔夏，2000 年一月）

在二〇〇〇年《加冕之路》剛開始的幾個月期間，就曾作了一個探討小女生懷孕的故事。十三歲的莎拉露薏絲是吉兒和丈夫馬汀的女兒。（馬汀不是莎拉的生父，而且在這時和他的護士同事有婚外情。為了增加劇情的曲折度，故事安排他想要離開吉兒，轉而投向年輕的芮貝卡的懷抱。這段婚外情在整個莎拉懷孕的故事過程中一直持續著。）瓜納達廣播電視公司投注了許多的心力和敏銳度來處

理這個青少女懷孕的主題。這也成為這類事件由戲
劇化來表現的模型，而這個事件，當然本身具有一
切造成轟動效應題材及過度戲劇化的構成要素。
《加冕之路》選擇以負責、極度敏感及富教育性的
方式來處理這個故事。他們不僅讓吉兒和觀眾知道
懷孕是怎麼一回事，同時也讓莎拉本人體認了懷孕
的本質。莎拉對於自己懷孕的這個事實感到非常驚
訝，而當醫生證實她身體的不適及體重的增加是因
為她懷孕了，莎拉露薏絲和她的母親一樣震驚。吉
兒立即因震驚和生氣而情緒爆發——這或許也是
大多數母親的第一反應——而觀眾也劃分成兩
派；一邊同情吉兒當母親的處境，另一些人則不認
同她沒有立即的去安慰和鼓舞露薏絲。

編劇在處理故事情節的每一個元素時，謹慎的
檢視了每個細微末節，並以合乎常理的方式來對待
相關的事件。然而，劇中主角們的生活仍穿插了戲
劇性的元素，以確保讓劇對觀眾的吸引力，同時提
供了在所有肥皂劇當中最辛辣、但也最貼切的故事
之一。處理這個主題的細膩方式，提供了一個在肥
皂劇中如何包含社會相關議題的模型，並創造出戲
劇性的情節來滿足這個系列的需要。當與青少女懷
孕相關之各種不同的問題被傳播出去的同時，戲劇

走向安排也包括了莎拉家人的反應，她與其他家庭
成員的關係，及其祖母奧黛莉的反應。奧黛莉自己
在四十幾年前就是未婚懷孕的青少女。在故事中，
有些人很能了解這樣的情況並且為莎拉感到憂
慮，但社區中有些人則有很大的偏見，並直言不諱
的譴責莎拉路薏絲和她的家人。對莎拉路薏絲來
說，這是一個非常震驚且痛苦的經驗。而編劇要帶
給觀眾的印象，就是面臨到這樣的情況時，不論是
身體上、實際上、或情緒上都必須付出相當大的代
價。當莎拉的女兒貝莎妮出生後，莎拉必須和媽媽
一同負擔照顧小孩的工作，同時得兼顧學校的課
業。莎拉了解到在學校裡，她不再能夠隨心所欲的
做任何事。她開始重建自己的感情生活，及和男孩
子們建立新的關係。這是一個非常特別的故事，不
但被以敏銳的感受力來處理，亦傳達了理性面的資
訊。劇中年輕女演員提娜歐布萊恩的表現，也相當
傑出。沒有人會指控這個肥皂劇引起青少女們的亂
交及對性態度的混亂；大家所稱讚和表揚的是瓜納
達廣播電視公司對於這樣一個故事之處理能力。

馬克的故事——愛滋病

　　當《東城人》於一九八五年開始新一季的播出

時，寶玲和亞瑟的大兒子馬克福勒，是一個叛逆小
子。他履次向執法單位挑戰，十七歲逃家、染上毒
癮，並且因爲搶劫被送到青少年拘留所。馬克離開
家之後，在戲裡出現的機會變得很少。一九九○
年，泰德卡堤成爲飾演成年之後的馬克。泰德是名
年輕的男演員，因爲在兒童戲劇《Grange Hill》中
演出，以及在《塔克的幸運》中擔綱重要角色而聞
名。當整個故事情節的發展很明顯的預告了馬克將
會公開他得了愛滋病並成爲帶原者的真相，對於演
員的選擇是很重要的。泰德卡堤擁有廣大的年輕族
群支持他。菲爾瑞德蒙所寫的《Grange Hill》，是
第一個很重要的觸及到一些與年輕人有關的嚴肅
議題之兒童／青少年戲劇。《農場山丘》處理這些
相關的議題，而許多參與此劇演出的年輕演員也以
這部戲爲跳板，成功的轉而演出英國著名電視台
BBC 的戲劇，並且擁有自己的影迷。自馬克福勒
在一九九○年回到戲中之後沒隔多久，他染上愛滋
病的故事就一直在進行。在此，我們只能描述一些
簡單的故事概要，但是與這故事的相關議題，影響
了馬克所做過、或正在做的每一件事，接著便發現
他得了愛滋病。

　　馬克回到艾伯特廣場一年之後，開始與法蘭克

巴察的女兒黛恩「約會」。在一九九一年一月，他告訴黛恩自己得了愛滋病。黛恩很支持他，並且取代朋友的角色，鼓勵他去泰倫絲哈金信託公司諮詢。當後來他發現自己的生命，因為病毒的侵蝕，已逐漸萎縮凋零時，觀眾們也感同身受。馬克這個角色，帶領著觀眾一起經歷他整個生病過程中，不論是情感上的掙扎，或不得不對現實面的妥協。

　　流行戲劇，尤其是以系列或連續劇的形式，保留了或許是最有效也最有趣的方法來散播資訊，並且能接觸到為數眾多的觀眾群。肥皂劇中，探索那些降臨在人物角色上社會或情感上的不幸之故事情節特別受到歡迎。然而，這些肥皂劇的故事情節中，沒有包含疾病的完整記載。當普遍存在的「醫生」系列已包含了疾病、意外和死亡，肥皂劇就不再特別強調這些主題。當然，也有例外。有些劇中的角色即是以疾病和死亡的下場來退出此劇，或者有些男、女演員過世了，也會以這樣的劇情來結束角色的生命。肥皂劇或許是一個散播資訊給觀眾們的最佳管道。它們這種完全獲得跨世代、不分階級的廣大觀眾群支持之實力，即證明了它們是將各種資訊帶給大眾的最有效方法。當製作群決定要製作一個以重要疾病為主題的故事，他們必須非常謹慎

的將各種考量帶進故事裡。而最後，通常罹病的主
角也會以死亡來收場。

　　當肥皂劇仍是介紹愛滋病給大眾的最主要傳
播工具，編劇和製作人必須面對某些問題。既然《東
城人》決定讓馬克患有愛滋病，往後的故事發展就
必須以馬克得知了自己的疾病為中心。這樣長期的
一致性，是為了讓肥皂劇發展能夠合情合理，既可
以傳遞資訊，並且藉著病理學的觀點和治療的進行
來將這個疾病介紹給大眾。然而，對肥皂劇製作人
來說，不論是為了要介紹新的疾病而塑造一個新的
角色出來，或是由原有的角色選出一個來擔任染病
的人物，都是兩難的選擇。由原有的角色來帶出這
樣的疾病主題會比較有影響力，但是還沒有其它的
肥皂劇以愛滋病患為主角，並且整個故事都是圍繞
著這個主題、鉅細靡遺的探討所有受到影響的層
面。對於觀眾來說，肥皂劇裡包含愛滋病的主題可
帶來很多的好處：

　　　　對患有愛滋病的人們具正面和個人化的報
　　　導是很重要的，例如介紹肥皂劇《東城人》
　　　裡馬克的故事；這可以讓觀眾了解病患的生
　　　活，並且對於這些人所要面對的生命危險有

更多的體認。（Miller, 1992：20）

　　當劇組決定讓一個已存在的角色染上可能致命的疾病時，可說提供了一個最好的機會，讓觀眾們得以了解有關此一疾病的過程及後果。一旦確立了故事的長期架構，便可以為主角鋪陳非常戲劇性的故事情節。不過這樣的機會畢竟是有限的。因此相對的，主角有更多機會去經營內心戲，以及傳播生命價值的資訊給觀眾。泰德卡堤肯定是在這個情況之下重新認識了自己。故事中的馬克福勒已經成為愛滋病帶原者好幾年，而劇情安排不可能去討論他個人生活經驗的每一個細節、描繪其他角色們的每一個反應，或告知有關這個疾病的所有資訊；只能選擇與觀眾分享醫學和社會方面的最重要部份。當艾伯特廣場的居民知道馬克是愛滋病帶原者時（摘錄 14 July 1996），許多人表示了對這件事的質疑，並且發表他們的意見、同時也有諸多偏見和對主角的刻意漠視。當馬克一一回答了眾人的疑問，相對的觀眾在同時間也學習到這方面的資訊。

公共電視和肥皂劇

　　大家對於公共電視傳統的定位都耳熟能詳。英國廣播公司 BBC 的公共電視台創辦人雷氏對於其公司必須教育、傳遞資訊及兼具娛樂功能的要求，成為英國廣播電視公司、無線電台、獨立電視台和著名的第四頻道（Channel 4）之最高指導原則。傳統上，一般的新聞、時事評論、記錄片、科學、宗教和藝術節目類型被歸類為公共電視。然而，經由某些更流行的節目類型，公共服務的力量更能得到發揮。肥皂劇便能夠以傳遞公共服務為號召，並完成許多它的要求。雖然傳統一般認為只有英國廣播公司作公共服務節目，但其實獨立電視台和第四頻道也都包含公共服務的宗旨。

　　正是肥皂劇這種處理日常生活及超乎平常事件的能力，讓它能夠跨足到公共服務的領域裡。當專心在 「大事件」的領域時，肥皂劇能夠帶到螢幕上的複雜資訊，通常包括倫理道德上的考量，並且最重要的，處理到相關的爭議。肥皂劇表演類型的性質──每週三集，連續的發展，開放式的結局──表示製作者有足夠的時間來展開故事，並且探

討對於問題的所有不同觀點。因為如此，社會中不同成員的反應也能夠一一顯露出來，接著就會在戲劇中產生爭論。然而，這些爭論不僅發生在戲劇中，同時更會衍生至戲外到觀眾群內更廣的社會大眾，於是這些主題便會被熱烈討論。最初是關於戲劇情節的討論，但是經由對同樣主題的辯論，也可與現實世界的事件產生連結。因此肥皂劇能夠提供成為一個公眾殿堂，提供大眾重要的資訊；同時，它刺激了大眾對這些領域的興趣，並使他們對於相關的議題能夠有更廣泛的討論。這不同於在肥皂劇中日常包括的問題。觀眾們會以各自切身的問題，由不同的角度觀點來貼近這些故事主題。這些大事件也許隱含於戲劇當中，但它們立刻會躍出螢幕，轉換成全國性的意識，變成全國爭論話題的一部份，而這些爭論會透過個體和傳媒來被進行。

　　其中一個最主要的例子就是曼蒂和貝絲喬達克的故事。爭論點是她們殺死了一個打妻子的丈夫、強暴女兒的父親崔佛喬達克後，所受到的審判。當這兩個女人在等待判決時，這個故事同時喚醒了大眾對它所根據的真實事件的記憶，全國新聞界、婦女團體都開始重視這類型的案件，甚至英國下院議員也將其列入討論。而且它的確與當時一位

婦女所受到的審判有關。這些看似虛構的小說情
節，其實與現實生活中某些婦女因受到家庭暴力而
發現了自我密切相關。如果這些受虐婦女由於爲了
報復或者採取激烈的自衛手段，而致使她們施暴的
男性伴侶受重傷甚或死亡，那麼她們將會被起訴，
並因爲重傷罪或謀殺而被判有罪。在肥皂劇裡，像
這樣的故事情節所蘊含的意義，其成就是它將這些
問題大規模的帶入了公共服務的層次。它將法律上
的爭議和紛雜難懂之處，以及導致這些女性犯下罪
行的真實情況，由較長的時間表來交待整個來龍去
脈，讓觀眾能夠更深入的了解。整個戲劇具細靡遺
的呈現這些環繞在家庭關係、角色們所受到的暴力
對待，以及他們如何的對曾經忍氣吞聲的家暴最終
所做悲劇性的反擊之情況。再一次的，因爲在肥皂
劇的公共領域中揭露了許多大眾有興趣及關切的
事物，所以公共服務的本質得以被實現。

個人也是公共服務的一部份

　　公共服務關切的是與國家相關的議題，但是這
些議題並非被認爲是唯一的「大事件」。正如史詩
歌誦的是英雄事蹟及全能的宇宙，肥皂劇所宣揚的
是在這些無限的普遍性裡處理個人和感情的細

節。這就是為什麼這個公式能夠成功地被任何國家
所接受，不論是以輸出這個模式，或者，就美國人
的「超級肥皂」而言，那些真實的節目。普遍的情
感問題——和超越了這些情感之後，造成的實際影
響和結果——存在於我們每天日常生活、文化的研
究，以及肥皂劇的高迭起伏中。在二十世紀末期，
及新興的二十一世紀裡，肥皂劇使得個人及大眾所
關心的議題得以具體化。這是在過去數十年及多數
人一生當中，所無法想像的，因為當時個人被視為
是隱私的、不可被談論的範疇，但現在都有所改
變。人們終究理解個人不僅僅是政治的產物，同時
也有實際上的影響；最初可能由個人開始，但很快
地變成國家或國際社會日常生活的一部份。

　　愛滋病病毒對於患者本身及他們所愛的人造
成的影響，不論在個人或經濟上，都具有是全球性
的作用。圖表、統計、醫學和政府專家，都不能夠
讓人們完全信服關於病毒傳播及病患所遭遇到的
事實和結果。但是肥皂劇辦到了。英國愛滋慈善基
金會泰倫絲哈金信托的董事長尼克法興告訴我，在
《東城人》中馬克福勒罹患愛滋病的故事所造成廣
大群眾的覺醒及重視，遠比此高評價的基金會任何
活動或宣導所達成的效果還大。他認為這個故事的

參與是正面的,能夠讓更多的人去正視這個問題,
包括對病毒的正確知識和它所造成的結果,該如何
去控制、管理這個疾病等;而這些都是其它方法所
無法完成的。

　　肥皂劇的力量,以及它們在故事情節裡包含某
些問題的作法,是傳輸資訊最有效的方法之一。這
也是肥皂劇表演型態的一個優點,而另一方面是觀
眾持續的回應與支持,都因此鼓舞了廣播電視公司
提供更多能夠引起爭論的故事,並揭露以往不為人
重視的問題。

第三部份

肥皂劇及其觀眾

第 *6* 章

普遍模式

「你怎麼看待《東城人》一片？」

「它就好多了，這部連續劇比較接近現實，
也和真實生活更緊密連結。裡頭有很多都是
真的會在我們生活裡面發生的劇情。而在某
些恰當之處，就好像他們真的摸清了我們會
遭遇到的麻煩。」

　　一九九六年九月，訪談青少年拘留所中的年輕人

　　迄今為止本書討論了肥皂劇作為一種重要的
電視與文化模式，和傳播者、製作人以及那些參與
肥皂劇生產事業者之間的關係，我們甚至也檢視了
他們所製作的文本內容。但仍有對此產業而言極為
關鍵的一群人尚未被仔細探究，因為假使忽略了他
們，我們就無法對於此「產業的循環」進行徹底的
瞭解（Hall，1997：1）。對於傳播者而言，肥皂劇

的觀眾可以說是關鍵的存在。然而這種表演形式本
身卻基於諸多原因而對閱聽人至關重要，且通常這
些因素還更勝於節目本身所具備的娛樂價值。當然
地，肥皂劇的基本元素呼喚著觀眾收看節目，而連
序的故事性和慣習性則驅使著觀眾日復一日、週復
一週、年復一年，甚至在某些例子中，十年如一日
的定時觀看該節目。因為這種模式讓成功的連續影
集能夠牽起它與觀眾之間的連帶，並讓他們甘之如
貽的準時打開電視機。這個表演模式持續地成為觀
眾最熱愛的表演之一。肥皂劇能夠容納許多在早期
節目型態中所排斥的角色與故事，且它也正是以這
些生動的主人翁和故事情節來打動人心、拓展它的
觀眾群。

　　儘管肥皂劇如今已經成為電視戲劇的大宗，但
在電視公司高層的眼中，它卻是頻道品牌化和建立
觀眾忠誠度的大功臣。不過，唯有隨著一九八○年
代期間此表演類型的爆炸後，這種模式才逐漸得到
尊重。隨著電視頻道的不斷增加，以及一九九○年
制定的廣播法（Broadcasting Act）所造成的觀眾分
級，任何得到觀眾高度評價的節目類型都成為傳播
者生存的必爭之地。觀眾們熱愛肥皂劇。肥皂劇總
是能夠在收視率排行榜中居高不下，縱使每部肥皂

劇都會經歷低潮期，但這種表演類型總是能夠獲得
觀眾的青睞與忠誠度。當觀眾的耐心被耗盡時，他
們便會停止收看，然而一旦製作人修補了某齣肥皂
劇的弱點後，觀眾們又會紛紛回籠。為什麼觀眾願
意對肥皂劇持續捧場，並讓它成為最成功的電視表
演模式？這種表演型態又具備何種魔力，可以讓觀
眾持續數週、數個月，甚至是數個年頭對於某部連
續劇充滿興趣並準時收看？且劇中的主角人物和
故事情節又是如何維繫觀眾的熱情？

積極的觀眾

　　觀眾和電視節目之間的關係，一直以來都是媒
體研究中的論辯焦點。觀眾是如何理解電視節目，
而假使電視節目果真會對觀眾帶來某些影響，那會
是什麼？長久以來，肥皂劇的觀眾，都被視為是一
群徹底被節目內容與故事情節所愚弄的人，但這實
際上，多半是受到諸多非學術消息來源，如新聞業
者與評論家的說法所影響。對這群人而言，觀眾只
不過是可以輕易被耍弄的愚昧大眾。且儘管「皮下
注射效應」（hypodermic effect）模式已經在學術論

述中被揚棄，然而不免俗地在新聞業者的圈子內，仍舊篤信肥皂劇的閱聽人只是會全盤接受肥皂劇所傳遞內容、容易受騙和過於天真的一群人。實際深入研究所得出的周延理論，其中尤以麥奎爾（McQuil，1977：70-94）的研究，都持續地針對肥皂劇及其觀眾進行分析，但我們認為積極觀眾的理論（Brunsdon and Morley，1978；Hobson，1982；Morley，1992）可以作為對於這種表演模式分析的絕佳起點。當收看任何電視文本時，觀眾都挾帶著他們本身的經驗、知識、喜好和理解力。他們是依據本身的選擇來從文本中擷取內容，並進行詮釋，且這會隨著他們本身的處遇和體驗而有所轉變。這並不是意味著在任何文本中並不存在著優先的「意義」：當然地，創作者替他的作品注入意義，但他們所欲傳遞的意義，以及每個閱聽人從文本中廣泛地吸收各種可能的意義，會在後來由觀眾濃縮提煉至他們本身特別感興趣的領域。我本身針對觀眾進行的研究則顯示，當談論到電視節目時，閱聽人總是會刻意強調出那些自己感興趣的領域，並且在他們特殊旨趣的驅使下來討論節目。這並不只可以應用至肥皂劇觀眾行為的研究，在任何電視節目類型的觀眾身上都可以找到這些共通點。這並非單純只

是協商式閱讀（negotiated reading）或一詞多義式的理解（polysemic understanding），而是透過一種積極的選擇去決定他們希望從節目中獲得何種觀點的結果。觀眾潛意識中會刪去那些自己覺得無趣的故事和主題，且他們會擴大任何讓自己興味盎然的面向。本章將探討肥皂劇的觀眾。透過選擇性地收錄一九七七年之後我本身所從事的各種研究計劃內容，我將呈現並強化積極與個體觀眾的例證，並探討這對於理解肥皂劇的表演類型，以及積極觀眾對於這種模式之所以成功的貢獻為何。

　　當我過去從事有關育有幼兒的年輕婦女以及電視與廣播在她們生活中所扮演角色的研究時（Hobson，1978），我首度留意到肥皂劇和女性閱聽人之間關係的重要性。當進行該項研究計劃時，實際上研究的焦點在於這些年輕女性的日常生活，而不是鎖定在任何特定媒體消費的層面，我發覺到電視和廣播在他們的生活中扮演著重要的角色，我也得知她們在進行種類或節目類型的選擇時存在哪些差異性。這些女性選擇拒絕嚴肅的新聞以及相關時事的節目，因為她們認為這些節目跟他們本身的生活毫不相干。當重新分析這個研究時，我們必須要提醒自己，當時所謂的新聞、重大時事以

及紀錄影片和今日我們在電視上所看到的大不相
同。這些女性將這類節目稱為「男人專屬」(male)，
且當然地當時這類節目的風格和內容比起現在類
似的節目而言，都是更加的男性導向。然而，當她
們拒絕收看新聞和更加嚴肅的節目時，她們卻選擇
收看戲劇、猜謎遊戲、肥皂劇和連續影集。這些節
目並不盡然和這些年紀介於十八歲至二十一歲、居
住在住宅區並育有極為年幼寶寶的女性的生活存
在任何相似之處。但是，那些被她們認定為有趣的
節目類型，卻是圍繞著那些身為女性最有興趣的內
容。在影集《加冕之路》和《十字路口》中的許多
主角，都是在「日常生活」中，必須自己去迎接「困
難」的女性，而劇中那些麻煩的解決和排解經常都
能夠引起女性觀眾的同情和共鳴。

所有事情都因為《十字路口》而停止

假如有任何人來這兒，我會說「嗯，如果你
不介意，我喜歡看《十字路口》，我現在正
要開始看喔。」或者當《加冕之路》開始播
出時，我會說「嗯，如果你不介意，我現在
正要打開電視機呢。」但說實在話，我並不

喜歡有人在旁邊一直干擾我，我倒是覺得讓
人坐在旁邊等待個半個鐘頭，應該無傷大雅
吧？你認為呢？（瑪喬莉，引述自 Hobson，
1982：111）

　　我在一九八一年針對 ATV 電台的肥皂劇《十
字路口》進行了調查（Hobson，1982）。針對觀眾
收看連續劇作品，以及收看其他播出節目的行為進
行深入調查。觀眾收看節目的經驗值得我們留意的
地方在於，觀眾實際上觀賞的方式，以及他們和這
種表演類型，甚至是更進一步地說來，和所有電視
節目型態之間的真實關係。對我而言，這項研究所
突顯的最重要觀點在於，它打破了消極閱聽人的迷
思，並顯示出觀眾和電視節目之間錯綜複雜的關
係。這項研究也讓我首度留意到女性作為閱聽人，
她們是與自己的生活產生聯繫的方式來看待特定
節目內容，而連續劇裡頭所發生的麻煩事則往往會
與她們自己生活中所熟知的麻煩相互呼應。
　　我在一九八一年針對收看《十字路口》行為所
訪問的女性中，大部分都擁有家庭，而她們觀賞經
驗則必須和該部連續劇放映時間所碰上的其他家
務事結合在一塊。然而，某些受訪者是獨居的年長

女性，且能夠選擇她們感到興趣的節目，並隨心所
欲的在任何時段收看節目。這項研究是在錄影機普
遍使用前所進行，且當時也沒有所謂的精華篇讓觀
眾能夠補上之前漏看的內容。循此，肥皂劇的收看
便需要閱聽人有很高的認同感，且漏掉一集的內容
便意味著觀眾很難跟上進度。忠實觀眾必須規律安
排收看節目的時間。想要了解肥皂劇對於女性觀眾
究竟有多重要，你可以從當她們談論到自己收看
《十字路口》節目的方式中略窺一二。這些節錄
（Hobson，1982）突顯出女性是如何安排自己的家
務事，好讓自己能夠按時收看肥皂劇。當該項研究
進行時，《十字路口》擁有一百五十萬的忠實觀眾，
且受到這些觀眾的熱烈擁戴。

　　然而，直到那個時候，肥皂劇仍尚未被評論家
們接受為一種有趣的表演類型，儘管他們或許必須
不甘願地承認《加冕之路》確實很有意思，但一般
而言批評者和評論家仍普遍貶低《十字路口》一
片。（Hobson，1982：15）。《十字路口》的觀眾群
很清楚的意識到大部分的評論家都不怎麼欣賞這
個節目。倘若要探問閱聽人為什麼他們堅持要收看
這個被評定為「不怎麼高明」的節目，其實也就等
於是在要求他們檢視並承認自己為何願意賭上他

們的聲譽，去對抗那些享有盛名的評論家或是所謂
的「專家」。於是，我們可以觀察到許久以來，肥
皂劇的觀眾們都必須去對付評論家們對這種表演
模式所抱持的刻薄觀點。某些我所訪談的女性看來
並未因為那些所謂專業人士對於《十字路口》的尖
銳批判而感到苦惱，她們強硬地堅持自己的觀點。

> 我：當你讀到評論家或是其他人們對於這個節目的不
> 　　滿時，你有何感想？
>
> 瑪莉：喔，我認為那票評論家有的不過是在無病呻吟
> 　　罷了，你不認為嗎？儘管我以前曾經讀到某些評
> 　　論內容確實令人激賞的評論，但有些不過是廢話
> 　　而已。我的意思是說，那不過是某個旁人的想
> 　　法，不是嗎？我覺得，我並不太執著於評論家說
> 　　了些什麼。我自有我自己的想法──如果我喜歡
> 　　這個節目，我就會收看它（Hobson，1982：108）。

　　其他的受訪者則對於批評者對於該節目的批
判方式感到有些不滿，甚至有些評論者的言談之中
也攻擊那些在觀看《十字路口》的閱聽人根本是毫
無鑑別力。實際上，觀眾們會感覺到彷彿他們收看
節目的這個行為，其實蒙受了和節目本身同樣劇烈

的抨擊。我所訪談的一位女性就對於評論者做出了
有趣的觀察，且她同時還指出肥皂劇的某些重要的
本質，以及肥皂劇對於死忠戲迷充滿吸引力原因。

> J：嗯，我不認為那些批評它的人真的知道它好看在
> 哪裡，因為它和他們本身的生活方式太貼近了。
> 畢竟觀看真實生活的點滴一點都不具備娛樂
> 性。當他們想要找點樂子時，他們想要觀看的是
> 某些和自己日常生活不太一樣的事物，而這部影
> 集對於他們而言實在太過真實了，所以一點都不
> 有趣……它實在太過貼近家庭了（Hobson，
> 1982：109）。

　　她隨後則指出該劇的內容對於男性而言「過於
情緒化」，也因此他們無法耐住性子觀賞該劇，且
她明確指出當劇中那些女性角色談論到有關「感
情」的事情時，男性會因為無法接受那樣的情況，
而認為劇情是愚蠢和不真實的——這樣的說法和
現在對於肥皂劇的觀點相差十萬八千里，現在的戲
劇中都充斥著對於男性情感的刻劃。

　　在五點半之後到八點之間，這可以說是我最

忙碌的時段——我必須要餵他吃飯、更換尿
片、有時則得幫他洗澡、幫理察準備晚
餐……但我會在六點半時停下手邊的工作
去收看《十字路口》。

除了應付某些對於肥皂劇所抱持的觀點態度
外，我也從和這些女性的訪談中，首度了解到她們
是如何組織手邊的家務事，好讓自己能夠收看肥皂
劇。她們會完成她們的勞務和餐點準備的工作，好
讓自己能夠準時收看該節目。某些女性則會更動她
們提供晚餐的時段，以避免和節目播出的時間有所
衝突，而另外一些女性則是一邊準備晚餐，一邊利
用擺在廚房的黑白小電視收看肥皂劇。她們精心規
劃出一個空間，以利收看節目，並同時讓它和其他
的家務事能夠順暢地配合。

收看肥皂劇最大的享受之處在於，觀眾可以用
自己生活中所遭遇到的麻煩，來理解劇中人物和他
們的行為。儘管劇中某些角色是勞動階級，也就是
和我在這個階段所訪談的女性相仿，但影集中的其
他人物則較為中產階級，而觀眾對於這些人物進行
評價時，則同時透過階級觀點以及某角色作為女性
應該展現何種舉措的共享普遍觀點來看待。故事情

節中最重要的要素在於他們必須和「真實」生活和
家庭產生緊密的連結。瑪喬莉（Marjory），一位七
十來歲的女性，向我說明她為何喜歡收看這種節
目：

　瑪喬莉：我喜歡以家庭和其他相關事物為主軸的故
　　　　　事，我喜歡用故事的方式來呈現這些內容。
　我：所以你認為這就是你喜歡肥皂劇的原因？
　瑪喬莉：是啊，因為它總是會繼續發展下去，而就我
　　　　　個人而言，我認為這和真實生活很貼近。
　我：喔，怎麼說？
　瑪喬莉：嗯，我是指吉兒會遇到人生的風風雨雨，不
　　　　　是嗎？而梅格也是這樣，還有另外那個我忘記名
　　　　　字的角色，就是那個從美國找回她小孩的那個，
　　　　　我是說這些都可能在真實生活中發生呢，對吧？
　　　　　對我而言，劇中的很多情節都會在真實生活中發
　　　　　生。這並不是虛構的；我認為這些都是真實的家
　　　　　庭故事。
　我：現在，當你這麼說時，你並不是說你認為它們就
　　　　　是真實的吧？你是這個意思嗎？
　瑪喬莉：不，它們刻劃真實且十分逼真。這就好像我
　　　　　們在過往歲月中的相片一般，我們習慣將那樣的

家庭故事用照片紀錄下來，但你現在卻無法掌握
了。你現在知道了吧，我就是喜歡這類的玩意
（Hobson，1982：122）。

瑪喬莉顯然很清楚地認識到這個節目是虛構
的；並沒有人誤解這些角色並非虛構，但觀眾也體
認到組成故事情節的諸多橋段都是以「可能發生在
真實生活中」的事件作為基礎。同樣地，在有關「行
兇搶劫」的故事情節中，另外兩個女性談論到該節
目所強調的社會問題，比起用抽象的新聞消息來處
理，這實際上是更為容易被接受的做法：

席拉：喔，我必須說這絕對是讓訊息流通的方法，你
　　　知道的，試著讓人們落實遏止以及所有類似的情
　　　況。因為你並不清楚真實生活究竟會是如何……
　　　這是你會做的那種事情，不是嗎？你很可能在這
　　　之後就讓它上演了。這是你確實可能在真實生活
　　　中做的事情。你從未想過你可能會是搶劫、竊盜
　　　或是類似勾當的參與者。
朱妮：我是說這些都是每天會發生的新聞啊，搶劫、
　　　謀殺和這些狗屁倒灶的勾當。你知道會在新聞當
　　　中看到這類消息……但你卻不希望它在《十字路

口》中出現……我想這就是大多數收看《十字路
口》和《加冕之路》年長者的想法，畢竟他們或
許對於 ATV 今日新聞中的死亡消息感到反胃，
因為新聞中確實充斥著過多謀殺和強劫的消
息，且在這些節目內，這些多半是他們的年紀會
遭遇到的情況。當然這會是他們比較常遇到的情
況，你知道的，年齡群較長，尤其是獨居的女性，
這在現在的新聞中仍舊是駭人的消息。
（Hobson，1982：123）。

　　認為在連續劇中發生這些出乎意料之外事件
的論點十分有趣。從這種觀點來說，似乎是因為這
類事件在新聞節目中出現是再自然不過的，因此他
們對於觀眾也就不會造成強烈的影響。朱妮想要指
出的是，這些意外可以被視為新聞節目類型中的一
部份。新聞中充斥著搶劫和謀殺，而觀眾也習以為
常了。這不過是「每天都會播報的新聞」罷了。但
是假使在《十字路口》一片中發生了搶劫，那麼這
就被視為是連續劇中意料之外的情況，也因此會造
成更加戲劇化的效果，並讓觀眾將這樣的意外事件
和他們自身的生活或是其他友人的生活連結在一
起。比起新聞節目中所播報的消息和預料之中，發

生在那些觀眾一無所知者身上的相同意外而言，觀眾對於劇中人物的熟悉感以及意料之外事件的發生，使得肥皂劇所挾帶的「訊息」具有更高的有效性。若回顧上述的節語，它也透露出肥皂劇的內容產生了何種轉變，因為如今肥皂劇的觀眾會期待肥皂劇中，會和新聞一樣出現暴力事件。

> 因為假如說他是我的丈夫，我老早就在數年前把他給踢出家門了，不過顯然的，那不過是劇中的角色，不是他。

在我早期所從事的訪談中，我們可以清楚的觀察到觀眾對於肥皂劇中人物行為的詮釋，以及他們如何透過遊戲的方式來比較故事情節中主角的行為以及自己本身將在生活中所採取的回應方式。主角的行為，無論是透過嚴肅或是戲謔的方式，都被女性們拿來和自己在面對類似情況時的反應相互比較。有時候，她們會覺得製作人可以讓劇中人物的生活顯得更為有趣，而她們所提出的解決方式也多半是以自己的「真實生活」經驗，以及該作品應該如何被掌握為基礎。一位女性便談論到布朗諾家族（Brownlows）的凱絲和亞瑟：

琳達：我討厭亞瑟布朗諾，我受不了他。

我：你為什麼不喜歡他呢？

琳達：因為假如他是我的老公，我早就在幾年前把他
　　　給踢出家門了——不過顯然這只是劇中角色，不
　　　是我老公。且他的老婆讓觀眾煩得要命，但是之
　　　後他們也應該要能夠對她的部分做點什麼，我想
　　　這是因為她要嘛是在擺設餐桌，要嘛就是在收拾
　　　餐桌，或者就是他們在吃飯……這讓人火大
　　　（Hobson，1982：128）。

　　琳達的先生隨後加入我們的談話，且我詢問他
對於故事情節應該如何改善的意見：

彼得：應該弄得更有血有肉一點。

琳達：對嘛，她看來像是個受盡欺凌的小媳婦。

彼得：搞個婚外情如何？

琳達：換個口味，讓她的老公來打點餐桌。不過是個
　　　角色嘛。她或許可以說是表演得可圈可點
　　　（Hobson，1982：128）。

　　彼得所提的意見看來不脫輕佻的本色，倒是琳

達一針見血指出了凱絲的個性。凱絲總是受盡壓抑，並默默沉受亞瑟的沙文主義，但在劇中卻完全沒有透露出一絲對於亞瑟言行的不滿。這個由女演員所詮釋的角色被視為「寫實」，但觀眾們卻期待能夠有更強的故事發展能夠讓該角色有所發揮。

觀眾們基於「真實生活」的體驗，對於該齣影集在過去所發生的事件都具備充分的知識，並能夠對此進行評斷。有時這些只不過是停留在微小和瑣碎的層次內；其他則突顯出遠為複雜的觀點。布朗諾家庭的場景十分陽春，除了柚木製成的家具之外，還有著極其寒酸的棕色條紋西裝。一位受訪女性就批評劇中殘破不堪的家具，她還指出是時候讓凱絲布朗諾換上新的套裝了，因為舊的那套裝扮實在太破舊了：受訪者隨後還添加了後記，「假如凱絲能夠從凱文那裡拿到錢的話，她就能夠給自己添一件新衣了」。儘管這樣的評論顯得有些微不足道，然而這意味著受訪者正透過自己的眼光來建構真實性，同時也透過同樣的觀點來檢視這齣連續劇。現在這個角色將能夠擁有自己的一小筆錢，她能夠替自己買一套新衣服，這透露出觀眾理解到並不是所有婦女都能夠管理家裡頭的收入，而假使她想要購買奢侈品，或者某些在她先生眼中不必要的

東西時，那麼唯一的方式就是出外打零工，或者在家裡作點手工。

　　另一個能夠顯示出這些女性和文本互動的例子，則是當她們談論到其中一個角色吉兒時，當吉兒的感情破裂時她便開始酗酒。吉兒過去曾經有過失敗的婚姻，並歷經紛紛擾擾的情感糾葛，但她擁有一棟十分舒適的鄉村別墅，以及一份替母親管理汽車旅館的好工作。田園式的生活處境和我所訪談觀眾的生活形成對比。一位女性就指出：

　　　　當吉兒正處於醉醺醺的階段時，你知道的嘛，就是不久之前，在另外一個男人拋棄她的時候，我覺得她根本不值得同情。因為這些情況都是她以前經歷過的啊。也該是時候她……你知道的。說實在的，這是人生的一部份啊。在真實生活裡頭，我們全都可以用酒精來麻醉自己，但是我們就是不會這麼做，難道你會嗎？有些人會這麼做，我承認有些人會，我想這也是許多人努力試著克服的，某些人就是會沉迷在裡頭。但是我必須再強調一次，從吉兒所屬的家庭背景來看，你根本無法想像她會這麼做（Hobson，

1982：120）。

　　這位女性顯然無法對吉兒抱持太大的包容心。在這位受訪者眼中看來，這位主角過去生活中所經歷的許多困難，應該多少意味著她能夠較有智慧的來面對眼前的逆境，而她的階級身分也應該阻止她用這種傻方法來度過低潮。儘管這位主角生命的某些其他領域是我們的受訪者所不清楚的，但基於某種觀點的預設，人們會假想不同階級身分的女性，在面對這類困難時，應該採取何種應對方式。她指出，「在現實生活中，我們所有人都可以開始酗酒，但是你就是不會這麼做，不是嗎？但同樣的，就是有某些人會這麼做！我們可以變得脆弱和不堪一擊，甚至可以用酒精來麻醉自己忘卻煩惱，但是我們仍舊繼續我們的生活。」然而，她隨後仍舊提出證據來維護這部連續劇的真實性，因為她用譴責的語氣指出有些女人就是會用酒精麻醉自己。

　　我在此首次從閱聽人身上習得的是她們透過哪些方法，來將連續劇中的情節和她們認為主角應該採取的行為進行比較，甚至哪些才是在真實日常生活中正確和值得期待的作為。當連續劇處理到社

會議題時——此時也可以說是連續劇中最引人入
勝之處——觀眾們會同時觀察那些問題所蘊含的
社會價值以及解決之道。日常生活中所存在的諸多
難題，以及劇中人物在面對這些麻煩時所採取的反
應是否符合觀眾們的預期，可以說是觀眾評斷肥皂
劇優劣的方法之一。婦女們將肥皂劇的時段融入本
身的時程安排中，以確保自己能夠準時收看這些節
目，換言之，她們將肥皂劇視為自己工作的一部
份。無論她們是在家中或是當她們在渡過平常生活
之際，她們都會挪出時間來觀看連續劇，而在她們
所熟知的範疇內，她們則有莫大的自信去評斷連續
劇，並盡力用她們的觀點來對抗製作人。

工作場合內的肥皂劇

> 這就好像《加冕之路》裡頭的蓋兒……這簡
> 直就像是你認識她，所以我認為，「我不知
> 道她將怎麼處理這個小孩？」——就好像某
> 個你在辦公室內一塊工作的人般。

就在我最早針對女性如何在她們家中觀賞電

視，且如何將節目內容融入其他家務勞動的研究之
後，一九八〇年代晚期開始，我又投入另外兩項研
究計劃，主要是特別關注女性如何在家庭之外的地
方，也就是在工作場合中，觀賞與討論肥皂劇
（Hobson，1989，1990）。肥皂劇可以說是其觀眾
生活的一部分，且儘管肥皂劇是以虛構的模式來描
寫日常生活可能遭遇到的事件，它們也形成某種精
緻文化交流的一環，也就是在觀看這些節目後，便
能夠在家中和工作場合內與他人交換意見。觀看肥
皂劇之所以是一種享受，有很大一部分的來源是因
為可以和其他人談論內容，分享觀點，且或許同樣
重要的是，人們可以利用肥皂劇所提供的觀點和故
事來討論他們自己的生活面向。當然地，此種電視
傳播過程的觀點同樣也適用於許多其他的節目類
型，但正是肥皂劇這種模式和內容的本質，讓它成
為一種被觀眾廣泛用來討論本身生活歷程的表演
型態。無論對於男性或女性而言，談論電視節目內
容都可以說是日常工作文化的一部份。這可能是在
他們工作的時間中被提及，也有可能是利用午餐休
息時間高談闊論一番。其過程很可能是以說故事、
評論情節的形式展現，也有可能是從現實的觀點來
評論劇中事件的真實度，當然也會從戲劇的內容跳

脫開來，轉而討論這類事件在「真實」世界中，以及在他們本身生活中的情況。觀看肥皂劇的過程並不是一個消極的歷程；它會在收看時段結束後繼續發酵，並拓展到日常生活的其他領域。在工作場合中談論肥皂劇可以說是這兩個女性團體突顯出肥皂劇在她們日常生活中佔有地位的一種方式。這同時也證實了積極觀眾的完整性（totality）。

　　第一群女性全都是教育局這種地方性公家機關的僱員，她們的年齡介於二十三歲至三十五歲之間；她們一塊度過工作的時間，也有部分社交時間會相互邀約出遊。她們或許會在晚間一塊出外用餐，到彼此家中作客拜訪，且三不五時會去看場電影。身為一個工作團隊，她們對於彼此之間的互動方式感到舒適自在，我們可以由她們談論到節目中發生的事件以及她們本身的生活時的神態得到證據。她們對於他人的觀點是那樣的「心靈相通」，乃至於她們可以打斷別人的話，並且接續對方想講的話語。當她們抱持相同的觀點時，便幾乎可以同聲一氣的發表言論，這和下頭將討論到的年輕女性一樣。而在這麼作的同時，她們突顯出許多觀眾成員對於劇中人物都抱持一致的想法。當一位女性談論到《Brookside》時，她提到「劇中總是有某些人

物讓人感到不悅」。同時該團體的另一位女性則插入說道「寇克希爾家的人」。她們全都十分在意其他人對於自己說法的觀感。在這場討論中　，她們比較像是在和其他成員談天，而不是在回答問題。當我提出第一個問題之後，她們可能會自然而然地隨著內部討論的話題而轉而討論其他主題。

　　在我進行這場訪談時，美國的連續劇《朱門恩怨》和《朝代》正在英國播出，且瞭解這些女性如何區分英國與美國連續劇亦是相當有趣的體驗。

　　她們也辨識出男性角色的重要性，以及男演員在這種表演類型中的吸引力和魅力，甚至指出美國連續劇中男演員的重要性隨後便感染了英國肥皂劇：

狄：那些如夢似幻的美國人……你根本跟他們八竿子打不著啊。我是說，他們說穿了是住在另外一個星球嘛。

瑪莉：但是那些華麗的服裝和他們豪華的房舍，確實讓人賞心悅目呢。

我：那麼你們是怎麼看待美國肥皂劇中的角色呢？我是說，為什麼你們會喜歡他們？或者你其實不那麼喜歡？還有你覺得自己跟哪個角色很接近

嗎？

受訪者異口同聲：不！

瑪莉：我不認為自己可以跟他們產生什麼關聯呢，沒
　　　有。（Hobson，1989：155）

　　我繼續詢問她們是否是對於劇中的某些女性
角色產生認同，而她們全都認為美國肥皂劇中的女
性的確比較有意思，但沒有人特別將任何一個女性
人物指出來，隨後她們便自發性地轉而討論男性角
色。下面所引用的訪談顯示男性的角色化，是如何
在外表和情感上並不具備一致吸引力的情況底
下，卻能夠對女性發揮魅力。

瑪莉：我很喜歡看到鮑比。

溫蒂：我倒是比較喜歡 J.R.。當他耍弄小詭計時，他
　　　就會轉過身去、背對著被他戲弄的那個人，接著
　　　臉上浮起微笑，每當那種時候我就會想「喔，他
　　　又做出那個表情了」，你知道的。

我：你為什麼喜歡像是 J.R.這樣子的人？

溫蒂：我想是因為他是個非常聰明的傢伙吧，不是
　　　嗎？

維吉亞：他總是詭計多端。

狄：雖然如此，我們還是得讚美他一下，因為他總是知道自己該做些什麼。他很有分寸。

溫蒂：而有些權力總是得靠金錢才能買得到，你知道的，有錢能使鬼推墨囉。他會說：「需要花多少錢並不重要，只要你把你的工作做好，我就會付錢給你」。且我也很欣賞他說的「我希望任務能夠圓滿達成」，你知道的。我就是喜歡他。

狄：我覺得大多數的人都希望自己的人生能夠出類拔萃，但他們卻不像 J.R.般擁有那些權力，不是嗎？

我：你們會覺得在《朱門恩怨》一片中的女性都是弱勢者嗎？

全部受訪者：她們當然是啊。

瑪莉：她們確實如此。

狄：假如 J.R.是我的老公，我不會再嫁給他一次。應該是這樣吧。

我：但你剛剛才說你發現他飾演的有權者很有吸引力。

狄：話是沒錯，在電視上是這樣啊，但我不認為我會想要嫁給他（笑）。

瑪莉：但或許她對別人來說只是個毫不起眼的人啊，且不必然……嗯，她叫什麼名字來著？

狄：蘇艾倫。

瑪莉：我不認為她是個值得欣賞的人，她根本是個淚
　　　人兒，難道不是嗎？她總是……
我：那麼你們怎麼看待在美國肥皂劇中的男性？
維吉亞：《科歐比家族》（The Colbys）中的吉歐夫，
　　　　我也很喜歡麥爾斯。
溫蒂：我很喜歡傑克伊文（Hobson，1989：155-6）。

　　這場意見的交換開始區分英國和美國肥皂劇
之間的差異。英國肥皂劇「貼近真實」的寫實性，
而美國連續劇中則充斥的「幻想」成分。無論是想
像或真實，那些演員們均掌握了吸引觀眾的鎖鑰。
當提及美國肥皂劇中最有意思的人物都是那些女
性的角色時，所有受訪者全都表示贊成。然而，在
異口同聲的支持女性人物之後，她們旋即開始討論
J.R.淘氣邪惡個性的吸引力，以及坐擁權力所散發
的魅力，甚至也提到鮑比、傑克伊文和吉歐夫科歐
比等人的迷人外表。蘇艾倫是整場討論中唯一被提
及的女性名字，而她也被受訪者們分類為「淚人
兒」。顯然地，美國肥皂劇中男演員們的魅力也為
連續劇的幻想成分再添上一筆，且在整場訪談中，
受訪者們很少談到英國肥皂劇中的男性人物。受訪
者都清楚地分辨出虛構模式中的致命吸引力，以及

在「真實」世界中期待認識這類人物兩者之間的落差。J.R.作為《朱門恩怨》之類夢幻肥皂劇的角色得到了極高的評價，但儘管他集合全世界的優點於一身，但卻不是受訪者們心目中值得許諾終身的丈夫。即使是那些富有雄厚男性魅力的角色也並非日常生活中渴望遇到的另一半。而這些人物存在的唯一理由，看來就是為這些連續劇提供美化的作用與性別的吸引力。

英國的寫實主義以及一九八〇年代的強硬女性

美國的超級肥皂劇供應人們夢想，但女性卻是在英國的連續劇中才轉而「現實化」。肥皂劇的主題以及他們和日常生活的關係，總是能夠讓觀眾們透過自己本身豐富大量的知識來進行解讀和詮釋。他們會去仲裁那些描寫劇中人物和她們生活虛構再現的作品究竟孰優孰劣。觀眾們感覺到他們所具備的知識凌駕在製作人之上。一九八〇年代全新推出的《東城人》一片就是希望能夠呈現那個年代的人物角色。當這部影集甫開始播出時，劇中的角

色若非典型的東城勞動階級，就是新出現的雅痞
（yuppies，譯按：該字是由 young urban
professionals 的首字母縮寫而成）（年輕且向上流動
進入中產階級的一群人，主要是透過財富多寡來界
定，通常他們都是「口袋滿滿」！），後者在現實
世界中正開始成為人人稱羨的群體，就像是在英國
電視和廣告片中所呈現的那樣。許多居住在倫敦之
外的人們，只能透過媒體來見識或聽到有關這群新
人種的消息！在評論一九八〇年代的英國肥皂劇
時，我們的這群受訪女性認為在這些連續劇內，女
性都佔據重要和強勢的角色。那些最受歡迎的女性
人物，都是勇於對抗人生險阻的角色。那股不服輸
的精神為她們贏得掌聲，而女性的作為也不再被視
為「軟腳蝦」。假如這些角色達到她們人生的顛峰，
那麼便會獲得受訪者的讚揚，且觀眾只有在極為罕
見的例子中，才會諒解肥皂劇中女性所犯下的錯
誤。

我：那麼英國的肥皂劇呢？你是怎麼看待裡頭的人
　　物？

瑪莉：他們都非常的貼近現實。

狄：女性在英國肥皂劇中看來都強勢得多，不是嗎？

我：你可以舉例說明英國肥皂劇中的強硬角色嗎？

狄：唔，在《東城人》一片中的寶琳（Hobson，1989：
　　158）。

　　接著討論逐漸轉向有關這些人物的外貌，而我
們的受訪者也清楚地劃分女演員以及她所扮演角
色之間的分際。當受訪女性聊到有關《十字路口》
中的人物時，她們也絕對並未誤以爲劇中人物和擔
綱演出女演員具有相同的特質。她們總是能夠理解
兩者之間的差異。閱聽人也能夠良好的掌握男女演
員在不同場合出現時，身份的轉換，比方說當他們
出現在其他的電視節目，尤其是談話性節目或慈善
晚會時，都不會造成混淆。受訪女性就指出女演員
溫蒂理察斯（Wendy Richards）和她在《東城人》
中所演出角色的不同：

狄：當你剛剛不在時，我們正討論到《東城人》中的
　　寶琳，而且談到她看起來不是老，而是有些可怕。

我：你們是指女演員或是劇中角色？

狄：劇中人物，看起來衰老，而沒有經過美化，對吧？

我：英國肥皂劇中有哪個人是迷人的嗎？

狄：雖然我沒有常常收看《十字路口》，但是妮可拉

菲曼（Nicola Freeman），她的詼諧個性很有魅
力呢。

女演員佔有重要的地位，而當她們討論到溫蒂
理察斯時，她們也很清楚當她在《東城人》中看來
「又老又可怕」時，其實上是在表演。受訪女性會
以現實性來判斷角色和故事情節的優劣，且在這些
女性的言談之中，我們可以觀察到她們並未混淆劇
中虛擬角色，以及出演該人物的女演員之間的差
異。

工作場合的娛樂──討論電視

和這些觀眾討論一個很有意思的地方在於，我
們可以了解到這些女性是如何在她們的工作場合
討論肥皂劇和所有其他的電視節目，藉此我們也能
夠認識她們是如何將私人領域中的興趣帶到公共
範疇內。實際上，我們討論的大部分內容也正是圍
繞著公私兩個領域之間的結合。下面的引言也顯示
出在工作環境內部，每日交流觀看電視節目的重要
性。

我：所以你是否能夠描述一般電視節目是如何進入到
　　你們在工作場合中的對話？

瑪莉：幾乎每個早上，當然不是說每個早晨都如此。
　　　我們會試著詢問他人「你昨天晚上有沒有看
　　　到……？」主要還是得看看那段時間節目的發展
　　　為何。

丹妮：假使劇情發展到扣人心弦的時候，連那些沒有
　　　準時收看的人也急著加入討論。

瑪莉：像是蜜雪兒和洛夫堤的那一集就讓大家滔滔不
　　　絕。

丹妮：當然啦，當我們錯過某一集的內容時，我們也
　　　會加入並且說「到底怎麼啦？」

我：假如你錯過了某些內容，那你會怎麼做呢？你們
　　是不是會隔天在辦公室中問別人？

瑪莉：是啊。

丹妮：但是之所以會這樣，是因為我們這個單位的習
　　　慣啊，這個辦公室就是這樣。我們會繼續作我們
　　　的工作，但是我們彼此之間還是保持一個關係，
　　　讓我們可以繼續談論這類話題。這個辦公室持續
　　　都會跟彼此開開玩笑，這讓我們能夠聊天。

我：也就是說你們在工作場合，也會談點其他的事

情。你是說你們的工作性質讓大家可以在工作的
同時和其他人閒聊囉？

瑪莉：也不是，我們是把它結合在裡頭。

丹妮：這是我們繼續工作的方法。

瑪莉：這很可能是在接聽電話之間的閒暇時間發生。
假如某個人打來。那麼就可能會有半個鐘頭完全
停止這類聊天──如果電話響了，我們會跟對方
說「你等一下」。

丹妮：整個早上可能都會斷斷續續進行這類的對話。

瑪莉：你會因為有正事來了而暫時停止，但是等到電
話一放下，我們又會開始聊，等到某個人打來
時，會再度停止（Hobson，1989：160）。

　　這段討論意味著這些女性可以一邊討論昨天
晚間的節目內容，一邊繼續完成手邊的工作。當有
正事要處理時，她們並不會彼此交談，嚴格說來，
她們是在工作間隔的中間進行有關肥皂劇內容的
討論。她們會趁著接聽和播打電話之間的閒暇時段
跟彼此交代劇情發展。她們也會尊重某些人需要補
上某些漏看的進度，於是將會等到大家都看過錄影
帶之後，再開始討論具體內容。當她們想要開始討
論某些劇情之前，都會先詢問其他同事是否已經看

過該集的內容。有時候當有人忘記將內容用錄影機錄下時，所謂的「惡補」就是必要的工作了，她們會向那些錯過劇情的同事說明故事發展。看來肥皂劇的製作人可得好好感謝這些觀眾，因為他們總是扮演各集之間的橋樑。肥皂劇中以旁白講解劇情的方式讓這些觀眾能夠輕易地跟朋友或同事交代劇情走向。這對於製作人和電視公司都好處多多，因為這樣一來就能夠確保觀眾不會因為錯過了某些內容而喪失興趣或停止收看。就某種意義來說，重新述說肥皂劇的故事，讓每個人在無須自己撰寫故事的前提下，都有機會成為一名說故事者。在某些例子中我們也發現，在工作場合或是在家人、朋友之間講述肥皂劇的劇情，會決定某人是否開始觀看某部連續劇。當故事情節具有高度吸引力時，就會成為辦公室內的焦點話題，這樣的情況也合理地鼓勵某人去觀賞某部連續劇，以免被排除在工作場合的對話之外。

特殊知識——亞洲文化

他們試著安排一場婚禮，但是並未成功。他

們才不會找他來呢，且會試著讓他們重修舊好。事情根本不會這麼發展。

<div align="right">維吉亞</div>

維吉亞是這群女性受訪者中的一員，她是一名亞洲人且對於《東城人》中所描寫的文化具有一份特殊認知。她認為虛構故事對於亞洲人的刻劃並不理想。當我們進行這些訪談之際，其中一條劇情主軸是奈依瑪這個角色和她的另一半並未如期完成婚事，而是在他回到孟加拉時，選擇繼續留在英國。她的家人在跟她溝通之後，要求她的某位親戚來接管店舖且最後娶了她。辦公室中的這群受訪女性對於這個故事究竟是否寫實毫無概念。劇中所描寫的並非她們的文化，也沒有任何其他的想法能夠協助她們做出判斷。她們完全沒有辦法得知劇情發展是否「合情合理」。當她們和維吉亞討論之後，她們對於故事發展的好奇心便得到了滿足，同時也不用直接對維吉亞多所詢問，便對她所屬的文化有了進一步認識。當我和最早介紹我訪談這群女性的友人討論時，她告訴我維吉亞在去年八月曾經安排自己的婚事，然而最後卻並未付諸實行。她的先生已經回到孟加拉，而她則是回去和自己的家人同

住。也因此，她之所以具備額外的知識是因為她本身所屬的文化以及個人經驗，而這部連續劇幫助她的同事能夠探問她的私生活，但卻不會覺得自己是在刻意打攪。

在和這群彼此工作關係如此緊密的女性們進行訪談之後，我發現觀眾會利用肥皂劇中的資訊和戲劇化的轉折點作為出發點，來討論他們本身生活的諸多面向，這同時也能夠讓他們的上班時間顯得更加愉快。談論肥皂劇中的劇情讓他們能夠討論自己感興趣的一些事情，卻無須感到自己在作無理的打探，自然也不會因為這些辦公室八卦而惹上麻煩。第二項研究（Hobson，1990）則是以一位在國際製藥和女性衛生公司擔任電話銷售經理的年輕女性為對象，去瞭解她如何度過在辦公室中的上班時間—銷售、說話，也就是她所謂的「讓世界正常運轉」。這位女性生動的描述道：

　　年紀最大的是五十六歲的奧黛莉，她有兩個
　　孩子都已經上了大學，她的先生有一份好工
　　作，會留在這兒等待她退休，奧黛莉是個相
　　當沉默的人，通常只跟我們談談窗簾和那類
　　的事情，鮮少加入討論群中。而最年輕的，

也就是辦公室裡頭的菜鳥，是只有十七歲的
小崔西，她三不五時就會帶著被她男朋友打
的黑眼圈來上班，行事作風都很像小朋友。
那麼現在你知道其他同事的年齡分布了，我
們大家的婚姻狀況都不大相同，當然也都有
著迥異的背景、殊異的文化和階級，但是我
們卻混在一塊。其實這也沒什麼不好，因為
即使大家存在著那麼多的差異但卻在同一
個部門裡頭工作，且大家都能夠用寬闊的心
胸討論各種事件和話題，雖然並不必然如
此，但有時我們確實是因為電視節目而開始
閒扯（Hobson，1990：62）。

　　從她的描述中我們逐漸可以發現女性經常會
藉由電視節目來開啟話頭，並將這些故事劇情和她
們個人的興趣、目前的情況、社會與哲學的爭論和
媒體大事交織在一起。她們在工作之中進行對話，
有時靈感來自於電視節目或是報紙上頭的文章。某
些電視節目甚至能夠讓整群人都加入討論當中。一
旦辦公室裡頭有某個人開始談到電視節目，她們就
會立刻讓這些對話中包含著自己本身的生活和興
趣。在大家都初步跟上劇情發展的進度後，辦公室

內的女性就會把討論延伸到該影集已經發生的許多事件，並試著揣測劇情未來的走向。下一個階段則是將談話的主題拓展到假如自己和劇中人物面對相同的處境時該怎麼辦。雅葵（Jacqui）解釋道：

> 就像我說的，你可能一開始是在討論有關《加冕之路》或是《東城人》的劇情，當你問過「發生了什麼事？」之後，你可能會說「你認為接下來會發生什麼？」「嗯，我認為安吉會私奔。」（她真的這麼做了。）「不，她才不會咧。」「喔，我想她會。」其實這些對話全都是在很笑鬧的情況下發生，有些八卦，沒有人會當真，不過如果你接著轉而討論凱絲和威爾莫特布朗，某人就會說「我覺得凱絲一定會跟威爾莫特布朗有一腿」，在這之後她們就會開始把話題和自己扯上關係，但是當然是以一種開玩笑的口吻啦。例如會說「哈，假如我的艾倫跟彼得一樣卑鄙，我想我絕對會跟威爾莫特布朗有一腿！」（Hobson，1990：64）

有關他們是否真的會因為自己的老公像電視

連續劇中的角色一樣惡劣,而選擇來一段婚外情的
對話,基本上都是以一種開玩笑的方式被談論。對
於某些婚姻面臨瓶頸的女性來說,連續劇中的劇情
和她們本身的生活極為相似,故她們也不願意加入
自己在類似處境時,將會採取何種回應的討論行
列。一位特殊的女性就不只和我們分享她對於肥皂
劇的喜好,同時也告訴我們雅葵所謂的「她所生活
的地獄家庭」:

> 很少加入討論的維琪,一旦討論的主題是肥
> 皂劇時,就會熱絡的加入對話行列。她生活
> 在一個有點像是地獄的家庭內,住在一塊的
> 那個傢伙並不是她的丈夫。
> 她從來沒結過婚,並和這個傢伙住在一起,
> 房子是屬於他的名下,在她的生存哲學中.
> 自己得對這男人的話百依百順,否則如果惹
> 得他不高興,隨時都有可能會被丟出家門。
> 她常常說自己喜愛所有的肥皂劇。「我每部
> 都看,不管是《加冕之路》、《十字路口》、《東
> 城人》或是《朱門恩怨》,我全都有看而且
> 愛死了。」但是假如布萊恩回來了,她就不
> 能再看了。她常說「布萊恩討厭這些連續

劇，假如我在看它們，他就會進來把電視機
關掉，不準我看。一旦他把電視機關掉，不
準我看這些連續劇，然後我就得去幫他倒
茶」（Hobson，1990：64）。

有關維琪不能看肥皂劇的故事並不特別。其他
女性，不管是出於恐懼或是默許，都讓她們的另一
半握有對於她們的閱聽習慣以及節目選擇的控制
權。許多其他女性也告訴我，她們無法隨心所欲的
選擇收看的節目。我想這並不是所謂男性掌控遙控
器的問題（Morley，1986），而是男性控制女性能
夠收看哪些節目的問題。但是雅葵繼續解釋道，儘
管維琪從未懷疑過如果自己是某部電視劇中的主
角時會採取何種回應，但討論劇情內容確實讓維琪
能夠藉此和大家談談她所體驗的生活。

　　利用電視節目中所發生的事件，來和別人談論
自己本身生活的情況在這樣的團體裡頭早已司空
見慣。我直接詢問她們是否會跳脫電視上所看到的
主題或情境，轉而談論那些事件如何在他們自己或
熟人的生活中上演的相關話題。雅葵的回答是：

　　其實這是非常有趣的，可能的情況是某個人

會談論在某個節目中所發生的事件。假設劇
中的情況是主角的丈夫對感情不忠，並被她
發現了。那麼大家就會跳脫出劇情，並且討
論一下如果發生在自己身上該如何是好。
「喔，我會把他的東西打包好，叫他滾，讓
他流落在外，不讓他回家了！」大家可能會
對這樣的強硬宣言奉承一番。接著，可能就
會跳出某個真的曾經碰到這樣的情形，或者
這件事情仍屬於進行式的人，她通常會用抽
象的方式跟大家討論這個話題，例如「那假
如妳還愛他怎麼辦？」「難道不聽聽他的解
釋嗎？」她們會試著看看別的女孩會作何反
應。我猜想這可能是想透過這個方法來評估
自己的處境（Hobson，1990：65）。

利用虛構事件來揭開那些或許過於私人、過於
沉痛的經驗，並和整個工作團隊開誠佈公的聊聊是
很有幫助的作法，這同時也是將節目的價值延伸到
本身生活中的一種創意模式。在此，女性同樣也是
將她們個人生活中感興趣的話題領域，和她們在辦
公時間所開闢出的一個文化空間結合在一塊，以此
來分享節目的點滴，並讓工作能夠在愉快的氣氛下

進行。

肥皂劇不只是白人與女性的天下——年青黑人男性的經驗

　　並不是所有的閱聽人都是肥皂劇迷，在另外我針對多種不同觀眾群體所進行的一系列訪談中，就發現許多對肥皂劇與電視觀眾徹底不同的觀點。（這些訪談成爲研究的基礎（尚未發表），這是我在擔任第四頻道的顧問時，爲撰寫《對第四頻道電台的認知》（Perception of Channel 4 Television），針對該頻道開播後前六年，也就是一九八二年至一九八七年所蒐集的資料。）當閱聽人談到他們對於整個節目流程的喜惡時，通常都會主動的提到有關肥皂劇的問題。許多受訪者都不是這種表演類型的支持者，而他們所做出的回應則如同硬幣的另一面，可以作爲我們在讚揚或觀察這種表演類型時的重要參酌點。當然地，這些訪談的目的是希望能夠挖掘出不同團體對於第四頻道的想法，而我研究這個主題的方式是和他們廣泛地討論電視節目，一方面可以了解到他們對於四個頻道的整體看法，同時也

將有關第四頻道的問題不著痕跡的安排在其中，以
避免直接切入主題會影響到他們的作答。這些團體
中許多接受訪問的成員都對於肥皂劇不感興趣。其
中有些人提到個別的電視節目，而有些則是用一種
輕蔑的語氣認為這種表演類型根本應該被淘汰。有
趣的是，這些人幾乎都明確地指出這種表演類型為
什麼不合自己的胃口。

　　第一個訪問的團體是一群在伯明罕漢斯沃斯
區（Handsworth）一家小機械工廠工作的年輕黑人
男性。他們都對於肥皂劇不感興趣；實際上他們對
於一般電視節目也沒有多大興趣。儘管他們很清楚
的知道目前播出的節目有哪些，但是他們認為這種
傳播媒體很少考慮到他們。實際上，在那個時候很
少有以黑人為對象規劃的節目，雖然英國廣播公司
在他們伯明罕的 Pebble Mill 攝影棚製作了《Ebony》
一片，而中央電視公司則製作了《此時此刻》（Here
and Now），但這些節目並未打動這群受訪者。他們
的年齡約為十八歲到二十出頭，當時所推出的節目
類型都不符合他們的興趣。第四頻道開始採取一些
改善作為，因為他們開始瞄準弱勢族群作為他們提
昇收視率的方式。他們特別製播兩個以黑人與亞洲
觀眾為主軸的節目——《黑中之黑》（Black on

Black）和《東方眼》（Eastern Eye）。我們的受訪者
中，有些人留意到了《黑中之黑》這個節目，他們
也樂見自己特殊的興趣能夠獲得重視。然而，一群
男性絕對也是體育頭條鎖定的觀眾，而由於第四頻
道已經決定專攻美式足球和籃球，他們也希望這群
受訪者會樂意收看。他們確實收看籃球比賽，但卻
不認為有什麼特別之處。讓他們感到有趣的是發覺
第四頻道努力製作黑人節目來吸引他們的目光。不
過，他們並沒有因為這些節目而買帳，反倒是希望
能夠有來自牙買加的黑人電影或是其他娛樂節
目，而非倫敦週末電視（London Weekend
Television）製作的節目，後者替第四頻道製作了許
多節目的公司。但是，黑人主持人以電台預報員的
姿態出現，雖然只是一個不固定的安排，卻已經引
起極高的關切。一位年輕的工廠員工告訴我：

　　我喜歡他們安排個主持人告訴你接下來播
　　出什麼。我曾經看到有色人種播報主要事
　　項，將要播出什麼，例如說明接下來的節目
　　為何。這真是耳目一新……當我第一次看到
　　他的時候，我被嚇了一跳。

會因爲黑人成爲電台宣告員而感到訝異，透露
出黑人閱聽者在他們觀看英國電視節目的經驗
中，必定長期都有一種濃厚的疏離感。一般節目中
缺乏黑人的出現，可以被視爲這群年輕黑人男性全
都不認爲電視可以作爲娛樂模式的原因之一。雖然
在針對節目供應情況而對這群黑人閱聽者進行的
訪談中，我們並未深入探討肥皂劇這個話題，但他
們所提到的兩個例子或許可以用來說明他們是如
何看待當時的電視頻道，同時也讓我們了解到爲什
麼這些年輕男性很少提到肥皂劇。第一位男性提到
英國廣播公司一台試圖招攬黑人觀眾的做法：

丹尼斯：他們試著要改善，但我無法看到成效，我要
　　　　怎麼說……
我：你覺得自己跟他們的哪個節目有關係？
丹尼斯：不，我覺得沒有。他們裡頭所描寫的要不就
　　　　是過於樂觀，要不就是過於黑暗。這就好像是第
　　　　三世界；他們總是播出這樣的節目，這實在是夠
　　　　了。假如有什麼不好的地方，他們總是會把它給
　　　　挖出來，但是絕不說點好的，他們試著要和我們
　　　　這種人有關，但是總是報憂不報喜。或是只播出
　　　　過於高尚的電影。

　　這位年輕男性要求的是能夠呈現正常性，他的正常性。另外一位受訪者則允諾，如果這些節目播出，他一定會收看。他就像其他受訪者一樣，表示如果第四頻道為黑人觀眾製作的節目播出了，他一定會調整自己的生活習慣去收看：

> 假如他們經常製作以黑人為主題的節目，像是《一帆風順》（No Problem），假如每天都會播出，我一定就會每天準時收看。《黑中之黑》應該要每星期都播出，那我就會每個星期都收看。（該節目與《東方眼》輪流播出。）假如今晚有影片播出，那麼我就會回家看它，如果它很枯燥，那我就會去睡覺，假如它很精采，我情願整個晚上不睡把它看完。

　　丹尼斯對於一般電視節目瞭若指掌，也收看廣泛類型的節目。他列出了一串可以播出且會吸引黑人觀眾的黑人影片清單，另外也點出幾個應該更經常出現在螢光幕的表演者。當我們問道何種節目是他從未看過時，丹尼斯固執的表示他絕不願意收看

肥皂劇。

就像溫斯頓一樣,《加冕之路》和《十字路
口》。我從不在家看這種節目,假如說我回
到家發現有人在看這種節目,我就會把它給
關掉,因為我不認為我家裡頭有任何人應該
看這些玩意;我媽媽就很愛看,她總是看在
這些。

丹尼斯並沒有進一步解釋他爲什麼不看肥皂
劇。但是在隨後的訪談中,他提到幾年前自己觀看
《帝國之路》(Empire Road)的想法,以及他的家
人是如何收看這個節目:

當我們回到家時,我爸爸和哥哥就會說「我
正在看《帝國之路》呢」,那真是美好。

我詢問他對於電視節目中描寫黑色人種的看
法,以及是否有任何一個節目真實地呈現了他所經
歷的人生。他的回答同時也解釋了爲什麼當時的年
輕黑人觀眾不愛看肥皂劇:

丹尼斯：唔，我想這些節目都沒有呈現出黑人們的真
　　　　實生活。尤其是這個區域（伯明罕的漢斯沃斯
　　　　區）。在牙買加播出的節目《The Harder They
　　　　Come》比較貼近現實。幾年前播出的《帝國之路》
　　　　也不賴。是英國獨立電視公司還是英國廣播公司
　　　　一台？

我：是英國廣播公司二台。是由在 Pebble Mill 的人製
　　作；是那個工作室的作品，且他們通常會在漢斯
　　沃斯一帶完成他們的拍攝與製作。

丹尼斯：對嘛，這樣才對。

在那個時候，大家的認知都是很少有節目能夠
真正妥善地處理年輕英國黑人的日常生活。丹尼斯
討論肥皂劇時提到的溫斯頓，他雖然也並非這種表
演類型的死忠支持者，但是他卻在那些播出節目中
挑揀，並且選擇收看第四頻道所播出的
《Brookside》。他也是一個充分掌握電視節目資訊
的觀眾，他能夠清楚掌握從政治節目、紀錄片，甚
至是新推出節目的各種消息。他是第四頻道的支持
者，因為從那個時候開始，這個頻道就試圖塑造本
身關懷少數群體需求的形象。他是一個寬厚的觀
眾。

溫斯頓：我說不出我討厭什麼。我還沒看過什麼太糟
　　　　糕的節目。我喜歡《Brookside》我也收看它，但
　　　　我不喜歡《十字路口》。我可以說我不喜歡這個
　　　　節目，但是我沒辦法指出哪些是我真的不能接受
　　　　的。或許有些節目是我沒興趣的，但是我也不討
　　　　厭啦。

我：為什麼你會喜歡《Brookside》？

溫斯頓：因為它比較現代啊，它注意到我們這個年紀
　　　　的需求。對我來說，《十字路口》應該是給中年
　　　　人看的影集。《加冕之路》則適合年紀更大的人
　　　　去看，但是《Brookside》則是讓年輕人產生共鳴，
　　　　而且裡頭描寫的事情都是我會做的啊，一些我很
　　　　愛搞的惡作劇，像是偷塊地毯，我開玩笑的啦！

我：所以你覺得你可以認同那些角色？

溫斯頓：沒錯。

我：像是貝瑞和泰瑞嗎？

溫斯頓：嗯，這就好像我看到自己在幹那些勾當，我
　　　　可以想像。

　　儘管透過這些訪談內容所反映出的是這些閱
聽人跟那些嘗試著要取悅他們的電視公司間，複雜

協商的圖像，但我們可以清楚的知道這群觀眾和肥皂劇的關係之所以如此，是因為他們無法和多數的劇中角色產生共鳴，故無法對於故事情節有認同感。他們找不到任何施力點，也只有《Brookside》還稱得上有些關聯。有意思的是，讓溫斯頓感到有趣的人物是利物浦二十來歲的混混──貝瑞葛蘭特以及他的朋友泰瑞蘇利文，他們那個時候經常搞點小衝突和詐欺。他們雖然不是黑人，但他們因為跟溫斯頓年齡相仿而對他產生吸引力。實際上，當時的《十字路口》確實有個黑人角色，卡爾，他是一個修車廠工人，有老婆孩子，但因為這個節目被定位成適合中年人收看，所以溫斯頓根本沒動力去看這部影集，當然也就不會發現這個角色。儘管這群年輕男性對於這種表演類型的排斥，並不見得特別激烈和負面，卻能夠反映出他們對於當時普遍播出的節目類型抱持何種態度。《Brookside》中對於年輕人的描寫，至少讓他們其中有人感到有意思。

肥皂劇和失業

我並不看和家庭有關的東西。

馬克（16歲，失業，活動中心）

　　失業的年輕男性迅速地成為一九八○年代普
遍的生活模式，在這樣的景況底下，許多年輕男性
的生活都得面對工作難尋的窘境，而社會也逐漸將
責任歸咎於他們本身的條件。沒有工作、也不去上
學時，這些年輕男性會找些地方供他們碰頭和找樂
子，像是撞球或「只是閒晃」，由地方政府的休閒
局所出資設立的活動中心（drop-in centre）就是其
中一個地點。我選擇某個這類中心作為我和這些男
孩「聊聊」（talk to）而非「訪談」的據點。這些男
性所聚集的這個中心，實際上是位於近郊購物區域
的一棟老舊建築。在一間小小的房間內，塞滿了撞
球桌，只有狹窄難行的走道供人通行或是計算撞球
得分，一群玩著撞球的年輕男孩，坐在木製窗簷和
我談著他們對於電視的想法，以及電視在他們生活
中所扮演的角色。他們可以說是忠實的觀眾，因為
他們得借助電視來填補生活的空閒時光。當被問到
是否有哪一個節目是他不願意收看的問題時，馬克
不假思索的回答：「《朱門恩怨》、《加冕之路》還有
《十字路口》——我並不看和家庭有關的玩意。」
　　雖然有很多人收看肥皂劇的很大原因是因為

它們會處理家庭的議題，但是對於馬克而言，這卻是讓他不愛看這些影集的理由。另一個在玩撞球的男孩尼爾，他十六歲且參加了青年訓練計劃（Youth Training Scheme，YTS——政府替十六歲青少年開辦的計劃，在那兒年輕人替領取政府補助所以僱用他們的雇主工作），他的志願是能夠成為一個鉛管工人。當我必須不斷閃避才不致於擋路時，參與撞球遊戲的男孩們可以說是塞滿了整個房間，他們可以嫻熟地說出四個頻道的節目流程，以及每個他們收看節目的時段。他們轉換頻道尋找有趣的節目來打發無盡的空虛時光。尼爾對於肥皂劇很感興趣，他也是第四頻道的支持者，自然也準時收看第四頻道特別針對年輕人製作的那些節目。他收看的節目類型可以說是五花八門：電影、球賽、紀錄片，特別是有關動物和昆蟲的紀錄片。他選擇收看的戲劇則是那些內容特別能夠引起他共鳴的節目——如《來自布列克史多夫的男孩》（Boys from Blackstuff）、菲爾雷蒙（Phil Redmond）有別於其他連續劇的《出走》（Going Out）和第四頻道所播出名為《一個夏天》（One Summer）的特別連續劇，劇情是敘述一個來自北方城市的年輕男孩在約克郡和一位農夫尋覓自由與體諒的故事。他所選擇的

肥皂劇，毫無意外的也是《Brookside》，他認為這
部影集很有吸引力：「我從一開始就看了。它很有
趣。裡頭的事件就像真實生活般。」

這是尼爾對於該節目的唯一評語，但他對於其
他觀看戲劇節目的高度讚賞以及他將《Brookside》
同樣也放在這些領域內，意味著該劇的內容對他來
說很有號召力。這些連續劇全都是有關年輕人、失
業，和他們生活中不同面向的故事。劇情全都是集
中於描寫勞動階級的處境，也因此裡頭有許多成分
都和尼爾自己的生活相互呼應。另一個在撞球間的
男孩馬克，在被詢問到「你看哪些節目」的問題時，
也快速地指出《Brookside》。馬克的回答中包括許
多不同的節目類型，其中他很強調體育節目，另外
則是《年輕人》（The Young Ones）以及《Man About
the House》，《Brookside》可以說是他唯一說出名稱
的連續劇。這三個年輕男性有趣的地方在於，這些
訪談是在一九八四年進行，但是他們卻完全沒有提
到任何其他當紅的肥皂劇。這些訪談是在《東城人》
播出前所作，顯然在那個時候除了《Brookside》之
外，並沒有其他肥皂劇處理到和這部分觀眾有關的
人物角色或是劇情，自然也就無法直接引起他們的
喜愛。至於另一系列的訪談，我將在此花些篇幅加

以討論，我訪問了年齡介於二十五歲至四十歲的消防隊員，撇開他們都暗示自己有時被迫必須陪老婆一起看肥皂劇不談，他們也指出肥皂劇可以說是他們最不愛看的節目。即使當我針對一群伯明罕大學的學生所進行的訪談結果，也顯示出他們唯一看過的肥皂劇是因爲他們得陪老奶奶看電視才看的。因爲許多年來無論是在正式或非正式的訪談中，有許多人都告訴我「我曾經陪著我奶奶一起看《十字路口》」，因此對我來說，這幾乎成爲奶奶和孫子之間親密關係的正字標記了。

　　透過這些簡短的評語我們可以發現，仍有一群觀眾根本不喜歡肥皂劇，或者指出肥皂劇並不是一種他們會被吸引的節目類型，像這些回答也應該被採納並作爲觀眾與肥皂劇節目之間關係的不同類型。當這些訪談於一九八三年至一九八四年間進行之際，不乏願意接受有關肥皂劇訪談的女性，但是當時的年輕男性則多半對此表演型態興趣缺缺，因爲無論是劇中角色或是情節發展都對他們沒有太大的吸引力。只有《Brookside》中的年輕男性角色對他們富有吸引力，而一直等到一九八五年《東城人》播出，開始出現許多新的年輕角色之後，年輕觀眾才開始喜愛肥皂劇，因爲故事情節也開始逐漸

反映出他們本身的日常生活。十年過後，也就是一
九九〇年代中期，肥皂劇逐漸站穩腳步，成為對於
最強悍年輕男性都富有極大魅力的表演模式，調查
結果顯示，這些年輕男性認為肥皂劇是他們最熱愛
的節目類型之一。

幻想與現實

> 每件事情看來都是那麼輕而易舉，劇中沒有
> 任何人（《Home and Away》一片）需要領取
> 救濟金。他們全都有自己的工作，每個人也
> 都樂意協助他人……這簡直就是個天堂，天
> 堂喔。
>
> 　　　　　　　　魯狄，少年監獄的男性

　　在少年監獄機構針對青少年罪犯所進行的研
究，讓我徹底的了解到對電視文本條件式閱聽的意
義為何。這場訪談是以年齡介於十六至二十歲間的
十二名青少年為對象，他們都來自不同的族群，且
有些人獲判有罪，另外一些則因為犯下各種罪行而
在此等待判決結果。這是一場集體訪談，故個別資

訊並不是此項研究的主要關切點。他們都年齡相仿，且家庭背景讓他們從兒童時期到青少年階段都暴露在各種不同型態大眾媒體的影響下。訪談和討論分別有不同的焦點，儘管當時曾廣泛地討論各種大眾傳媒，但受限於本書的目標，我將集中於他們對肥皂劇所抱持的觀點，以及他們認為肥皂劇和他們所提到的各種節目之間有何關聯。

　　這項研究的本質需要稍作解釋，而訪談進行脈絡也需要進一步探討。一九九六年九月，我投入了一項先趨性的研究，針對青少年犯罪者是否認為大眾媒體對於他們的行為具有影響，以及他們是否感覺到自己的經驗以及閱聽暴力對於他們本身犯罪行為產生任何作用深入調查。我安排了訪問青少年犯罪收容機構的行程，並和某些青少年的密友對談，表面上是探問他們對於大眾傳媒所抱持的觀點──但隨著討論的進行，當我將有關暴力的話題也納入對話時，他們也留意到我的研究興趣。要得到進入監獄機構的機會相當困難，我則是透過探監工作局（Board of Prison Visitors，譯按：探監工作者的任務是聽取犯人意見給予幫助以使感化）成員的引薦才取得許可。而訪視監獄是一個可怕的經驗，因為獄所是一些使人心生畏懼的場合，接受我訪談

的青少年更無法在對談結束後離開監獄。和過去任
何類型的訪談比較起來，我內心感受到無以復加的
惶恐，我發現自己的情緒被受訪者牽引。當然的，
這和研究者本身的性格有絕對的關係，但在此我很
清楚的知道，我必須要說服他們，我確實需要知道
他們的想法，且我也竭誠地願意聆聽他們的觀點。
他們並未讓我感到失望，此外，在本章中所節錄的
也只是他們談到自己和大眾傳媒之間的關係，以及
傳媒在他們生活中所扮演角色時，諸多精闢觀點的
冰山一角罷了。縱使我的問題範圍十分廣泛，他們
有關於肥皂劇的討論卻鮮活地在訪談中呈現，且他
們更是知無不言的交代自己的偏好與想法。在我們
討論肥皂劇之前，我們先稍微觸及他們求學生涯的
背景、以及他們是如何犯下罪行、報紙閱讀習慣、
對於聳動報章雜誌的觀感、童年時期的電視閱聽經
驗、對於政黨的看法（這個話題讓他們的情緒起伏
明顯增加）以及他們對於肥皂劇的想法。我問道「你
是否收看，或者你是否曾經收看過電視上頭所播出
的肥皂劇？」他們異口同聲的回答「當然、當然」。
他們隨後列出自己看過的節目。他們所喜歡的節目
像是《左鄰右舍》、《東城人》、《Home and Away》。
《Home and Away》曾經被其他論者指明為是青少

年犯罪者所曾經收看和喜愛的影集（Hagell and Newburn，1994）。所以我進一步探問他們對於這部連續劇的興趣何在。

我：你們為什麼喜愛《Home and Away》？

魯狄：裡頭挺幽默的啊，因為像那樣的事情……你很難去想像如果自己身在其中會是如何。

我：有些人和曾經惹上麻煩的年輕人對談過後，發現他們都喜歡看《Home and Away》，但作那些訪談的研究者並未對於電視節目有所著墨，他們感興趣的是在犯罪行為。誠如你所知道的，《Home and Away》大部分的劇情都是圍繞在劇中角色所遭遇到的麻煩事，或是他們……

當我試圖替這個節目的主題定調時，史帝夫打斷了我的談話，並且顯然地，他和其他人都比我還清楚這部肥皂劇所想要呈現的主題：

史帝夫：是啊，不過他們全都在試著模仿，模仿這些傢伙、模仿母親的角色，她們試著偽裝他們跟我們是一樣的……

男孩們口徑一致的提出對此節目的洞悉：

全體受訪者：是啊，刻板印象！

魯狄：所有的事情看來都是那麼的美好，裡頭沒有一
　　　個人需要領取救濟金（笑）。他們全都找到自己
　　　喜歡的工作，每個人看來都樂意幫助他人，你知
　　　道我的意思（全體受訪者哈哈大笑）。

我：所以你認為這和你們的生活相差了十萬八千里
　　嗎？

魯狄：完全不一樣。那裡簡直是個天堂，想像一下——
　　　住在那兒，旁邊就是海灘，就住在海灘旁邊呢，
　　　喔，天堂，簡直是天堂嘛。

　　隨後，年輕男性們都同聲附和魯狄的觀點。假
如他們能夠身處在那兒，根本就可以說是身在天
堂。這些年輕男性對於閱聽此部連續劇文本的此一
扼要看法，顯露出他們對於該主題的豐富知識，以
及該連續劇所描寫、再現的生活處境究竟如何引起
他們的興趣。然而，我們還應該留意到這當中所暴
露出的另一項訊息，也就是儘管他們不同意該節目
所再現的「真實」，於此同時，正是因為劇情主題、
內容，以及他們擁有豐富知識議題正透過肥皂劇予

以再現的事實，憑添了他們對此連續劇的熱衷。對這些年輕男性而言，劇中的生活是那麼的「容易」；沒有人需要領取補助，也沒有人面臨失業的窘境。這樣的天堂和他們本身生活之間猶如天壤之別的落差不言可喻，簡而言之，也就是他們在訪談最初所提及的，他們真實的生活中總是充斥著犯罪和毒品交易。對每個人來說，有機會住在海灘邊都會像是居住在天堂一般，但對於這些男孩來說，同樣值得欣羨的是劇中人物無須倚賴救濟金、不會沒有頭路、每個人都願意幫助他人，且每個人都面貌佼好，包括那些母親們。

該齣影集的簡單主軸如下：假如你是個年輕人且遭遇麻煩，而你自己的至親家人遇上困難於是無法給予你照顧，那麼你可能就會被領養，如此一來你所有的困難都可以迎刃而解了，好處還不只如此，你還可以居住在緊鄰海灘的鄉村社區中。然而，他們最愛收看的節目卻和自己的真實生活南轅北轍，這或許是因為這樣的影集確實提供另類的生活樣貌，能夠作為他們的夢想。當魯狄說「喔，那是個天堂、天堂」之際，有那麼一刻，這群受訪者都在思索著假使劇中的生活才是真實，而他們過去曾經經歷過的、甚至如今還必須繼續過的生活卻是

虛構之際，那會有多美好。

　　在拘留所中他們能夠收看節目的時間，被侷限在他們的「交誼」時段，這個時候他們可以聚集在一塊，並且在有限的選擇內，選擇他們想要從事的活動。他們觀看電視節目，但節目的選擇權卻是由最具權力的團體所掌控。在監獄中，他們無法隨心所欲的收看自己喜愛的節目，但肥皂劇卻是他們全體在晚間的共同選擇。我們繼續討論英國黃金時段的肥皂劇：

我：你們覺得《Brookside》怎麼樣？

衛斯理：裡頭的很多故事都是真正會發生的。

我：你是怎麼看待他們捲入……

衛斯理：毒品。

史帝夫：這和生活比較接近。

我：裡頭處理得很好嗎；你覺得它就和真實生活一樣？

全體受訪者：沒錯、沒錯。

我：你們是怎麼看待《東城人》？

許多受訪者紛紛說道：好多了，那部連續劇比較接近現實，和真實生活比較接近。

難以辨識的聲音：裡頭描述的很多事件都是真的會

發生在你的生活裡頭。處理很多恰當的麻煩，
他們很了解我們的問題。

魯狄：米契爾兄弟。

許多受訪者：對啊、對啊（全體受訪者笑）。

我：那麼在這部肥皂劇裡頭，你們最喜歡的角色是
誰？

全體受訪者：葛蘭特（Grant）、葛蘭特，米契爾那家
（全體受訪者笑），葛蘭特。

我：那麼《東城人》裡頭安排的故事情節如何呢？假
如你們覺得很好，好在哪裡呢？

史帝夫：像是裡頭有毒品交易，而葛蘭特他媽把那傢
伙給踢出家門，傢伙確實蠻不老實的，他長期提
供 E's 毒品，還有裡頭很多他不安分的一面。

我：他媽媽知道這些嗎？

史帝夫：她不知道……

我：那你什麼時候知道這些的？

史帝夫：一陣子之前啊，像是他喜歡躲藏的俱樂部。
他知道怎麼把一切搞定……其實很多事情都是
我很熟的，甚至劇中很多角色也像是我曾經認識
的那些人。

認為《東城人》是最寫實的肥皂劇，並推舉米

契爾兄弟成爲他們最喜愛的角色(他們尤其格外推
崇過去曾經犯罪的葛蘭特,認爲這個角色的堅強男
性侵略行動以及弱點的特質都很吸引人),都顯示
出受訪者對於這部連續劇的選擇性閱聽。同樣的,
他們也挑選出和自己本身的知識與經驗直接相關
的劇情和主題。他們對於毒品的了解程度遠勝於
我,他們甚至早在我發覺之前,就知道這傢伙替
E's 供應毒品。而他們將某角色稱之爲「那個被葛
蘭特米契爾的媽媽踢出去的傢伙」,並不是每個觀
眾都會這樣形容佩琪米契爾(Peggy Mitchell)。她
是一個吃重的角色,但是史帝夫卻只將她看作是
「葛蘭特米契爾的媽媽」,這種對於該角色的看法
意味著,身爲葛蘭特的母親,她的行爲是不恰當的
——因爲爲人母親,她的行爲卻不是所謂母親應該
做的。史帝夫繼續說道,這部寫實的連續劇和他本
身的「真實」生活所遭遇到的事件很類似。所以他
偏好這個和他本身經驗和信念貼近的角色和情
節。接下來我轉而詢問肥皂劇的目標,究竟肥皂劇
只是單純的娛樂性質,或者這些故事情節中所包含
的議題有其目的性:

　　我:你認爲肥皂劇中的故事可以幫助人?或者你認爲

它們只是純消遣之用？

史帝夫：我認為它們可以幫助人，不過也要看人們是
　　如何看待它。像是你是哪個年齡層，或者你年紀
　　有多大了，還有你是怎麼看待事情的。有些年輕
　　人會認為，你知道的，就像是米契爾兄弟或是其
　　他人，會想到──「對了，我就是要像那樣」。
　　或者就像是辛蒂拋下了伊安的孩子，但是從老一
　　輩人的觀點來說，就會認為這樣做是不好的，看
　　來是有兩種方向的影響力啦。

　　同樣的，在此造成麻煩的「孩子」被史帝夫稱
之爲「伊安的孩子」，而劇中是辛蒂「拋下了」他
們；他們並未被形容成「這兩個人的孩子」。

衛斯理：這樣的劇情可以教大家怎麼丟下他們的丈夫
　　（全體受訪者笑）。

我：喔，所以你覺得人們可以從電視節目裡頭習得想
　　法？

所有受訪者：當然啊、當然。

　　隨後我們的討論開始拓展到評論肥皂劇之外
的話題，但這樣的討論，從我的觀點而言，實際上

確實首度暴露出這些年輕男性是怎麼看待電視暴
力內容對他們生活的影響。從他們的評論中我們可
以發現，他們可以從收看電視節目中學習犯罪的點
子，我詢問他們是否曾經從裡頭學到什麼。但我尚
未結束我的問題時，詹姆士就打斷我的話，他說：
「沒有，因為犯罪者從來不讓你知道搶劫該怎麼
作。」接著受訪者們開始交頭接耳的討論一些話
題，我們不太能夠從錄音帶中清楚地聽到確切說
辭，但他們主要是針對人們是否能夠從電視戲劇中
了解犯罪手法，或者重建如何犯下罪行進行熱烈對
話。他們普遍的共識是認為觀眾無法從電視節目中
了解如何犯罪，因為劇情不會清楚地交代細節。最
後魯狄，顯然他是這群年輕男性中最強悍且年紀最
長者，他用一種極為心照不宣的語調說：「那可沒
這麼簡單。」受訪者們的情緒全都產生了些微的轉
變，他們都顯得較為嚴肅，而我也打算開始進入此
項研究的焦點，畢竟只有在年輕男性們願意討論有
關暴力的話題，以及電視對於他們生活的影響時，
我們才能轉入這個話題。我的問題暫時從肥皂劇的
討論，轉變為電視在他們生活中所產生的影響。我
問道：「你們在電視節目上頭看到的內容，會對你
們產生影響嗎？」經過些許的思考後：

史帝夫：它可以讓你從不同的角度想事情。像是某件
　　　　事情如果發生了，或者某個人被痛打一頓、甚至
　　　　受到重傷了，這都會讓你好好想想，就像是跟你
　　　　生活沒什麼關係的事情發生了，為什麼會這樣？
　　　　你知道我想說什麼嗎？電視內容可以讓你去思
　　　　考很多事情，你懂吧？且假如你真的有花點時間
　　　　想想。電視可以把一些你生活中發生過的事情表
　　　　演出來，然後讓你去想想。所以，打個比方說，
　　　　你看完某個節目然後跟一群朋友出去，而你看到
　　　　某個之前有過節的仇家──節目內容可以讓你知
　　　　道怎麼給他點教訓。

我：這樣的情況曾經發生在你身上嗎？

史帝夫：當我比較年輕時，有過。

我：比較年輕？

史帝夫：大概十四歲、十三歲的時候吧。就曾經目睹
　　　　過某些報復性的勾當──偷車。當我長大之後，
　　　　那些人全都變成了偷車賊和罪犯，對那個年紀的
　　　　我來說，這樣做看來相當刺激，是那種我不介意
　　　　去做做看的事情。

　　經過受訪者們的一陣鼓譟後，我們回到了肥皂

劇的話題。我問他們：「你們有沒有看過《加冕之路》，你有什麼想法？」很多受訪者都喃喃自語的回答「有」，但有些人卻大聲說，「無聊斃了，假如你錯過了一集，就跟不上了。」接著有些人則提到了《Emmerdale》。我順著他們的話題：

我：你們覺得《Emmerdale》如何？
許多受訪者：很好、很好啊。
魯狄：一開始很遜，後來愈來愈有意思了。
史帝夫：自從飛機失事之後，就開始變得有趣多了。
魯狄：持槍搶劫還有一堆醜事。很有看頭。

　　受訪者們隨後開始對《Emmerdale》的優缺點發表意見，而我則是追問他們是否有收看前一天晚間的內容。他們的反應讓我吃了一驚，因為他們對於目前的劇情發展大加褒揚，而且瞭若指掌。一個男孩說道：「沒人真的在看它，不能看這種玩意啦，他們會說『把它轉走』。」我於是探問這是否意味著他們必須收看大多數人想看的節目。魯狄，他可以說是在整場訪談中替我擔任監獄黑話翻譯者的人，繼續嘗試著教育我獄中生活的面貌。他解釋道：

　　魯狄：不過我是不太推薦啦，因為還是有些人會嚷嚷
　　　　　著「關掉電視、那是垃圾」。
　　我　：所以你是說或許你們會想看某個節目，但是不太
　　　　　樂意說出口。

　　魯狄並未回答我的問題，但是再次確立他在團
體中的地位。他用堅定的語氣再次告訴我「我會看
啊」，接著哈哈大笑。最後他還是讓我了解他要傳
達的訊息，而我則是以重覆正確的答案來確定我並
沒有理解錯他想要告知我的訊息：「也就是說，根
據你強悍的程度，可以決定你是否可以挑選節目。
所以那些可以挑選節目的人就是最強悍的囉？」魯
狄以微笑來默認，證實現在我總算進入狀況了，不
但知道選擇節目的原則為何，也知道實際上魯狄就
是那個擁有權力命令整個團體收看《Emmerdale》
的人。他是整個房間裡頭最重要的人，而從他就坐
在我旁邊的座位安排也透露出這個訊息。他也總是
在我聽不懂大家提出的評語時替我加以說明。魯狄
雖然不是團體裡頭最健談的人，但絕對是最風趣和
幽默的人之一。他之所以選擇收看《Emmerdale》，
是因為當時的故事走向包含某些犯罪成分，另外則
是受到丁葛一家人（Dingle）角色的吸引，他們是

一群在貧窮線掙扎的可憐人，這樣的刻劃比當時任
何其他的肥皂劇都來得深刻。他們逐漸成爲該部影
集的重要角色，而他們的生活總是和犯罪攪和在一
起。他們是如此的窮困，全都依賴他們的機智才得
以苟延殘喘。對這些年輕男性來說，他們的出現要
比任何其他劇中人物都還要有意思。

　　我們隨後接近有關肥皂劇討論的尾聲，且他們
說：「《加冕之路》適合中年人收看，整部戲沒有什
麼刺激的地方。」史帝夫總結指出肥皂劇是「女性
的節目」，於是我詢問他們是否認爲有任何一齣肥
皂劇反映出真實的生活。史帝夫志願回答，他認爲
《東城人》可以說是最接近的一部影集，
《Brookside》則是因爲描寫他們說不出姓氏的吉米
販毒的勾當而還算過得去，接著他們主動引導我關
切另外一個有趣的領域，他們高聲說道「最接近生
活的是《The Bill》！」

　　有關肥皂劇的簡短討論，其實只是有關這些年
輕男性的生活經歷以及他們和各種不同大眾傳媒
關係的充分討論的一部份罷了，但卻顯示出他們會
主動篩選喜愛的角色、故事和主軸，甚至他們也能
夠理解到自己曾經選擇的節目對於本身所產生的
影響爲何。儘管這些都是肥皂劇的其中一些元素，

嚴格說來卻只是構成各種節目角色和主軸的部分混雜物。這些年輕男性所傳達的訊息，只是證實閱聽人確實具備主動性，他們會選擇自己感興趣的主題收看，同時也會針對自己最有興趣的領域做出判斷。連續劇的諸多其他元素並未被討論，只有那些直接引起他們興趣的事物會被提及。在他們目前所處的情況底下，有某些既定的事物會影響他們想法和作為。在某些領域中，他們所具備的知識還遠勝於我。他們對於劇中販毒和犯罪勾當真假的辨別能力，是我所望塵莫及的。這也正是他們為什麼選擇要去判斷這些節目，並且利用他們從自己過去經歷所了解的情況，來比較這些節目的寫實性高低。雖然史帝夫認為肥皂劇是「女人的節目」，他們卻也在絲毫沒有論及劇中女性角色的情況下，討論多部連續劇的發展——除了曾經將佩琪米契爾形容為葛蘭特米契爾的媽媽，將她界定為「停止」犯罪行為，以及討論辛蒂如何成為威克西的戰利品，並且「將伊安的孩子從他身邊奪走」之外。顯然他們正對於這些角色進行選擇性的詮釋。他們是從自己感到興趣的觀點來看待這些人物，並且忽略或者自動刪去劇中人物的觀點，以及任何其他特質。史帝夫只是從自己感興趣的角度來看待佩琪米契爾這個

角色。葛蘭特米契爾是對他最有吸引力的人物，而
佩琪只是他的媽媽。我們無須對此感到訝異，畢竟
對於他這個年紀的男性而言，一個年近中年的女
性，無論她是多麼的有魅力、有精神或活躍，唯一
能夠引起他興趣的還是這個女性和他所喜愛人物
之間的關係而已。經由她的性別來加以描述，並稱
之為「打擊犯罪者」，可以說是對其採取不恰當性
別活動的評語，並指出擁有販售毒品俱樂部的「罪
犯」。將她定義成「葛蘭特米契爾的媽媽」，同時也
隱含著他認為身為劇中主角的母親，或者至少是一
個「母親」身份的再現，她實在不應該將她的時間
花在「打擊」任何人！

　　肥皂劇向數以百萬計的個體述說著故事，並
　　將他們生活的各個面向反映至他們眼前。

　　一九九六年這些年輕男性對於各種肥皂劇所
具備的巨細靡遺知識，和一九八〇年代年輕男性在
訪談中只能鳳毛麟角似的帶過這個話題形成強烈
對比。當前肥皂劇已經逐漸透過將能夠反映不同觀
眾群的角色和故事納入劇情中，來抓住最多觀眾的
目光。各種不同的觀眾成員都是透過他們所關注的

面向，來討論每部肥皂劇：他們都選擇了讓自己最感興趣、最具吸引力的時刻和我分享，同時以虛構的模式再次重複說明，有時則是向我述說這些情節是如何和他們自己的生活連結在一起。每個觀眾都擷取了不同的片刻，許多片段則具有普遍的吸引力，且這些訪談也顯示出個人的詮釋是如何與其他數以百萬計的詮釋同時形成，但卻仍舊能夠維持其獨特性。

　　肥皂劇這種表演型態對於觀眾的吸引力在於，肥皂劇向數以百萬計的個體述說著故事，並將他們生活的各個面向反映至他們眼前。儘管肥皂劇也反映著數百萬人所共享的價值觀，但它也向個人娓娓述說，並將個體結合至他們本身的文化歷史內。肥皂劇向我們述說故事，而我們則是給予呼應，這主要是因為如果肥皂劇呈現的好，它們便是向我們確證自己的想法與經歷並不孤單。肥皂劇是一種供人確認（affirming）的表演型態，觀眾若認可其真切性便會給予此作品回應，同時也會接受肥皂劇所呈現的內容和自己的生活型態，使得這個作品的循環趨於完備。

第 *7* 章

肥皂劇的文化史及觀眾

我記得我總是和外婆一起收看《十字路口》。

　　所有成功的肥皂劇作品都有一段歷史，而這段歷史正是觀眾和當代所有人文化史的一部份。一代代的觀眾在各自的國家中收看肥皂劇，而角色和故事正是觀眾共享知識的一部份。年輕的孩子和兄弟姊妹、父母親，外公外婆以及朋友們，大家一起看著肥皂劇長大。一般來說，人們都有很多收看電視節目的經驗，但是特定的肥皂劇因為有一定的播出時間，而且和其他生活層面有所連結，總是提供了整合電視經驗和其他愉快經驗的參考點：「邊看著《十字路口》邊享用茶」，「穿著寬鬆的睡衣收看《加冕之路》」，「和朋友們一起收看《東城人》」，還有在特別情況中，「收看《Emmerdale》時有年輕的歹徒侵入」。那不單純是收看節目的記憶，更是對於

透過週遭環境的聯想，塑造了與肥皂劇關係的強
度。你將不只是記得角色和故事線，也將記得特定
時間和地點的個人回憶。

　　電視已經成為我們集體生活的一部份，並不只
是因為它已經成為我們娛樂和知識的一部份，另一
個決定性的原因是，它已經反映了我們這個年代的
所作所為。電視就是我們生活的一部份。在英國，
依據我們年齡的不同，我們通常是在 BBC 下午的
兒童節目之後，或者在六點鐘新聞之前，或者是開
始準備晚餐的時候，或正在吃晚餐之際，收看《左
鄰右舍》這個節目。如果我們是正統的肥皂劇迷，
而且居住在《Home and Away》六點鐘播出的地
方，那個時候我們應該從 BBC1 轉台到 ITV。當我
們享用下午茶時，我們收看《十字路口》，如果我
們是家庭主婦，我們會安排好時間以便收看節目。
我們在晚間八點收看《朱門恩怨》和《朝代》，在
英國這個時段稱為「熱門時段」或是「尖峰收視時
段」，而我們也了解我們是和其他兩千萬觀眾一起
收看。在美國超級肥皂劇的例子中，我們在全球的
脈絡中和數以百萬的人們共享文化經驗。這個共享
經驗的一個決定性的因子是，它會以共享知識和文
化資本綁住觀眾。如果你擁有相關知識，你便可以

在隔天跟其他人交換故事，或者你可以替那些錯過
節目的人更新情節發展。你可以對那些已經知道節
目的人簡要訴說劇情，而且你也能意指談論和模仿
看到的某些場景口音和故事。在一九八〇年代，我
們收看《Brookside》和《東城人》，而且我們了解
所有的故事線和角色，這些角色仍向年輕觀眾訴說
故事，並深受年長觀眾的信任。做爲肥皂劇觀眾，
我們已經成爲全國和全球收看、享受批判和了解，
劇中每個角色的人格和故事細微差異觀眾群的一
部份了。

　　沒有任何一種其他的戲劇形式，能夠維持如此
長久和獲得這麼多的迴響。然而我們總記得電影和
音樂是強有力的媒體，也記得在我們的生命中，電
影和音樂何時深具意義，當音樂環繞時我們正在做
什麼，或者是看了哪些電影。然而因爲是種演變中
的形式，我們認定許多重大事件和故事線，當它們
和我們生命中的事件產生連結。我們觀察到角色生
活的變化，和將那些事件和我們的生活串連起來。
相反地，一時平凡無奇的事件可能在未來產生迴
響。肥皂劇，和其他重要的文化圖像，特別是電視
節目，都成爲「感覺結構」的一部份（Williams
1971：64），這個結構整合了電視觀眾，並且連結

了觀賞文化形式和我們自己的生活經驗。故事很快地打動人心，而且我們串連起肥皂劇中的故事和發生時間。連結形成差異，就如同觀眾會進行不同的解讀，所以特定故事的記憶將不只透過實際故事線所引起，也起自這些故事線對個人的重要性。當溝通的過程擴展到和朋友或同事談論節目，節目中的故事和角色總在交換資訊中被記起。

如此和我們生活中記憶的連結將不只是和肥皂劇有關。當然，它也會和其他通俗形式的藝術有關。每一個世代，都有屬於那個世代的特殊文化圖像形式。那可能是你了解到「年輕一族（The Young Ones）」節目中所有的單字，因為你在學校裡就透過朋友們彼此列舉其中的單字，進而認識了這些單字，因為大家都同樣看了那個節目。你們可能分享時下流行電視節目中的主要知識，和流行音樂中出現的名詞，這些比起任何電視節目，對於年輕觀眾富含更多的意義和認知。所有這些媒體形式都是我們個人及共同回憶的一部份。我們不僅記得從生活中記取文化的結晶，也從我們的兄弟姊妹或者孩子身上獲得。

如同探索日常生活中的重要議題，肥皂劇提供一種具體刻畫現實生活的呈現方式。因為肥皂劇反

映出了重大議題，而且和觀眾的經驗相連接；除非
這些連接並不成功。肥皂劇的編劇通常和所寫的對
象有共同的經驗。更重要的是，構成故事基礎是，
那些被認知而且存在於既定故事線中，既重要又相
關聯的議題。這點可以舉出數百萬的例子說明。當
伊安畢爾因故事體的形式而被視爲屬於一種以描
寫年輕人身心靈發展爲主的文學體，那是訴求具有
經驗的觀眾，即使觀眾實際上沒有這些經驗，這些
經驗也是屬於觀眾所認識和常在新聞上看到的
人。離婚和破產是兩項一九九〇年代最令人痛苦的
社會現實和個人經驗，如同伊安畢爾中所呈現的，
那是個劇種得以連接觀眾生活每個層面的具體案
例。又例如當佩琪米契爾發現胸部的腫塊，而陷入
情緒和生理的痛苦時，她整合了有相同經驗和恐懼
遭遇類似經驗的婦女。這是肥皂劇能夠並真正整
合，具有劇中所演出經驗的觀眾的方法。

著名的社區

　　我們熟知肥皂劇中的社區，如同我們自己生活
的一樣，在某些案例中甚至了解地更透徹──當然

比不上我們了解自己的家庭，但對許多人來說，卻
是比對自己的鄰居和週遭所知更多。觀眾將喜歡
「居住」在它們熱愛的肥皂劇世界中的觀點，大部
分的情況下，可說是一個合理的觀點。年輕的犯罪
者，可能「夢想」居住在無法獲得的天堂，夏日海
灣旁的沙灘，擁有一份工作和母親的照顧，但是對
於大多數觀眾來說，居住在擁有來自市場和維多利
亞酒館固定噪音的艾伯特廣場，是不可企求的。有
些女人並不會有和富裕的艾文家族居住在一起的
打算，因為那意味著和你的姻親住在同一屋簷下。
這不是說肥皂劇中的居住情節總是在討好觀眾，但
更不是說已知某個地點，使整個劇組得以圍繞在特
定地點活動，他們也「了解」角色居住的虛構本質。
形式上的親密性將強化觀賞時的歡樂。觀眾了解預
期的是什麼，以及戲劇滿足這些預期，並進而形成
新的預期。佈景和預期的滿足，和所帶來的歡樂是
肥皂劇深具魅力和成功的關鍵所在。如此可以帶來
「再發生劇情高潮」的效應，這個效應創造了觀眾
在戲劇脈絡中，持續和無止境的歡樂，而且在劇中
產生對於每件事物密切的親密性。這並不是逃避主
義，而是一種和文化形式的約定，連結了經驗和可
認知的情感和觀眾生活中的種種情境。

肥皂劇和新的電視形式──雜異變種和難纏的怪物

　　肥皂劇是個變動中的形式。之前已經呈現了這個劇種對於廣播事業的重大影響，而未來肥皂劇將和觀衆的權力及渴望緊密扣連。一項肥皂劇對於廣播事業有益的效果是，在劇集中改變了內容和所關注的題材。在許多形式中，對於人際關係的重視可能成爲戲劇中最核心的主題。然而主要的肥皂劇需要維繫觀衆實質上的要求，廣播則需要發展新的節目。發展新的肥皂劇是戲劇中最困難的項目之一──並不是形式上過於困難，而是觀衆的預期過高且需要縝密的考察，而這對於肥皂劇來說，不僅是難以發展且不易和觀衆建立關係。吸引力必須是迫切性的。逐漸了解角色或對角色生活產生興趣，是無所隱藏的。當存在的形式仍保持強烈的吸引力，並正在發展幾種新形式，以塑造此劇種未來的成功。肥皂劇在形式上已經產生許多延伸，當然這些發展依舊受限於原始劇集的整體性，而僅產生些許的變化。

肥皂泡沫和外溢效應

在一九八〇年代，雷蒙德從他的肥皂劇
《Brookside》衍生出一種新形式。肥皂「泡沫」在
傳統之外重新建立故事線，而且將角色帶出，在不
熟悉的區域中冒險犯難。戴蒙和他的女友來到新
堡，在一場可怕和毫無意義的災禍中，戴蒙被刺傷
而且在黛比的臂彎中死去。儘管是以戲劇性的手法
描寫角色的發展，但死亡的場景依舊是瀰漫寂靜和
恐懼的氣氛。

「泡沫」的形式形成肥皂劇的一項特色，而每
個節目都有屬於自己的形式。有時候肥皂劇描述故
事線，會因為內容而必須在之後有所轉變。它們也
會描述，目前不屬於劇中的角色的故事。《東城人》
將尼克卡頓拉回劇中並創造了半小時的泡沫，以便
讓他重新建立和兒子艾許里的關係，和計劃回到艾
伯特廣場的事。這種形式並不常用，但卻是未來發
展的可能方向之一。問題是這將要求觀眾付出不同
而未分配的時段，而且如此絕對會對製作團隊產生
新的訴求。這也意味著在主要的節目中，故事線需
要被掌握，以使觀眾不至於迷失了劇集的走向。

白天時段——保護並培育新作品

　　發展新作品的最好方法之一就是在受保護的日間時段發展新的肥皂劇，如此劇集將發現其立足點和觀眾是一樣的。最成功發展的肥皂劇，並不是我們目前認知的樣子，而是只有十三個場景的戲劇集。當《加冕之路》初次問世時，它是計劃播出十三個禮拜。《Emmerdale》農莊在首次播出時，是在午間時段，直到發展出一批忠實的觀眾，才將時間改到 ITV 頻道的七點檔。《Brookside》，《東城人》和倒楣的《奧多拉多》都是在公眾注目下開播，媒體總是等著每週發表評論。《Brookside》和《東城人》因為第四頻道和 BBC 的經營者全力支持，才能抵抗媒體的攻擊並存活下來。當《奧多拉多》遭受抨擊時，並沒有受到資深管理階層的支持，事實上，艾倫楊托比在一九九三年三月當上 BBC1 的製作人時，第一個動作就是解約。現在要在熱門時段推出新的肥皂劇作品相當不容易，因為媒體貪婪的慾求經常在節目希望找尋觀眾時，就將節目給摧毀了。

　　要推出並支持一個新肥皂劇，目前需要的是，在面對外界攻擊和對於節目的粗暴批判時仍保持堅定和不受影響。比較好的方式是讓新的節目在日

間播出，以便讓觀眾認識這些角色，而編劇和演員
也能在觀眾心目中形成認知。但是現在日間時段也
成為安排節目上的一項爭論，因為白天時段成功的
戲劇節目也能吸引觀眾。在二○○○年 BBC1 發表
白天時段的新作品《醫生》（Doctors）。雖然它的形
式並不是肥皂劇，但它也有核心的角色群，並透過
數個場景延續了故事線的發展，其中每一個場景都
是和病人有關。這個節目每天播出，也因為成功而
成為每天連續播出的劇集。這個節目屬於醫療主題
的劇種，特別關注日常生活，以及在診療過程中，
醫療專業人員間的愛情。這是所謂變異雜種的一種
形式，從基本的肥皂劇中擷取正面的部分，而發展
出新的戲劇形式。

　　肥皂劇在電視作品的各個層面都產生了重大
影響。最近在電視節目中，肥皂劇對於其他劇種的
影響是在議題的操作方面。當家庭和人際關係成為
肥皂劇的主流時，這個影響也擴及其他形式的電視
戲劇。有關警察和醫療的劇集，常見的「警察和醫
生」表面上是關於治安和醫療工作的生活狀況，但
是也更深刻地處理了這些角色間的人際關係。
BBC1 的節目《Casualty》，目前已經播出到第 15
集，著重在 Holby 綜合醫院急診部門裡護士和醫生

的個人生活。人際關係總是劇集的一部份，而一些愛情事件也豐富了關於「醫生與護士」的傳統情節。在最近的節目中，醫院職員的個人生活也和急診部門裡病人的故事同樣重要，而他們的情緒起伏也成為最近節目中的主要成分。節目關注焦點的改變，也呈現在節目一開始的標題上，救護車的圖像和醫療照護的符碼不再出現，但是角色們則成為故事線的核心。

類似的是，ITV 的節目《The Bill》以一小時的劇集型態開始，在九年期間每週播出兩次，每次半小時，節目從晚間八點開始，現在則成為一小時的節目，從八點到九點。這個改變是很重大的，因為劇集的方向也發生變化。原本節目的重心是放在犯罪，而警察的目標是消除犯罪，對於這些警員的個人生活則甚少著墨。但對於無可迴避的個人生活，節目的處理只是表現在日常生活的接觸，而沒有集中在個人的行動。目前重大的變化是，開始注意到警員的個人生活，如同肥皂劇中處理的那些議題。這些節目並無意發展為肥皂劇，但確實展現出將肥皂劇的成功因素之一，轉而應用在其他戲劇形式中。個人生活確實是電視戲劇成功的關鍵因素。

難纏的怪物 —— 多頭的紀錄性肥皂劇（docusoaps）

　　當肥皂劇的雜異變種意味著，將有新的節目涉及深層人際關係等議題，而戲劇形式上主要的發展是從肥皂劇引進議題，成為普遍的「紀錄性肥皂劇」。這種形式是變異自紀錄性的劇種，並從傳統的「牆上蒼蠅」式（fly-on-the-wall，譯按：強調指攝者的隱匿性）的紀錄片中取得認可，但不同的是，當其他劇種還在關照日常生活時，它們更加重視處理週遭的議題。這意味著主題放在「真實生活」的情況，而且製片也確實顯示出關切這些主題。這些節目從工作角度描寫這群「平凡」的人們，和肥皂劇偏重人際關係的情況相反，而工作只是故事線的一部份。事實上，紀錄性肥皂劇是最具結構性的節目之一。參與者在節目中充分「表現」，進而成為劇集的「明星」。但這僅是部分，因為觀眾回應這些外向者或極端行為，都只是跟隨導演透過剪輯影片，所塑造出看似自然的表象。這些人物都是被創造出來的，而他們的故事被加到劇情中成為最好的節目。節目開始的標題模仿美國或澳洲的肥皂劇，並在節目中將「平凡」的人們描繪成「明星」。

　　紀錄性肥皂劇的形式可能被誤解為

sporidesm，創造出新形式的節目，而和紀錄性肥皂劇僅有些許差異。雖然這種形式很常見，但卻不被重視，除非在例外的情況中，而在英國電視中，「紀錄性肥皂劇」一詞已經被加諸在一些肥皂劇中成為嘲諷的對象。當然，這種形式也有例外的情形，而且有些節目還比較起那些簡明扼要的劇集，採用更高的標準。BBC 的劇集《獸醫學院》（Vet School），《實習獸醫》（Vets in Practice）和《巡視》（The Cruise），這些主題有關的生活在劇中展開，而沒有將它們視為怪異。這些劇集中，出現了專業的獸醫持續成為電視景觀的一部份，而聰慧的珍麥當娜（Jane MacDonald），已是一位專業的歌手，在劇中被塑造成「明星」。但是劇集《交通巡守員》（Traffic Wardens）呈現了一項事實，就是劇中主要參演者閱讀它的工作說明書後，從對駕駛們開罰單中獲得樂趣。在其中一些節目中，那些成為領導者進而被選為「明星」般對待的，都是因為他們異常和粗暴的表現。事實上，他們是與虛構性肥皂劇相反的人物，肥皂劇中的人物總是「平凡」而可信的。我們從不認為紀錄性肥皂劇中的角色是「如同我們的人物」，或是我們所了解的人物。他們總被我們視為是自以為是的一群，根本不是為了共同角

色性的認知，只是爲了裝模作樣，而去注意那些與
我們差異甚大的人。紀錄性肥皂劇這個名詞根本是
個誤稱，因爲這種形式根本就和虛構的肥皂劇差別
很大。也已經有證據說明，觀衆已經逐漸厭倦紀錄
性肥皂劇中「明星」的日常生活，但他們並不會對
於虛構的家族故事到厭煩。

現實的電視節目──好兄弟（ Big Brother ）──在非真實的情境中觀看真實的人物

在二〇〇二年夏天第四頻道播出一個節目，被
製作人認定爲是一種遊戲般演出。節目背後的想法
是由荷蘭獨立製片公司 Endemol 所發展出，將十名
競爭者置於倉庫中，並將目的轉換成開放地生活調
適過程，他們將在嚴密的攝影監視下展開生活。這
不是一場紀錄性肥皂劇，而是遊戲般的表演，在競
賽結束後，最後被選出待在倉庫中的競爭者將獲得
七萬英鎊的獎金。事實上在播出過程中，在一段特
別激烈的時間中，競爭者創造了一首歌，就是在確
認「這只是一場遊戲般的表演，這只是一場遊戲般
的表演」。這個節目成爲夏天的傳奇之一，也預告
了將有新型態的節目。節目中拘禁了參演者，他們
的行動將 24 小時在網路上被人們觀看著，相較起

來，肥皂劇的觀眾在沒有節目的那幾個小時中，進行劇情的想像。這再度說明，這個概念不是呈現「現實」，而是超現實。

　　為了對製作人較為公平，於是將節目視為遊戲般的表演的概念，且參與演出的每個人都是競爭者。在電視節目發展過程中有趣的是，最賣力的參與者將再度成為劇中的明星。其中會有一些片段是特別為了電視劇集而選取，但是更困難的是製作團隊如何「挑選」明星。這個節目是電視發展史上的重大發明之一；它從肥皂劇中選取了個人生活這部分，並融入了其他遊戲般的表演中更具競爭力的成分，進而創造出全新的節目。它並沒有企圖「偽裝」成肥皂劇。它聲稱參演者都是一時之選，而且其任務就是要贏得獎賞，包括更多食物和娛樂。事實上，競爭者在節目之外，很少論及他們的生活，而且也提供觀眾，他們在那個「真實」家中的有限生活資訊。這些在《好兄弟》中的競爭者，最具意義的是這些參演者都相當優異，能在屋中長時間看起來「什麼也沒做」之下脫穎而出。沒有編劇，沒有草稿，甚至也沒有導演來指導一天屋中的故事該如何進行。

　　和肥皂劇的連結是，鏡頭不斷在觀察發生了什

麼事，即使觀眾並沒有在收看節目，但即使如此，
觀眾最後看到的版本還是經過製作人處理過的。一
個節目形式上有趣的是，發展出《明星好兄弟》
（Celebnty Big Brother），是由 BBC 為了發展串場
節目的基金所製作。和《好兄弟》中平凡的競爭者
相比較，在《明星好兄弟》中那些少數的名人，最
初就是因為他們的名聲吸引觀眾，但隨著節目進
行，也逐漸顯現出「平凡的一面」。可以說《好兄
弟》在平凡的參演者中創造了少數的明星，而《明
星好兄弟》則是在少數的名人中塑造其平凡的一
面。

二十一世紀的肥皂劇和電視劇

　　二十世紀末，肥皂劇對於電視節目形式的影響
是更加顯著，尤其是當節目製作人希望透過找尋新
的形式以爭取新的觀眾。但是很多形式是變動而短
暫的。它們如同蜉蝣般脆弱而無力存活，只能曇花
一現。它們從肥皂劇中的重視個人生活的特質獲得
啟發，但從未獲得觀眾的接納。這些節目其實是偷
窺慾的展現。製作團隊選擇了部分來呈現參演者的

「實際」生活。這和肥皂劇只有很少的重疊，因爲
所呈現出的版本是侷限在：混合著這些脆弱成分的
肥皂劇。當加重戲劇的可能性日漸急迫時，比較適
當的做法是，製作人的工作就是要選取出主角的個
人情感與情緒。

只有在戲劇中，才會發生探討個人的議題，而
不致於和參與者的隱私發失衝突。參與演出的協定
並不能解決問題，因爲角色自我的剖析很容易得到
諒解，加上雙方面的鼓勵，包括來自製作人企圖找
尋有意思的主題，和觀衆想找尋偷窺樂趣。在肥皂
劇中，「平凡」人物的呈現，如同在日常生活中，
在劇中也有特定的角色和功能。然而，在紀錄性肥
皂劇中只有「最傑出」的人才扮演特定的角色。紀
錄性肥皂劇缺少的是藝術家所認知的故事性。當編
劇著手建構肥皂劇的情節，而故事線又包括了有趣
的部分，和行爲的細微差異，在紀錄性肥皂劇中導
演在事件之後才建構出情節，而也只有表現優異的
參演者，能夠在這種僞戲劇中成爲領導的角色。所
以肥皂劇如同其他戲劇，比其他表演形式在探討日
常生活的各層面上，更具有優勢，同時又能在編劇
創造力技巧的基礎上中保持整體性，而不是透過對
平凡人物身上的特別部份進行操作。

肥皂劇和公共服務──常民文化、節目和 公共服務

　　公共服務廣播節目的觀念，是起自羅德雷斯
（Lord Reith）擔任 BBC 總監開始所倡導，而且基
於很完善的規範之下。公共服務廣播節目必須具有
傳達、教育和娛樂目的。公共服務電視節目的哲學
有時候被認為是，適合更「豐富」或是更「嚴肅」
的電視節目。新聞、時事、教育、文獻紀錄和藝術
節目，一般很容易被認定是「公共服務」節目。至
於屬於常民性的節目，包括肥皂劇、戲劇和喜劇節
目，也不見得不適用這個標準。因為這些節目的主
要使命是去吸引大量的觀眾，它們的品質和節目範
圍如同那街公共服務節目一樣重要。在二○○○年
的夏季和秋季，ITC 主導一項關於公共服務廣播節
目未來的公共調查。公共服務已成為公共辯論的主
題，而且公共服務的概念也正在重新定義中。儘管
其定義還在討論中，還是有一些關於公共服務的核
心概念依舊保持其「絕對」的地位。廣播研究中心
（BRU1985）曾經擬定八項公共服務的條款。其中
有五項是根據肥皂劇的特性所提出：

◇普及性──節目必須是所有人都能取得而收
　看的。

◇期望的普及性──廣播節目必須符合所有觀
　眾的興趣和偏好。

◇少數──特別是弱勢的少數群體，必須獲得特
　別的照顧。

◇廣播節目主持人──必須認知他們和國家認
　同及社區意識的特殊關聯。

◇廣播──應該被鼓勵在節目品質上彼此競
　爭，而非在數量上。

　　肥皂劇在英國電視中做為公共服務的主要工
具，這個角色在最初其實並不明顯。肥皂劇被認為
是輕浮的，總是傳遞低層次的事物，但是後來肥皂
劇轉而被視為是在公共服務廣播節目中扮演關鍵
角色。肥皂劇是電視中最受歡迎的節目，觀眾不僅
容易取得，且滿足廣泛的期望。任何一個擁有廣大
觀眾的節目，必需能滿足多數觀眾的興趣。肥皂劇
吸引了最多的電視觀眾，因為透過 BBC 和 ITV 兩
大頻道，肥皂劇就可以滿足公共服務對於「普及性」
的要求。他們擁有一種播出的形式，而且和觀眾之

間有特別的溝通方式，進而透過節目的易取得性，
獲得扮演公共服務的角色的能力。這在常民性節目
之間會引發激烈的競爭，而且熱門時段兩大節目，
《加冕之路》和《東城人》正展開激烈競爭。在沒
有任何一方想要落後的情況下，雙方都想爭第一的
結果是，維持節目的高水準，並使此一劇種持續發
展下去。

　　如果我們將焦點放在公共服務最初的教育、傳
達和娛樂觀點，常民性的電視節目和肥皂劇可以說
是位居公共服務的前端地位。肥皂劇得以成功的必
要條件，也同樣符合公共服務的要件。肥皂劇因為
劇中角色的強勢地位而持續發展。如果角色成功吸
引觀眾並獲得普遍的信任，構成戲劇的故事線將
會，包含公共服務概念中的許多成分。肥皂劇的故
事線中有許多社會性的成分，是公共服務可以認可
的。肥皂劇就是教育、傳達和娛樂的最佳劇種。肥
皂劇不僅傳遞許多資訊，也教育觀眾無數的議題；
同時，重要的是觀眾也從中獲得歡樂，否則他們將
不會收看節目。關於「議題導向」的肥皂劇已經在
第四、五章討論過。數以百計故事線的重要性是，
它們處理了社會和人際的問題，並且賦予戲劇性的
影響，並對觀眾造成無法衡量的效應。這些議題是

令人印象深刻的：最近較著名的肥皂劇，其故事線擴及家庭暴力、謀殺、男同性戀和女同性戀、種族、毒品、虐待兒童、變性、離婚、乳癌、男性無能、男性更年期。這個清單還可以延伸下去，而且影響深遠。

最近《東城人》開始演出史列特家庭中虐待兒童的故事。十八年前，當她還十三歲時，家中的另一名女兒凱特遭到叔叔，就是她父親的兄弟加以性侵害。她向媽媽訴說此事，媽媽協助她度過懷孕並產下柔伊，並如同是自己的孩子般撫養長大。母親因故過世後，這個秘密也就不曾被揭發。這件是只有凱特的父親查理和一位姊妹知道此事。當然故事線也包括了家庭中的其他成員，那位叔叔哈利，根本不知道在他侵害凱特之後，凱特還產下一名嬰孩，哈利甚至邀請柔伊跟他一起住在西班牙，另外還包括他新的伴侶佩琪米契爾。凱特堅決地阻止柔伊前往，並在恐懼的情況下告知柔伊，她就是她的生母。然而眼淚、激烈爭執、激動的情緒與秘密的揭開，都使得所有家庭成員和朋友們的生活產生重大變化，這是這齣劇中第一次的劇情高潮，之後將邁入第二階段的家庭生活。劇本的寫作和表演都是高標準的，而且製片選擇其生活故事中的真實案

例，而專注探討其中無數的角色性，這些角色的情
境也都包括在內。公共服務的幾個要件，在這一個
故事線中充分地獲得說明。在四個場景中，節目都
提供了求助電話號碼給那些在生命中，因為類似事
件而感動的觀眾。在二〇〇一年十月六日下午，剛
好我在一場頒獎典禮上遇到梅爾楊。他告訴我有五
千位觀眾在觀賞節目後，撥了那隻求助電話。有五
千位在觀賞節目後，因為個人理由撥了電話來訴
說，他們如何因為劇中議題而深受感動。就是這樣
與觀眾強烈的連結，使得肥皂劇成為公共服務的主
要工具之一。

　　肥皂劇符合公共服務的要求，是透過一種可接
受和可取得的形式來傳播資訊。觀眾得以討論議題
因為他們置身在其中。常民性的電視節目變得更容
易取得，而且議題都是角色以口語方式討論，使觀
眾覺得很熟悉。這些討論的議題經常成為公共辯論
的一部份，甚至媒體會在討論中採用故事線，以及
其他電視節目中所討論的議題。觀眾也可以在爭辯
中加入他們的意見和憂慮，並且充實有關該議題的
知識。這種形式不僅受到歡迎，具有民主精神而且
是可討論的，甚至也被視為是最特殊的公共服務廣
播節目形式。

肥皂劇與我們生活的故事性

　　肥皂劇的文化意義比起其他戲劇都深遠得多，因為它們整合了我們生活的各個層面。肥皂劇已經成為我們生活故事的一部份。它們是我們個人記憶，和與人群共同關係記憶的一部份。有些人甚至稱肥皂劇為代理的社區，而有些肥皂劇對於部分觀眾來說，就正提供了這項功能和品質，但這僅是肥皂劇的功能之一。事實上，肥皂劇已經成為我們生活和社區的一部份，不僅是在附近鄰居的範圍內而已，它們強大的影響力持續存在。對於曾經收看節目的人來說，肥皂劇已經成為我們文化發展中「感覺結構」和記憶的一部份。熱門音樂可以說是「屬於我們生活的音軌」，但肥皂劇不是，如同梅爾楊所相信的，它是「屬於我們生活的電影」，這是將它們留在虛構的領域裡。肥皂劇的重要性是，它們的確真實呈現了我們的生活。它們處理了我們生活中交織出現的事件，進而成為我們記憶的一部份。這不是因為我們困惑於劇中的角色是否真實，和事件是否真正發生在他們身上；而是，如同佛斯特所謂的完美角色，亦即因為角色掌握了情節的品

質使其能夠在虛構的情節之外，彷彿持續存在。當
這些故事和我們本身的經驗加以整合時，就成為我
們生活回憶的一部份。它們也存在於我們的想像之
中，並透過回顧而重現。這些故事雖然不是「屬於
我們生活的電影」，但是確實在電影中扮演重要的
地位。所以肥皂劇不僅是構成我們生命經驗的一部
分，並且和其他主要的文化形式一樣，成為我們如
何去體驗，和回顧整個生活的一部份。

參考書目

Allen, R.C. 1985: *Speaking of Soap Operas*. Chapel Hill, NC: University of North Carolina Press.

Allen, R.C. 1992: *Channels of Discourse, Reassembled: Television and Contemporary Criticism*, 2nd edn. Chapel Hill, NC: University of North Carolina Press and London: Routledge.

Allen, R.C. (ed.) 1995: *to be continued . . . Soap Operas Around the World*. London: Routledge.

Ang, I. 1985: *Watching 'Dallas'*. London: Methuen.

BBC Enterprises 1992: *Eldorado*. London: BBC Enterprises Ltd.

Brake, C. 1994: *EastEnders: The First 10 Years*. London: BBC Books.

Broadcasting Act 1981: London: HMSO.

Broadcasting Research Unit (BRU) 1985: *The Public Service Idea in British Broadcasting: Main Principles*. London: Broadcasting Research Unit.

Brown, M.E. (ed.) 1990: *Television and Women's Culture*. London: Sage.

Brown, M.E. 1994: *Soap Opera and Women's Talk*. London: Sage.

Brunsdon, C. 1981: *Crossroads*: Notes on Soap Opera. *Screen*, 22 (4), 32–7.

Brunsdon, C. 1990: Problems with Quality. *Screen* 31 (1), 69–70. In C. Barker, *Global Television*. Oxford: Blackwell, 1997.

Brunsdon, C. 2000: *The Feminist, the Housewife and the Soap Opera*. Oxford: Oxford University Press.

Brunsdon, C. and Morley, D. 1978: *Everyday Television: 'Nationwide'*. London: British Film Institute.

Buckingham, D. 1987: *Public Secrets: EastEnders and Its Audience*. London: British Film Institute.

Burke, M. 1993: Brookside Fury as Bosses Stage Horrific Murder. *People*. 14 March.

Cantor, M.G. and Pingree S. 1983: *The Soap Opera*. Beverley Hills, CA: Sage Publications.

Chambers Twentieth Century Dictionary 1972. Edinburgh: W & R Chambers.

Drabble, M. (ed.) 1985: The Oxford Companion to English Literature. Oxford: Oxford University Press.

Dyer, R. 1977: Gays and Film. London: British Film Institute.

Dyer, R. 1979: Stars. London: British Film Institute.

Dyer, R. 1987: Heavenly Bodies: Film Stars and Society. London: MacMillan Education Ltd.

Dyer, R., Geraghty, C., Jordan, M., Lovell, T., Paterson, R. and Stewart, J. 1981: Coronation Street. London: British Film Institute.

Forster, E.M. 1971: Aspects of the Novel. Harmondsworth: Pelican.

The Future of the BBC: A Consultation Document 1992: London: HMSO.

Gambaccini, P. and Taylor, R. 1993: Television's Greatest Hits. London: BBC Books.

Geraghty, C. 1991: Women and Soap Opera. Cambridge: Polity.

Gillespie, M. 1995: Television, Ethnicity and Cultural Change. London: Routledge.

Grade, M. 1999: It Seemed Like a Good Idea at the Time. London: MacMillan.

Hagell, A. and Newburn, T. 1994: Young Offenders and the Media. London: Policy Studies Institute.

Hall, S. (ed.) 1997: Representation of Cultural Representations and Signifying Practices. London: Sage.

Hobson, D. 1978: A Study of Working Class Women at Home: Femininity,, Domesticity and Maternity. Unpublished MA thesis, Centre for Contemporary Cultural Studies, University of Birmingham.

Hobson, D. 1980: Housewives and the Mass Media. In Hall, S., Hobson, D., Lowe, A. and Willis, P. (eds), Culture, Media, Language. London: Hutchinson.

Hobson, D. 1982: Crossroads: The Drama of a Soap Opera. London: Methuen.

Hobson, D. 1987: Perceptions of Channel 4 Television 1982–87. Unpublished papers.

Hobson, D. 1989: Soap Operas at Work. In Seiter, E., Borchers, H., Kreutzner, G. and Warth, E. (eds), Remote Control: Television Audiences and Cultural Power. London: Routledge.

Hobson, D. 1990: Women Audiences and the Workplace. In Brown, M.E. (ed.), Television and Women's Culture. London: Sage.

Hobson, D. 1992: Eldorado's Buried Gold. The Guardian. 10 August.

Hobson, D. 1997: The Daily Telegraph. 17 March.

Hoggart, R. 1973: The Uses of Literacy. Harmondsworth: Penguin.

ITC, 1998: Television: The Public's View. London: ITC.

Isaacs, J. 1989: Storm Over Four. London: Weidenfeld and Nicolson.

Katz, E. and Lazersfeld, P. 1955: Personal Influence. New York: Free Press.

Liebes, T. and Katz, E. 1989: On the Critical Abilities of Television Viewers. In Seiter, E., Borchers, H., Kreutzner, G. and Warth, E. (eds),

Remote Control Television: Audiences and Cultural Power. London: Routledge.

Livingstone, S.M. 1990: Making Sense of Television: The Psychology of Audience Interpretation. Oxford: Pergamon.

Lock, K. 2000: EastEnders: Your Ultimate Guide to Who's Who. London: BBC Worldwide.

McQuail, D. 1977: The Influence and Effects of Mass Media. In Curran, J., Gurevitch, M. and Woollacott, J. (eds), Mass Communication and Society. London: Arnold/Open University Press.

Miller, D., Kitzinger, J., Williams, K. et al. 1992: Perspective. In Times Higher Educational Supplement, 3 July, p. 18. Quoted in Gunter, B., Sancho-Aldridge, J., Moss, R. 1993: Public Perceptions of the Role of Television in Raising AIDS Awareness, Health Education Journal 53 (1), 20.

Morley, D. 1986: Family Television. London: Comedia/Routledge.

Morley, D. 1992: Television Audiences and Cultural Studies. London: Routledge.

Nown, G. (ed.) 1985: Coronation Street 1960–1985. London: Ward Lock.

O'Donnell, H. 1999: Good Times, Bad Times. London: Leicester University Press.

Seiter, E., Borchers, H., Kreutzner, G. and Warth, E. (eds), 1989: Remote Control: Television Audiences and Cultural Power. London: Routledge.

Smith, J. and Holland, T. 1987: EastEnders – The Inside Story. London: BBC Books.

Walton, K.L. 1992: Pretending Belief. In Furst, L., Realism. London: Longman.

Watt, I. 1972 [1957]: The Rise of the Novel: Studies in Defoe, Richardson and Fielding. Harmondsworth: Pelican.

Williams, R. 1971: The Long Revolution. Harmondsworth: Pelican Books.

肥皂劇 （Soap Opera）

作　　　者／Dorothy Hobson
譯　　　者／林俊甫、葉欣怡、王雅瑩
發　行　者／弘智文化事業有限公司
　　　　　　登記證：局版台業字第 6263 號
　　　　　　地址：台北市丹陽街 39 號 1 樓
　　　　　　E-mail:hurngchi@ms39.hinet.net
　　　　　　郵政劃撥：19467647　戶名：馮玉蘭
　　　　　　電話：（02）2395-9178・0936252817
　　　　　　傳真：（02）2395-9913
發　行　人／邱一文
經　銷　商／旭昇圖書有限公司
　　　　　　地址：台北縣中和市中山路二段 352 號 2 樓
　　　　　　電話:(02)22451480　　傳真:(02)22451479
製　　　版／信利印製有限公司
版　　　次／93 年 8 月初版一刷
定　　　價／350 元

ISBN ／986-7451-03-1

國家圖書館出版品預行編目資料

肥皂劇 / Dorothy Hobson 著 ；林俊甫、葉欣怡、王雅瑩
合譯. -- 初版. -- 臺北市 : 弘智文化, 民 93
面 ； 公分
譯自 : Soap opera
ISBN 986-7451-03-1(平裝)

1. 電視劇 - 評論

989.2 93009929

弘智文化價目表

書名	定價	書名	定價
		生涯規劃：掙脫人生的三大框梏	250
社會心理學（第三版）	700		
教學心理學	600	心靈塑身	200
生涯諮商理論與實務	658	享受退休	150
健康心理學	500	婚姻的轉捩點	150
金錢心理學	500	協助過動兒	150
平衡演出	500	經營第二春	120
追求未來與過去	550	積極人生十撇步	120
夢想的殿堂	400	賭徒的救生圈	150
心理學：適應環境的心靈	700		
兒童發展	出版中	生產與作業管理（精簡版）	600
為孩子做正確的決定	300	生產與作業管理（上）	500
認知心理學	出版中	生產與作業管理(下)	600
醫護心理學	出版中	管理概論：全面品質管理取向	650
老化與心理健康	390	組織行為管理學	800
身體意象	250	國際財務管理	650
人際關係	250	新金融工具	出版中
照護年老的雙親	200	新白領階級	350
諮商概論	600	如何創造影響力	350
兒童遊戲治療法	500	財務管理	出版中
認知治療法概論	500	財務資產評價的數量方法一百問	290
家族治療法概論	出版中	策略管理	390
伴侶治療法概論	出版中	策略管理個案集	390
教師的諮商技巧	200	服務管理	400
醫師的諮商技巧	出版中	全球化與企業實務	出版中
社工實務的諮商技巧	200	國際管理	700
安寧照護的諮商技巧	200	策略性人力資源管理	出版中
		人力資源策略	390

書名	定價		書名	定價
管理品質與人力資源	290		全球化	300
行動學習法	350		五種身體	250
全球的金融市場	500		認識迪士尼	320
公司治理	350		社會的麥當勞化	350
人因工程的應用	出版中		網際網路與社會	320
策略性行銷（行銷策略）	400		立法者與詮釋者	290
行銷管理全球觀	600		國際企業與社會	250
服務業的行銷與管理	650		恐怖主義文化	300
餐旅服務業與觀光行銷	690		文化人類學	650
餐飲服務	590		文化基因論	出版中
旅遊與觀光概論	600		社會人類學	390
休閒與遊憩概論	600		血拼經驗	350
不確定情況下的決策	390		消費文化與現代性	350
資料分析、迴歸、與預測	350		全球化與反全球化	出版中
確定情況下的下決策	390		社會資本	出版中
風險管理	400			
專案管理師	350		陳宇嘉博士主編 14 本社會工作相關著作	出版中
顧客調查的觀念與技術	出版中			
品質的最新思潮	出版中		教育哲學	400
全球化物流管理	出版中		特殊兒童教學法	300
製造策略	出版中		如何拿博士學位	220
國際通用的行銷量表	出版中		如何寫評論文章	250
許長田著「行銷超限戰」	300		實務社群	出版中
許長田著「企業應變力」	300			
許長田著「不做總統，就做廣告企劃」	300		現實主義與國際關係	300
許長田著「全民拼經濟」	450		人權與國際關係	300
			國家與國際關係	300
社會學：全球性的觀點	650			
紀登斯的社會學	出版中		統計學	400

書名	定價		書名	定價
類別與受限依變項的迴歸統計模式	400		政策研究方法論	200
機率的樂趣	300		焦點團體	250
			個案研究	300
策略的賽局	550		醫療保健研究法	250
計量經濟學	出版中		解釋性互動論	250
經濟學的伊索寓言	出版中		事件史分析	250
			次級資料研究法	220
電路學（上）	400		企業研究法	出版中
新興的資訊科技	450		抽樣實務	出版中
電路學（下）	350		審核與後設評估之聯結	出版中
電腦網路與網際網路	290			
應用性社會研究的倫理與價值	220		書僮文化價目表	
社會研究的後設分析程序	250			
量表的發展	200		台灣五十年來的五十本好書	220
改進調查問題：設計與評估	300		２００２年好書推薦	250
標準化的調查訪問	220		書海拾貝	220
研究文獻之回顧與整合	250		替你讀經典：社會人文篇	250
			替你讀經典：讀書心得與寫作範例篇	230
參與觀察法	200			
調查研究方法	250			
電話調查方法	320		生命魔法書	220
郵寄問卷調查	250		賽加的魔幻世界	250
生產力之衡量	200			
民族誌學	250			